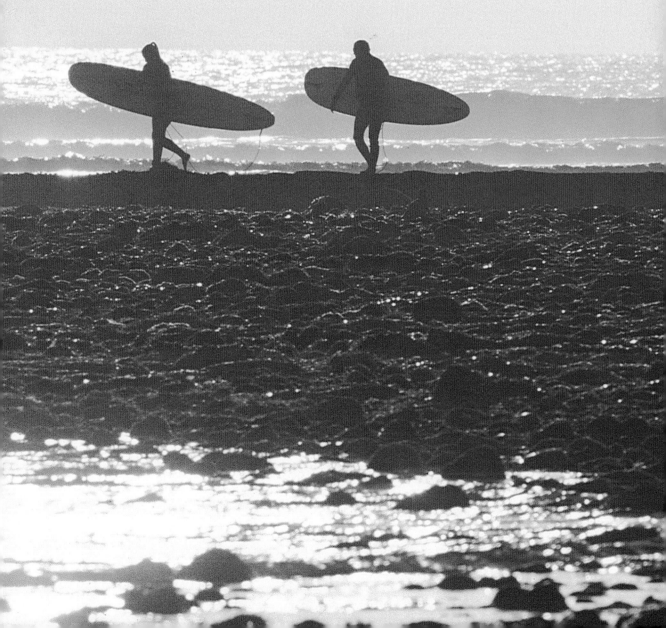

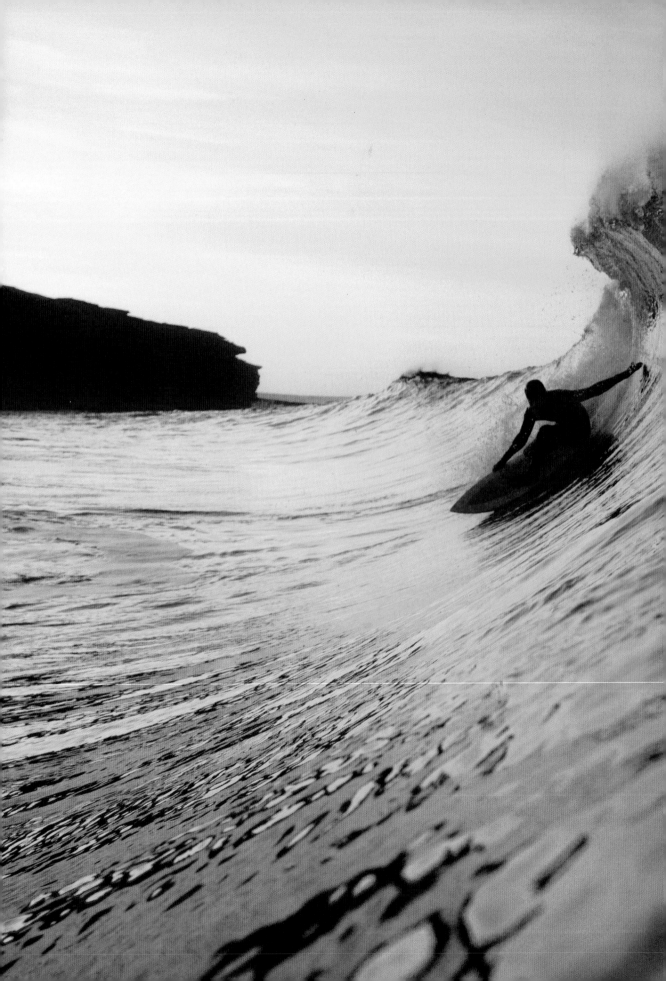

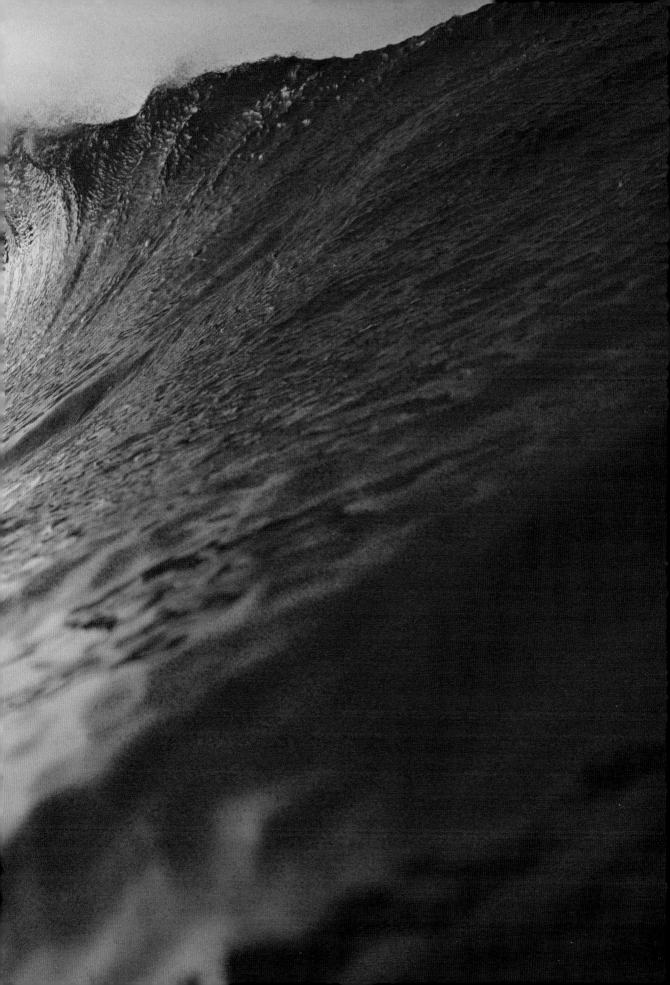

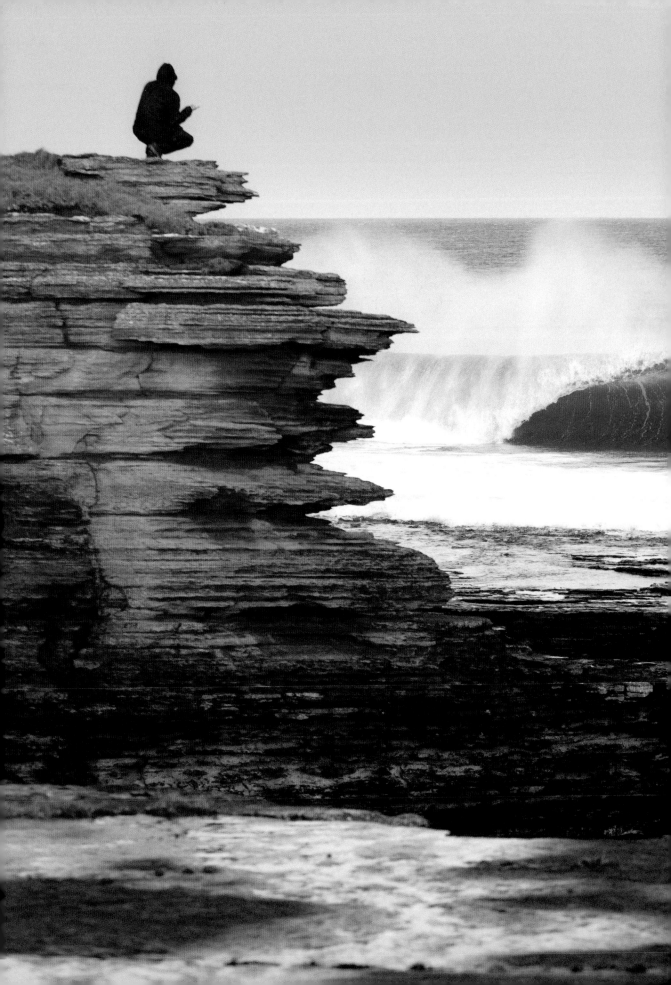

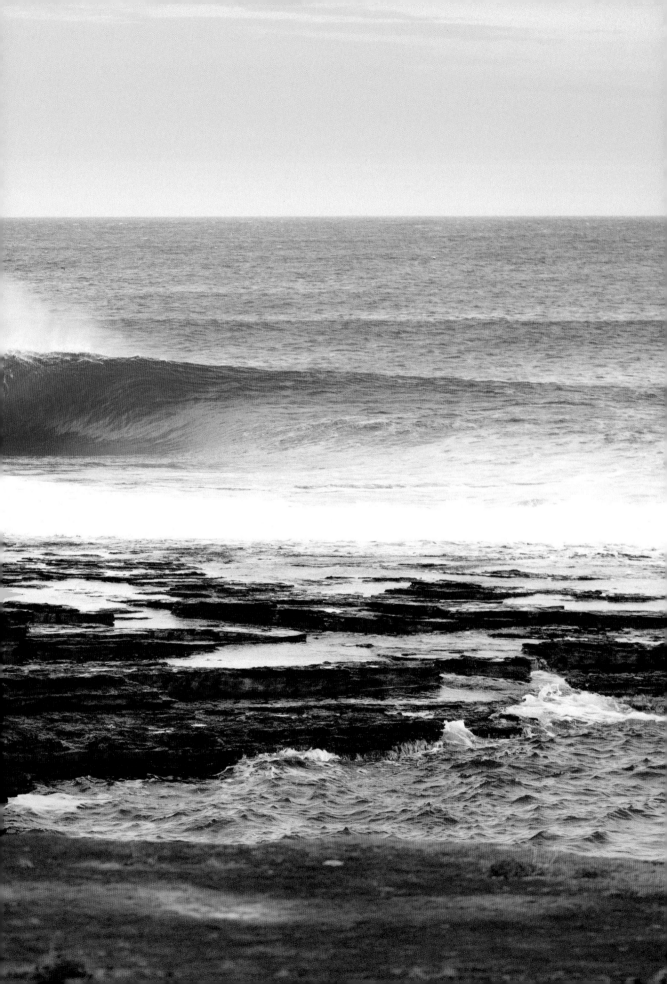

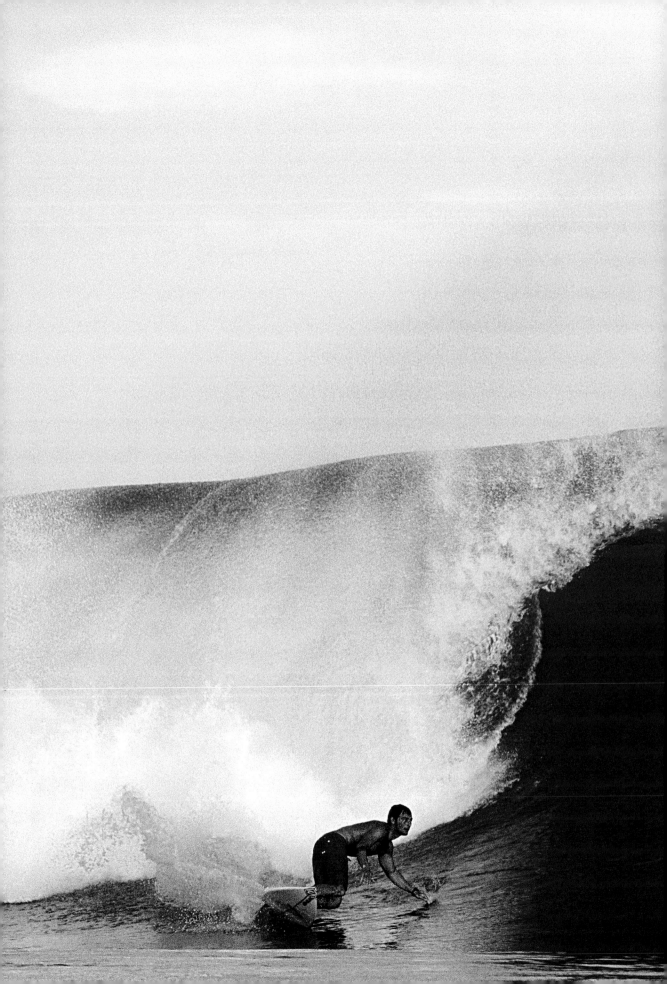

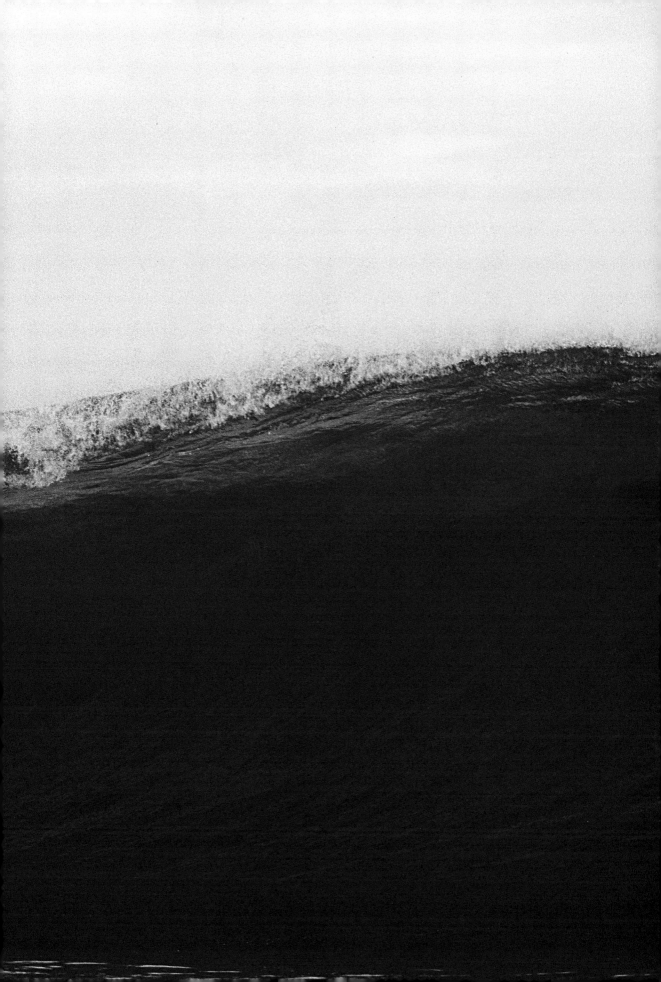

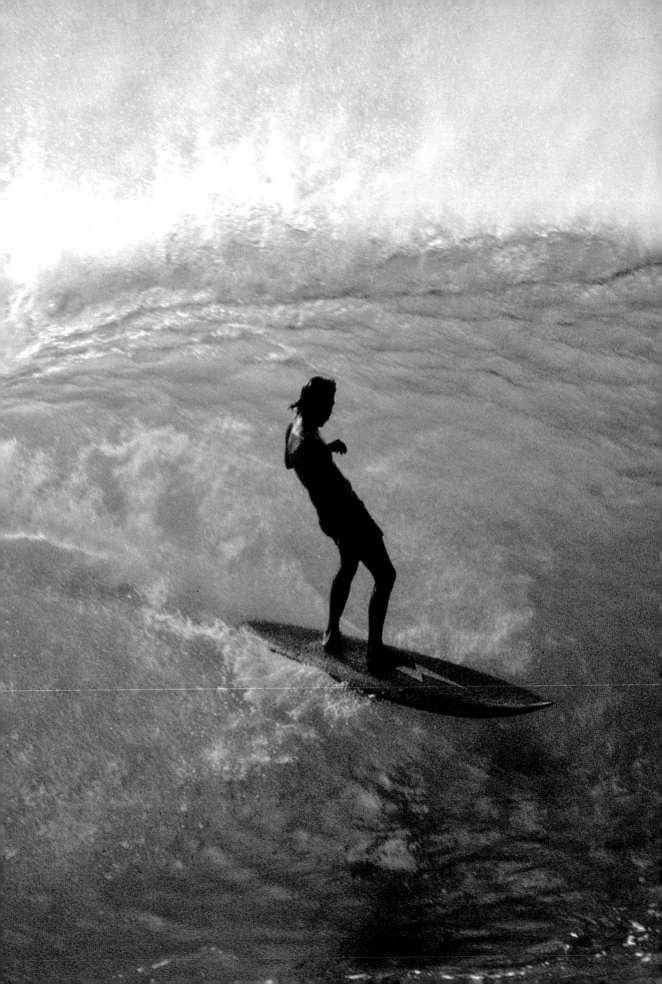

THE BOOK OF SURFING

衝浪之書

Michael Fordham

THE
KiLLER GUiDE
終極指南

WAVES TRAVEL STYLE CULTURE

CONTENTS

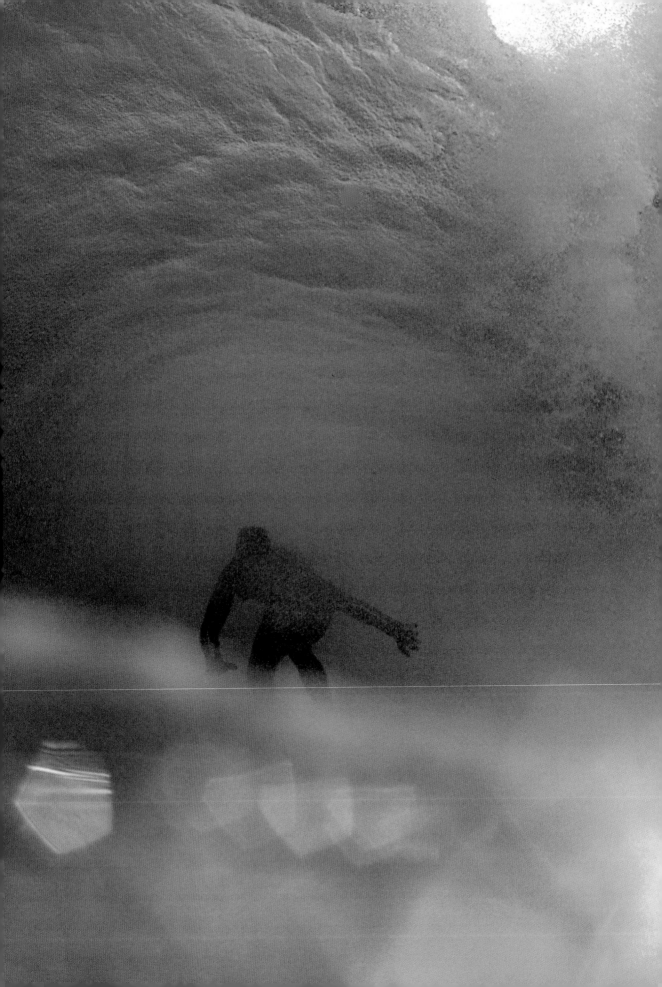

前　言

　　某個星期天下午，我生平第一次窺見到衝浪是件美好的事。那是在 1970 年代末期的東倫敦，當時我因為在家附近的坡地上溜滑板而折斷手腕、扭傷腳踝，正在家中自怨自艾地養傷而且悶得發慌。我從叔叔的床頭櫃翻出一堆舊雜誌，在幾本翻爛的《花花公子》和《賽車誌》中發現一疊澳客衝浪雜誌 (Aussie surf mags.)。那幾本雜誌激起了我對衝浪的興趣，儘管處在情緒不定、荷爾蒙過剩的十三歲青春期，一幕幕衝浪者駕馭熱帶波浪的影像，遠比甜美的兔女郎和法拉利經典名車還要能烙印在我的大腦皮層深處。那個充滿異國情調、完美而又炫麗的世界 – 跟我所處的鄉下地方截然不同，讓我立刻沉醉其中。從那一刻起我即下定決心有一天要成為衝浪手。

　　時間匆匆過了五年。某天破曉時分，心裡七上八下地趴在一塊老舊的浪板上，我終於在澳洲昆士蘭省的努沙岬 (Nossa Heads) 第一次划水出海。其實我不曉得英格蘭的海岸附近就可以衝浪了，所以青少年時期，為了要買去澳洲的機票，我整整花了兩年的時間在倫敦的工地中辛勤工作賺錢。最後終於攢到買機票的錢，飛到布里斯本，買了一台破破的二手馬自達 Bongo 露營車，把已經聽爛的海灘男孩合唱團精選錄音帶塞進卡匣播放，一路朝北邊開去。

　　自我從努沙岬追到第一道浪後，我已衝過了無數次的浪。回到正題，1980 年代中期，在澳洲、加州和夏威夷以外的地方，衝浪運動仍只是少數人的海上活動。在英國、日本、南美洲以及歐洲的大部分地區，僅有一小群熱情的核心衝浪先驅，秉持信念地毅然投身在此衝浪運動。而在那二十年後，衝浪運動卻躍然成為了億萬產業，並深深地滲入在主流市場。衝浪在 1980 年代末期與滑板的衝撞文化激盪結合出新的精神，衝浪又吸收了 1990 年代全球滑雪板運動遽增所產生的資金。衝浪運動現在位居真正的全球「極限運動」產業核心，其財富資源和影響力是前幾世代的人所始料未及的。乘浪而行已成為世上許多人的重要生活體驗，衝浪帶給人們的那種恆久的愉悅感，是任何其他活動所無法比擬的。為此，雖非每個人的家門口都有一片海洋，但是大家仍都會跑去衝浪。

　　自從衝浪運動在 1990 年代末期的夏威夷重生之後，接觸過衝浪的人，生活即有了改變。衝浪促成了算不完的經驗分享關係，增添了數不清的漂流冒險快感，也為衝浪者提供了行動的目的和自我探索的機會。衝浪同時影響了工藝和審美的趨勢，它使音樂家、攝影師和藝術家的靈感得到啓發，創造出過去四十多年來最富有生命力的作品。雖然許多衝浪大師的故事大多消隱在主流文化的傳述之中，但他們仍證明了他們自己是運動的巨人、創意十足的前瞻者和文化的英雄。衝浪為考古學、歷史學以及各式文化所滋養並產生共鳴，而且充滿著潛在影響力。衝浪者身為擁抱陽光、保護地球資源的搖滾理想推廣者，同時也是一個相信透過高強度肢體的活動（或儀式）來實踐並製造出那種純粹而自然喜樂的倡導者。衝浪者甚至為這種特有的興奮感創了 "stoke"（爽）一詞。

　　這本衝浪之書 (The Book of Surfing) 所想表達的就是衝浪的豐富性與多元性。本書的編排架構讓你能隨興翻閱，也可以從第一頁依序讀到最後一頁；本書逐步分層介紹衝浪的照片及它所開創出的文化背景，其目的是要為衝浪老手提供資訊，同時激發衝浪新手的衝浪熱情。若以為藉由文字或照片，就能適切地傳達那種與浪花相伴為伍的生活光影，這個想法實在太天真了。如果這本書能使一些讀者受到啓發，矢志或願意去親身體驗衝浪生活的特別之處，那麼我的目的也就達成了。

麥可・佛韓 (Michael Fordham)

"WHERE BEFORE THERE WAS ONLY THE WIDE DESOLATION AND INVINCIBLE ROAR,

IS NOW A MAN, ERECT, FULL-STATURED, NOT STRUGGLING FRANTICALLY IN THAT WILD MOVEMENT, NOT CRUSHED AND BURIED AND BUFFETED BY THOSE MIGHTY MONSTERS, BUT STANDING ABOVE THEM ALL, CALM AND SUPERB, POISED ON THE GIDDY SUMMIT, HIS FEET BURIED IN THE CHURNING FOAM,

過去
大地只是一片寬闊荒涼和無法征服的轟鳴聲，
現在有個人，挺直身子、頂天立地，
在蠻荒中移動沒有發瘋地掙扎，

沒有被巨大的怪獸摧毀、淹沒、擊倒，
而是站在所有的怪獸之上，沉著且超凡絕卓，
站在令人暈眩的頂峰上，泰然自若
他的雙腳被攪動的泡沫給淹沒，

THE SALT SMOKE
RISING
TO
HIS
KNEES,
AND ALL THE REST OF HIM
IN FREE AIR AND FLASHING
SUNLIGHT, AND HE IS FLYING
THOUGH THE AIR, FLYING
FORWARD,
FLYING
FAST
AS THE SURGE ON WHICH HE
STANDS. "

Jack London

那鹽霧升到了他膝蓋的高度，
他身體的其他部份在自由的空氣和閃爍的陽光下，
而他正在飛翔，
雖然是在空氣中，

向前飛，
快速飛翔，
就像他所站的波濤巨浪。
傑克・倫敦 (Jack London)

完美好浪

自上個世紀以來，一種追尋完美好浪的理念持續影響並塑造著衝浪文化。這個一直以來讓人難以理解的想法，現在仍不斷地被重新定義。

想像一下 1912 年時歐胡島威基基的景象。因為受到傑克·倫敦 (Jack London) 等作家筆下木槿花錦簇的夏威夷軼事吸引，幾年前遊客開始造訪該地。有一群當地的「海灘男孩」(beach boys) 團體，承襲了夏威夷原住民固有的駕浪傳統技能，以教導富有的 haoles（夏威夷白人）游泳和衝浪為生。將當地實心重木劈製成外型修長而無舵座的木板，恰好適合威基基 (Waikiki) 海浪的浪型和走向。駕乘那些浪板的男孩們，正是第一批這種衝浪生活形態的擁護者，也就成了最早的一種追尋完美好浪的象徵縮影。

時間來到 1930 年代中期，加州的派洛斯威德斯灣 (Palos Verdes Cove)。海灘上「派洛斯威德斯衝浪俱樂部」(Palos Verdes Surf Club) 的成員們，正竭盡所能地仿效夏威夷式的生活方式。由於杜克·卡哈那莫庫 (Duke Kahanamoku) 和喬治·福里斯 (George Freeth) 這些夏威夷人的造訪，因而將這種生活方式引進美國本土。俱樂部的會員抓著龍蝦和鮑魚，他們圍著火堆隨性地彈奏四弦琴，喝著罐子裡的酒。同時，有個想像力豐富的水上男兒 - 湯姆·布雷克 (Tom Blake)，正在這個大浪的日子中划水出海。他所裝上單舵的新型空心「雪茄盒」(cigar-box) 浪板比之前的任何板子都要好操控。穩固的板舵和輕巧的浪板，讓布雷克能夠在派洛斯威德斯灣裡快速移動的大浪壁上做出急轉向，還能以銳角方式沿著浪壁下浪。這就是加州在

二次大戰之前一種寧靜美好的景象，有著未受破壞的海岸線，豐饒的內陸森林、山丘和草地。而在海灘外的遠處，人們也逐漸體驗到衝浪的美好。

到了 1958 年的馬里布海灘 (Malibu)，衝浪者在第一海角 (First Point) 又長又捲的浪頭上用所謂熱狗式 (hotdogging) 的甩尾動作賣弄技巧。杜威·韋柏 (Dewey Weber) 和米奇·穆尼奧斯 (Mickey Muñoz) 便是新式動作的革命先鋒。海灘上有一大群人受這些新穎、奇特的招式所吸引。浪人們駕乘著高密度泡棉與玻璃纖維製的新款浪板，重量越來越輕、設計也越來越多樣化。搖滾樂風的電影配樂在沙灘派對上播放著，在馬里布海岸沿線駕浪的人似乎一望無盡，分層湧入的浪壁就等著各式新風格所填滿。馬里布是一塊油畫布，各種現代衝浪的風格方式則描繪其上。

聞到廣藿香油的味道了嗎？沒錯，時間是 1973 年，我們在印尼烏魯瓦圖 (Uluwatu) 一個被稱作峇里島的鮮為人知小島上。左跑浪正猛烈地擲入深淵，剃刀般鋒利的浪頭，順著布奇半島 (Bukit Peninsular) 西南端開砲，一個初嚐衝浪文化意識的邊陲之地。衝浪族全球走透透，正在用短板像矛一般的探索速度和管浪內世界的極限。這裡的波浪陡峭兇暴的程度，可能會讓布雷克做夢也想像不到，而且還會驚惶地繃回到海灘上；而這些浪現在都已被泰瑞·菲茨傑拉德 (Terry Fitzgerald)、蓋瑞·羅培茲 (Gerry Lopez) 和麥克·彼得森 (Michael Peterson) 所駕御征服了。不論過去那些年看來有多麼不可能的事，加州和澳洲東岸的衝浪雜誌已將那種貼近大自然力量的夢想散播出去，而烏魯瓦圖正是對短板風潮的那些小鬼來說的朝聖地。

1983 年。貪婪不是壞事，而短板浪者正毫不羞澀地在波浪中展現出那種貪婪。三片舵的舵座當時已漸普及，它令短板的吃水性更佳，能讓人進入浪管中駕乘，越走越深，直達浪的中心。

當時的衝浪者企圖滿足一種渴望－追尋更晦澀、更捲曲、會讓人感到錯亂發瘋的凶猛巨浪。專業的衝浪明星像是馬丁·波特 (Martin Potter) 和湯姆·卡羅爾 (Tom Carroll) 用藍寶堅尼跑車似的高性能浪板以快狠準的動作在浪裡穿梭移動。印尼的致命吸引力自此聲名不墜－"G"平台 (G-Land)、尼亞斯 (Nias)，以及塔瓦魯阿 (Tavarua)(在斐濟) 現已成為新一代重力型衝浪者的樂土。全球發行的衝浪雜誌用亮光版面大量印刷全彩的訊息，雜誌裡有著爆量的廣告用螢光色彩吸引你的注意和侵入你的意識。

時至 1988 年而理想中的完美波浪概念正開始偏離常軌。受到第三波滑板運動的繁榮興盛，以及賴瑞·博陀曼 (Larry Bertlemann) 和馬丁·波特 (Martin Potter) 於早期的飛翔動作所刺激，動作派衝浪手暨美式粗獷龐克族的克利斯汀·弗萊契 (Christian Fletcher) 及麥特·阿奇博德 (Matt Archinold) 正開始打破水波界線，衝入空中天際再毫無破綻地落回原本的水面滑行。衝浪運動美學開始與滑板風格結合，而同時衝浪客與滑板客亦會在山間陡峭的坡道以雪板在粉雪和半管滑道中進行滑乘。

2001 年，一個單純的包船航程正在千禧年的另一端進行著。一票年輕而受人矚目的衝浪人由主要的衝浪企業集團所贊助，他們在印度尼西亞群島周遭一個叫做明打威 (Mentawais) 的小島追波逐浪已有月餘了。這裡浪頭力道強勁又持續一致，如幾何圖形般完美的波浪不斷拍打著這些環繞於偏遠島群旁的礁岩。完美好浪就是如此。不是嗎？

2008 年，一個擁擠的七月週六下午，在法國巴斯克地區 (Côte de Basques) 的比亞希茲 (Biarritz)，有個少見的強勁夏季湧浪從比斯開灣 (Biscay) 拍打而來。遠處，好幾個體型健美的水中健將如雕像般站在立式單槳衝浪板上正划入浪區中。在他們的浪區內側，又有一群新式經典長板衝浪人正以交叉步型朝著板頭移動。另外，還有一堆駕乘短板的年輕衝浪手，為了漂亮地切出浪底轉向和進行騰空動作而推擠。再近看岸邊的浪花，有上百多個戲水人群利用趴板將自己投入浪沫之中。這就是二十一世紀新風格的逐浪日，是一種融合了衝浪技法與體認的後現代混合體，每個人都在體驗屬於自己世代的衝浪快感，而且每個人都能享受自己所認定的完美好浪。

下一頁：喬登·豪雅(Jordan Heuer)在明打威群島的「藍斯的右跑浪」浪點(Lance's Right, Mentawai Island)，將自己塞入一整片完美的管浪當中。(圖16-17頁)

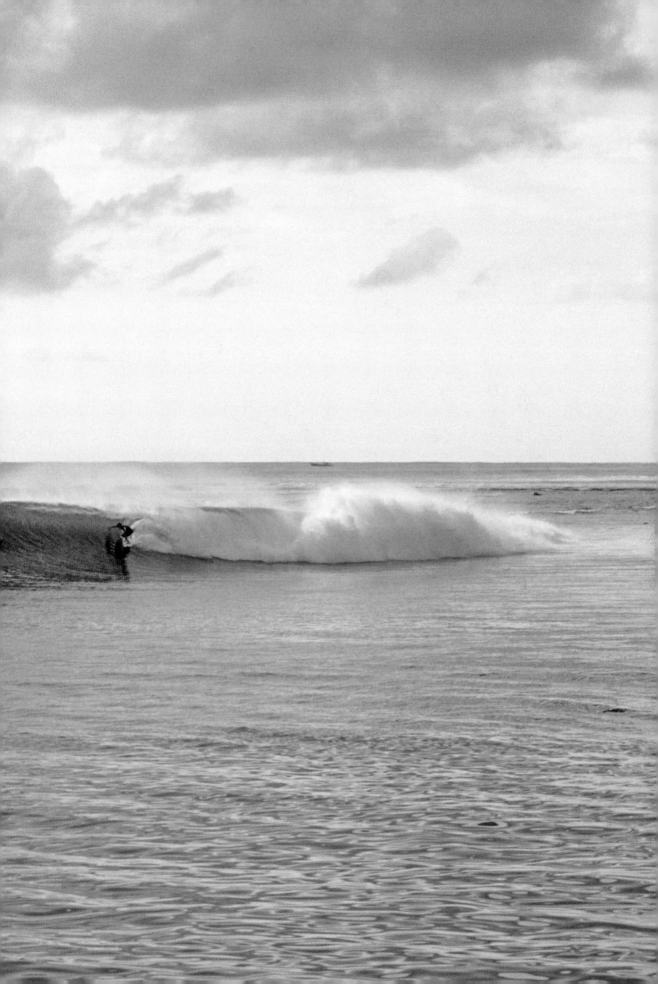

no

剖析海浪

沒有一道浪曾是或者是一模一樣的 － 這個簡單的
事實造就了衝浪源頭永無止境的各種可能性。

　　雖然衝浪者形容浪的時候經常蹦出「浪很好
(perfect)」或是「型漂亮 (geometric)」等形容詞，
但這些形容詞絕非是柏拉圖式的想像。不論礁岩、
河口沙洲或岬的結構有多堅固，也不論風勢、湧浪、
潮汐有多穩定，沒有任何一道浪可以被相同複製。
然而，不管是站在完美標準的哪一個角度，波浪有
幾個特定的基本元素。海浪包含的這些元素其份量
不一。舉例來說，有些海浪可能有微微傾斜的浪肩
和一大片平滑的浪壁。其他海浪可能有張牙五爪的
浪峰卻一點浪肩也沒有。事實上，你永遠無法確
切描述一個不斷改變形體的原始能量究竟是什麼樣
子。不過，衝浪者投入了很多時間嘗試去做這件事。

A *The lip (浪峰)*

不玩衝浪的人通常指「浪緣 crest」，浪峰是一道即將崩
毀波浪的前緣。當一道波浪順著海床而逐漸變淺時，浪
峰會開始移動的比底部的浪還快。

B *The trough (浪底)*

浪底就是一道浪的底部或稱作「腳」。它是海浪最接近
海床，也是移動最緩慢的部位。當形成空心的管浪時，
浪底的海水會被快速地吸上去而再捲至浪峰的部位。

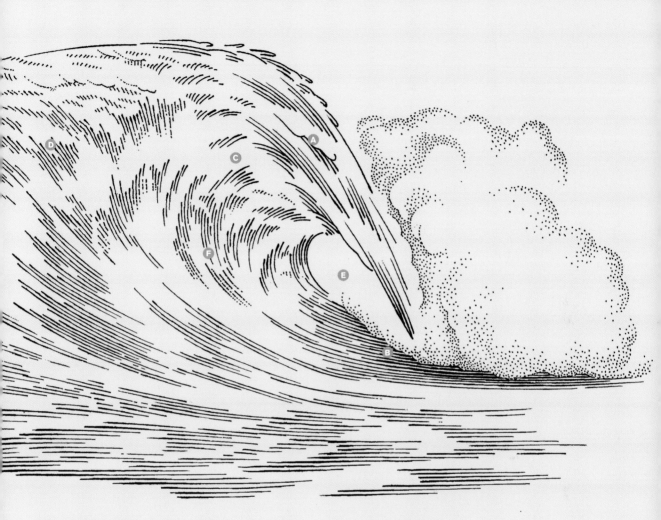

ⓒ *The curl (浪頂)*

雖然浪頂常被當做浪峰的同義字，不過用浪頂來描述移動中的波浪頂端更為貼切；當海水從浪底被向上吸起至將擲出的浪峰時即形成浪頂。

ⓓ *The shoulder (浪肩)*

相較於浪頂部份，浪肩在它旁邊並僅算是微微傾斜的區域。

ⓔ *The barrel (浪管)*

當浪峰被快速擲出於浪底之上就會形成浪管，而浪管即位在當海浪捲成空心管狀時的中心區域。駕乘在浪管之中需要高超的技巧和豐富的經驗，但也是衝浪中最為深刻的體驗。

ⓕ *The face (浪壁)*

衝浪滑行多是在海浪的浪壁上進行，浪壁是浪底最底部至浪峰所能到達最高點之間的空闊水域。一道浪的高度就是由這兩點間的距離來定義。

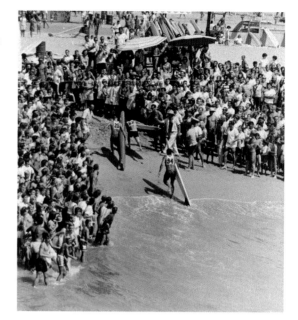

衝浪比賽是邱爾屈最喜愛的攝影主題。這個景像攝於1964年
的杭廷頓(Huntington)海灘,是自一架起重機上所拍攝的。

朗‧邱爾屈 RON CHURCH

朗‧邱爾屈曾是探測海洋的好手,協助奠定現
代衝浪攝影術的基礎。

　　場景是 1968 年,鄰近墨西哥的下加州 (Baja
California) 卡波聖路卡斯 (Cabo San Lucas)。攝影
師朗‧邱爾屈正準備把相機放入可沈入水中的碟型
潛水器 (Diving Saucer),該船是法國水中傳奇人物
賈克‧庫斯托 (Jacques Cousteau) 進行深水探測打
頭陣用的。微風輕吹、海水清澈,但通常都很專注
的攝影師卻因好奇心驅使而分心。邱爾屈的心不在
焉被庫斯托注意到了。庫斯托從船尾窺視,很快地
明瞭什麼原因分散了那個美國人的注意力。一組平
穩、高至頭部的海浪緩緩推進了海灣,達幾百公尺
遠。頭戴羊毛帽的法國佬說:「朗,如果要衝浪,
你就去。不過我們這還是得潛水。」

　　雖然衝浪運動和衝浪攝影在邱爾屈短暫而豐
富的生命中出現得較晚,但他真是個不折不扣的海
底觀察員。1945 年,邱爾屈九歲時跟著家人從出生地科羅拉多
州搬到聖地牙哥。這小子總是在胡搞瞎弄相機,高中畢業後他進
了帕薩迪納 (Pasadena) 一所頗負盛名的藝術中心學校讀書。之
後娶了青少年時期的戀人,十九歲就當了爸爸,他脫離全職學生
生涯的時間很早,找了一份康維爾 (Convair) 飛行影片攝影師的
工作。野心勃勃的邱爾屈,一開始是用自己訂製的機器設備受僱
拍攝飛機內部的公關照片,以及早期超音速飛機內的測試飛行
員。1950 年代末期,他開始做水底攝影試驗,將他在進階班學
到的非凡技術才能應用於探索「內太空」。1958 年,他的作品

被刊登在《國家地理雜誌》、《流行機械》(Popular
Mechanics) 和《時代雜誌》等知名刊物上。1950
年代結束之前,他已獲得全球最佳、最具創新力的
水底攝影師的美譽。

　　1960 年邱爾屈開始在加州的溫丹薩
(Windansea) 海濱衝浪。很快地他就訓練自己將鏡
頭對準衝浪者。邱爾屈的照片被約翰‧西弗森 (John
Severson) 刊登在早期的《衝浪客》雜誌。他拍攝
的照片特點是優雅、清晰又具創作性,這在甫出刊
的衝浪媒體報章上是前所未見的。邱爾屈持續不
斷地為人類在大海中和其周圍的生活
做見證,他以這樣的幹勁探索大海。
雖然邱爾屈是水底工作大師,但他所
拍攝最有意思的照片,卻是 1961 年
冬天在歐胡島北島以及他的家鄉 - 加
州,為衝浪者拍的人像照片。‧

　　朗‧邱爾屈 1973 年三十九歲時
死於腦瘤。在他短暫的生命中,大家
公認他為孜孜不倦的海洋環境擁護
者。也許他對衝浪的熱情發現得晚了
點,在他留下精心拍攝、一絲不苟的
作品,已成為教育世代攝影師衝浪攝
影潛在價值最好的教材。

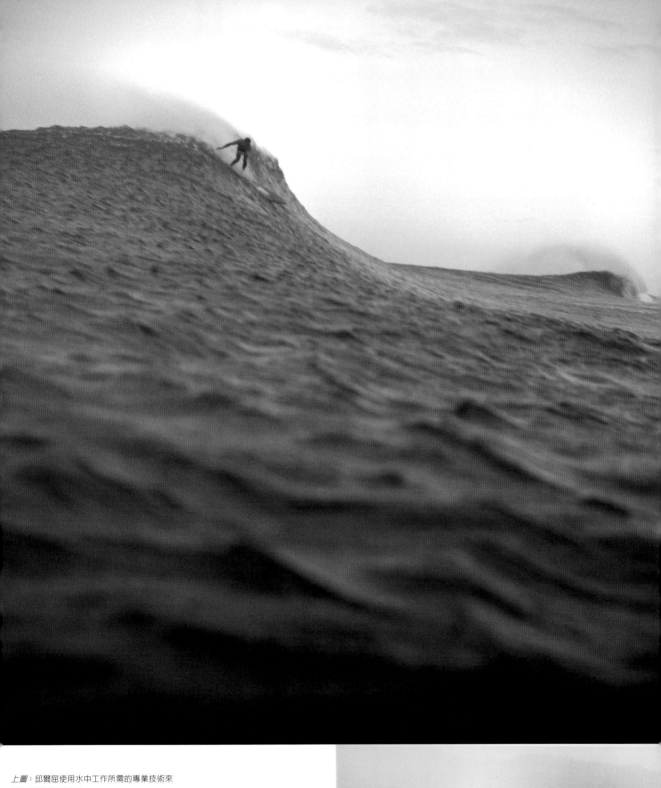

上圖：邱爾屈使用水中工作所需的專業技術來
捕捉落日海灘的浪頭。

右圖：就算在陸地中，邱爾屈也同樣嫻熟於拍
出完美的照片。

剖析浪板

衝浪板設計包括材質、形狀和尺寸，一直以來經過不斷的改良和改造。然而，某些製作浪板的基本元素從最早的浪板開始就未曾改變 – 而它大概由是古代玻里尼西亞皇族們所設計出來的。

Deck/Bottom (板面/板底)

從板面（表面）或底部來觀察一塊衝浪板的輪廓，即可看到所謂「板型」(plan shape) 或「模板」(template)。板型和板舵（它是獨立的主題，請參考 180 頁）造就出一塊衝浪板的特性。

Rocker (弧度)

弧度就是一塊浪板從板頭到板尾彎曲的幅度。「entry rocker」指的是前段至中間部分的彎曲；「tail kick」則是指中間到尾端的彎曲。弧度小而平會增加浪板的追浪效力但是轉向時的速度會降低。增加尾部的翹度能改善浮力和轉向的效率，但是同時也會降低驅動性能。

Stringer (板脊；龍骨)

一片自板頭延伸到板尾用來強化衝浪板並稱為板脊的薄木片。

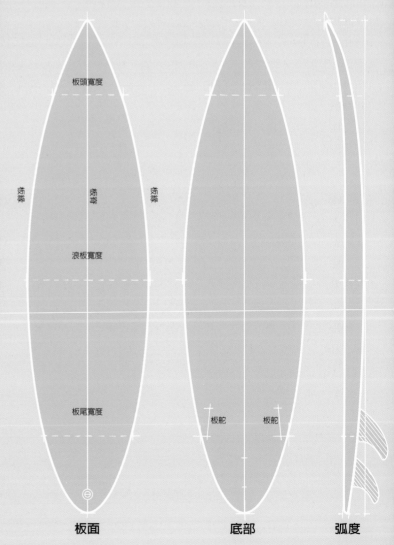

板面　　底部　　弧度

錐形板頭　　　　　混合型板頭　　　　　半圓板頭

Nose (板頭)

衝浪板前端的部分即是「板頭」。這部份可以是半圓形（以長板居多）、錐形（以短板居多），或是介於兩者間的各種變化形。半圓形板頭比較平穩而且比短型或錐形板頭更容易使板子向前推進。錐形板頭會降低「重心」，使得衝浪者能更輕易、快速地將浪板轉向，不過它的穩定性比較差。

Rails (板緣)

衝浪板側邊的外緣部份稱為「板緣」。現代的浪板設計常以板頭到板尾處即包含了多種板緣的變化為特色。半圓形的板緣者，如蛋形板緣（又稱為 50/50）常見於傳統長板上。上圓下銳型板緣 (down-rail) 可以用於嵌入強勁、陡峭的浪壁，但是較難於表現出優雅又順暢的轉向。大部分的浪板都採行中段部份是形狀較圓緩 (soft) 的板緣，而板尾部分的板緣則較銳利 (harder)。

Tail (板尾)

板尾的設計是決定轉向特性的重要元素。方尾的驅動性和浮升力比較強，但是較不容易傾斜板緣作轉向；而錐形、滑順的尖尾很好轉向，但是驅動性會差一些。混合型板尾是介於方尾和尖尾之間的設計，算是在驅動性、浮升力及轉向流暢性間的一種取捨。在強勁有力的大浪中，選擇尖尾才屬合理：因為海浪的力道會和喪失的驅動力相抵消。相反的，方形尾在小浪中的驅動性比較強，也因此可以追到較多的浪。

50/50板緣

上圓下銳型板緣

浪板板緣的剖面

Foil (板厚)

板厚是衝浪板板面至板底的厚度。其設計大部分會由板尾至板頭，以及板緣至板緣而作改變。

附註：測量方法

一塊板子的寬度是以其距離最寬的兩個點來測量，而板頭和板尾的寬度則是個別從板子的前端和尾端 12 英吋的地方來量。衝浪板的測量一般是用英制測量方式，這是因為世界上百分之九十以上衝浪板的「原型板身」(blanks)（擠壓好而未經加工的聚酯纖維板塊，也就是供衝浪板製造者雕刻用的板子），在克拉克泡棉工廠(Clark Foam) 於 2005 年結束營業之前，都是由他們在加州生產製造的。

燕尾　　　　方尾　　　　圓角方尾　　　鑽石尾　　　圓頭尖尾　　　翼尖尾　　　尖尾

解構衝浪俚語

衝浪客的通用俚語特別為主流社會所熱衷使用。其實早在街友混混以及爵士樂迷的諢話風靡於世之前,夾帶加州腔的衝浪俚語就已經成為衝浪同好的表徵,其語意內涵亦隨著時代演進而產生變化。

場景

在衝浪世界某處的海灘景點,遊客如潮萬頭鑽動,海上浪頭大約六到八呎,一陣徐風自陸地吹向海面,只見兩位年輕的衝浪客剛用毛巾擦乾身體,正輪流傳遞一只水瓶,大口猛灌,一邊眺望前方列隊而來的浪頭,閒聊著今晨的衝浪軼事。

第一位衝浪客說道:

真是爽(STOKE[註1])到了,我說老哥(DUDE[註2])。我住進(SHACKED[註3])那道浪了,它(IT'S[註4])真是有型(CRISP[註5])、平滑(GLASSY[註6])、非常(WAY[註7])、捲(SUCKY[註8])。

第二位衝浪客說道:

你有沒有看到一個搖船的(GOAT-BOATER[註9])竟然跟我搶浪(DROP IN[註10])?那實在很遜(GAY[註11]),這傢伙(TREACHEROUS[註12]),

他根本不該在這種捲浪(HOLLOW[註13])的時候,出現在那兒,我那時正要下浪(GOING[註14]),而他卻趁機對我整個(TOTALLY[註15])偷襲(BACKDOORED[註16]),他的船槳甚至還傷(DINGED[註17])到我的板緣(RAIL[註18]),他要是對在地的(LOCALS[註19])這麼做,包准讓他被扁(RAGGED[註20])。

第一位衝浪客說道:

看起來那時也正在起浪(BUILDING[註21]),水裡顯得愈來愈驚險(GNARLY[註22])。海面上正由西向起浪(LOT OF WEST[註23]),等到這樣一道長浪(LINE UP[註24])打在沙堤(BANK[註25])上便會形成出拋浪點(THROWS[註26]),我說兄弟啊。

第二位衝浪客說道:

我正好趕上一道巨浪(MACKER[註27]),一個不錯的緩浪起乘(BOWLYDROP[註28]),然後我衝進一整面浪牆(SCHWACKABLE WALL[註29]),接著浪濤完全捲起(DREDGED OUT[註30]),而我就順勢馳騁(WAY BACK[註31]),哇,我的天,那些少年仔(GROM[註32])看的都在叫好(HOOTIN[註33])!

第一位衝浪客說道:

我的天啊(CRUCIAL[註34]),老兄(BRAH[註35]),那一定整個進到綠屋了(GREEN ROOM[註36])。

註 1　**stoke「爽」**：稍縱即逝卻真實存在的無邊快感（也許是透過腦內啡或腎上腺素綜合調製的雞尾酒所產生的效果），只有在衝浪之中才有機會體驗到，切記，唯有透過衝浪才有機會享受這種無邊的快感。至於滑雪、溜冰、踢足球或釣魚也可能給人很舒服的感覺，但是，只有衝浪才能讓人感到如此快意。

註 2　**dude「老哥」**：世上的衝浪人均以此稱呼同好。可惜，此一稱呼已遭到滿嘴諢話的次文化團體以及大眾媒體所剽竊，而也在濫用之後致使其原意蕩然無存。

註 3　**shacked「進去了」**：在管浪或捲浪之中徜徉行進；管浪意謂由波峰形成類似通道的形狀，其浪頂跨越於衝浪者的頭頂之上。

註 4　**it「它」**：泛指「浪頭」、「衝浪」或「波浪的狀況」。

註 5　**crisp「有型」**：描述形狀完美且均勻潰散的波浪，最適合衝浪運動。

註 6　**glassy「平滑如鏡」**：描述微風或無風的天候狀況，再受到和煦陽光的加持，海浪彷彿半透明的大片平滑鏡面。

註 7　**way「非常」**：泛指「非常」，同義字：「完全」、「完全地」、「超級」。

註 8　**sucky「捲」**：形容捲成中空的浪型，一般由浪底迅速抽取大量的海水至浪峰或浪緣。

註 9　**goat-boater「搖船佬」**：謔稱駕駛衝浪筏或小舟的人。

註 10　**drop in「搶浪」**：堪稱衝浪者罪大惡極的犯行。意指從已經有人在駕乘的浪頭上起乘衝浪。

註 11　**gay「遜」**：類似於嫌惡同性戀的用語，描述不上道的言談舉止。

註 12　**treacherous「騙子」**：當描述浪況或衝浪情境時，總是引據誇張或不適宜的形容。

註 13　**hollow「中空捲浪」**：參考「sucky」（註八）。

註 14　**going「下浪」**：在浪頭上划水，準備起乘衝浪。

註 15　**totally「完全」**：參看「非常」（註七）。

註 16　**backdoor「偷襲」**：從浪頭升起的另一端起乘，亦即向波浪前進的方向滑行衝浪。

註 17　**dinged「損傷」**：泛指對衝浪板的損壞。

註 18　**rail「板緣」**：衝浪板的外緣。

註 19　**local「在地的」**：通稱脾氣暴躁、心思狹隘的衝浪者，他們未曾想像過離開自己成長的海岸市鎮，或許如此，所以他們誤以為擁有了當地衝浪的獨佔權。

註 20　**ragged「灌頂」**：被巨浪覆頂，字源是「破布娃娃」（rag-dolled），當你被浪頭直灌而下所承受波浪的衝擊力道。

註 21　**building「起浪」**：浪頭逐漸升高、愈來愈大，通常都是因為海上出現暴風雨而引起的一波湧浪。

註 22　**gnarly「驚濤駭浪」**：意指又強又亂或危險的浪況，但是，也可以泛指其他嚴重或危險的狀況。

註 23　**lot of west「西向起浪」**：當海湧從某特定的方向帶起高升的浪頭，它也可以是「西向起浪」、或「南向起浪」。

註 24　**lined up「順向長浪」**：描述順向而來綿延又平均的浪頭。

註 25　**bank「沙堤」**：海床沙堆的上端，即是與浪頭交互作用而生成沙灘的浪點。

註 26　**throw「拋浪點」**：當湧浪遭遇到沙岸的淺水處，浪峰或浪緣就會被快速拋出並形成管浪。

註 27　**macker「大浪」**：一道強而有力的浪頭。

註 28　**bowly drop「緩浪起乘」**：意指非典型的陡峭浪頭，衝浪者選在浪面出現圓而平緩的碗狀缺口之際就開始起乘。

註 29　**schwackable wall「浪牆」**：一道綿延平均的浪頭，正是表演絕佳衝浪技藝的大好時機。

註 30　**dredged out「掏」**：參見註八「sucky」。

註 31　**way back「馳騁」**：馳騁在浪管的中空凹陷處。

註 32　**grom「少年仔浪人」**：年輕的衝浪者。

註 33　**hootin'「讚賞」**：衝浪人看到另一位浪者站上一道完美的浪頭、或表演讓人印象深刻的衝浪技藝，而會讚賞叫好。

註 34　**crucial「誇張」**：參見註十二「treacherous」。

註 35　**brah「兄弟」**：衝浪者同好的互稱。

註 36　**green room「綠屋」**：管浪的一種暱稱（當衝浪者滑行於浪管之內，海水如綠色簾幕般環繞周遭像是置身於綠色小屋之中[譯註]）。

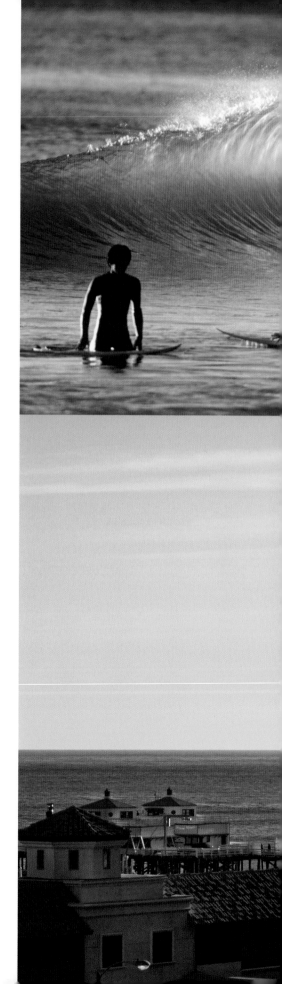

浪點
馬里布(MALIBU)

馬里布是加州最有意思的旅遊勝地之一。身為美國
地形、氣象和歷史學的匯集地,馬里布是現代衝浪
文化誕生和成長之處。

　　當地的原住民美洲楚摩氏印地安人將自己的村落
命名為 Hanaliwu – 海浪聲最響亮的地方,這裡就是今
天馬里布的所在地。取之不盡、用之不竭的海洋,馬
里布背倚巍峨的峽谷,嵌進其中的山巒獵物繁多,大
自然慷慨的賜予,很難不認同他們確實得到老天的恩
寵。那裡的海浪怎麼樣?包準有一兩個勇士遠遠就注
意到了在海灘緩緩崩潰的完美好浪,然後欣喜若狂的
駕著族人辛苦做的獨木舟乘風破浪。1542 年西班牙
殖民者從墨西哥向北航行替西班牙王室宣示馬里布陸
岬的主權,楚摩氏人也同時擁有該地。他們沒有留下
任何文字記錄,而且 1927 年西班牙征服者當時在快
信中忘了提駕浪的事,所以說最早在馬里布主海岸線
乘浪的人是水中健將湯姆‧布雷克和山姆‧瑞德 (Sam
Reid) ,也許是個不爭的事實。整個 1930 年代去馬
里布衝浪的人零零星星,而橘郡南邊的聖翁費瑞 (San
Onofre) 才是在紅木浪板 (redwood blanks) 上駕浪的衝
浪中心。直到二次世界大戰後,這個北方的浪點才成
為海灘文化的溫床,而後急速成長,席捲全球。

　　馬里布就位於聖費爾南多 (San Fernando) 廣闊
土地散亂延伸出的山丘上,美國戰後經濟繁榮期間,
不同種族的人選擇在此聚集,這裡也是青年文化新信
念奠定基石的地方。

馬里布環境優美、海灘生氣勃勃、還有機械般規
律的絕佳海浪,是衝浪運動的發源地,二次世界
大戰後年輕人曾為之狂熱。

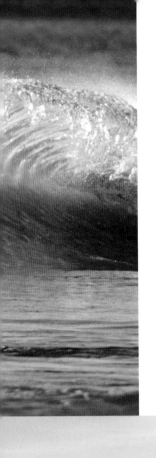

馬里布的海浪大小依湧浪的強度和方向而定，從
和緩到激烈的浪都有。一般說來，這裡的海浪鮮
少高於頭部。

　　由於馬里布在二次世界大戰期間能有率先取得材料的便利性，
驅使當地的削板師鮑伯·西蒙斯 (Bob Simmons)、喬·奎格 (Joe
Quigg) 和麥特·基佛林 (Matt Kivlin) 生產製造輕木心材 (balsawood-
cored)、玻璃纖維布、樹脂外層、和附加穩固板舵的衝浪板以利下
浪滑乘。這些被稱為「馬里布洋芋片」(Malibu chips) 的衝浪板，最
適合用於馬里布均勻又緩緩崩潰的右跑浪，而且這種浪板促成了以
流行、動感的方式衝浪的風潮。米基·朵拉(Miki Dora)、杜威·韋伯、
菲·艾德華斯等衝浪手正創造出熱狗式 (hotdog) 衝浪甩尾風潮和一
種年輕人新典型。馬里布的夏天也碰巧有最讚的南風湧浪。1950 年
代末期，無數的青少年蜂擁而至，馬里布這個進行衝浪運動的絕佳
環境，成為酷帥的代名詞。▶▶

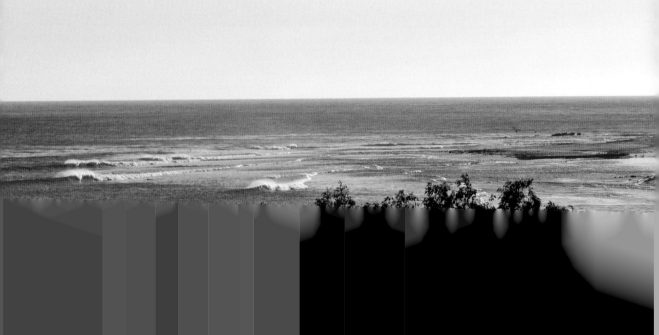

美國

加州

浪點
馬里布
(MALIBU)

◀◀ 今天，這個地方充滿著衝浪文化衝突及不和諧的聲音。每天你都可以看到像艦隊一樣多的傳統長板玩家在海上以切分音的節奏漂流 - 與那些以後現代咆哮樂的節奏，快速擺動、來回穿梭，披頭散髮的短板玩家形成對比。穿著螢光服飾衝浪的年輕龐克浪人，在第三海角 (Third Point) 附近向潟湖滾滾流去的外側左跑浪上炫耀空中動作，對他們來說 1980 年代是孕育所有審美觀點的年代 - 而好萊塢來的人塞滿了第一海角 (First Point) 的要道，他們也知道要和一大票狗仔一起衝浪，海灘上還有追星族盯梢。這段時間，你可以和一堆拜金的C咖演員、衝浪傳奇人物、整形外科醫生、電影編劇等形形色色的人，在碼頭後方的狹長地區一起吃早餐。起身去追加州常見的南風湧浪，你會遇到所有到加州衝浪的外地衝浪者，大家又推又擠，只為爭得一小部分下馬里布神話般波浪的權力。

　　這裡的浪是連串整齊的右跑浪，崩潰時會形成成串的美麗浪花。這些浪會從形成岬角內側潟湖的巨大砂壩散開。這裡有三個不同起乘區域。三個區域當中可駕乘最長波浪的浪點 - 第一海角 (First Point) 是製造馬里布神話的地方，如我們所知那裡的現代衝浪方式帶著米基·朵拉 (Miki Dora) 看似優雅的風格，以及藍斯·卡森 (Lance Carson) 浪頂切回轉向時的激進派典雅。現在衝浪時帶有激進式典雅風格的衝浪手換了，但是第一海角的核心影響力依舊。當代的年輕槍板衝浪手像是喬許·法貝洛

(Josh Farberow) 和吉米·甘博瓦 (Jimmy Gamboa) 以及衝浪老手艾倫·沙羅 (Allen Sarlo) 統轄第一海角的和緩浪頭。第二海角 (Second Point) 的起乘區大概是在亞當森宅邸 (Adamson Residence) 前方，也就是馬里布最早的屋子，現在屬於州立公園組織所有，是一處觀光勝地。靠近第二海角起乘區，波浪滔滔彎進稱為「Kiddie Bowl」適合高度動作派衝浪的區域，愛耍帥的當地年輕人會在這裡使勁渾身解數大秀衝浪技術。第三海角 (Third Point) 位於此區浪點最遠的盡頭處，潟湖前的外側。這裡的浪活潑敏捷，起乘時會感覺陡，還有快速形成的浪牆，由當地一群技藝精湛的短板玩家統轄。那裡的波浪可是會蓋整排的，它在內側最大的湧浪上重新形成並與另外兩個海角相互銜接。

　　馬里布最理想的浪就是直接從南方來的巨大湧浪，這時主要的西北風會是橫向離岸風。向正南方直吹的向岸風使浪點關閉是很罕見的。在馬里布最夢寐以求的衝浪體驗是從第三海角直接穿過一道退回防波堤的浪，這種英勇事蹟只能在世上最完美的成排巨大湧浪上才有可能完成。就算是在地的衝浪好手也鮮少有人能夠成功。如將駕乘那道浪視為衝浪運動的「哈芝」（穆斯林到麥加城卡阿巴天房（Ka'aba）朝觀並繞行天房七次），其意義不盡然相等。不過，大概也接近了。

吉米·甘博瓦(Jimmy Gamboa) 在第一海角站在板頭上衝浪。五十多年來，馬里布一直是經典衝浪風格偉大的競技場之一。

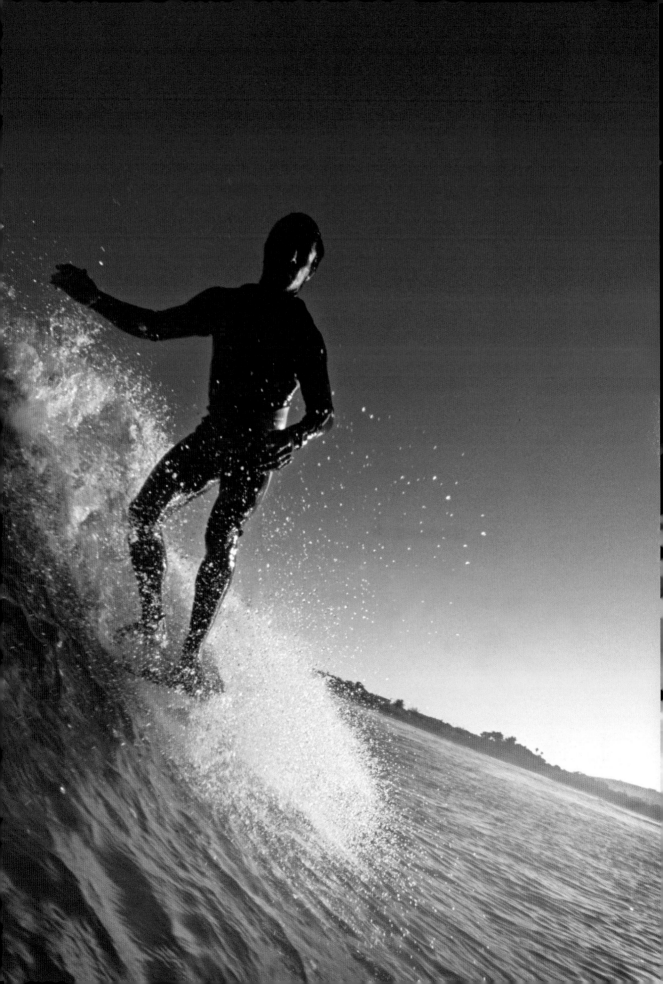

解讀浪點

在划水至起浪區之前，留意那個區域周遭會有什麼狀況是很重要。

　　即使河口沙洲、風、潮汐和湧浪變幻無常，每一個地方、每一道浪差異都甚大，不過衝浪老手可是「解讀」浪點的專家。辨識每種浪點的主要特性，是進行衝浪旅程的衝浪者必學的重要技能。然而，當接觸一處新浪點時仍須小心。不論你是新手或者已經有多年的衝浪經驗，大海的習性會讓你懂得謙卑。

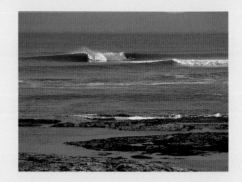

衝浪者在愛爾蘭西北部多尼戈爾(Donegal)的邦道然鎮(Bundoran)下右跑浪和左跑浪的浪頭。這個曾受小艇碼頭發展計畫威脅的浪點，是歐洲品質最好的礁岩浪型。

A The peak (浪頭)

浪頭是海浪達臨界高點並開始崩潰之處，也是追浪的理想地點。正在浪頭起乘的衝浪者或是離浪頭最近的人，有下浪優先權。

B The right (右跑浪)

「右跑浪」是從沙灘看過去，由右向左崩潰的浪。如果你是regular foot（左腳在前衝浪者），要下右向崩潰浪就採正向下浪的姿勢（即身體面向海浪）。如果你是goofy foot（右腳在前衝浪者），就採背向下浪的姿勢下右跑浪（即身體背向海浪）。

C The left (左跑浪)

「左跑浪」是從沙灘看過去，由左向右崩潰的浪。右腳在前衝浪的人，下左向崩潰浪時要採正向下浪的姿勢，而左腳在前衝浪的人，下左向崩潰浪時要背向下浪。

D The Line-up (等浪區)

衝浪者在浪頭外側等待起浪之區域。

E Outside (外側)

起浪點外面的任何水域。

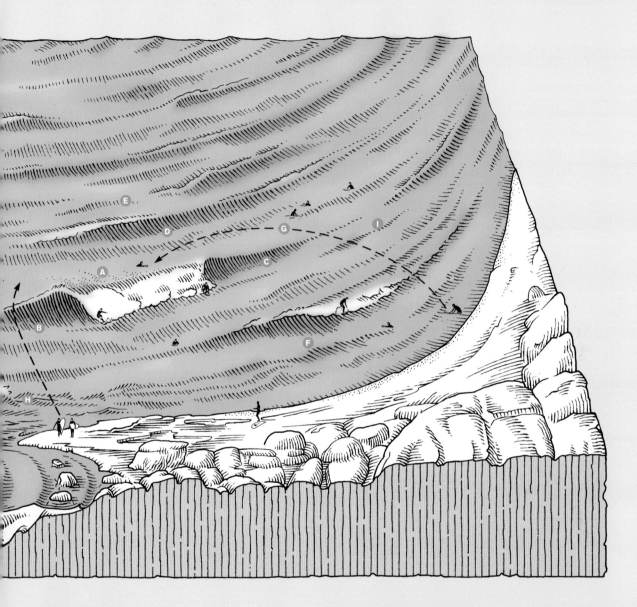

ⓕ Inside (內側)

內側是起浪點前（至岸邊）的任何水域。如果你被「困在內側」(caught inside)，為了能到等浪區中做預備，你得持續划水並在浪頭的左右任何一側找到出海的通道。

ⓖ Outside paddle (划水出海)

划水到「外側」時繞過自起浪點暨其向左右兩邊延伸之潰浪區域，是距離最長也最安全的選擇。每個衝浪者的責任是當划水出去時要注意他人的衝浪動線，可能的話應盡量避開不要擋道。

ⓗ Rips ("暗礁上的"激流)

在礁岩正前方的水域有一股稱為激流的水流，它是海水從海岸線被沖回大海時形成的。當激流在內側至等浪區的交替之時，它可成為衝浪者出海的助力。

ⓘ Channels (水道)

水道是起浪點內側較深、較平穩的水域，提供衝浪者相對容易進入等浪區的機會。

杜克 · 卡哈那莫庫
DUKE KAHANAMOKU

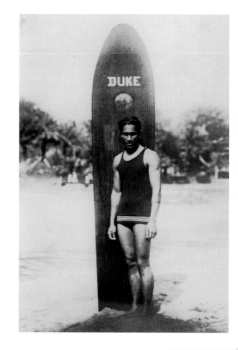

杜克·卡哈那莫庫，頂尖的運動員和全球走透
透的「夏威夷大使」，是世界公認的衝浪運動
之父。

　　"離開水面，我什麼也不是"。在公車那布滿灰塵的鋼鐵座
椅上，凝視著窗外美國內陸的某處，那句話一直縈繞在他的腦海
裡揮之不去。他的身高有 6 呎 2，體重 190 磅，是個大塊頭。他
身上沒有任何多餘的脂肪。對於自己和無法理解的事他一向保持
沉默。他搭公車時都選周圍沒有人的位置坐。他就像來自另一個
星球的外星人。*"離開水面，我什麼也不是"*。

　　1912 年，杜克是全世界游泳速度最快的人。這個生錯地方
的波里尼西亞王族，橫越美國到亞特蘭大去參加奧運游泳隊，
卻生對了時代。這個二十二歲的夏威夷年輕人已經是群島上最
知名的水中健將，他專精的不只是衝浪，還有游泳、舷外浮桿
獨木舟、釣魚以及潛水。他在水中動作優雅，是天生的水上運
動好手。因此，很快地就成為大家所熟知放蕩不羈的威基基「海
灘男孩」成員。一百年前夏威夷人祖先的運動，曾被傳教士責
難為對神不敬的活動，這種情形在杜克生長的時代幾乎已不復
存在。但是隨著二十世紀的到來，以及美國經濟的蓬勃發展，
夏威夷群島成為美國人想像中伊甸園的象徵。蜂湧至威基基的
有錢白人向那些海灘男孩學習夏威夷人的衝浪方式。杜克在不
知不覺中成了水裡的亞當。

出生日期：1890年8月24日（卒於1968
年1月22日）
出生地：火奴魯魯
關鍵之浪：威基基

杜克·卡哈那莫庫將無與倫比的體育運
動以自信的方式與海浪結合。這張照片
攝於1914年12月，雪梨附近的淡水市
(Freshwater)，當時湧入數千人親眼目
睹「古銅色肌膚的杜克」拍片。

延伸閱讀

衝浪運動已重生，杜克的責任就是用他不可一世、抬頭挺胸、頂天力地的個人風格，以及直率自在的處事態度，將衝浪的魔力傳遍全世界。他一開始是去美國東岸，在斯德哥爾摩奧運會百米自由式游泳競技摘金之後，前往澳洲和紐西蘭，一路散播衝浪信念。1920 年他在比利時安特惠普 (Antwerp) 的奧運摘下更多金牌，回家的路途上，他去了底特律的電影院，在那裡遇見湯姆·布雷克，自此為衝浪史寫下了嶄新的一頁。杜克在 1924 年的巴黎奧運會摘銀，那時他和很多位電影明星都有深厚的交情。他在 1930 年代被選為夏威夷慶典儀式的「名譽長官」（曾 12 次當選），而且在衝浪史中贏得距離最長、最著名的單人衝浪紀錄 - 從威基基外的「無浪區」一路衝到海灘 - 距離超過一英里。在 1930、1940 年代期間，他常在好萊塢電影中現身，客串演出與約翰·韋恩 (John Wayne) 和強尼·韋斯穆勒 (Johnny Weissmuller) 等明星對立的角色。

戰後衝浪運動蓬勃發展的那幾年間，杜克在衝浪文化裡扮演了十分重要的角色，因而在衝浪者中成名。不過他的運動成就還不足以就這樣先下定論，杜克似乎體現了最重要的衝浪運動精神 - 那就是做為古夏威夷和現代的衝浪文化間活生生的橋樑。如果，離開水面，杜克·卡哈那莫庫什麼也不是，那麼在水中，他就是一切的象徵。

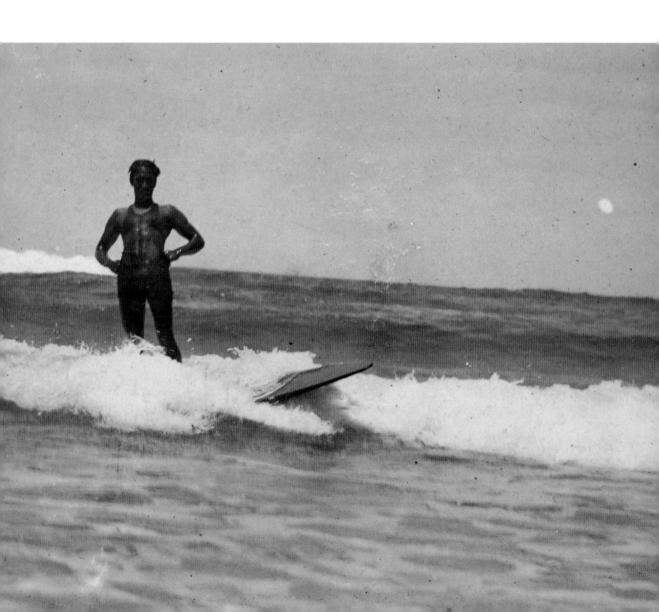

THE RIDE 駕乘

我們現在認知中的高超駕浪技巧是衝浪技術一世紀以來逐漸發展的結果。

　　二十一世紀衝浪者在海上頻頻以各種角度逐浪，這與二十世紀初期所用的直接衝向海灘的衝浪方式大相逕庭。這項演進影響了衝浪文化中的美學價值，同時也改善了板子的效能。現代衝浪運動中最引人入勝的事情就是，除了比賽之外，衝浪運動沒有既定的規則。衝浪者可選擇用一百年前的傳統方式衝浪，或者拋開傳統從各種經典動作中即興自由創作，這裡有一些即興創作的圖例說明。

　　當然，沒有一道浪是相同的。右側的圖解為一連串高難度花式動作，浪型為右跑浪（從衝浪者的角度由左向右崩潰），包括管浪的部分。熟練這些技巧的基本架構，那麼今後在你衝浪生涯中的每一道浪，你都能夠善加利用。

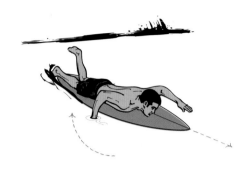

❶ 奮力划水

可爲衝浪者加速並跟上波浪的速度

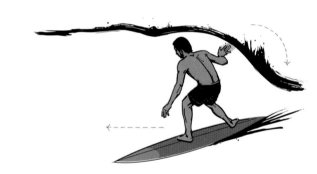

❻ 鑽浪管

將衝浪者帶進空心管浪的中心

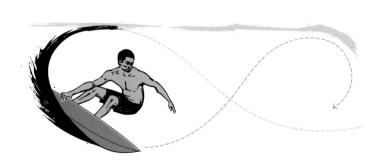

❼ 切回轉向

將衝浪者帶回波浪中強而有力的崩潰斜面

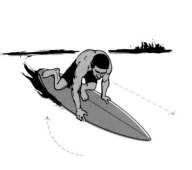

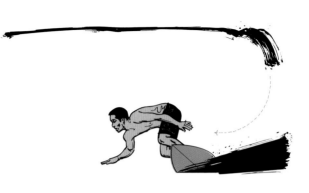

❷ 起乘

準備好開始駕乘波浪

❸ 板底轉向A

將起乘的能量轉為正向前行 (forward projection)

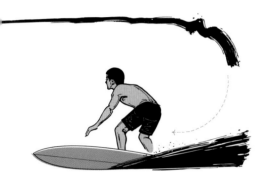

❺ 浪底轉向B

控制速度和力道準備進入浪管

❹ 浪頂轉向

將衝浪者轉回浪底

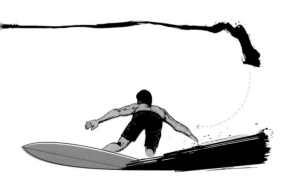

❽ 板底轉向C

控制速度以準備進行空中花式的動作

❾ The aerial騰空

將衝浪者往上帶並越過浪峰,然後可以漂亮
地結束

經典衝浪旅行車
福特WOODY車

Surf Culture

跟衝浪板數量幾乎一樣多的打浪車，已成為美式
摩登衝浪文化的特色。1950年代首波衝浪興盛
期，woody車成為衝浪界的象徵代表。

Woody車一般的意思是木面鑲板的轎車、旅行
車或箱型車，衝浪運動流行的說法中，woody車有
兩個重要的特性：一是經濟、二是實惠。輪子上加
裝的笨重側板曾是加州酷炫的表現，實際上這台車
就像壞壞粉 - 二次世界大戰前刻苦生活清晰的記憶，
交雜著美國人的鄉土懷舊之情。

1950年代不鏽鋼旅行車的優勢就是 - 用有錢人
休閒開的車子改裝成能夠裝載衝浪板和衝浪夥伴的
二手旅行車，而不用擔心惹毛老爸和老媽。在美國
景氣欣欣向榮時期，好國民都從底特律買購鍍了鋁
的大車，而他鬥玩衝浪的小伙則有 woody車。

雖然克萊斯勒1941年推出帶有木紋內飾的「城
市與鄉村」系列車款，是 woody 車的勁敵，不過在
1940、1950年代期間，福特的woody仍是銷售量
最好的車款。到了1950年代，大戰時就形成的工業
革新，開始慢慢滲入美國的主流工業，底特律不再
愛用木材。鋼鐵不會腐壞，也不會褪色、變形，因
此不鏽鋼旅行車的銷售量開始超過傳統的woody車。
一個世代已經結束，但加州海灘停車場到1960年代
末期仍然有 woody 車的蹤跡。

Ⓐ **朗熱愛他那台1950年款的woody車**

那是一輛了8年的福特旅行車，車殼金黃色楓葉的顏色
外加紅木鑲板。引擎蓋下的51年佛拉特黑(Flathead) V8引
擎正在運轉。

Ⓑ **芭芭拉並不真的那麼喜歡衝浪**

但是她為馬里布村的那些男生和女生著迷。尤其是米奇
朵拉。她發現幾年前一本叫做《姬佶特：滿腦夢想的小女
生》(Giget：The Little Girl with Big Ideas.) 的小說裡的
場景出現在海灘上，而他們正要把這本小說搬上大螢幕。

Ⓒ **朗的維爾茲衝浪板**

朗存了一筆錢，說服了戴爾．維爾茲(Dale Velzy)幫他做一
塊去年夏天在墨西哥的巴札(Baja)看到的浪板。他和芭芭
拉這個週末要去南部，除了一箱啤酒和幾條衝浪褲之外，
他什麼也沒帶。

Ⓓ **路途上**

朗開始看作家凱魯亞克(Kerouac)的書。看他的書就會讓
朗把把woody車裝滿，鎖定收音機播放的亞特．派伯(Art
Pepper)和矮子．羅傑斯(Shorty Rogers)的演奏會，然後再
來一點興奮劑。

如何看氣壓圖

憑經驗和知識看天氣圖，能把猜測所花的時間拿
來預測某個地區可駕乘的海浪。

由於預報科技的提升以及網路上垂手可得的詳
細資料和精確資訊，因此全球的衝浪社群裡產生了
對氣象學狂熱的業餘愛好者。瞭解當地環境狀況，
仍然是預測浪點有無好浪的關鍵。然而會看氣壓
圖，對於哪天會有能夠駕乘的海浪，可以迅速得到
意想不到的準確指示。

低壓系統是指一個冷空氣區吸入其周圍的暖
空氣所產生的風。北半球的風是以逆時鐘方向繞著
這些冷空氣區域吹。天氣圖上的低壓是以線條來表
示，且沿線標著數字。這些線條稱為等壓線，表示
以毫巴量度所測氣壓相等的區域。等壓線標的數字
愈低，暴風就愈強，可能產生的湧浪也愈強勁。

湧浪大抵沿著等壓線的線條，從低壓系統中心
以輻射狀傳遞出去，就像將小石頭丟進池塘裡產生
的浪一樣。北大西洋的低壓系統會製造湧浪，這些
湧浪可使遠處的愛爾蘭西北部到摩洛哥沙漠的海岸
線產生波浪。離海岸線愈遠所產生的低壓，在岸邊

崩潰的浪的「週期」也愈大，而這些浪的質感也愈
好。如果低壓離陸地太近，就會產生混亂、無法在
海岸線駕乘的浪。不過導致一個歐洲衝浪客挫折的
原因，卻可以成就其他衝浪者的好事。例如，愛爾
蘭海岸有個低壓系統就在岸邊，這個系統會在愛爾
蘭的北部和南部，以及西南邊的英格蘭製造巨大又
激烈的海浪，這樣的海浪多少算是無法駕乘的浪。
然而，同一個低壓將會在西班牙北部製造出漂亮、
有間距、長週期的浪。

要判斷圖表上英格蘭西南部是否有最理想的浪
況，得看英國是否在大規模的高壓區內（這通常代
表晴空萬里，微風輕吹）。然而在大西洋外至格陵
蘭南部，有個很大的低壓區即將形成，目前被陸地
上方的高壓系統留滯在海灣上。這表示又大又強勁
的長浪將會傳遞至德文 (Devon) 和康瓦爾 (Cornwall)
的北部海岸，當地海邊的浪況會是清風徐徐－那是
進行衝浪活動時最讚的浪況。

Ⓐ 低壓系統

等壓線密集在一起，表示有巨大、強勁的低壓系統位於格陵蘭南部。暴風中心附近氣壓較低，且風勢較強。

Ⓑ 暴風強度

等壓線向外發散出去但間距小，表示有個大又有力的湧浪即將出現。北半球的風是以逆時鐘方向繞著暴風行進。

Ⓒ 高壓系統

高壓系統的風是以順時鐘方向沿著等壓線行進。在此，英格蘭西南部的海岸相對會吹微風。

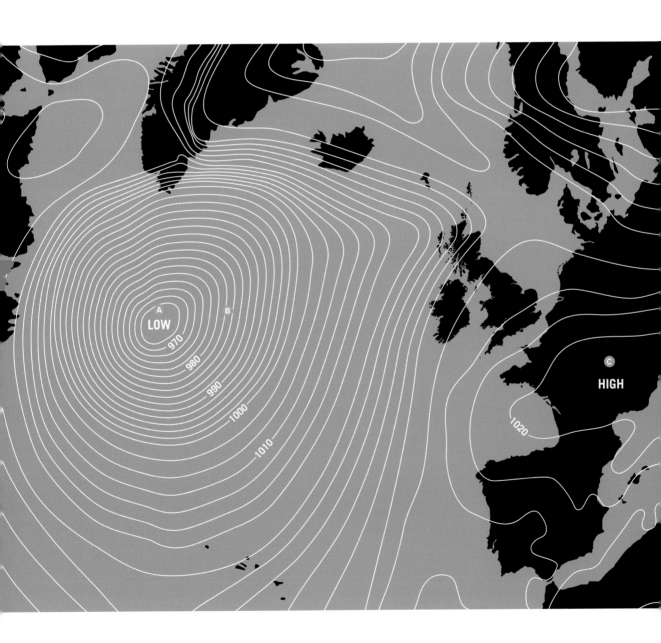

技巧一
PADDLING 划水

划水是衝浪運動技巧中最基本的動作。一旦熟練
了這項技巧就可以正式開始衝浪了。

划水分為兩階段。第一階段划水是用在衝浪者
從海灘划水出海至等浪區－衝浪者等待海浪（起浪）
的區域－就定位的時候。第二階段是奮力划水，追
浪（或划出遠離碎浪區）時必做。要到達等浪區，
划水時必須要用輕鬆而果斷的態度，這是很重要的。
保持抬頭的姿勢，同時持續留意浪的位置以及週遭
其他衝浪者。到達追浪的適當位置之後（儘可能靠
近「浪頭」），用力向岸上方向划水，然後從肩膀
上方再瞄那道浪最後一眼。這樣可讓你在對這道浪
與這次起乘前的最後關頭，再做一次
判斷反應。

在長板的時代，浪板笨重而浮力
又大，因此大部分是跪著划水。現代
衝浪板上最常見和最實用的划水姿式
顯然是俯臥划水，不過有很多長板玩
家仍然採跪姿划水技巧。

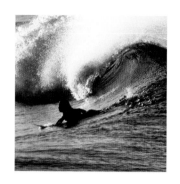

衝浪者正準備奮力划水下一道好浪。

Ⓐ 頭部

划水出去時背要拱起來，頭要一直抬著，而
且要直視前方。這樣可使浪板板頭朝上並幫
助你在水上滑行時會比較俐落。

fig. I: Paddling

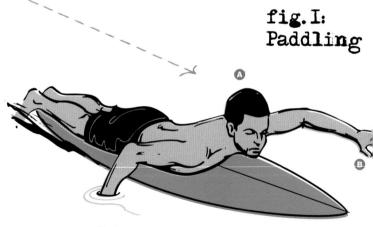

Ⓑ 雙手

集中精神划水，手伸長、動作平穩而有節
奏，要儘可能把水排開。

C *手臂和雙手*

當你的所在位置靠近浪頭時，直接向岸邊方向用力划水，直到感覺底下的浪板已在水面滑行。（這個時候雙腳要做好準備起乘。）

D *雙腿和雙腳*

奮力划水時若用雙腿和雙腳踢水會使衝力更大。不過要小心，踢水的時候不要破壞掉你的核心穩定度 - 划水的時候兩隻手臂和肩膀都很重要，而它們需要穩固的基礎才能運作。

fig.I.I: Sprint Paddling

圖II：奮力划水

E *頭部*

奮力划水的時候，頭部必須壓低靠近板面，這樣有助於板子向前傾斜，使你能順利達到成功起乘所需的速度。

THE ENDLESS SUMMER
《無盡的夏日》和
FIVE SUMMER STORIE
《五個夏天的故事》

曾擔任《衝浪客》(Surfer)雜誌藝術指導的約翰‧范‧黑摩爾斯維德 (John Van Hamersveld)為《無盡的夏日》設計的海報,是衝浪文化中最具永恆意義的圖像。

衝浪電影導演是衝浪夢的主舵手。在衝浪影史上有兩個劃時代的關鍵影像,並永久改變了我們對於看浪的方式。

《無盡的夏日》(1964年)

　　以「尋找完美好浪」的想法為根據,布魯斯‧布朗 (Bruce Brown) 的電影巡航帶著年輕的加州衝浪手羅伯特‧奧古斯特 (Robert August) 和麥克‧海恩森 (Mike Hynson) 環遊世界,探索全球各地的海浪。這是一部引人注目、簡單易懂的電影,吸引了一般大眾前往觀賞,同時又保有主要觀眾衝浪玩家的信任,這部電影成功地完成了這個複雜的任務。我們跟著幾個抹了百利爾護髮乳、西裝筆挺的油頭加州小伙子去了西非,繼續前進南非,然後橫越南大洋到澳洲和紐西蘭,在環球航行結束之前經由大溪地和夏威夷回到加州 - 一路上還有布朗熱情而輕描淡寫的加州腔旁白相伴。

　　這部電影想要喚醒的,不是破天荒的衝浪活動或者令人屏息的英勇事蹟,而是一種永恆的情操 - 衝浪生活之美,以及因友誼而發展出的冒險精神 - 這種情操使這部電影成為恆久的經典。它也是由男孩們在南非東南海岸聖法蘭西斯角 (Cape St Francis) 所駕乘的無暇、無止盡、緩緩崩潰海浪所引導出的形象。由於電影的廣泛傳送,這個地方成為長板世紀的「完美好浪」典範。

　　那些及腰的浪牆也許早已不是衝浪者心目中的天堂,但《無盡的夏日》仍然是玩世不恭的現代衝浪者心中難能可貴的珍寶。它成了新類型全球賣座衝浪影片的範本,也同樣將衝浪旅行的無限可能介紹給新世代的人。影片裡說:「你覺得這裡的浪很讚?」「看看有什麼樣的驚奇在等著勇者們。」

《五個夏天的故事》(1972年)

　　《五個夏天的故事》是多產電影導演葛瑞格‧麥吉利瑞 (Greg MacGillivray) 和吉姆‧費里曼 (Jim Freeman) 的賣座衝浪電影巔峰。這部電影是 1970 年代早期絕妙、而多采多姿的世界縮影 - 就是短板帶來的革命性變化向下扎根的時候。早在電影發行之前的四、五年,一般衝浪板的長度和體積就已大為縮小。管浪成為海浪的象徵命脈,那一代興奮衝動、退出主流社會的衝浪者,試圖與海浪的力量融為一體。在尋找這個神聖的「聖杯」時,所有衝浪人都渴望能在海上畫出綿長的弧線。《五個夏天的故事》界定了那種渴望。電影裡將衝浪電影先鋒巴德‧布朗恩 (Bud Browne) 色彩極其鮮明的水中攝影,與速配的反傳統電影配樂剪接在一起,影片中吸睛的畫面是夏威夷的管浪駕乘大師蓋瑞‧羅培茲做的示範。

隔頁:節錄自《無盡的夏日》的連續動作畫面

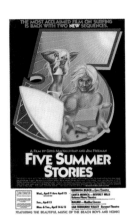

藝術家格里芬設計的《五個夏天的故事》海報喚起了那段時期的回憶。

《無盡的夏日》裡的兩個主要角色羅伯特·奧古斯特（左起）和麥克·海恩森（中），以及導演布魯斯·布朗出發進行他們的環球長征。

布魯斯·布朗的美好桃花源被歐胡島北岸的危險海浪所取代。在光滑的閃電牌浪板上和羅培茲一起領軍出擊的還有衝浪手大衛·努西瓦 (David Nuuhiwa)、比利·漢彌爾頓 (Billy Hamilton) 以及傑夫·哈克曼 (Jeff Hakman)，他們促使以從前的能力、速度認為無法駕乘的領域，讓這些情況完全相反過來。這部電影有這個時代所需要的一切，包括大變革時期運用驚人的天賦優勢衝浪的大明星以及迷幻的電影配樂。這部電影甚至還有一張酷炫海報，是受人尊敬的迷幻先鋒衝浪藝術家瑞克·格里芬 (Rick Griffin) 所設計的。隨著反戰風潮的盛行，《五個夏天的故事》強而有力地將衝浪運動宣染做為反抗次文化的表徵。

為何是夏威夷？

夏威夷，因太平洋湧浪不斷地猛烈拍擊塑造而成，其複雜的歷史常為世人忽略，卻是位居全球衝浪界主舞台的位置。

12月中旬，夏威夷歐胡島北岸的伊胡凱海灘 (Ehukai Beach) 的湧浪正在發展成形。就在離你站的地方幾公尺遠的距離，有個衝浪者進入讓人屏息的左跑管浪深處，消失在一片正在下降、剃刀片般的簾幕之後。在你右手邊距離有點遠的落日海灘 (Sunset Beach)，一個 A 字型 (A-frame) 浪頭崩潰了，就像一列火車猛力地向前撞穿等浪區。這個時候，在你左邊幾公里遠的地方，幾塊大浪浪板正在上蠟，準備駕馭威美亞海灣 (Waimea Bay) 20 呎高的巨浪。來個深呼吸，好好享受此刻吧。如果乘風駕浪是你的人生信念，那麼恭喜你來到衝浪樂土。

坐落在加州海岸西南方 3,200 公里遠的夏威夷，由 130 個島組成，是個超過 2,400 公里長的綿延群島。夏威夷有四個主要島嶼：歐胡島 (Oahu)、茂宜島 (Maui)、可愛島 (Kauai)，以及夏威夷島 (Hawaii)（又稱大島 Big Island）。每個島嶼都各自有其特色。歐胡島是衝浪運動的寶地也是群島中最多人居住的島嶼，海風吹拂下的茂宜島是火奴魯阿灣 (Honolua Bay) 和瑪阿拉伊亞 (Maalaea) 技術衝浪的發源地。島嶼北岸的丕希 (Peahi)（又稱下顎 Jaws）1990 年代被定為拖曳式衝浪運動的發祥地。可愛島比較小，是個相對來說較為沉靜的島嶼，那裡的海浪特性具有強烈的地方色彩，而大島有股鄉村氣息，雖然其他島嶼的浪點使它相形失色，但大島也有自己的衝浪熱點 - 可納海岸 (Kona Coast)。雖然群島終年大部分時間均有可駕乘的海浪，不過在 11 月到 2 月這幾個月中，

岸邊充滿強勁湧浪猛然落進周圍熔岩礁的撞擊聲。這些由火山形成的島嶼，支離破碎地從海床升起，沒有大陸礁層可減緩或削弱四面八方來的湧浪 - 這股自然的力量。歐胡島北岸為西北面海岸線的延伸，就是這種地形造成的結果使北岸有幸成為全球 A 級浪點的集中地。若要詳述夏威夷北部的維爾茲蘭德 (Velzyland) 至西部的所有浪點，得氣喘吁吁的唸出一長串在衝浪文化中佔有神話般重要地位的神聖名稱。

早在 18 世紀末歐洲人接觸衝浪的首次記載之前，在島民的生活中衝浪就一直扮演著重要的角色。1500 多年前，玻里尼西亞的移民可能曾以俯臥的姿勢駕乘小型浪板。無論如何，大家多能接受衝浪運動在西元一千年初，已成為當地文化中複雜且不可或缺的一部份。直到第一批成功殖民者寄送公文回舊大陸，衝浪運動最早的文字記錄才開始見諸於歐洲人的紀錄中。1778 年庫克船長 (Captain Cook) 的船員在許多報告中描述，當地島民駕乘海浪時的欣喜之情是筆墨無法形容。這些早期殖民時代的報告，以及後來公布的報告在在證明了衝浪運動為夏威夷文化中不可或缺的一部份。當海浪上升的時候，社會各階層的女性、小孩或男性都會從事衝浪活動，他們大部分是用短而窄的阿拉亞 (Alaia) 浪板，而較長、較重的歐羅浪板 (Olo) 則是留給王室貴族用的。大家會賭誰能夠駕乘最大的浪，以及誰的駕乘時間最長，戀愛中的情侶會在海中交心以為他們的愛情作序曲。▶▶

太平洋

❶ 夏威夷島鏈

夏威夷是坐落在寬廣太平洋中的火山群島，暴露在北太平洋暴風所產生的巨大湧浪之中。夏威夷北方海岸周圍的礁石形成世界上最強勁的、可供駕乘的海浪。

為何是夏威夷 ?

◀◀ 　雖然詳情已埋在芳香的木槿花堆和友善的「阿囉哈」聲中，十八世紀末夏威夷與歐洲文化接觸後，留下的事實卻是疾病盛行、血染夏威夷的災難。夏威夷人對於歐洲移民者帶來的疾病沒有自然免疫力，庫克船長抵達之後的數十年內，天花、麻疹、流行性感冒和淋病，造成了大批當地人死亡。此外，夏威夷傳統的法律和經濟體系逐漸被新興市場經濟破壞，也就是說，夏威夷的土地、產品和勞力有史以來第一次，竟然為私人擁有、買賣。由於無法在這種新制度下生存，許多夏威夷年輕男子離開家鄉上船當水手，橫渡太平洋做買賣，使得本已銳減的當地人口壓力大增。傳教士傳教使得情況更加惡化，十九世紀初，許多夏威夷人相信他們的命運會如此，是因為不尊敬神、自甘墮落的結果。也許是受責難為惡魔的傑作，夏威夷人最鮮明的身分標記 - 衝浪運動，或多或少因此消失了。超過 25 萬名來自中國、日本、葡萄牙和稍後過來的韓國、菲律賓移民勞工，在新引進的糖類作物和鳳梨種植園從事勞動工作。這無可避免、更進一步的，逐漸破壞了殘存的夏威夷傳統文化。1777 年庫克船長的艦隊抵達之前的時期，預估「純種」夏威夷人可能超過一百萬人。而十九世紀末，其人數卻劇減至四萬人以下。這群貧困的人平均壽命只有 35 年。

更諷刺的是二十世紀初，夏威夷和衝浪運動成了不折不扣的伊甸園象徵，事實上在「光環」加身、白人或外國人抵達之前，夏威夷才真的是伊甸園。歐胡島南岸威基基附近的巨浪俱樂部 (Hui Nalu) 和浮架獨木舟俱樂部 (Outrigger Canoe Club)，經常聚集了一小群衝浪、游泳、潛水和駕獨木舟運動的愛好者，而衝浪運動的復興主要是以這個地區為中心發展開來。血統純正的夏威夷水上男兒 杜克‧卡哈那莫庫也是其中一員，還有愛爾蘭裔的夏威夷衝浪者喬治‧福里斯 (George Freeth)，以及熱衷宣傳推廣一切事物的夏威夷人，亞歷山大‧哈姆‧福特 (Alexander Hume Ford)。在更早的 1860 年代，美國小說家馬克‧吐溫 (Mark Twin) 已經寫過一系列有關夏威夷的遊記作品，經供報業聯盟通過在各地週刊同時發表。這些刊物在美國大陸廣泛地流通發行，替夏威夷播下了日後成為熱門觀光聖地的種子。1907 年作家、冒險家傑克‧倫敦去威基基旅行，和福里斯、哈姆‧福特一同划水出海，而後寫了一篇經驗報導並大量刊登在數本流行刊物上，還在 1911 年的旅遊記錄「蛇鯊巡航記」（Cruise of the Snark）重印。傑克‧倫敦喚起了夏威夷和衝浪運動，其天堂般的美景和樸實，如同一個新發現的領域，而且稱從事衝浪運動的人為「地球上的大自然之神」。多虧有這些像是傑克‧倫敦的作家們，及巡迴表演大使喬治‧福里斯和杜克‧卡哈那莫庫極為成功的表演示範，衝浪運動很快地廣泛受到各方喜愛與歡迎。

隨著衝浪運動出口到全球其他國家，夏威夷依舊是衝浪文化的核心。對於美國本土的衝浪者來說造訪夏威夷群島成為一種儀式，在這些造訪者當中某些人留了下來，未曾離去。像是在定居夏威夷的衝浪手湯姆‧布雷克和「白鬼」羅林‧哈里遜 (Lorrin Harrison)，創造出現代衝浪者所繼承的衝浪生活的原型。▶▶

夏威夷群島

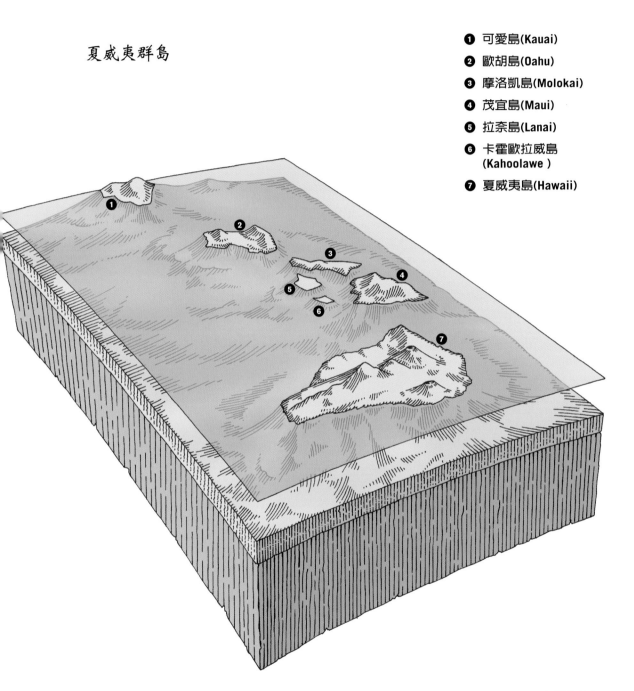

遙遠的夏威夷火山群島中有四個主要的島嶼 - 分別是夏威夷島
（也稱為「大島」）、歐胡島、茂宜島，以及可愛島。夏威
夷島本身相對來說，是較為不時興的衝浪地點 - 不過，這裡的
可納海岸曾是當地衝浪文化的中心，1779年庫克船長就是在
這個地方被一群島民給殺死。

為何是夏威夷？

◀◀ 許多重要的衝浪板設計開發，像喬治‧道寧 (George Downing) 的衝大浪浪板實驗，都在這裡展開。在 1940 和 1950 年代，新世代衝浪者包括帕特‧克倫 (Pat Curren)、米奇‧穆尼奧斯、葛雷格‧諾爾 (Creg Noll)、瑞奇‧格瑞格 (Ricky Grigg) 等人，打頭陣探訪歐胡島西岸的瑪卡哈 (Makaha) 和充滿嚴峻考驗的北岸。這段期間，衝浪流行文化無法改變的將夏威夷視為神殿，是衝浪者的聖地麥加 (Mecca)。從那個時候開始，夏威夷就一直是衝浪運動聚光燈下的焦點。隨著印尼和南非等其他衝大浪的地點持續被發覺，到這些地方同樣可以享受如在夏威夷般的強勁海浪，這個事實使得夏威夷群島的光環略微失色。然而夏威夷是和現代衝浪運動的發源與發展最密不可分的地方。夏威夷在衝浪文化中的地位，依舊無可撼動。

現今很難不以陳腐的想法去看夏威夷這個地方，這是夏威夷在衝浪文化中崇高地位所造成的必然結果。舉例來說，夏威夷話 "aloha" 在夏威夷已被重新詮釋。這個詞語在群島上隨處可見，不過，它的本意卻不帶有親愛、關係親密或歡迎之意。"aloha" 在乾洗店的招牌或豬肉罐頭經銷商的名片上最常看到。站在汽車出租櫃檯後的男子說 "aloha" 時臉上會堆滿笑容。

歐胡島

從南部威基基較綿軟(mellow)的海浪到北岸的猛烈大浪，歐胡島傳說中有名的浪點在衝浪文化中最具精神象徵。群島上有75%以上的人住在歐胡島，州政府檀香山 (Honolulu)也在這裡。

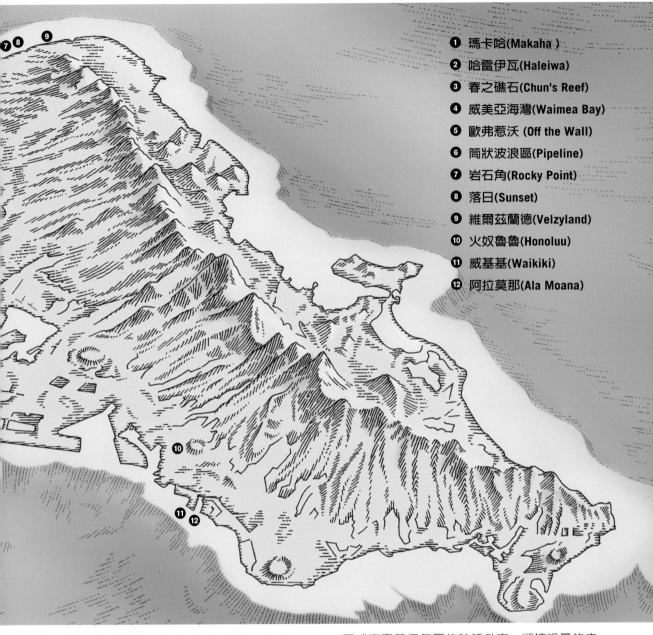

① 瑪卡哈(Makaha)
② 哈雷伊瓦(Haleiwa)
③ 春之礁石(Chun's Reef)
④ 威美亞海灣(Waimea Bay)
⑤ 歐弗惹沃 (Off the Wall)
⑥ 筒狀波浪區(Pipeline)
⑦ 岩石角(Rocky Point)
⑧ 落日(Sunset)
⑨ 維爾茲蘭德(Velzyland)
⑩ 火奴魯魯(Honoluu)
⑪ 威基基(Waikiki)
⑫ 阿拉莫那(Ala Moana)

　　到你家裡去清除白蟻的除蟲專家也是一樣。口音重、講話慢條斯里的明尼蘇達州白種男孩，在阿拉摩阿拿盃 (Ala Moana Bowls) 搶你的浪時說 "aloha" 的時候，臉上同樣會堆滿笑容。在羅曼蒂克原始主義文化中，有許多被視為代碼的概念，夏威夷的 "aloha" 是其中之一。夏威夷衫到處都有，就像夾滿鳳梨的油膩牛肉漢堡被死命地推銷，但很奇怪地它卻不存在於夏威夷原始文化中。

　　夏威夷裹著伊甸園的神話外衣，卻被粗暴的史實給打斷，它的身分混亂且讓人困惑，一點也不令人訝異。但是它豐富的自然資產依然吸引著一波又一波的衝浪人潮。夏威夷是所有衝浪者必造訪的地方，它會衝擊你的身體，或衝擊你已對它懷有的綺想 - 也或許它會給你雙重的打擊。

"I DROP IN,

SET THE THING UP AND BEHIND ME, ALL THIS STUFF GOES OVER MY BACK; THE SCREAMING PARENTS, TEACHERS, POLICE, PRIESTS, POLITICIANS

– THEY'RE ALL GOING OVER THE FALLS HEADFIRST

我搶浪，
豎起中指擱在背後，
把所有的事物拋在腦後，

爸媽、老師、警察、神父、政客不停地拼命喊叫–
他們匆匆忙忙地全都到了浪頭上方

AND WHEN IT STARTS TO CLOSE

————— OUT,

I PULL OUT THE BACK, PICK UP ANOTHER WAVE AND DO THE SAME GODDAMN THING. "

Miki Dora. tbc
Miki Dora

當大浪開始整排蓋下來的時候，
我從中滑出至浪背，

選了另一道浪然後再幹出一樣他媽該死的事。
米奇·朵拉 (Miki Dora)

雷洛伊‧葛拉尼斯
LEROY GRANNIS

過去五十多年來，沒有一位攝影師記錄衝浪文化，能像雷洛伊‧葛拉尼斯紀錄得這樣得體，具有說服力。

　　1917 年出生於荷摩莎海灘 (Hermosa Beach) 的葛拉尼斯是第一代採取衝浪生活型式的加州人。他青少年時期所體驗的是 1930 年代加州寧靜的美好時光 -

　　未受破壞的海灘、清澈的海水和寬闊的海洋，而且許久之後證明荷摩莎海灘是培養攝影師靈敏度最好的溫床。二次世界大戰之後，葛拉尼斯擔任全職電話工程師，而且有家庭要養，這意謂著他只能偶爾衝浪。1959 年醫生囑咐去他找一項輕鬆的休閒娛樂活動來減輕職場的工作壓力，因此他開始為週遭發展中的衝浪文化拍攝照片。

　　在 1950 年代末期到 1960 年代初期中，由於受到電影《姬偌特》(Gidget) 和許多其他衝浪廣告電影的鼓舞，衝浪運動正經歷快速轉變的陣痛期，從原本的非主流岸邊次文化轉變為主流的青年文化現象。1960 年代中期，中年的雷洛伊‧葛拉尼斯是最多產的衝浪雜誌、業界廣告的運動攝影師。他的攝影在加州和夏威夷群島佔主導地位，他以公正、旁觀者的觀點，結合高超精確的技術拍攝素材。與 1960 年代 1970 年代衝浪運動潮流相反，儘管已經功成名就，他仍保有正職的工作，而且依然是競爭激烈的衝浪運動熱情的擁護者。

　　葛拉尼斯的資料庫中數千張拍攝自海灘的照片，漂亮地抓住了衝浪者駕浪的瞬間和衝浪動作的精隨。最重要的是，他的照片顯示出他對一群天賦異稟的衝浪手深刻的洞察力。他的鏡頭捕捉到那一代的主要衝浪手之成長終至成熟的身影，而衝浪手們協助創造出的衝浪文化，也在他們身邊開花結果。

葛拉尼斯1968年在歐胡島瑪卡哈拍攝米吉特‧法拉利(Midget Farrelly)順　勢滑行的照片，成功地捕捉到衝浪運動的精隨。

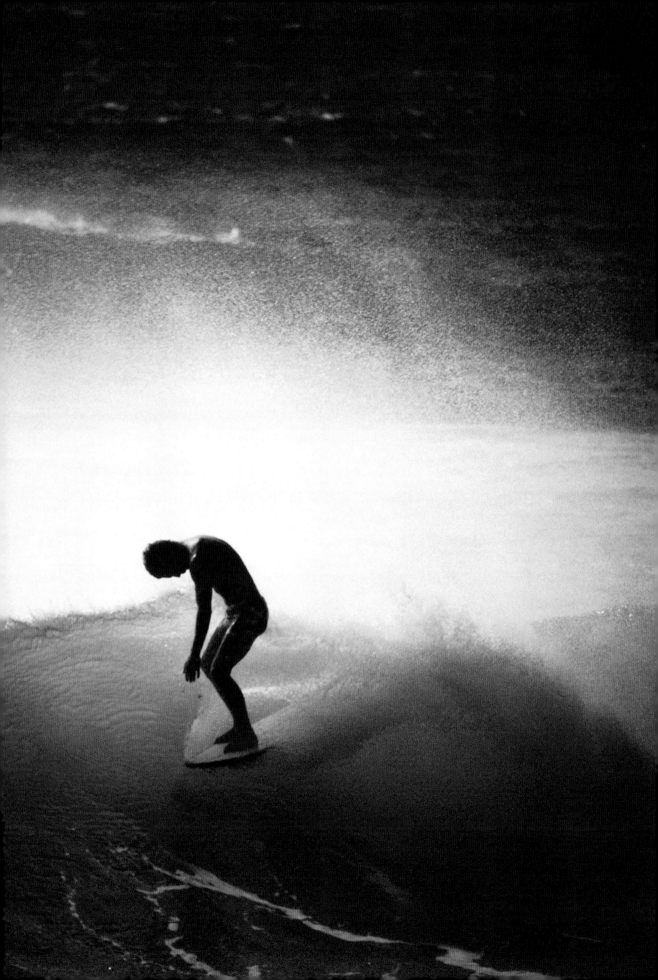

湯姆·布雷克 TOM BLAKE

出生日期：1902年3月8日（卒於1994年5月5日）
出生地：威斯康辛州米爾瓦基市(Milwaukee)
關鍵之浪：馬里布、威基基

湯姆·布雷克改革並身體力行於衝浪技巧，是衝浪生活形態的先驅者。

1916年米爾瓦基市，與水相關的事物似乎讓十四歲的湯姆·布雷克有種受解放的感覺。他曾在威斯康辛森林外的家，姑姑衣櫃裡的小本書刊上看過夏威夷人的照片。在歐洲戰爭記事旁有一些充滿異國情調的圖像，背景是棕櫚樹和許許多多的山脈，圖中的男孩們皮膚黝黑、穿著一件式羊毛泳衣在海浪中嬉戲。他用帶著粗糙無指手套的手輕輕翻著雜誌，手套是姑姑在聖誕節織給他的，他看著那些照片心裡有點罪惡感。在那酷寒的黎明，他本來該給爐子添燃料的，不過透過這些照片，他卻能感受到陽光灑在皮膚上的溫暖。他認得那種感覺。他在游泳池裡游泳時也有相同的感覺。他深深地沉醉在那種在水裡肢體伸展、擺動和划水瞬間的感覺，同時還會想像那些夏威夷人。正當他一圈又一圈地游著的時候，他會進入自己的心靈深處，深到泳池周圍的噪音、教練的吼叫聲和小孩的笑聲都消失，腦海中充滿了海洋、棕櫚樹、海洋生物、海浪的聲音還有撥弄吉他的聲音。要是沒有游泳池頂棚的束縛，他可以一直游下去。至少游到夏威夷的威基基。

1920年底特律，布雷克一直設法去麻州的南塔克特(Nantucket)。他想也許可以在捕鯨船或其他船艦上做工付船資，或者可以加入海軍。他聽說夏威夷有個名叫杜克·卡哈那莫庫的游泳好手，在歐洲的奧運會上奪得金牌。因此他花了一角去看那段新聞影片，讓他意想不到的是 - 杜克本人居然就在電影院裡（杜克要回夏威夷的路上）。布雷克大步走向杜克伸出雙手，那個冠軍對著他開懷的笑。在和冠軍握手的同時，布雷克擁有在游泳池中游了120圈之後相同的感受。他覺得自己彷彿可以一直游下去。

湯姆·布雷克沒去東部的南塔克特而改去位在西部的加州。直到1922年他才得以在衝浪板上划水出海。這距離他上次冒險出海有一段時間了，不過他很快的掌握了衝浪的流體力學。1926年他成為現代衝浪文化溫床馬里布的衝浪先驅。隔年，他利用覆蓋著薄木板的大型鑽孔木材，創造了輕量版的古歐羅浪板 (Olo)。1929年，他用有隔間板的船殼製作了划槳衝浪板，板子的速度和靈活度明顯地得到改良（也因此改善了海灘救援的效力）。那年布雷克為了杜克給他的一台相機，改裝出最原始的水中相機護罩，並開始從海中拍攝最早期的水上衝浪照片。1931年布雷克長住夏威夷，以他新式、輕巧的浪板贏得數個著名的划舟大賽，而且他依據與製作划槳衝浪板相同的原理取得空心浪板的專利權。輕巧的空心浪板將一批新的衝浪者帶到海邊。1935年，他在自己的一塊浪板底部裝上機動船的尾舵，從此發明了衝浪板的板舵 (fin)。同年，《國家地理雜誌》發行了對開本的水底照片，

延伸閱讀

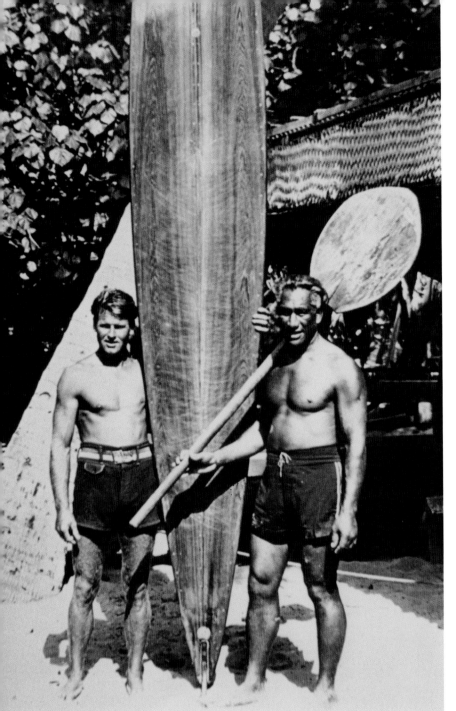

布雷克在各大雜誌上公佈他的衝浪板發明細節，包括1937年《流行機械》上的這篇文章。

1930年代中，湯姆‧布雷克（左）和他的心靈導師與英雄　杜克‧卡哈那莫庫擺好姿勢與頗具影響力的空心「雪茄盒」衝浪板合影。

使他成為第一位作品被廣泛發行的衝浪攝影師，這也許是史上頭一遭。

　　雖然布雷克最顯著的成就是隨著他這十年令人屏息的創造力而來，但是世人同樣會記得他所宣導的衝浪運動生活形態。對布雷克來說，衝浪就是生活的全部，精神上根源於他後來所謂的「戶外的禮拜堂」。他過著以海浪為先的生活。過程當中，他的先知卓見－那個多重天賦的水上男兒所提倡應重視健康的身、心、靈的觀念，鼓舞了整個衝浪文化。

衝浪板設計的里程碑

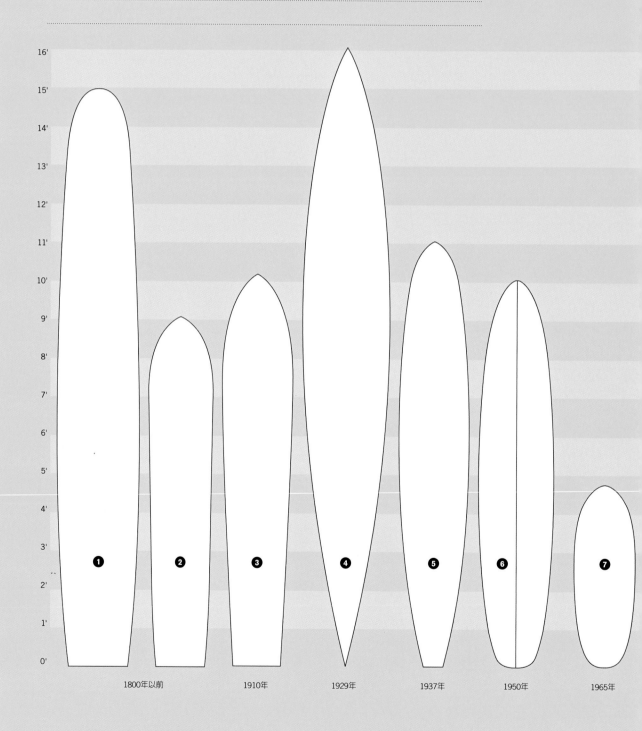

16'
15'
14'
13'
12'
11'
10'
9'
8'
7'
6'
5'
4'
3'
2'
1'
0'

❶　　❷　　❸　　❹　　❺　　❻　　❼

1800年以前　　1910年　　1929年　　1937年　　1950年　　1965年

衝浪板是說明了形狀能影響功能的最好範例，而衝浪板已從手鑿一整塊實心木頭的製作方式，逐漸進化成電腦輔助設計、大規模生產的合成物。

　　過去七十幾年來，一般的衝浪板設計已從又大又重的手工品變成較輕、較小且較光滑的板子。隨著湯姆·布雷克 1929 年創新有隔間板的船殼「雪茄盒」衝浪板問世，古夏威夷的衝浪板設計首次有了重大發展。這個比 1900 年代初期笨重的木板更輕、方便移動的衝浪板，將駕浪的樂趣引介給新世代的人。在二次大戰之後幾年，材料工藝有了突破性的進展，高密度泡棉和玻璃纖維取代了輕木心材與木皮。1950 年代中後期的削板師，戴爾·維爾茲 (Dale Velzy) 和霍比·艾爾特爾 (Hobie Alter) 等人，最先量產我們現在所謂的「長板」。接下來幾年，創新者喬治·格林諾夫 (George Greenough) 和鮑伯·麥塔威奇 (Bob McTavish) 的興起探索了新的前衛設計，將他們的長板削短成較短、較輕薄、轉向速度較快的浪板。▶▶

❶ 歐羅板 (Olo)
❷ 阿拉亞板 (Alaia)
❸ 紅木實心浪板 (Redwood plank)
❹ 布雷克-雪茄板 (Tom Blake Cigar)
❺ 熱捲浪板 (Hot Curl)
❻ 維爾茲-豬板 (Velzy Pig)
❼ 格林諾夫-湯匙板(George Greenough Spoon)
❽ 賓-管浪板 (Bing Pipeliner)
❾ 麥塔威奇-深V板 (McTavish Deep V)
❿ 利斯-魚板 (Steve Lis Fish)
⓫ 蛋板(Egg)
⓬ 閃電單舵板 (Lightning Bolt Single Fin)
⓭ MR雙舵板(MR Twin Fin)
⓮ 短板(Thruster)

衝浪板設計歷史是一項無止境的試驗，其中包括浪板的長度、形狀和體積的大改造。過去二十幾年來的發展大部分著重於改善材質的形式和製板技巧。

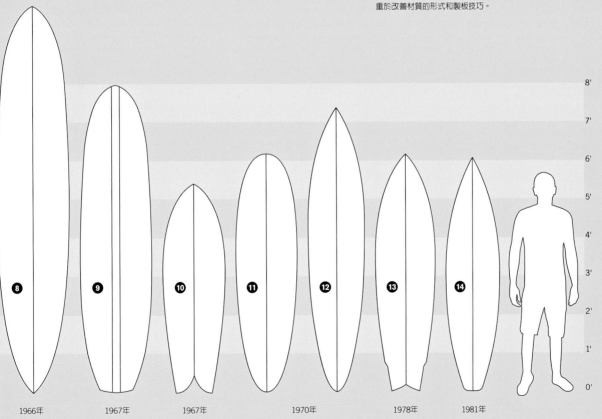

8' 7' 6' 5' 4' 3' 2' 1' 0'

1966年　1967年　1967年　1970年　1978年　1981年

衝浪板設計的里程碑

◀◀　1970 年代初期，短板革命進行的如火如荼。新的浪板反映了那個時代的精神，而且讓衝浪者能夠重新想像將所乘的浪當作要攻擊的對象，在此之前若說到駕乘海浪全是討論如何輕鬆通過、順勢滑行。十年後，賽門‧安德生 (Simon Anderson) 所設計受多方讚譽的三舵式推進器型短板 (Thruster)，比先前的任何設計更能容許失誤，顯示了短板的發展高峰。從那時開始，根據早期設計以合成材質、精密的三明治結構以及許多混合式「復古」板型，在真正全球化的衝浪文化中都佔了重要的位置。

　　現代玩衝浪的人是非常幸運的一群，因為他們能夠選擇一個世紀前或更早之前的衝浪板設計。即便是古代的阿拉亞板 (Alaia) 設計也復甦了，重新燃起衝浪人對使用無舵浪板衝浪的興趣。到了二十一世紀初，由於環境的需要，刺激了人們去探尋無毒、極耐用的衝浪板：潔淨而環保的衝浪板是衝浪板設計的「聖杯」。要是能發掘創造這樣的浪板，也許能協助衝浪族一同成為海洋環境的生態守護者。

(有標數字的部份請回頭參照前頁說明)

二十世紀之前

柯布利多 (Cabllito) 波斯西海岸的前印加帝國漁夫 (可能) 使用蘆葦工藝製板而駕乘波浪。

歐羅板 (Olo) 夏威夷的實心木衝浪板，是保留給王公貴族以站姿方式衝浪。❶

阿拉亞板 (Alaia) 夏威夷的浪板，用柯亞 koa 或威利威利樹幹 wili-wili 製成，提供平民、小孩以俯臥或跪姿駕乘。❷

1900~1930 年代

厚木板 (The plank) (1900 年代初期) 杜克‧卡哈那莫庫以及他那個時代的人所用的平底、10 呎長、上了光的紅木厚木浪板，重量超過 100 磅。❸

布雷克 - 雪茄板 (Cigar board) (1929 年) 湯姆‧布雷克所設計的空心、平底浪板。比厚木板要輕，而且設計得更為流線型。❹

熱捲浪板 (Hot Curl) (1937 年) 約翰‧凱利 (John Kelly) 研發的無板舵、實心紅木和輕木層板製成的浪板，專門對付大浪。❺

1940 年代

馬里布洋芋片板 (Malibu Chip) (1945 年) 鮑伯‧西蒙斯、喬‧奎格和麥特‧基佛林研發出一個更輕巧的輕木心材浪板，長 10 呎，重 25 磅，還有一個樹脂玻璃纖維外層。

1950 年代

維爾茲 - 豬板 (Velzy Pig) (1950 年) 初期款式以輕木心材作板身，覆以樹脂和玻璃纖維加工作外皮，1958 年後改用高密度泡棉取代輕木心；此板隨處可見於加州衝浪運動急速萌發初期。❻

大浪浪板 (Big-wave boards) (1950 年代初期) 喬治‧道寧 (George Downing) 在熱捲浪板的尾端加了一個舵，創造出現代時期的首張衝大浪的浪板。

簽名版長板 (Signature longboards) (1950 年代中期～末期) 霍彼 (Hobie) 等公司開始量產個人簽名版商用板型。

帕特‧克倫 - 槍板 (Pat Curren Gun) (1950 年代末期) 克倫特別為新開闢的威美亞海灣大浪浪點，將輕木心浪板做了客製化改變。引述巴茲‧特倫特 (Buzzy Trent) 說：「你不會帶 BB 槍去獵大象，如果你要獵大浪，帶一張槍板去吧！」

1960 年代

格林諾夫 - 湯匙板 (George Greenough Spoon) (1965 年) 此為短板、以跪姿駕乘，專為機動性高的浪間轉向設計。❼

賓 - 管浪板 (Bing Pipeliner) (1966 年) 迪克‧布魯爾 (Dick Brewer) 掛賓寇普藍 (Bing Copeland) 的商標生產管浪板板型。這塊衝浪板最適用於速度快的空心捲浪，也是 1960 年代最具影響力的長板之一。❽

排水萊型短板 (Stubbies and displacement-hulled shortboards) (1966 年) 馬里布的衝浪者葛瑞格‧里多 (Greg Liddle) 及其周圍的衝浪夥伴，試圖製作站立版的格林諾夫湯匙板。這是屬於加州系短板革命中佔有一席之地的浪板。

麥塔威奇 -V 型板底 (Bob McTavish V-Bottom) (1967 年) 受到格林諾夫的跪板啓發所研發出的。澳洲削板師鮑伯‧麥塔威奇開始用 8 呎長、V 型板底、寬方尾，與「等高比」high aspect ratio 單片舵的浪板做試驗。麥塔威奇的設計引發了「短板世紀」。❾

利斯 - 魚板 (Steve Lis Fish) (1967 年) 聖地牙哥的跪姿衝浪手史帝夫‧利斯 (Steve Lis) 設計了岔尾、雙尖尾短板，使用於 1970 年代中期以站立姿勢駕乘。❿

1970 年代

蛋板 (Egg) (1970 年) 史基普‧佛萊 (Skip Frye) 製造了寬而薄的衝浪板，是 7 至 8 呎的圓弧板型。這些浪板了對 1990 年代的混合式設計有深遠的影響。⓫

閃電單舵板 (Lightning Bolt Single Fin)(1970 年) 蓋瑞‧羅培茲所設計的尖尾、鳥嘴板頭衝浪板並在 1970 年代中期成為短板主流。⓬

邦澤爾板 (Bonzer) (1972 年) 美國加州文圖拉市 (Ventura) 的坎貝爾 (Campbell) 兄弟用雙凹面板尾結構的板子來試驗，除了中間的單片舵之外，再加上兩片三角形側舵。

MR 雙舵板 (MR Twin Fin) (1978 年) 澳洲的馬克‧理察斯 (Mark Richards) 曾以駕乘雙舵燕尾浪板贏

得世界冠軍。⓭

1980 年代

短板 (Thruster) (1981 年) 以中間放置一片單舵的三舵浪板，解決了雙舵板敏感而不易駕馭的問題。賽門‧安德生的設計自此蔚為風尚。⓮

短板的改良 (The thruster refined)(1980 年代末期) 加州聖塔芭芭拉的艾爾‧梅立克 (Al Merrick) 和其他削板師改良了推進器短板的設計。浪板的重量和體積的減少，使衝浪運動產生分歧，然而這對長板的復興頗有貢獻。

性能型長板（Performance Longboard）(1980 年代末期) 年紀稍長的衝浪人重新開發的長板設計，多會加上銳利的板緣和三片式的板舵。

拖曳式衝浪板 (Tow-in boards) (1980 年代末期) 茂宜島和歐胡島有一小群以萊爾德‧漢彌爾頓 (Laird Hamilton) 為首的衝浪者，用橡皮艇和後來的水上摩托車為拖曳動力，將衝浪者順勢帶入又大又快的浪裡。浪板進化成短而重的設計，類似滑雪板一般。

1990 年代

混合型板 (Hybrids) (1990 年代中期) 長板重出江湖後的十年，以融合式的板型設計為試驗特點，採用了經典設計如蛋板、魚板、和邦澤爾板，並利用現代的素材和製板技術將它們重新詮釋。

2000 年代

立式單槳衝浪板 (Standup paddleboards) (2004 年) 受到萊爾德‧漢彌爾頓試驗的啓發，製作出體積大、寬、厚的長板，使用時是以站姿操槳划水。

後克拉克時期短板 (Post-Clark shortboards) (2005 年) 供應全球 90% 以上衝浪板原型板的克拉克泡棉工廠歇業，為其他已萌芽的衝浪板製作新技術推波助瀾，其中包括艾文索 (Aviso) 和火線 (Firewire) 等公司所開發的製板技術。

無板舵浪板 (Finless boards) (2005 年) 設廠於澳洲的加州削板師湯姆‧韋格納 (Tom Wegener) 嘗試沿用古代的設計理念，以耐用並生長快速的桐木製作浪板。

排水萊型短板 (Stubbies and displacement hulls) (2007 年) 其設計是以 1960 年代長短板交替時期初的短板板型為主。

經典衝浪之旅
澳洲東岸

溫和的海水、始終一致的湧浪和許許多多變化萬千、讓人驚艷的美景,從雪梨到超級沙岸(Superbank)真是一趟不可錯過的追浪之旅。

　　在澳洲,衝浪運動和衝浪文化與人們的日常生活緊密地交織在一起,世界上很少有像這樣的地方。雖然傳聞中澳洲有許多救生員早在二十世紀初就開始在單槳衝浪板上站著划水,但一般接受的看法是,1915 年夏威夷的水中健將杜克·卡哈那莫庫把十五歲的澳洲女孩伊莎貝拉·雷薩姆 (Isabel Letham) 推

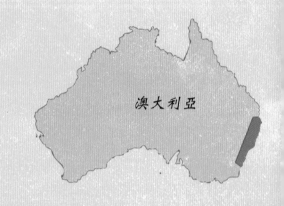

澳大利亞

澳洲結合了優美的環境與穩定的歐式文化,成為前往該地旅遊的衝浪客心目中的天堂。

布里斯班
(BRISBANE)

伯利岬
(Burleigh Heads)
超級沙岸 (Superbank)
齊拉 (Kirra)
greenmount
鯛魚岩 (snapper)

拜倫角
(Cape Byron)

拜倫灣 (byron bay)
蘭諾克斯
(Lennox head)

亞姆巴
(Yamba)

安格瑞
(Angourie point)

南太平洋

入海裡造就了第一個澳洲衝浪者。不論第一個划水出海的人是誰，澳洲人在衝浪的世界排名上佔首要地位，而且在世界巡迴錦標賽中永遠是得分最高的。眾所皆知澳洲這個民族有各項運動的競爭刺激，因而創造出全球最擁擠、侵略行為發生次數最多的衝浪競技場。不過，新南威爾斯北部海灘拜倫灣 (Byron Bay) 附近有一些創意十足、而又悠閒的衝浪社群，一直是許多現代衝浪運動文化移轉、發展演進溫床的歐茲東岸 (Oz)，將持續注意監看表演與創新設計的界線。▶▶

新堡
(NEWCASTLE)

諾比海灘 (nobby's beach)
海灘酒吧 (bar beach)
狄克遜海灘 (dixon beach)
梅里韋瑟 (merewether)

悉尼
(SYDNEY)

威鉅 (the wedge)
阿瓦隆 (Avalon)
新港礁 (Newport reef)
北納拉賓 (North Narrabeen)
寇拉羅依角 (collaroy)
蒂懷 (dee why point)

經典衝浪之旅
澳洲東岸

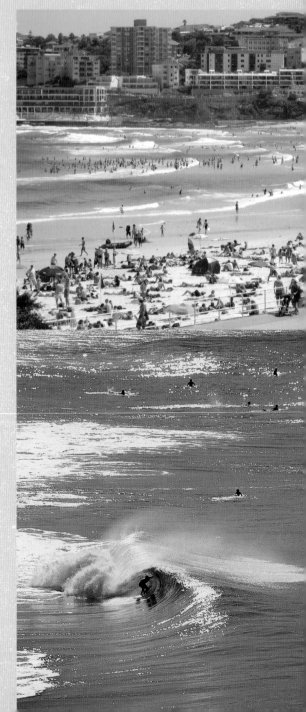

雪梨邦迪海灘的都市狂熱被綿延不絕且最適合衝浪初學者的小浪給澆熄了。

◀◀ 雪梨：北部海灘

雪梨是世界上最瘋狂、最糟糕卻無限娛樂的衝浪城市。雪梨每平方公里的頂尖衝浪手可能比任何其他地方還多，有絕佳的浪點可以衝浪，可以用各種方式盡興的玩。位於雪梨美麗的北部海灘中央的納拉賓 (Narrabeen)，是澳洲現代衝浪運動的發祥地之一。其他像是阿瓦隆 (Avalon)、新港礁 (Newport Reef)、威鉅 (The Wedge)、北納拉賓 (North Narrabeen) 這些地方各式嚴峻的挑戰，隨著當地的傳奇故事悄悄蔓延。儘管海灘上黑鴉鴉的人群裡才華洋溢的衝浪人才濟濟，海灘的浪頭上上下下、廣泛散布在不同的地方，通常一定都有足夠的空間供不同等級技巧的人衝浪。可進行衝浪活動的大片海灘距離最近的都市就是邦迪 (Bondi)，那裡是絕對的市區化，多變的海岸總有一堆遊客和僑民，到處都是擁擠的景象。若想挑戰摩入布拉 (Moroubra) 和其他南部的海灘，除非你喜歡放棄屬於自己的浪，否則想都不用想。

理想浪況：東南向-東北向
理想風向：西北風（早晨晶瑩剔透的近岸浪會出現）
有趣之處：浪點多、多樣性文化
無趣之處：自以為是的「衝浪英雄」和污染

阿瓦隆在與東北方及東南方湧浪充分地洗禮下，除了擁有許多好浪點，同時是許多天才型衝浪手的發跡地。

新堡 (Newcastle) 到安格瑞 (Angourie)

　　離開衝浪運動白熱化的雪梨向北走，你可能會想和工業之都 - 新堡的在地人一戰高下。新堡擁有各式各樣高挑戰性的浪點，而最著名的事就是 - 新堡是馬克·理察斯 (Mark Richards) 的家鄉，理察斯曾拿下兩次世界盃冠軍，而且是雙舵衝浪板先鋒。假如你對這個城市的工業背景和都市居民不感興趣，那麼很簡單，向北走，北邊的新南威爾斯國家公園 (NSW) 風景美呆了，還有安格瑞經典的定點右跑浪，就在亞姆巴 (Yamba) 村的南邊，絕對不會讓你失望。在尤瑞格爾國家公園 (Yuraygir National Park) 山腳下，安格瑞的海浪漸漸減弱、轉向、進入海岬的保護傘下，製造出技術型衝浪的專屬表演場所。這個地方以它的鄉村景色和無窮無盡、緩緩崩潰的浪牆，與澳洲衝浪運動的「鄉村靈魂樂」時期相互共鳴。1960 年代末期，奈特·楊 (Nat Young)、鮑伯·麥塔威奇還有其他人，打破海浪駕乘的規則，前去駕乘看似無法駕馭的海浪，引發了短板革命，而安格瑞的海浪就是其中之一。1972 年艾爾比·法爾宗 (Alby Falzon) 的電影《地球上的晨曦》(Morning of the Earth) 特別拍攝各主要浪點之美為號召，安格瑞也在其中。許多人將安格瑞列為全球頂級技術型浪點之一，而且儘管人潮成長迅速，它仍保有深沉而獨特的美。▶▶

這裡看起來也許像是人間天堂，但是安格瑞強勁的海浪以及又滑又鋒利的岩石，即便對經驗豐富的衝浪老手來說也是很大的挑戰。

理想浪況：東方
理想風向：南風
有趣之處：氣旋湧浪
無趣之處：讓人感覺粗痞的人群

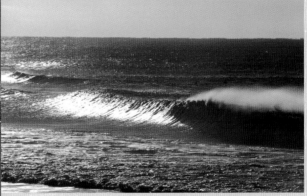

卡爾帕克萊斯(Carpark Rights)是納拉賓三個高級技術浪點之一，納拉賓因海灘男孩1963年的「Surfin'USA」暢銷專輯而不朽。

經典衝浪之旅
澳洲東岸

◀◀ 蘭諾克斯 (Leenox Head) 到
黃金海岸 (Gold Coast)

安格瑞北邊大約一小時多的車程就是拜倫灣的所在地，拜倫灣是個曾經飄著廣藿香油和反傳統文化氣息的地方。雖然大規模的開發和房地產價格的攀升完全改變了這個地區那種過時的感覺，不過蘭諾克斯岬仍保有濃厚的世外桃源的氣氛，讓衝浪客能愛上這綠蔭蒼蒼的烏托邦。蘭諾克斯岬與安格瑞相比，更可以算是引發短板革命的地方，據許多經驗豐富的衝浪手所說，這裡的定點右跑浪和世界上其他地方的一樣好。導演喬治‧葛林諾夫在他的經典影片《純粹娛樂的極限深處》(The Innermost Limits of Pure Fun) 向觀眾介紹的浪管駕乘，拍攝地點就是蘭諾克斯岬。儘管蘭諾克斯岬能讓人感受到美好的鄉野生活和充滿生氣的歷史感，不過這裡的海浪並不好惹。又陡又滑的巨礫定點浪型配合超大的湧浪，製造出一堆斷板和驚險的危險事件，更厲害的是 - 它有浪型之中最難進出的詭譎波浪。若想去蘭諾克斯岬體驗衝浪，那麼你就該對擁擠的人群視而不見，乘早划水出海沉浸在那清新的空氣中吧。

超級沙岸連串、綿長的右跑浪讓人驚嘆，這是重劃疏濬計畫巧妙形成的自然結果。

本身擁有世界級浪型的鯛魚岩 (Snapper)，為超級沙岸的起始區域。

理想浪況：南方-東南方
理想風向：南風-東南風
有趣之處：看起來像伊甸園
無趣之處：重型的懲戒、銳利的岩石

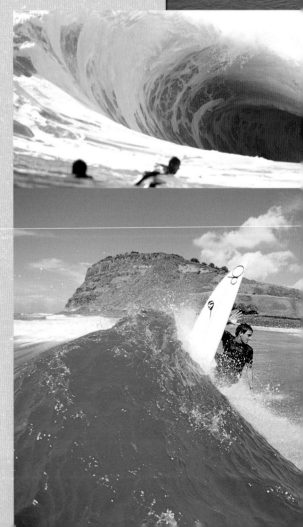

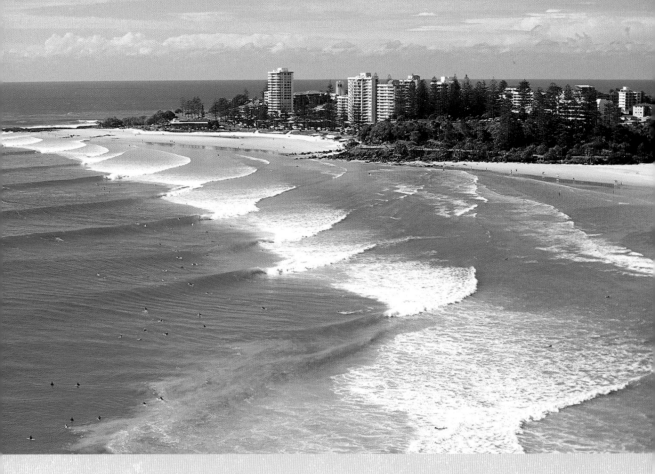

超級沙岸 (Superbank)

　　往更北走你會看到黃金海岸典型的現代澳洲衝浪運動。在勾蒂 (Goldie) 最南端的超級沙岸有連串人工製造的連續右跑浪，是現今進行衝浪運動最熱門的地點。這裡本來有連串絕佳的砂岸浪型 (send-bottomed waves)，但因為一項重劃疏濬計畫，這裡的浪變成世界上最長的管浪。在超級沙岸穩固的湧浪上駕乘，時間可以長至 3 到 4 分鐘，距離最遠可達 2 公里。天氣好的時候，海浪順利通過逐漸變窄的海岸時，會不斷地緩緩崩潰，特別的是其中還帶有空心管狀的部份，海浪將厚重的浪峰拋下打在海岸上，那個畫面就像衝浪者夢想中完美無缺的幾何圖形。但是要在這裡提醒一下 - 由於觀光客眾多，快速而遜斃的起乘、連續不斷的搶浪行為，以及其他無視衝浪規則的情形層出不窮，想在超級沙岸擁有美好的衝浪經驗，根本是奢求。不過，能夠去親眼目睹海浪如此的被塑性仍是值得的，我們有能力塑造改變自然世界，不論你是否認同這個觀點。

1970年代，「兔子」偉恩‧巴薩羅穆(Wayne "Rabbit" Bartholemew)還有和他同時代的人，在超級沙岸最北邊的齊拉(Kirra)，磨練他們進浪管的技術。

蘭諾克斯岬（左）是展現技術衝浪的頂峰。喬‧哈德森(Joe Hudson)在這裡做出一個扎實的浪頂轉向。

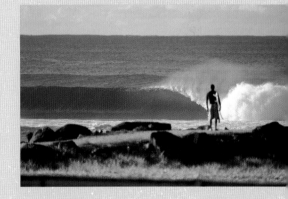

理想浪況：東南方-東北方
理想風向：西南風-西風
有趣之處：看看是不是真有這種海浪
無趣之處：為一條肩頭浪而相爭

浪從哪裡來？

海浪是長距離累積之大規模能量的釋放。
對海浪的旅程有基本的瞭解可以使你的衝浪體
驗更豐富。

起源

平靜海洋的波動是因為風吹過水面而起。風
在海面上與水分子表面的摩擦力形成漣漪，然後形
成不規則的碎浪。如果風吹得夠強、夠久，就會發
展成「海浪」。

中途

海浪開始形成的時候，風的能量大部分侷限
在表面上，或接近海水表面的地方。海浪發展的地
方稱為「吹風區」(the fetch)。隨著波浪增大並越
過吹風區，波浪的輪廓變得較大與明顯，而水粒
子運動的循環移動也會愈來愈深，深至海水表面之
下。波浪的進行距離其形成之處愈遠，就會自行組
成並產生多道明顯的湧浪列，而波浪順風傳遞時速
度會加快，湧浪列也會隨之增多。當湧浪離開暴風
的中心，波長（即浪頭 peak 之間的距離）會逐漸
增加。

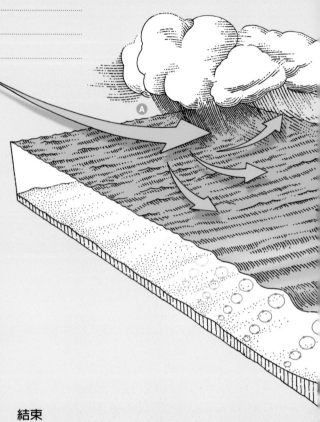

結束

當平穩、有系統、位處開放海域的湧浪移動
至深度不及它們波長一半的水域中，波浪就會開始
與海床結構互相影響。科學家稱這個過程為「折
射」。水深變淺「浪頭」就會升高 - 浪頭增加高度
的速度是依海床的陡峭度一併提升。水深變淺也會
縮短波長：當前面的波浪速度減緩的時候，其後的
波浪會紛紛加速趕上。當一道波浪抵達比其高度深
約 1.3 倍的水深時，會變得不穩定然後開始「崩潰
break」而產生海浪，之後再將回到使它生成的無序
能量一團混亂的狀況。

Ⓐ *The Storm (暴風)*

低壓系統從海洋製造出暴風。水分子以圓周運動的方式移動離開暴風中心，形成「不規則的碎浪chop」，而後形成「海浪sea」。

Ⓑ *Swell (湧浪)*

隨著暴風製造出的能量而移動並逐漸遠離暴風區，混亂的海浪會將自己整理成數個湧浪列。

Ⓒ *Breaking waves (波浪)*

當湧浪列開始接近海岸，行進速度會變慢而「集中」。當水深變得夠淺時，上層部分的波浪會「壓倒overtake」底層的波浪然後開始崩潰形成波浪。

Ⓓ *Backwash (回流)*

波浪潰散之後，海水從岸邊流回到海洋，亦常會形成「海流currents」。

這是刺激出無數個夏威夷衝浪旅程的照片。這張照片一經發行，夏威夷壯丁的秘密就公諸於世了

大浪先鋒

1950年代，當新一代的加州衝浪者第一次撇見瑪卡哈時，即引發了新的大浪世紀。

　　一切的起因是因為一張照片。1953 年 11 月初，加州衝浪者看見當地報紙頭版上的一張黑白照片上的影像，之後這些衝浪者的人生方向因而改變。他們對於自己看見影像的難以置信。照片中有三個加州人 - 喬治‧道寧、巴茲‧特倫特和瓦利‧弗洛塞斯 (Wally Froseith) 正在一道美的令人難以置信的大浪上起乘。這個關鍵時刻是在夏威夷歐胡島西側的瑪卡哈 (Makaha) 捕捉到的。影像中的巨浪震懾了加州衝浪文化的幼苗。

　　1950 年代初，加州衝浪運動已完全是採夏威夷的審美標準。衝浪人穿著木槿花紋圖案的襯衫，戴著夏威夷人戴的花環，在用乾草和棕櫚葉蓋的海灘棚屋下，即興撩撥四弦琴。空氣中想當然瀰漫著阿囉哈的歡樂氣息。一般人都知道這項運動是二十世紀初，喬治‧福里斯和杜克‧卡哈那莫庫那些人從夏威夷群島上帶來的。然而，在大家的認知裡，歐胡島南岸威基基那稍為和緩、滾動的波浪才是夏威夷衝浪文化的象徵。目睹瑪卡哈 15 呎高的浪壁景象，正在找尋比加州海浪更具挑戰性的海浪的新生代衝浪者，心底深處的某種想法因而燃起。

　　1954 年的冬天，有一群加州男性（和少數女性）衝浪好手已以瑪卡哈為家，他們輪流拜訪求教當地人。這群加州人包括帕特‧克倫、佛列德‧凡‧戴克 (Fred Van Dyke)、瑞奇‧格瑞格、麥可‧斯坦 (Mike Stang)、米奇‧穆尼奧斯。他們把盡其所能將大浪駕乘的技藝傳授出去，當成自己的使命。他們受教於十年前就在瑪卡哈生活和衝浪的衝浪老手 - 道寧、特倫特和弗洛塞斯，這些人創造出生活簡單、資源豐富、愛好海浪與海洋合而為一的生活型態。▶▶

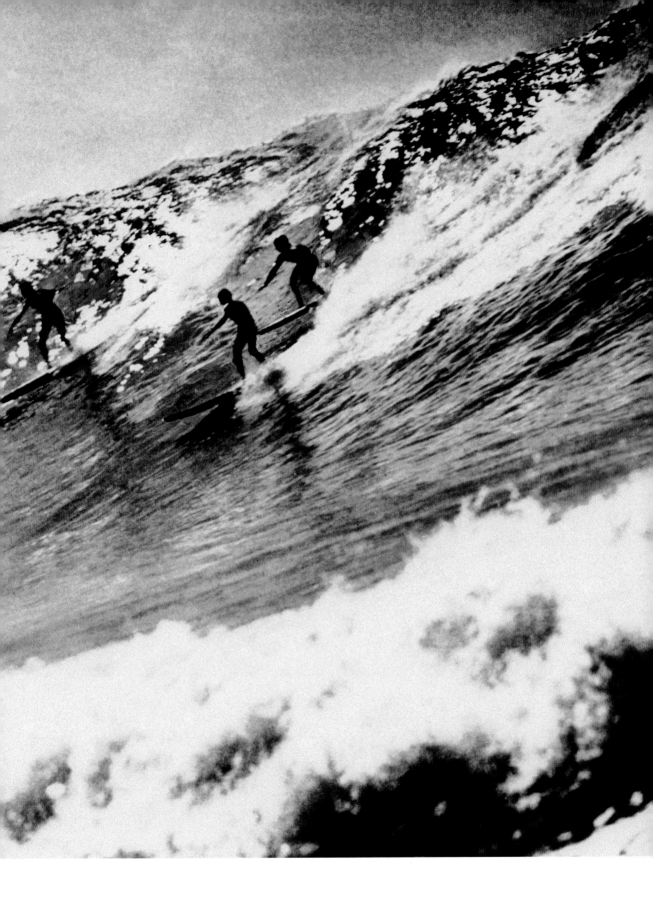

大浪先鋒

在1957年的12月，威美亞海灣終於被這群人所
征服，成員有葛雷格‧諾爾、米奇‧穆尼奧斯、
鮑勃‧伯梅爾和麥可‧斯坦。

◄◄ 在這個衝浪烏托邦，日以繼夜不斷地激發出衝
浪運動史上一種獨特的團隊精神。穆尼奧斯說道：
「我們就像清教徒前輩移民，是第一個移居夏威夷
的加州團體，將自己的心力貢獻給衝浪運動。」衝
浪所遇到的危險和日常生活的緊張，使這個團體

組織成員的關係更形緊密。當時衝浪板沒有腳繩，
岸邊沒有救生員也沒有救援浮具，而島上醫療設備
珍貴而稀少。如果在波濤洶湧的海浪中歪暴 (wiped
out) 了，即是孤立無援。

同時，北岸是在瑪卡哈對面約 15 英哩處的陸
岬。北岸與歐胡島其他地方隔了數英畝大的芋頭田
和鳳梨園，是個鄉村風味十足的地方，這個 7 英哩
長的海岸線，包括了無與倫比的世界級大浪浪點，
並為許許多多的神話與傳說所籠罩。北岸的中心是
威美亞海灣，海浪只有到這裡才會開始崩潰，湧浪
一旦變大，就會蓋掉北岸剩下的地方。俯視威美
亞的陸地是古時候的墓地以及獻祭的地方 - 對夏威
夷人來說哪裡是禁忌之地。然而，對於 1950 年代
來此地造訪的衝浪者來說，迪奇‧克羅斯 (Dickey
Cross) 的喪生，給所有人強行灌輸了不可以或不應
該去威美亞衝浪的信息。1943 年冬，十七歲的克
羅斯和朋友伍迪‧布朗 (Woody Brown) 去落日海灘
衝浪，兩人遭遇一個急速發展成的湧浪風暴。由於
在落日海灘無法追到浪，兩個男孩決定沿著海岸向
前划水到威美亞的深水區，他們希望在那裡可以安
全的划到等浪區。結果他們被威美亞一道 30 呎高
整排蓋的巨浪擊中，兩個衝浪者失去了浪板。伍迪‧
布朗最後被沖到海灘上，短褲不見了，不過人還活
著。而克羅斯從此以後就沒再出現。

1957 年 10 月北岸受到更多衝浪者青睞，當中
有許多人是早期移居到瑪卡哈的人。大家依然深信
威美亞的禁忌。米奇‧穆尼奧斯回想：「我們會一
邊看著威美亞一邊想 - 嗯，那道浪看起來可以下。」
但是過了很久之後，這群人才確信威美亞海灣根本
不是個殺人灣。葛雷格‧諾爾是首先打破禁忌的人。
他說：「有時候，你得這樣想 - 管他去的。」所以，
麥可‧斯坦、米奇‧穆尼奧斯、帕特‧克倫、戴爾‧
卡農、佛列德‧凡‧戴克、哈利‧邱爾屈、賓‧柯
普蘭還有鮑勃‧伯梅爾一起划水出海，進入威美亞

四層樓高的巨浪深淵。諾爾回憶道：「記得我划水出海到等浪區的時侯，心臟都快跳出喉嚨了，覺得自己隨時會被海浪活生生吞掉。」諾爾是第一個追到浪的人。「我轉向下浪，心裡想 - 媽的，我還活著！」這就是防洪閘門的開啓。諾爾和伙伴們證明了威美亞的浪是可以衝的，由於他那種卯足全力的勇氣、愈挫愈勇的個性、加上在公共宣傳上的努力，不久之後，諾爾成為衝大浪運動名義上的領袖。

從意義非凡的那天起，夏威夷群島的北岸就成了，走遍世界探索終極大浪的歷代衝浪者培育地。

大浪新手雷斯‧阿爾恩特、米奇‧穆尼奧斯和朗‧哈曠是1950年代末期去北岸探索的衝浪先鋒部隊。

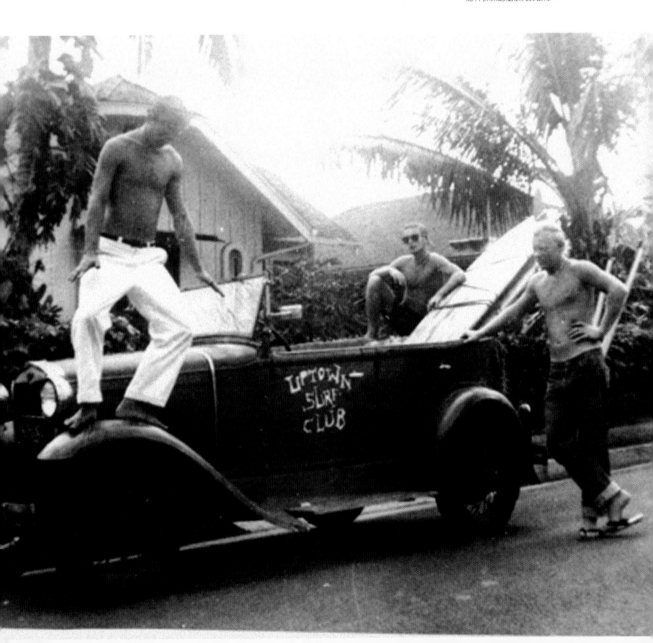

該選哪一種浪板？
第一部

5.25"

The fish 魚板

外型很好看，但是比較不好操控，經典魚板是
衝浪板設計的代表象徵。

1960 年代末期，衝浪人拉‧荷亞和削板師史帝夫‧利斯，率先做出原始的魚板設計，幾年之後，美國加州海岸市的削板大師史基普‧佛萊 (Skip Frye) 將其設計發揚光大。傳統上來說，魚板的長度絕不會超過 6 呎，其特色是以短而粗壯、曲線板型，裝有兩條龍骨 (keel) 狀的大片尾舵（左右各一）並有一個大「燕尾」。魚板原是設計用來以跪姿駕乘陡峭的空心捲浪，而現在魚板則通常是以站立駕乘，且一般用於沙灘浪型以及較快、易碎的定點浪型與礁岩浪型。

魚板的設計理念是以增加容積來彌補縮短整塊板子所損失的浮力（傳統魚板通常是用長板的原型板身來製作，其厚度和寬度幾乎和長板相同）。魚板兩條龍骨型尾舵 keels 的作用是充當「雙尖尾 double pintails」，這樣可以在進行具動感性、爆發力的轉向時，同時保有容積面而比較好抓住浪。駕乘魚板的感覺就像在水上溜著非常快速、底座鬆軟的滑板。然而，魚板並不適合玩票性質的衝浪者。

21"

2.5"

5'10"

史基普‧佛萊的創作是所有衝浪板設計中最精緻的之一。

12"

The longboard 長板

一直到1960年代末期所有的衝浪板仍都是長板。長板非常適合追浪,而且設計上兼具個性化、可流暢操控的特點,是加州人衝浪夢的具體表徵。

　　最道地的長板長度超過9呎,特色是有個9吋多長的單舵和半圓形 (soft) 板緣。然而在現代的設計中,你會發現,板舵結構和板緣組合真是各式各樣五花八門。長板之所以終年受大家喜愛是因為其優越的浮力和穩定性。其關鍵原因是,長板是1950年代首次衝浪運動興盛的媒介,而且最適合加州那種較為柔和、緩緩崩潰的浪。1970年代期間,隨著體積較短、較薄、較窄的浪板出現,長板失寵了。

　　然而1980年代中期,隨著年紀較長的衝浪手因不喜於使用短板的體力負荷,當時已撩起部分回流長板的呼應。1990年代開始,復古流行運動如火如荼的進行。今天,長板又再度成為全球各地等浪區衝浪者的固定配件。與大多數的短板相比,長板比較好追浪,而且就算浪況不佳,仍可享受到愉快的衝浪經驗。不過這些經典設計能夠具永恆長久的吸引力,最重要的原因大概是 - 即便衝浪者的衝浪技術平平,使用長板也能輕易的衝浪,享受無重力「滑行」那種欣喜得意的感覺 - 這就是衝浪運動的至高體驗之一。

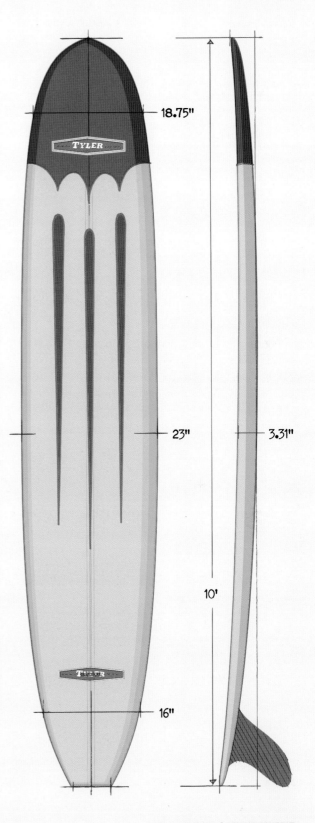

18.75"

23"　　3.31"

10'

16"

泰勒・哈賜基安的「工匠版板頭駕乘型長板craftsman noserider」是2005年製的經典長板。

約翰 · 西弗森
JOHN SEVERSON

約翰 · 西弗森是創造衝浪傳播媒體的人。從未有
人能以如此方式地將衝浪運動的信念宣導傳播。

　　約翰 · 西弗森 1933 年生於美國加州的帕薩
迪納，從小就是個創意十足的小博士。出生不久之
後他隨家人搬到聖克里門。西弗森小學時期就編輯
學校校刊、胡亂畫些自己想像的連環漫畫，而且開
始繪畫和拍照。他在聖克里門的生活重心始終都是
碼頭和海灘，十八歲的時候，他的心力已完全融入
海洋，成為海景的一部分。西弗森應徵入伍從軍，
1957 年春天去到夏威夷。這個時候他已經是一個
技術高超的衝浪手，他學會掌握自身的有利條件，
精明地替自己在軍中的衝浪隊裡弄了一個隊長的職
務，還得到每天下午訓練隊員的軍令。他在處理
無趣的軍隊事務中仍偷閒作畫自娛，又還拍攝了
1957-1958 年瑪卡哈冬天活動的動態影像。而那些
連續鏡頭成了西弗森的首部影片：《海浪》(Surf)。西弗森得到衝
浪夥伴佛列德 · 凡 · 戴克的贊助，1958 年他的電影在加州巡迴放
映，西弗森在現場做旁白，週末的時候場中座無虛席。1960 年上
映的《衝浪熱》(Surfer Fever)，品質比較好、剪接和音響技術也
更加成熟。這個影片推出的時機正恰逢其時；它上映時剛好是《姬
佶特》在美國各地主流電影院播放的時候，也正是輕型、高密度
泡棉核心的衝浪板問市，使衝浪運動更貼近一般大眾的時候。

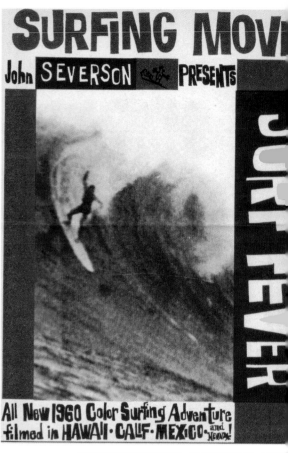

西弗森的先進影片總是搭配了一張同樣吸睛的海報，附帶手
工裁剪的西弗森式字體。

　　《衝浪客》雜誌 (Surfer)，是西弗
森最出名、也可能是最具影響力的創
作，不過雜誌一開始卻相對有些不順
利。第一期尚以節目表的形式隨電影
《衝浪熱》(Surfer Fever) 出刊。幾乎所
有接觸的人都相當驚喜並使小冊子供
不應求，而後快速成長的新進衝浪擁
護者也顯然非常樂意花 1.25 美元買一
本如此的雜誌。幾個月之內西弗森發行了《衝浪客季
刊》(Surfer Quarterly)。季刊很快地變成雙月刊，然
後變成舊版的《衝浪客》(Surfer) 雜誌。剛開始幾期
的雜誌大部分都是老闆本人親自撰寫和編輯，裡頭還
有許多他的畫作和他拍攝的照片。

　　雖然其他人也很快跟上潮流，製作類似的刊
物跟《衝浪客》競爭。不過《衝浪客》已在衝浪文
化的中心立足，而且地想當然爾地站上了所謂「衝

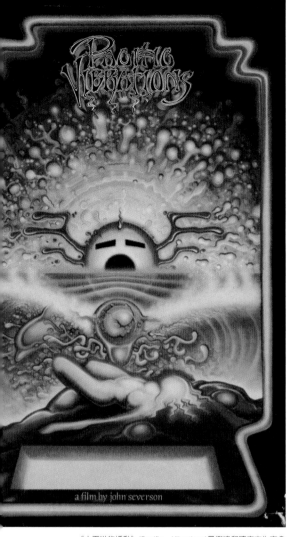

《衝浪客》(Surfer)(左圖)原取名為
《衝浪客季刊》(Surfer Quaterly)。它的
內容和封面設計反映出1960年代迅速
改變的價值觀。

《衝浪客》(Surfer)(下圖)為西弗森
的第一本雜誌,當時是為搭配1960年
的電影《衝浪熱(Surfer Fever)》而製。

《太平洋的悸動》(Pacific Vibrations)是衝浪和嬉皮文化交會
之間的高潮。瑞克‧格里芬的藝術作品將其確切的反映出。

浪運動聖經」的地位。在整個 1960 年代《衝浪客》始終保有這樣的地位,進入 1970 年代一開始情況也很良好,仍是長板世代形象健康、清新的刊物,不過隨著短板世紀的到來,卻逐漸演變成表達被毒品滲透、個人意識膨脹的生活方式等異議聲音的刊物。西弗森順勢聘用了真正對衝浪有遠見的人,從史帝夫‧培茲曼和出版商作家祖‧坎比恩、到藝術設計家瑞克‧格里芬和約翰‧范‧黑摩爾斯維德和幾位當代重要的攝影師,包括朗‧史東納、傑夫‧德汎以及阿爾特‧布祿爾。1970 年西弗森回去拍他的《太平洋的悸動》(Pacific Vibrations),這是一部彩色版的衝浪運動電影,以稀奇古怪的反傳統文化氛圍、強檔電影配樂奶油樂團 (Cream) 和雷‧庫德 (Ry Cooder) 為特色來包裝,電影所標榜的是 - 這是「海上的烏茲塔克音樂節 (Woodstock)」(Woodstock 是 1969 年於紐約州蘇利文郡舉辦的音樂藝術節,這場演唱會為期三天,湧入近

44 萬人共襄盛舉。^{譯注})。這部電影大概算是該世紀最世故嫻熟的衝浪電影。

1972 年西弗森賣掉他的雜誌股份,和他新成立的家庭一起搬到茂宜島。卸下出版雜誌的龐大壓力,西弗森在畫畫時總能探索自己對於繪畫的所有熱情。他那時所繪的五彩繽紛油畫、壓克力顏料畫和其他畫作,對照出過度商業化的藝術創作,也確保了西弗森式的洞察力所留給後人的永久精神財產。

在早期的《衝浪客》(Surfer) 雜誌中西弗森曾難以忘懷地說:「在這擁擠的世界裡,衝浪者仍然能夠探尋並找到美好的一天、那道完美好浪,而且能夠與海浪和自己的想法獨處。」對於衝浪那種永恆與超然卓絕的感受,沒有人能表達的更適切了。

技巧二
THE TAKE-OFF 起乘

起乘是駕乘的起始階段，也就是衝浪者從划水追浪到乘勢下浪壁。

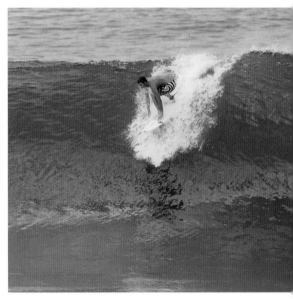

駕乘一開始的動作最關鍵。

起乘被定義為衝浪者將雙手移開衝浪板板緣或板面，以駕乘姿勢站立的那段期間。駕乘短板時，起乘永遠是單一、迅速而流暢的動作。不過玩長板的人，可能要一直保持俯臥的姿勢，背部拱起、頭抬高，直到海浪帶動板身。這時他們會一躍而起，成功地完成關鍵的第一次轉向。

起乘可能是很順暢、很輕鬆的（在和緩崩潰的浪、小浪的情況下），或可能是異常危險不容一絲失誤的（在蓋頂而來、快速崩潰、空心捲浪情況中）。不管在什麼時刻，成功起乘的關鍵就是提前動作和保持輕鬆。當看到也許可以起乘的浪時，除了注意海浪，你得清楚知道它的位置、它會崩潰的方向、以及對於其他衝浪者而言你在等浪區的什麼地方。

拖曳式衝浪運動在 1990 年代早期發展形成，可以看到衝浪者被水上摩托車拖向之前無法駕乘的巨浪裡，用高超專業的衝浪技巧將站立 - 駕乘同時搞定。不過，對絕大多數的衝浪者來說，起乘即是衝浪本身關鍵性的起始過程。

Ⓐ 雙手置於板緣

雙手放在衝浪板板緣或板面上並拱起背部。當你感覺到浪由後方將你抬起，浪板(朝前)向下傾的時候，就是可以出發的時機。

Ⓑ 迅速起身

一次做出迅速、流暢的動作，將雙腿膝蓋移向胸前並同時躍起。在移動換成駕乘的姿勢時，不要盯著腳看，而是要看著波浪行進的去向。

Ⓒ 駕乘的姿勢

在開始第一次轉向前應張開雙腳與肩同寬，腳掌平踩於衝浪板板面。手臂和肩膀都必須放鬆，穩固雙腳和小腿以保持重心。

fig.II:
Take-Off
圖II：駕乘

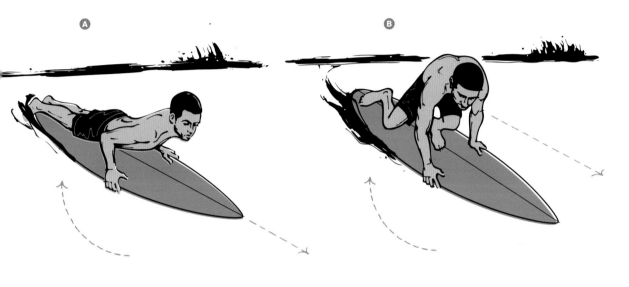

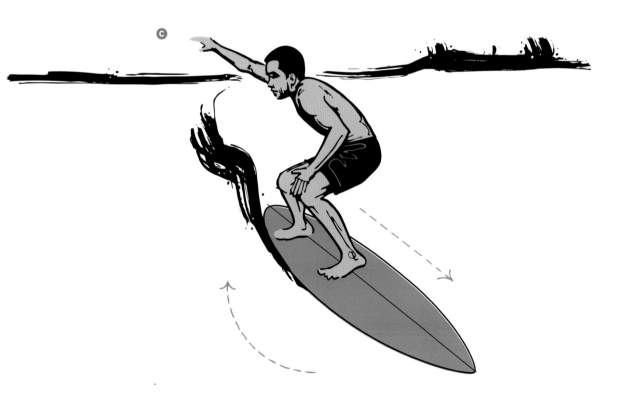

衝浪T恤

史上第一件名牌T恤上印的是加州衝浪板削板師們的名字，這是埋沒在流行服飾史裡鮮為人知的故事。

第二次世界大戰將T恤創造為廉價、方便、舒適而且到處都有的商品。棉質T恤算是美國陸軍士兵制服的一種，常以色彩鮮豔的單位名稱為裝飾。戰後接下來數年，原本為軍隊生產的棉質T恤生產過剩，因此到處都可以買到。隨著鈕釦一路釦到底的1940年代，受搖滾樂鼓舞的1950年代，青年人文化又採納了T恤為標準裝扮的衣物。當馬龍‧白蘭度(Marlon Brando)在電影《飛車黨(The Wild One)》裡穿著白T跨上摩托車，而當身穿白T的詹姆士‧狄恩(James Dean)在《養子不教誰之過(Rebel without a Cause)》中表現出那個世代的焦慮，儉樸T恤的影像就已烙印在眾人心中了。

衝浪文化將T恤的酷帥帶進另一個層次，1960年代初期，衝浪板製造業者突發奇想，將他們衝浪板上的商標以網印的方式，印在最紅的衝浪玩家們所穿的T恤上。將這個點子全面推廣出去的人可能是加州傳奇 - 戈登與史密斯公司(Gorden & Smith)，或長板時代的衝浪強人杜威‧韋柏，無論如何這點子成功了。當地最優秀的衝浪者不僅可以獲得一塊衝浪板，還獲贈印了商標的T恤。這樣的做法不一會兒就創造出一股衝浪人的裝束熱潮，要

"BING BOARDS NATURALLY"
BING SURFBOARDS/1820 PACIFIC COAST HIGHWAY
HERMOSA BEACH, CALIF./FR. 2-1248 & NOW
IN WHITTIER/511 EAST WHITTIER BLVD./
WHITTIER, CALIFORNIA/696-1614

早期的衝浪刊物提供很多廣告機會給新的衝浪品牌。這是1963年賓(Bing)衝浪版公司在《衝浪客》所刊登的廣告。

1961年著名的戈登與史密斯(Gordon and Smith)商標首次印在當地衝浪者穿的T恤上。

哈伯衝浪板公司(Harbour Surfboards),由加州海豹灘(Seal Beach)的瑞奇‧哈伯所創立,於1962年即開始營業。

馬里布的衝浪運動傳奇人物藍斯‧卡爾森(Lance Carson)創造出1960年代最成功的衝浪運動品牌之一。

熱狗甩尾式衝浪的先驅,杜威‧韋柏是戈登與史密斯(Gordon and Smith)在製作史上第一件衝浪T恤的競爭者。

穿著墨西哥製的輪胎皮平底涼鞋,牛仔褲或衝浪短褲,和印了商標的T恤。衝浪客成為乾淨版本的油頭改裝車飆車族的同義詞。他們又酷又活躍而且都穿著符合身分的T恤。

傳統衝浪T恤的商標印在左胸的地方,通常是在沒有作用的口袋上,較大的商標或圖案則是印在T恤背面。整個1960年代,衝浪團體、比賽和社團俱樂部都會印製自己的T恤。像拉荷亞的溫丹薩衝浪俱樂部(Windansea Surf Club)等組織的T恤,以及夏威夷杜克邀請賽(Duke Invitational)等比賽的T恤,就已變得特別有價值,而且成為被搜尋收藏的衝浪文化物品。在品牌和營利主義到處充斥的年代,做為政治或藝術宣傳品的T恤永不褪流行。對世界各地的許多人來說,衝浪T恤一直象徵著衝浪生活形態和個人自由,這也是衝浪T恤設法堅持的。

哪一種浪？
BEACHBREAK 沙灘浪型

康瓦爾(Cornwall)北部谷西恩的沙灘浪點。

「沙灘浪點」這個詞是指海浪在沙灘或礫灘上崩潰的任何浪點。這種浪點顯然是目前衝浪世界中最常見的。

沙灘浪點一般被認為比礁岩浪點或定點浪點來得差。這是因為跟其他類型浪點的浪相較，沙灘浪點所處的沙灘常因海砂經常性移動而所產生的浪通常不大一致而且形狀較不明顯。儘管這樣勢利的情況很普遍，沙灘浪點卻是多數衝浪者每天的主食，而且這種浪型已培養出世上最具競爭力、適應性極強的衝浪者。學會去下「浪形始終不定」的沙灘浪，或許是身為衝浪者的你所能獲得的最佳訓練。要能下好一道沙灘浪，一定得學會解讀那些移動的沙子，及辨認漲潮和退潮對沙灘浪型所造成的影響。必須精通離岸激流 riptides、海流 currents，同時得常常與被熱門沙灘浪點所吸引去的人潮打交道。跟礁岩浪點及定點浪點不同的是，沙灘浪點通常沒有固定的起乘區，而且在大浪中的白浪花區缺乏明確的「海流」通道、方便之門，因此在划水出海時要很費勁且困難度比較高。

不論是從哪個方向認定，沙灘浪型的浪通常都很短而且快速。不過它們會因湧浪、潮汐和季節改變了沙底結構而自行改變性質，甚至完全消失。夏季期間始終在為海浪塑形的沙洲，常會被秋季和冬季的第一個強勁暴風掃到一旁。可能另一組較紮實、

堅固的沙洲會取而代之，卻也可能會出現毫無特點的區域並產生無法駕乘的浪型或諸如此類的情形。不論墨西哥的埃斯康地多 (Puerto Escondido) 以及法國西南部地區的奧斯戈爾 (Hossegor) 北邊或南邊的海灘都少有例外，由於浪形和力道的緣故，沙灘浪點通常以中小型的湧浪為最佳。因為遭遇大型湧浪狂暴的逼迫時，在型態一致的沙洲上所形成的海浪常常會無法成形。

一般認為與礁岩浪點或定點浪點相較，沙灘浪點比較沒有顯著的危險性，因此經常會受初學者青睞。沙灘浪點的底部沙床所製造的環境條件比較寬容，可以讓你追到第一道浪是事實，不過也不要太自負。在實際的情況下，對經驗極豐富的衝浪老手來說，沙灘浪點所帶來的挑戰同樣也是貨真價實的。

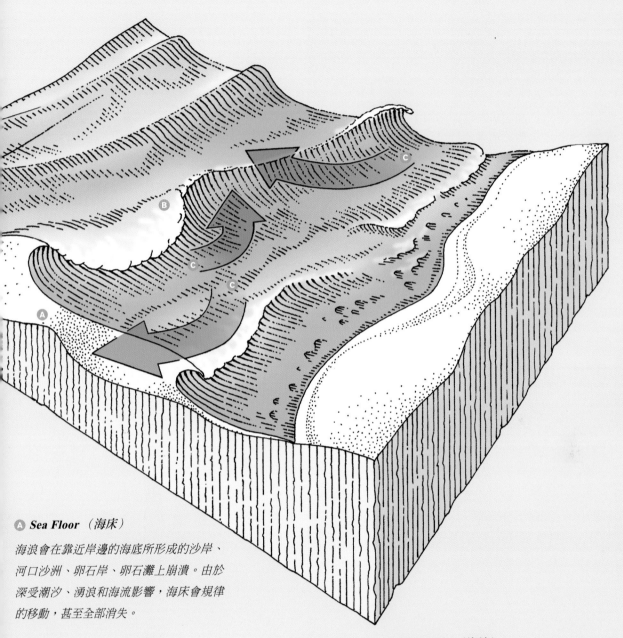

Ⓐ Sea Floor （海床）

海浪會在靠近岸邊的海底所形成的沙岸、
河口沙洲、卵石岸、卵石灘上崩潰。由於
深受潮汐、湧浪和海流影響，海床會規律
的移動，甚至全部消失。

Ⓑ Breaking wave （波浪/潰浪）

沙壩最淺的端點上會形成浪頭，而且經常
製造出較短、變化多端以及崩潰方向不定
的浪。

Ⓒ Currents （海流）

直接穿過沙灘浪型的連串"激流rips"或
"海流currents"那股回到海洋的能量，
可能會對浪況產生不利的影響。

朗・史東納
RON STONER

攝影師朗・史東納以柯達幻燈片拍攝的作品美
得讓人心痛，不過很慘的是頂端被截掉了，但
是他的作品捕捉到衝浪運動黃金年代的靈魂。

　　朗・史東納生於 1945 年，成長的時期是加
州聖地牙哥和洛杉磯衝浪運動首次興盛的時期。
他很快地就在早期雜誌，如《衝浪圖鑑》(Surfing
Illustrated)，為數不多的同行衝浪攝影師中竄起。
然而，1963 年給這個聖克里門的小子一生中最關
鍵機運的人是《衝浪客》雜誌的約翰・西弗森。史
東納佔用著《衝浪客》雜誌社裡昂貴的望遠鏡頭，
成為月薪五百美元的雜誌社正式攝影師，這是那時
候前所未聞的事。史東納的作品旋即成為雜誌社的
金字招牌，也為雜誌社建立了持續多年的市場優
勢。他專精的不只是捕捉調性相符的衝浪體驗，而
也喚起少為人注意、富衝浪者存在意義與永恒之美
的時刻－黎明時分，向海岸望去，波浪後頭落下的
光，像是正在用魔法從飄散的浪峰中召喚出清新的
空氣。

　　迷幻年代大約在 1960 年代末期開始左右了
衝浪文化，史東納也很快地成為它的俘虜。演變
中、悠閒自在的長板世代美學，經歷了一連串快速

加州最棒的衝浪時刻那燦爛的夕陽餘暉浸透在朗・史東納的
作品意象中，與布萊恩・威爾森 (Brian Wilson) 的音樂產生了
視覺對應。史東納的這張作品，完美地捕捉到了在向晚社交活
動中，急速升溫的友誼。

延伸閱讀

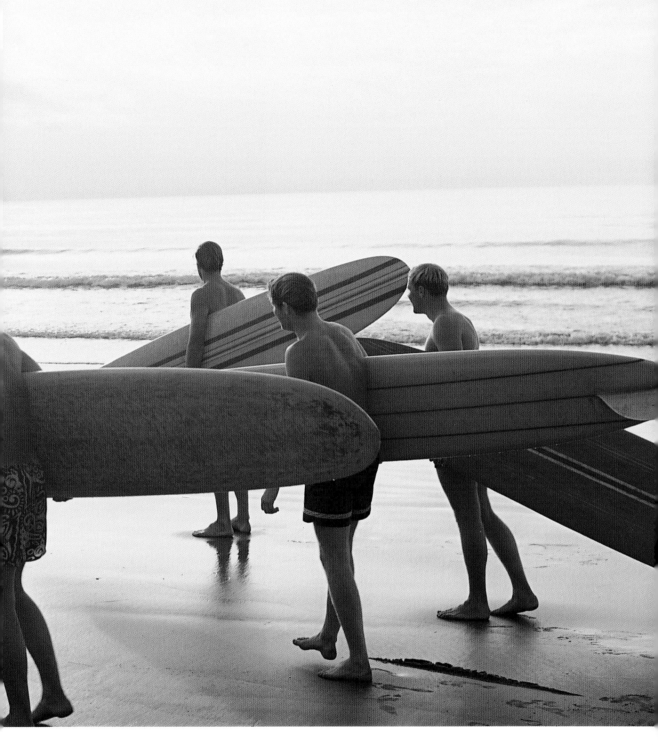

的演進躍昇。削板師們將浪板截短 3 呎，在進行全新設計試驗的同時，也顛覆了看待衝浪運動的舊有方式及價值觀。吸毒、錯亂和暴力行為形成了史東納日常生活中固定不變的特色。不論重度吸毒是不是造成他在 1970 年代中期謎樣般消失的原因，但這樣的臆測頗多。撇開這個不談，史東納真正留下的遺產，就是使得攝影師們猶能橫跨數十年喚起衝浪者情感上，乃至肢體上的回應。

米基·朵拉 MIKI DORA

出生日期：1936年8月11日
（卒於2002年1月3日）
出生地：匈牙利布達佩斯
關鍵之浪：馬里布

他是馬里布的米基，也是「黑暗騎士」、「黑王子」。你想他是什麼他就是什麼，除此外沒什麼能期待的。不過最重要的是，他是米基·朵拉 — 五十年來，衝浪一直是他的奴隸。

這真的是一個十分簡單的故事。米克洛斯·山德爾·朵拉 (Miklos Szandor Dora) 的父親是匈牙利移民，1940 年他首次帶兒子去聖翁費瑞學衝浪。朵拉六歲的時候，他的母親嫁給 1940 年代加州最頂尖的衝浪手佳德·恰賓 (Gard Chapin)，恰賓為缺少生父陪伴的朵拉培養出過人的天賦。受到不滿社會現狀、權威主義至上的衝浪手繼父影響，這個叛逆的青少年逃離了軍事住宿學校，開始經常出入馬里布、雷恩康 (Rincon)、溫丹薩 (Windansea) 以及加州北部和南部海岸的其他浪點。在他二十歲生日之前，馬里布是他最喜歡的地方，而他很快地就在那裡稱王。

輕鬆優美的動作和卓越的調整姿勢判斷力 - 輕叩波浪力道來源的能力並緊緊貼著它那勢將崩潰的浪頂，是朵拉的水中姿態基礎。從他的衝浪照片中可以明顯看出，他的動作優美 - 肩膀向下、後腿彎曲、雙手放鬆。大家叫他大貓 (Da Cat) 不是沒有原因的。即使他的轉向、切回轉向和板頭駕乘在那個時候被加州其他的頂尖衝浪手套用，但朵拉風格有種獨特的本領 - 縮短重心移轉、情不自禁地擺動拱著的背及移動臀部。朵拉式的衝浪很新穎、極富自信而且深入那個時代的精神。雖然朵拉喜歡單獨行動，從未住過海邊，也不曾完全融入馬里布的海灘圈，但馬里布就是造就米基·朵拉傳奇的地方。

馬里布位於聖費爾南多谷地 (San Fernando Valley) 不規則延伸出去地廣大土地的山丘上，地理位置方便。因此很快就吸引了從西米谷市 (Simi Valley) 至千橡市 (Thousand Oaks) 這些地方來的人，這些人有的野心勃勃想當衝浪手，有的只是裝模作樣。成千上萬的人南下到馬里布碼頭附近的海灘，一嚐衝浪生活的滋味。朵拉相當痛恨那些「谷地怪人」和「被打得暈頭轉向的足球選手」，他們會在海灘出沒，堵塞馬里布的海浪要道，但是仍會把浪板租給他們並還是會向他們收取衝浪課程的費用。好萊塢的攝影隊在海灘出現時，朵拉尤其厭惡，但不久之後他就在青少年電影系列擔任替身，這系列的電影促成衝浪運動的首次蓬勃發展。複雜又矛盾的是，朵拉是個在衝浪界是個人物，但他也是個不受約束讓人費解的神秘人物。

具攻擊性的朵拉是 1960 年代馬里布的常客，他會從迅速增加的人群中擠過去，經常將衝浪板擲向在他浪上的其他衝浪者，橫衝直撞地將其他人推擠到一旁。各衝浪雜誌上出現的朵拉專訪，談到有關馬里布海浪的擁擠狀況以及全球一般的情況，朵拉又是一陣亂罵。這是他偏激的看法 - 你們要嘛去搞懂朵拉的信念，不然就當他是個該被禁止去海邊的變態犯人。

1970 年朵拉因信用卡和支票詐欺等罪嫌依法將被逮捕。他搭飛機潛逃出境為逃避法律制裁，也避過了迷幻藥充斥的反傳統文化和短板革命，朵拉式的衝浪風格和態度那時已開始有點被視為古人的遺風。他的漂泊生活持續了三十年，當中因至少在兩個不同國家的牢獄之災而中斷了好幾次，以及回到美國做了幾次短暫的旅行。他的冒險資金是由連串的騙術、詐欺、偷竊行為和運氣而來 - 以及陌生人、仰慕者與朵拉強迫症患者無窮盡的好意。偶爾，有人在蒐羅人跡罕至的右跑定點浪點時會看見朵拉，然後火速通知衝浪媒體界。他曾在安哥拉、納米比亞、巴西、阿根廷以及許多偏遠、不知名的浪點衝浪。由於俯瞰南非傑佛瑞灣 (Jeffrey's Bay) 的房子失火，朵拉失去存放在裡頭的幾件爛東西，那是他剩餘的財物，他費盡千辛萬苦前往法國西南部海浪豐沛的海岸。直到最後連續有幾個受了蠱惑的好心人替朵拉付訂金聘律師：他們所希望的回報就是朵拉能做回他自己。米基‧朵拉生命中的最後一幕，讓人心酸、不像是真的，他在加州蒙特希圖（Montecito）自己的家中和生父團聚，共度餘日。朵拉在 2002 年 1 月初過世，他的時代、他個人的特質、以及當騙徒的天份在衝浪文化中是不可能復見的。

朵拉的衝浪風格很明顯的是經典優雅和超屌動作的組合 – 一如他在陸地上所培養的騙子形象的翻版。

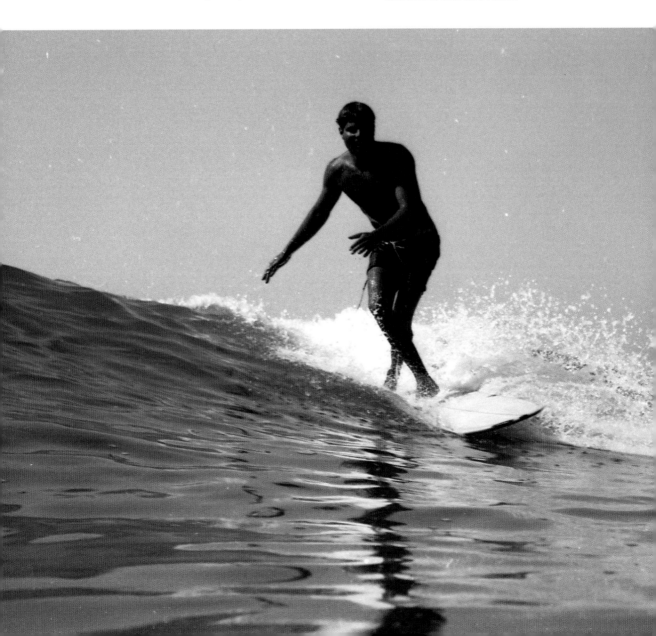

衝浪旅遊必備物品

如果要來一趟遠程旅行，有些東西你一定得帶。這裡有一張便利指南。

❶ 浪板袋 要實用輕巧。選兩張、最多三張多用途衝浪板。

❷ 蠟塊 選擇的蠟塊其黏性和質地適合你要去的地方 – 硬質蠟塊適合較溫暖的水域，軟質蠟塊則適合較一般、冰冷的水域。

❸ 腳繩 如果你所帶的浪板袋有收納功能，就多帶幾條不同長度和粗細的腳繩。要帶備用腳繩 – 因為腳繩會斷裂，尤其是在大浪中。

❹ 破洞修補組 充填材料、玻纖布和樹脂是必備的。附銼刀的工具也是必不可少的。用生命保護修補組裡頭的這些物件吧。

❺ 防磨衣 如果你要去熱帶地區，多帶幾種下水可以穿的防磨衣或是輕薄的棉 T 恤，以防止乳頭起疹。

❻ 防寒衣 如果你要去旅行的地方水域較冷，最好帶兩件防寒衣。一件趁你在水裡時可以晒乾。把冷冷濕濕的緊身防寒衣套入身上可不好玩。

❼ 衝浪褲 攜帶合適的、衝浪專用的海灘褲。只重衝浪褲的設計是否時尚而忽視其實用性的時尚受害者們，其大腿內側注定會受無止境的摩擦之苦。

❽ 礁鞋 如果你計劃要去熱帶的礁岩地區衝浪，別忘了帶著礁鞋以防嚴重的割傷。

❾ 備用板舵、板舵螺栓和固定物件 只要你的背包裝得下，帶越多越好！在嚐過當地土著祭司提供混合一堆亂七八糟的東西所調製成的液體後，試著在臭氣沖天的叢林營地找你的螺絲柱和螺帽片。

❿ 防曬隔離霜 當你在艷陽下時，要擦，要擦，一定要擦。選擇一款防曬係數至少達 SPF 15 的防曬隔離霜。還有別忘了帶一頂帽子。

⓫ 閱讀刊物 帶些精神食糧吧，在風平浪靜時或是想讓大腦停工的時候可派上用場。

⓬ 急救箱 把抗瘧藥、抗菌乳霜、藥膏、繃帶和止痛劑裝進來吧。

⓭ 蚊香 你試著入睡時身體卻被飛來飛去的討厭傢伙包圍，那種感覺你是知道的。蚊香可以幫助你一夜好眠。

⓮ 大力膠帶 / 管線膠帶 來，跟著重複這句咒語：「如果可以用膠帶修補好，那麼用膠帶修補就好。」這是衝浪者處事的普世真理。

⓯ 凡士林 對付所有使身體不適的小擦傷或刮傷的必需品。

⓰ 格柏 / 雷澤曼 (Gerber/Leathermon) 多用途工具鉗 絕對是市面上最好用的多功能工具，去買一支吧。

⓱ 指南針 世事難料。船隻會沉沒，人會在叢林和沙漠中迷路。所以，請努力學習求生技能。

⓲ 衝浪板安全綁繩 你去印尼看過他們開車的方式嗎？千萬不要信任當地的彈性繩索。

⓳ 防水數位相機 如果你大老遠跑了半個地球卻沒有留下一些踏浪之樂的記錄，你會後悔的。

⓴ 手搖發電手電筒 專為憑本能旅行而發明、有史以來最好的小物品。要是沒有它⋯

㉑ 手搖發電收音機 不論你在哪裡都可以隨時注意足球賽事與鎖定英國 BBC 電台的「荒島唱片」(Desert Island Discs) 廣播節目。而且這玩意兒相當環保。

㉒ iPod 算是優良的科技產品，你絕不會想把它丟在家裡的。

㉓ （旅遊用）外語常用語手冊 下點功夫學些當地用語，衝浪人的俚語可不是人人都懂的。

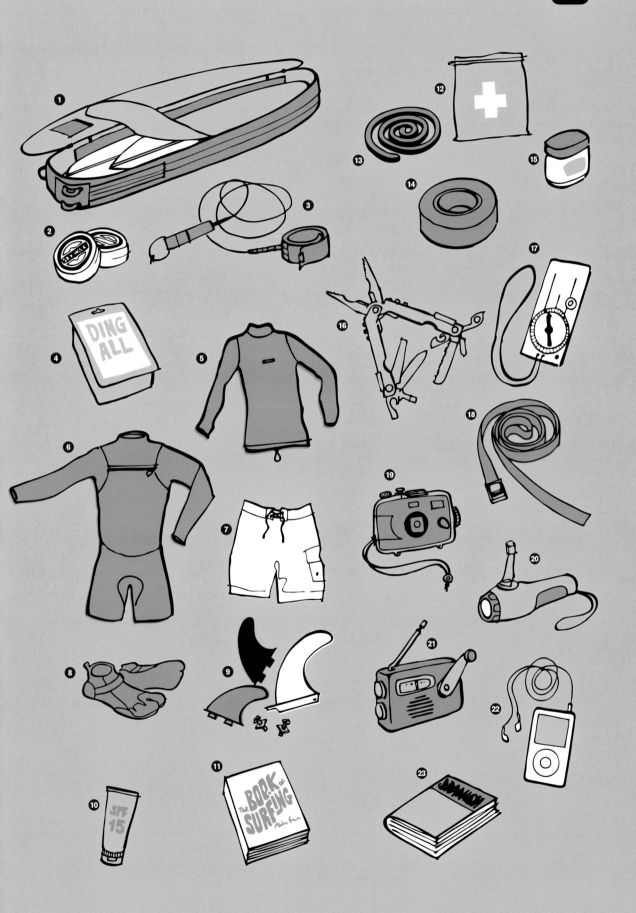

瑞克‧格里芬 RICK GRIFFIN

瑞克‧格里芬的藝術將異類感十足的衝浪景象與搖滾樂結合在一起。格里芬的作品三十多年來，對他所處騷動不安的年代，描述的貼切又模糊。

格里芬生於 1944 年加州的帕洛維迪（Palos Verdes），算是二次大戰後出生的嬰兒潮那一代，而在美國經濟空前繁榮、文化影響力深遠的時代成長。格里芬很早就在身邊那欣欣向榮的沙灘文化中安頓下來，十幾歲的格里芬在南灣沙灘遊客的 T 恤上畫漫畫人物賺錢。在為荷摩莎海灘的葛雷格‧諾爾 (Greg Noll) 設計的作品得到好評之後，諾爾將十六歲的格里芬引薦給約翰‧西弗森 (John Severson)。這位衝浪媒體報刊先鋒雇用了格里芬，幾年之內他就成了衝浪文化中早期的明星，還為《衝浪客》雜誌創造出「浪人莫飛」(Murphy the Surfer)。心情總是 High 翻天、頂著一頭亂麻似的黃髮莫飛是加州笨拙衝浪菜鳥的化身，也是西弗森理想中的消費者具體形象。這個在衝浪冒險活動中老是做出愚蠢可笑舉動的典型衝浪白痴，隨後為雜誌創造了一股購買熱潮，並使雜誌的銷售對象從衝浪族群擴大到一般大眾。

1963 年格里芬在一次搭便車北上到舊金山的途中，遭遇了一場嚴重的車禍意外，讓他在醫院住了一陣子，還留下一道很深、橫跨左眼的疤痕。海灘美少年端正的五官一夜之間消失了，取而代之的是戴著眼罩，蓄山羊鬍放蕩不羈的模樣。這個年輕的衝浪藝術家正逐漸發展，成為成熟、玩世不恭的藝術家。1965 年「浪人莫飛」被「格里芬－史東納的冒險」給取代。這部瘋狂怪誕的衝浪漫畫，以格里芬和衝浪攝影師朗‧史東納的胡搞瞎搞為特色。

整個1960年代，格里芬為各種衝浪品牌做設計，其中包括葛雷格‧諾爾(Greg Noll)衝浪板。

與西佛森共同合著，漫畫內容是一些逐浪、把妹、無法無天的惡作劇，對話都以嘉年華會的風格呈現，通篇都是無意義的閒扯淡。格里芬與當代最具影響力的幾位藝術家合作，全心投入迷幻運動。他為亨德里克斯 (Hendrix) 和傑弗遜飛船 (Jefferson Airplane) 創造在費爾摩演唱會 (Fillmore) 的海報，還替傑克森布朗（Jackson Browne）、老鷹合唱團 (The Eagles)、死之華合唱團 (Grateful Dead) 設計唱片封套。格里芬的生活重心都在舊金山的嬉皮區、毒品猖獗的街道 - 亥特艾許伯里（Haight-Ashbury），他與和他同時代的人一樣，為那場他們眼中 (也為迷幻藥所驅動的) 的心靈革命投入至深。他在這個時期創作的藝術作品是那時代的人所崇拜的圖騰。地點拉回丹納岬 (Dana Point)，約翰‧西佛森在這段期間，心裡相當清楚「格里芬－史東納的冒險」中出現太多毒品資訊，而且打小白球、思想頗為保守的出版商越來越擔心，這樣會觸動廣告商的敏感神經。因此合作就暫時終止了。

格里芬為《衝浪客》雜誌創造的莫飛這個角色,在1960年代初期加州的戰後嬰兒潮那一代之中大受歡迎。

迷幻漫畫《管浪傳奇》展現出格里芬的經典漫畫角色,其首次出現是在1972年的某期《衝浪客》雜誌中,以插頁的模式印行。

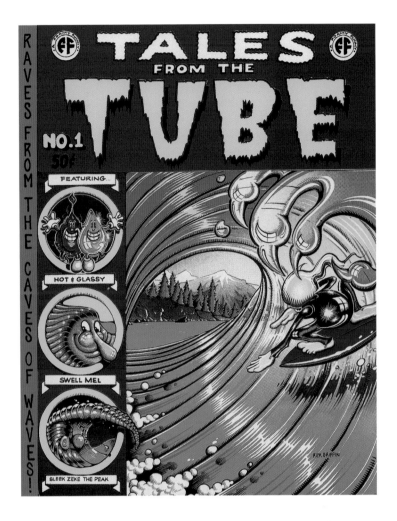

　　不過在編輯祖‧坎比恩 (Drew Kampion) 的指揮領導之下《衝浪客》雜誌與《滾石》雜誌 (Rolling Stone)(其商標是格里芬設計的)雙雙成為反傳統文化匯集的地方。1969 年西弗森放鬆限制,格里芬回到《衝浪客》雜誌工作。這個時期格里芬的作品內容充滿了吸食毒品後亢奮的毒品言談、內行人的暗語、對印地安人智慧的認同以及要人聽從建議、了解和丟棄毒品,這類含蓄的勸誡。西弗森 1970 年試圖在自己的電影作品《太平洋的悸動》(Pacific Vibrations) 裡推廣衝浪式的心靈革命之際,格里芬顯然是為他設計電影海報的不二人選。

　　1970 年代來臨時,格里芬為葛瑞格‧麥吉利瑞 (Greg MacGillivray) 和吉姆‧費里曼 (Jim Freeman) 的電影《五個夏天的故事》(Five Summer Stories) 設計海報,也參與製作其他經典的作品,像是他與傳奇人物羅伯特‧克魯伯 (Robert Crumb),以及其他舊金山地下藝術成員創作繪製的 20 頁連環漫畫《管浪傳奇》(Tales from the Tube)。他與克魯伯和在嬉皮區 - 亥特艾許伯里偶遇認識的漫畫藝術家們合作都很愉快,他們的合作關係一直持續到 1980 年代。

　　1991 年格里芬騎哈雷機車出車禍去世,他所留下的作品創作,反映出美國從 1950 年代末期驚人的天真爛漫,到反傳統文化時期以及之後的情形。自始至終,格里芬一直都在衝浪,從未偏離那個給予他源源不絕靈感的文化。

浪點
蒙達卡 (MUNDAKA)

西班牙巴斯克省蒙達卡河口美麗的葉形沙壩製造出世界上最吸引人、最具緊張氣氛的浪點之一。

　　始終如一的河口浪在衝浪世界中是稀世珍寶。這裡的浪是由於水源匯集流向下游，落入河口三角洲邊緣岬角般的沙壩而形成，河口動輒會受潮汐、退潮和季節的影響這是無可避免的。現在所說的這個沙壩，負責製造全歐洲最快、最不易崩潰的左跑管浪，穿越巴斯克省那些頗具藝術氣息的荒僻小路，到達位於河口三角洲邊緣的美麗小鎮蒙達卡，這段旅程對全球各地的衝浪者來說，是件充滿異國風情的人生大事。

　　來這裡旅行很容易就會想像自己可能進入了海明威的小說之中旅行。這裡的景色被青翠的山巒給隔斷，這個寂靜的小鎮毗連老舊的住宅區和幾間工廠，居民們看起來很一板一眼而且心事重重。西班牙北部巴斯克省的人天性內向、深沉、不大關心外界 - 這也許是最近才主宰這個地方的分離主義政治陰謀遺物。這個地區那種懾人的大自然之美和它的歷史一樣動盪。氣候系統從比斯開灣滾滾而來，內陸的歐洲之尖（Picos de Europa）山脈就將其向上推，而後就會降雨，成為這個區域的特色。相同的氣候系統也為其海岸線帶來強勁的湧浪。巴斯克省衝浪運動的活力和光芒都在秋天一同來到蒙達卡，那也是夏季人潮散去，強勁的湧浪從北方成排湧進的時候。▶▶

和平與狂暴，彼此相距咫尺，並存於巴斯克省的中心。

SPAIN　• Mundaka

蒙達卡
(MUNDAKA)

◀◀　蒙達卡最著名的就是讓骨頭嘎吱作響、讓浪板喀嚓折斷的超猛海浪，在這裡衝浪行動得快、狠、準，掌握時機，這連串的動作讓人腎上腺素急速上升。在一波波的候選好浪中，迅速抓住一道浪，蒙達卡可以駕乘的浪全都是管浪，而且是並不完全崩潰的浪。所以不論海浪向河口崩潰的時候有多陡、速度有多快，在蒙達卡的管浪衝浪者一定得緊貼浪線的高點。浪況最好的時候，沿著結構緊密、被刮進河口三角洲的沙壩衝浪，一次可達 300 公尺遠。當西北部的巨大湧浪成排湧來的時候，會將浪分成三個獨立的管浪區域，以輕微滾動、陡峭的橫向浪（直衝出去追過浪口力道可能導致毀滅性的影響）連接。蒙達卡的沙壩堅若磐石，能規律地產生高達 12 呎的海浪－所以要到這裡的時候不要想說，比起礁岩浪型，這裡的浪可能只是小意思。

　　這裡的浪點與海港內蒙達卡小鎮本身的平和以及步調緩慢的生活形成明顯的對比。一個讓人意興闌珊的夜晚，你將啜著當地的蘋果汁、品嚐可口的風味小吃塔帕斯 (tapas)，一邊看著星期五晚上的回力球賽。隔天早上身為一個衝浪人，你可能會面臨有生以來最具挑戰性的局面之中。

延伸閱讀

THE SEARCH

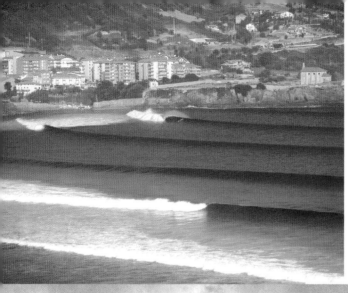

蒙達卡的海浪具有強大吸引力的原因不僅僅是因為它的浪況，巴斯克省的景色和其文化背景，更使得這裡的旅遊體驗增色不少。

利用人潮淡季的優勢，喜歡獨行的澳洲衝浪手、削板師、永遠的靈魂人物韋恩‧林屈 (Wayne Lynch)掉進蒙達卡的巨浪之中。

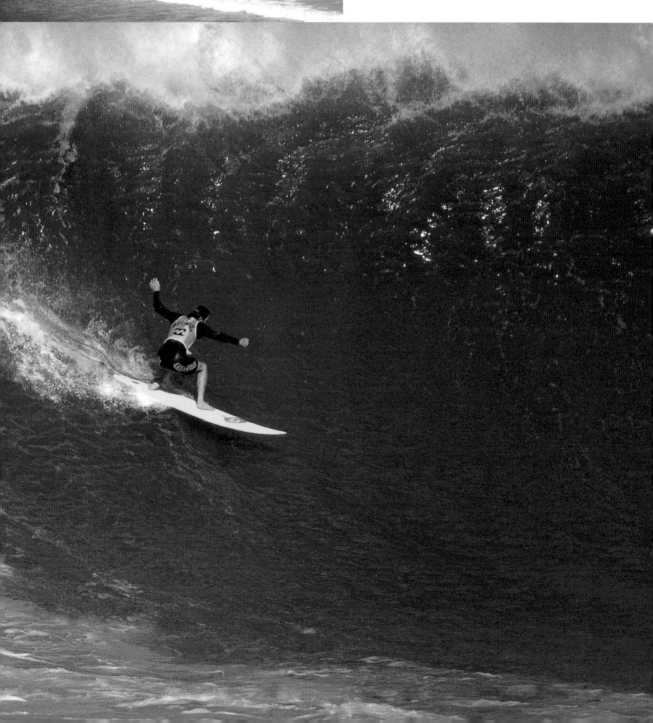

THE FERAL SURFER
衝浪野人

衝浪野人為追求令他著迷的事物而犧牲了世俗的一切欲望。他曾見識過衝浪的極樂境界並大開眼界而為此他亦欲投身其中。

不管有多大膽的嘗試，不管衝浪營地顯得多有異國風情，或利用包船出航的方式，乃至一切費用全包的衝浪套裝行程，衝浪野人都是已先到達那個海點的第一人。這個野人是衝浪苦行僧，徹底力行衝浪優先的活命主義者 (survivalist)，在滿是寄生蟲的叢林營地裡，他仍舊連續住了好幾個月。對於衝浪運動他無所不知、是個所向無敵的「神聖愚者」(Holy Fool)，每個曾去旅行的衝浪者都深深受惠於他所創造的先例。

1970 年代初期，當浪板的體積變小以及從峇里島、爪哇島和蘇門答臘到拉丁美洲這些新發現的浪點被開發出來之時，也顯示出衝浪野人的優勢。浪板變得較短，意味著熱帶地區的強勁管狀海浪是衝浪者渴望達到的終極目標。少數幾個衝浪探險核心成員馴服了印尼的海浪時，那裡的基礎建設少之又少，或者毫無建設可言，無法支援從事觀光旅遊。澳洲衝浪者泰瑞·費茲傑羅 (Terry Fitzgerald)、韋恩·林屈 (Wayne Lynch)、奈特·楊 (Nat Young)、以及夏威夷衝浪人蓋瑞·羅培茲 (Gerry Lopez) 和許多其他衝浪者，過著當地人的生活，無論如何他們紮營、用他們極盡所能討來、借來、偷來，或者換來的任何食物和飲料勉強應付一餐。

有幾部電影，像是 1973 年艾爾比·法爾宗 (Alby Falzon) 那部具獨創性的電影《地球上的晨曦》將這種野人生活的概念普及化，還有 1974 年《衝浪客》雜誌的封面故事「被遺忘的島嶼 - 知足島」(Santosha) 將模里西斯的塔瑪琳灣，以充滿異國風情的終極衝浪目的地之姿，展現在世人面前。作家 / 導演賴瑞·葉慈 (Larry Yates) 在一篇文章中寫道：「Santosha 不是一個地方，而是心靈的一種狀態。」堅忍不拔的作家衝浪者、攝影師們，像是凱文·納頓 (Kevin Naughton) 和奎格·彼得森 (Craig Peterson) 在旅途中，以販賣他們去西非和中美洲旅遊的故事給美國和澳洲各衝浪雜誌維生，更吸引數萬名愛冒險的年輕衝浪者搭機前往當地。

隨著 1970 年代進入 1980 年代，套裝旅遊衝浪營開始如雨後春筍般湧現。許多衝浪野人先鋒成為包辦一切的衝浪營自營者，並提供前往他們所發掘的各個浪點的包船服務。1973 年澳洲衝浪野人湯尼·亨帝 (Tony Hindi) 和馬克·斯坎龍 (Mark Scanlon)（還有瘋狂的船長及一隻比船長更瘋狂的猴子），從斯里蘭卡到南非的途中在馬爾地夫發生船難。亨帝留了下來，娶了一個當地的婦女為妻，皈依伊斯蘭教，之後至少有 15 年幾乎都是一個人衝浪。1990 年他成為群島上「阿托冒險」(Atoll Adventures) 衝浪聖地的創辦人，而現在馬爾地夫已是世界衝浪地圖上無法磨滅的地方。2000 年初異國衝浪旅遊市場已穩固的建立起來，像是明打威群島和尼亞斯島等地方，過去有衝浪野人先鋒蜂湧群聚，現在則有許多的衝浪租船和露營業者聚集。

時至今日，要想實踐衝浪旅遊夢比以往困難許多。但不論下一個衝浪邊界的界線在哪裡，你將會在那裡發現留著鬍子、孤獨過著野人生活、也許比任何人都要會衝浪的衝浪野人。

Ⓐ 鬍子

未經設計師設計或直率的鬍渣造型。最近你有沒有試著在船上、包機上拿個刀片刮一刮？

Ⓑ 姿勢

做瑜珈是消磨無聊空閒時間相當好的一種方式。不需要花錢就能讓你持續放鬆，而且據說還可以抑制食慾。

Ⓒ 基本的釣魚用具

獨自在大自然恩賜的環境下過活就是最好的生活方式。岬角上衝浪營地的人可能會宣稱海浪是他們的，不過大海裡的魚他們總沒辦法說是屬於誰的吧。

Ⓓ 變體衝浪袋

這塊閃電衝浪板原本是適合於駕乘管浪時使用，不過他在試驗性地採用不對稱的五片舵與穿越過一片漂流雜物後，整塊板子看起來殘破不堪。用一點點環氧樹脂和大力膠帶，讓人意想不到的又可以拿它繼續使用。

Ⓔ 當地的寶物

他已靠販賣當地粗麻布製的小物品存錢，以便買回去雪梨的機票。

出生日期：1938年6月10日
出生地：加州長堤(Long Beach)
關鍵之浪：丹納岬、萬歲管浪區

菲·艾德華斯
PHIL EDWARDS

與米基·朵拉形成對比，菲·艾德華斯是形象健康、重力型衝浪(power surfing)的先驅。

加州海岸市的菲·艾德華斯過去幾年都在當地的海濱丹納岬(Dana Point)，在愛抬槓的救生員及昔日衝浪好手們以挑剔的眼神及關愛下學習衝浪。1950年代初期，加州這個地方的衝浪形態就是盡其所能等待大浪，然後平靜地划水進入浪中，以直挺挺、不可一世的崇高姿態站立並駕乘白綠夾雜、嘶嘶作響的浪牆，直接回到海岸。然後從浪上下來，划水回去再將前面的步驟全部重新做一次，最好這一次所有的動作都漂亮沒有瑕疵。不過，這一切即將改變。

1953年一個陽光燦爛的下午，南方湧浪綿密的夏季期間，海上有大批等著挖掘好浪的人潮，年輕的艾德華斯發覺自己牢牢地咬住了一個浪頭，他之後回憶道：「就變這樣了，純屬意外！」，「當我用某種瘋狂、獨樹一格的姿勢蹲低駕浪，海浪橫越在我的後背和肩膀崩潰時，我用一種像是懸吊在兩個世界之間的巧妙平衡力沿著浪順勢飛翔…。那天在浪頂上的幾分鐘永遠改變了我的人生。」

雖然艾德華斯可能不是第一個發掘波浪上的側向滑行的人，不過生動地描述這個新穎、動力十足的駕乘方式，將其發揚光大的人絕對是他。

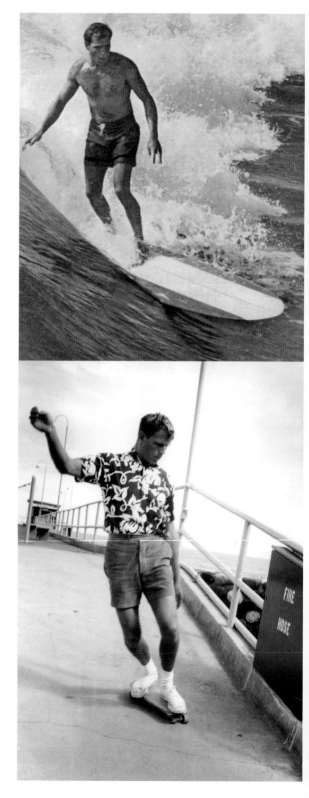

下巴緊收、髖骨朝前、手臂自由擺動 - 1964年艾德華斯用自己獨特的風格在杭廷頓碼頭(Huntington Pier)溜滑板。

延伸閱讀

艾德華斯將板緣切入浪壁，繼續快速地駕著一道又一道的浪，他不僅比同時代的人更早發展出一種能在臨界點上停留的非凡能力，而且他還能將重心移到板尾做出強力紮實的轉向角度並回到浪的中心。這種酷炫的新風格和這個年輕的衝浪者很相稱。雖然艾德華斯從未像米基‧朵拉 (Miki Dora)那樣受到大家瘋狂崇拜，但是今天仍有許多衝浪者，將他乾淨俐落、不帶無謂多餘花樣的風格基調視為正宗重力型衝浪的開端。

緊緊鎖定浪口，追過崩潰的海浪然後切回轉向至浪頂，這只是艾德華斯眾多創舉的其中一項。霍彼衝浪版公司 (Hobie) 出的第一塊「簽名版」浪板原型上頭是他的簽名，同時他也是第一個在管浪區 (Pipeline) 成功完成駕浪的衝浪手（1961 年電影《衝大浪的日子》(Surfing Hollow Days) 完美捕捉到他第二次駕乘的鏡頭）。儘管菲‧艾德華斯成就非凡，但是對於自己所擁有的一些頭銜他還是感覺不大自在。從某種意義上來說，生長在文化對新事物求知

若渴的時代與環境，他是那個時代和環境的幸運受害者。他在《衝浪客》雜誌上說：「我只不過是個愛冒險、開心玩樂的人，要是衝浪運動沒這麼引人注目，我會很開心。」

雖然他不是很樂意成為英雄人物，但是去探究這個人在電影中的鏡頭，就會瞭解為什麼衝浪文化這麼急於接受艾德華斯的動感風格。看他將身體姿態調整的相當完美，背脊挺直、挺起胸膛、縮緊下巴、雙臂放鬆。接著讓人驚嘆的是他改變方向做出爆炸性的轉向，以讓人印象深刻的交叉步倒退至板尾，他的手臂在空中擺動時，板頭也快速晃動。瘋狂地在海上那些創意十足的航線中穿梭，那看起來就像是從艾德華斯體內深處竄出的一股新能量。就是這種力道拿捏恰好在控制力極限上的風格，成為重力型衝浪的特色。

導演布魯斯‧布朗(Bruce Brown)捕捉到艾德華斯在介於落日海灘和威亞美之間的巨浪浪點駕浪的身影。布朗將那個浪點命名為「管浪區(Pipeline)」。

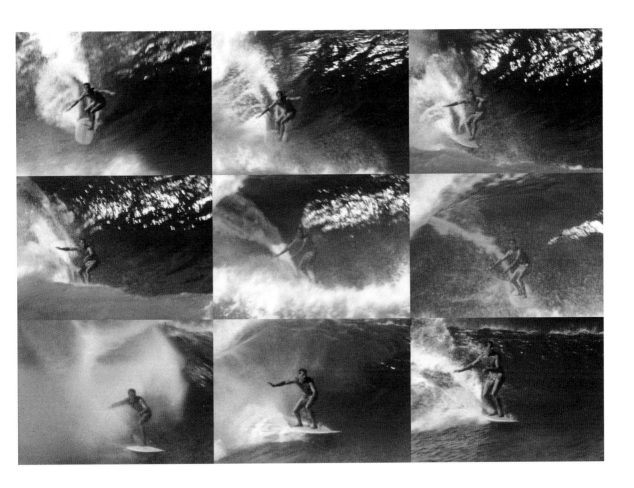

衝浪者守則

將五十位衝浪能力差距甚大的衝浪人湊在一起，上至鬥志旺盛、競力十足的至尊男，下至膽怯易受驚的初學者，其結果可能會引發許多爭議。幸好，衝浪界已發展出許多基本的規則，假如大家都能奉行，那麼擁擠地等浪區的秩序就得以維持，大家也都能保持和平。

❶ 在對味且符合自己能力的浪點衝浪

這是常識：如果你是衝浪新手，你就會想一直待在適合初學者衝浪的浪點。如果你是技術高超的衝浪人，心目中的衝浪天堂是一道道翻滾的管浪，和電影裡所捕捉的那些光輝時刻，別自找麻煩跑到新手衝浪的浪點，不然你會很沮喪。如果你隨性想要來點輕鬆的波浪，記得避開超夯的浪點。

❷ 尊重等浪區的氣氛

這點和前一點所提的息息相關，不要因為自己是每季只要幾趟輕鬆的滑行就可以滿足，程度中上、個性隨和悠閒的長板衝浪客，也就會期望大家都能認同你的衝浪精神。浪點的氣氛每天都會改變，甚至是每小時都在改變，視衝浪者的個性、當時浪況以及其他不知名的因素等複雜的關係而定。如果你無法應付等浪區的特有氣氛，那麼你就該以自己最大的利益為前提，考慮是否划水回去離開那裡一段時間，或去找一個與你的調性較為相合的浪點。

❸ 不要搶浪或去偷屬於別人的浪

「搶浪 drapping」和「偷浪 snaking」是衝浪運動中的大忌，更會破壞整個衝浪活動。衝浪的基本規則就是要仔細觀察，最靠近浪頭崩潰處的衝浪者有下浪權。絕不可以在其他衝浪者已在駕乘的浪上起乘。「偷浪」更是糟糕、無禮的行為：偷浪者知道最靠近浪點的衝浪者有優先下浪權，卻划水到那個沒有心裡準備的衝浪者前側或旁側，並在最後一刻追浪。

❹ 不要擋到已在浪上駕乘之衝浪者的通道

划水出去的時候，一定要試著避開浪潰線 (line of the breaking wave)。你可以划水繞到遠一點、在其他衝浪者主要衝浪路徑之外的路線，或者選擇由內側穿過白浪花區而比較費力的路線。一般而言，正在衝浪的衝浪者（除少數精神有問題的衝浪族之外）會盡可能避開正在划水出海的衝浪者。

Surf Culture

❺ 輪流進行而且要慢慢來

衝浪時的基本法則是下一道浪來的時候，在等浪區等浪最久的人（只要他或她在等浪區的正確位置，這是當然的）有優先下浪權。然而實際上，每個人的划水速度、對海浪的瞭解程度、個人的技巧純熟度，或者只是單純的肢體表現，均意謂影響計算浪頭次數的方式是很少公平民主的。即便如此，也不應該因為這樣阻止大家行使輪流下浪的權力。大自然的節奏是一直存在那裡，秘訣就是要能認得它並尊重它。

❻ 隨時幫助任何遭遇困難的衝浪夥伴

衝浪者衝浪的地方通常少有理想的醫療服務。衝浪板可能會戳進衝浪者的眼中或者導致腦震盪、板舵可能會割斷動脈、腳繩會斷掉讓衝浪者陷於失去浪板的困境。如果有人遇到困難，衝浪者們應該集合起來儘速、儘可能協助受傷的衝浪者安全回到海岸。

❼ 不論是去很遠的地方或者只是在附近旅行，都要尊重當地衝浪者

每個浪點都有一套自己的不成文規定。抱持開放、自信而友善的態度是親近新浪點唯一的方式。不要害怕提出詢問，仔細觀察等浪區的狀況。要是你故意破壞遊戲規則，當地人跟你翻臉就沒什麼好訝異了。

❽ 放輕鬆、開心玩、好好享受你的浪

衝浪的時候，除了海浪和衝浪之外的其他事情都不重要。注意海浪但是也要留意其他人，尊重和鼓勵你週遭的其他衝浪者，用寬廣的心態和開闊的心胸接近海浪，你所得到的充實感將會超越肉體層面。與在海上行進了數千英里的海浪相遇，那種深刻的幸福感會慢慢注入你的心裡。一次完美的駕乘就足以改變你的人生。秘訣是就讓它發生吧。

技巧三
THE BOTTOM TURN
浪底轉向

浪底轉向是衝浪運動中最重要的轉向方式。它最主要的功能是將起乘時 - 或在浪頂轉向時 - 釋放的能量轉移至駕乘滑行當中。

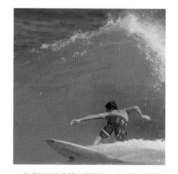

你沿著浪底前進，身體傾向浪壁，將放在板上的身體重量置於內側板緣，做出浪底轉向。如果動作正確，這個動作會將你轉回至浪壁，同時產生速度和動力讓你完成衝浪動作的後續部分。

在 1960 年代末期和 1970 年代末期之間，浪底轉向這個動作是用來判定衝浪者技能優劣的依據 -像是巴瑞‧卡奈奧普尼（Barry Kanaiaupuni）、傑夫‧哈克曼 (Jeff Hakman) 和奈特‧楊 (Nat Young) 這幾個領導型衝浪者，特別以其具爆發性的新方式詮釋這各動作而聞名。然而，更輕薄的浪板問世了，比起長板較冗長的浪底轉向節奏，這些輕薄的衝浪板更適合用於 1980 年代末期和 1990 年代初期的飛越浪峰的機動性衝浪動作。結果，具有美感魅力的浪底轉向動作喪失了它部分的威望。然而，浪底轉向依舊是一種永恆的衝浪經典動作。

一次成功的浪底轉向等同於一次成功的衝浪

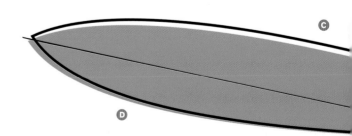

fig.III:
Bottom Turn

圖III：浪底轉向

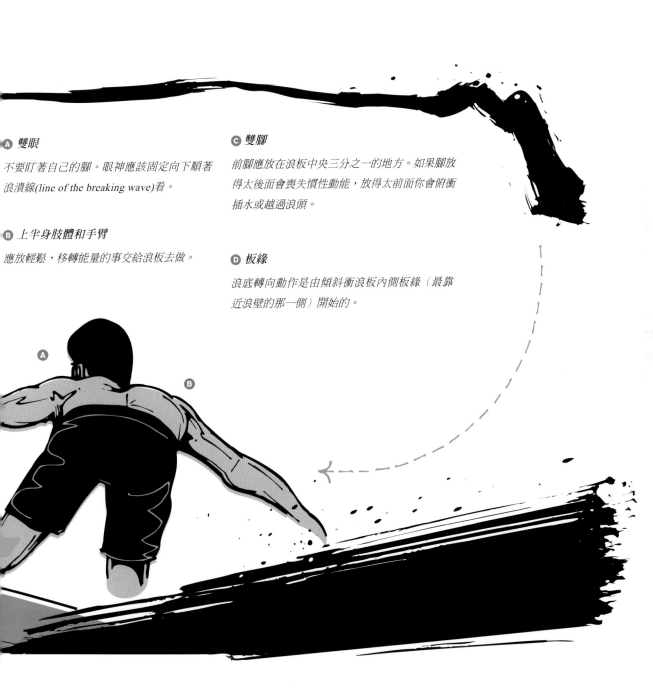

A 雙眼

不要盯著自己的腳。眼神應該固定向下順著浪潰線(line of the breaking wave)看。

B 上半身肢體和手臂

應放輕鬆，移轉能量的事交給浪板去做。

C 雙腳

前腳應放在浪板中央三分之一的地方。如果腳放得太後面會喪失慣性動能，放得太前面你會俯衝插水或越過浪頭。

D 板緣

浪底轉向動作是由傾斜衝浪板內側板緣（最靠近浪壁的那一側）開始的。

防寒衣的歷史

過去五十多年來，防寒衣的設計和製作技術的演進發展使得衝浪運動世界的界限範圍更加擴大。

世界大戰之前數年，在冷水海域衝浪可不是好玩的。耐寒的衝浪同好們會圍著火堆蜷縮在一塊，一點一點地啜著藍姆酒和威士忌，一邊盯著冷冰冰的冬季裝備。他們會挾酒餘之勇選擇適當的時機，穿上羊毛緊身運動衫和保暖長褲後衝到岸邊，跪著划水出去，以快得驚人的速度奮力搖晃前進。無論如何都要避免任何會讓衝浪者沒入水中的動作，如潛越和歪爆。划水出去時力求姿勢優雅、頭髮保持乾燥以及冷靜不躁動，漂亮的轉板迎浪不僅展現當代衝浪的高超本領，也是衝浪人替自己保持乾燥和溫暖時的重要技巧。

一般相信，1940 年代初期防寒衣能夠成功研發，其核心概念：要讓穿戴者保持溫暖，材質不需要密不透水，這是任職於加州大學柏克萊分校的物理學家修‧布萊德爾 (Hugh Bradner) 所想出來的。美國海軍委託布萊德爾進行研究，找出方法讓軍方潛水員能在水中待久一點，並且保持身手靈活、驍勇善戰。布萊德爾發現使用各種不同的橡膠、PVC 和其他原料，可以藉由被原料阻隔住的許許多多微小的空氣氣泡，讓衣服達到隔熱保溫的效果。水可以滲透防寒衣 (的開口處譯註)，而且其氣泡會在穿著者的皮膚與衣服外表之間 (被人體體溫譯註) 加熱。

左圖：聖塔克魯斯(Santa Cruz) 衝浪者傑克‧歐尼爾（左）在1950年代為防寒衣的研發打下先鋒。從那時候開始冷水域衝浪運動完全改觀。

右圖：防寒衣是市場商人的大夢。解讀照片人物的肢體語言和觀察他們的髮型，猜猜這場歐尼爾推廣活動是在哪個年間展開的。答案在接下去翻過來的那一頁上。

1951 年當海軍正式將這項科技解密時，引發了各種大量的試驗。不過，第一個將上述概念完全改造成並符合加州中部冷水域衝浪者需求的人，是舊金山的一個窗戶推銷員暨衝浪者傑克‧歐尼爾 (Jack O'Neill)。歐尼爾很快地瞭解到若研發出彈性更好的海軍防寒衣，就可以讓穿戴者待在水中的時間更長，而這也代表它將會是能夠創造銷量的產品。在好幾次尋找完美材質的實驗失敗之後，找到答案的傳奇時刻終於在 1952 年來臨了。歐尼爾在早期道格拉斯 DC-3 型飛機上拉起飛機通道上的地毯時注意到一種有趣、似橡膠的物質。這是一種用於工業製造稱作氯丁橡膠 (neoprene) 的合成橡膠物質。

歐尼爾大批訂購這種橡膠並將其中一些縫作一件從頭包到腳的防寒衣，然後跑去衝浪。它真可以達到防寒的效果。幾年之後，在歐尼爾的衝浪店南方五百公里的聖塔克魯斯 (Santa Cruz)，鮑伯‧梅斯崔爾 (Bob Meistrell) 偶然發現自己的黃金縫料，用這種物質製造的防寒衣適用於洛杉磯曼哈頓海灘較為溫暖的水域。他用的是汽車車燈的襯墊裡能夠找到的脫氮氯丁橡膠 (nitrogon-blown neoprene)，一種稱作 G-231 的物質。梅斯崔爾之後表示：「這種物質，讓我們能製造出比現在任何一種既有服裝更適合衝浪的防寒衣。我們大大改善了活動的自由度。這真的是劃時代的大發現。」▶▶

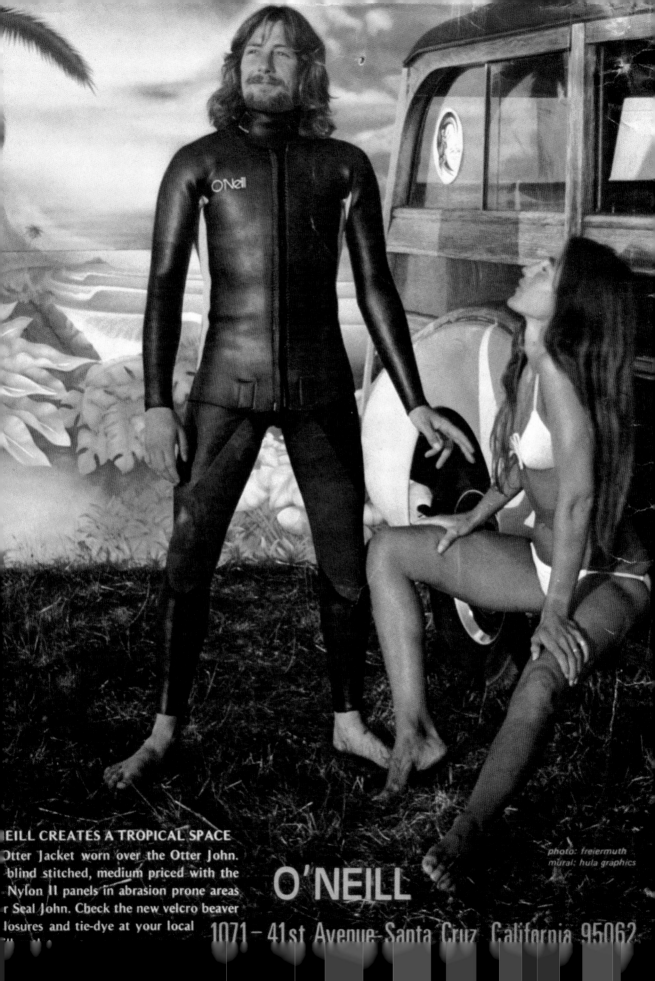

防寒衣的歷史

◀◀　從開創的日子以來，找出更輕、更好活動、更保暖、舒適和耐用的材質，一直都是防寒衣的研發目標。從剪裁、色彩組合、拉鍊設計到接縫外型，市場上甚至還出現無拉鍊接縫的設計，防寒衣的變化似乎永無止境。在大部分事物都被大肆嘲弄的 1980 年代，防寒衣被做成絢麗刺眼的顏色。直到復古懷舊運動興起，才使得整個產業開始再次以科學角度，思考防寒衣款式風格的問題。當然，黑色的材質會吸收太陽的熱能也有助於衝浪者身體的保暖。而且看起來比橘色的材質酷多了。

　　從 1990 年代進入二十一世紀初期，防寒衣已被改良的相當輕薄，而且具有良好的防寒效果。現在大部分的防寒衣都可讓衝浪者持續待在水中好幾個小時，即使泡在酷寒的海水溫度也不成問題。6 公釐厚的氯丁橡膠層的裝備將頭到腳全部包起來，有助於衝浪者到南極地區以及阿拉斯加最北邊的地區，接受極端環境海浪的挑戰。現在身處熱帶地區以外的一般衝浪者，只需要一件 2 到 3 公釐厚的夏季防寒衣，和一件厚度介於 3 到 5 公釐間的冬季防寒衣。關於防寒衣，另外還有幾個有趣的創新發明，包括以電池驅動整個暖氣系統、外層防潑水－甚至有謠言指出可以接上 iPod 使用的連帽式防寒衣，只差一個積體電路就可以生產製造了。

1970年代初期歐尼爾衝推廣活動以前一頁照片上的傢伙和美眉作為號召。

上圖：1980年代時期，在款式和材質之戰當中只有一個真正的贏家。

下圖：現代的防寒衣技術已得以讓衝浪者向全世界最寒冷的海洋進攻，包括冰島附近的海域。

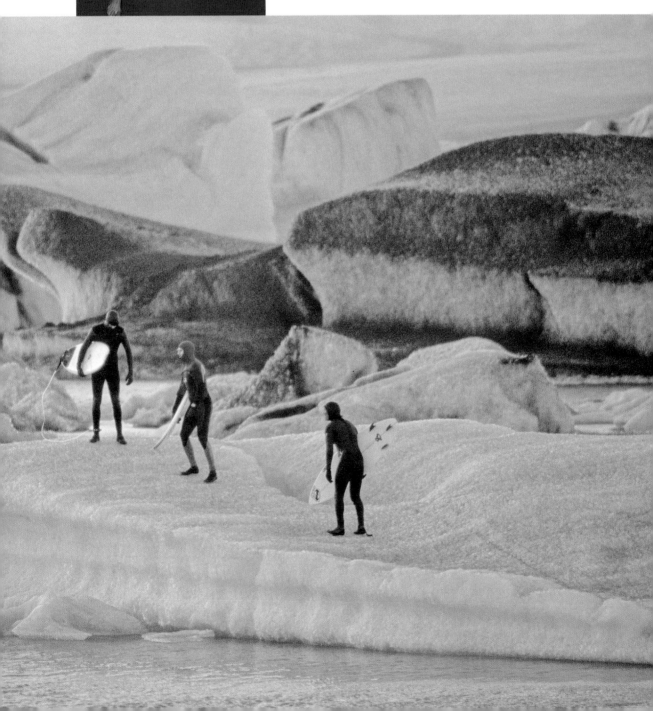

當地浪況

在創造或消滅衝浪人完美的一天的各種因素中，當地的潮汐以及風的狀況是其中不可或缺的部份。

　　每個浪點都是受極其複雜環境所影響的聚合之地。風、潮汐和湧浪形成一種錯綜複雜的平衡狀態，隨時都是決定浪況的因素。長時間下來，衝浪者建立了一套直覺式的環境知識資料庫。當然相較之下，你會比較熟悉自己所處的當地海灘 - 就像好朋友一樣可以辨別它的情緒。能將這種知識移轉到其他浪點，甚至那些你以前沒下過浪的其他浪點，才是真的有天份。

　　潮汐是因太陽和月亮對地球的引力影響，所造成的週期性海水水位升降現象。雖然潮位以及時間點可以在數年之前先行預測，但是在世界各個不同的地方，退潮和漲潮的流體力學，會對浪況造成各式各樣的巨大影響。例如，世界上潮差最極端的例子發生在英國的一個小島上，在那裡低水位和高水位的差異可高達 18 公尺，也就是說某個浪點可能會在乾潮期間消失，但是在水的高度和流量到達某個特定的礁岩或沙壩時，該浪點又會在中至滿潮期間出現。另外亦有因陸地上的回流及海水流回大

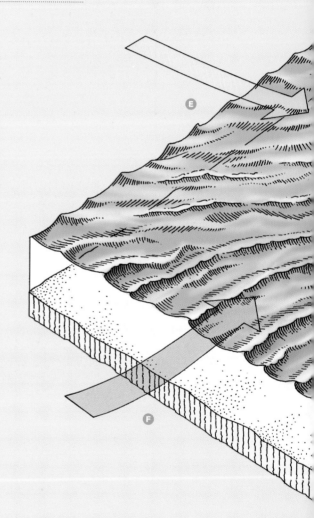

THE SURFING PLANET

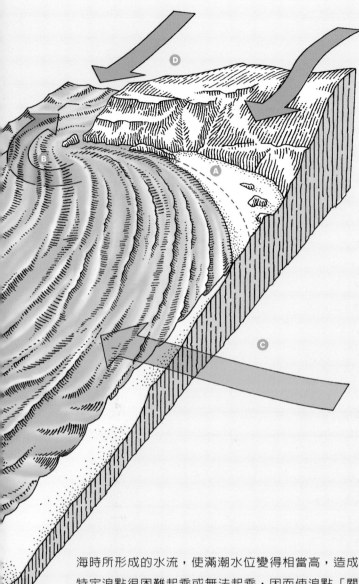

A 滿潮 high tide

如本圖例，潮汐在較高的時期，與突出的礁石和岬腳的沙壩產生交互作用而形成波浪。潮汐在較低的時期，波浪較易受到自北方來的風所影響。

B 海流 currents

波浪受這些礁石的回流影響，當海水竄流回大海時就會形成海流。

C 東風（陸風offshore）

輕風直接從陸地吹向海洋「清理」和修飾海浪，抬起浪壁並創造出理想的波浪。

D 北風（離岸cross-shore）

自北方來的風，意指在岬角避風處的波浪因有保護而不受風的影響，特別是在滿潮時。在海岸較遠處的波浪因為沒有岬角的保護，所以比較紊亂。

E 西風（向岸 onshore）

從海洋直接吹向陸地的風總是會對浪況產生不好的影響，像是造成浪頭碎裂等，只有吹微微的輕風時除外。

F 南風（離岸/側向岸 cross/sideshore）

風吹的方向與陸地平行比較容易造成浪頭碎裂以及浪壁破碎。風向只要稍有改變就可以創造出宜人的浪況或使浪況更加惡化。

海時所形成的水流，使滿潮水位變得相當高，造成在特定浪點很困難起乘或無法起乘，因而使浪點「關閉shut down」的情形也很常見。

　　如要製造出良好的浪況，風的影響也一樣重要。微微的陸風（offshore 從岸上柔和吹來的風）是最理想的，因為它們會試圖抬起浪壁，將浪整理成平滑而且清楚明顯的浪列。另一方面來說，向岸風 (onshore) 會讓浪壁碎裂成滾滾的白浪花浪牆，只適合衝浪者滑行直奔岸上。不管是哪一天，氣象學者對風的預測都是受浪點地形的影響：例如岬角和懸崖會提供保護，但是沒有遮蔽物而完全敞開的海灘比較容易受到風所帶來的負面影響。這些當地浪況與湧浪、潮汐交互作用而產生出衝浪日子裡瞬息萬變的節奏。

許多衝浪狂熱份子對於腳繩的怒斥不曾間斷,從一張貼在加州林康(Rincon)的貼紙就可以清楚知道。

腳繩

對於用繩索將浪板和衝浪者拴在一起的腳繩發明,衝浪者持兩極化的看法。腳繩到底是破壞了或者拯救了衝浪文化,端看你個人的觀點而定。

1970 年加州聖塔克魯斯 (Santa Cruz) 的衝浪者也是衝浪企業家傑克之子,佩特‧歐尼爾 (Pat O'Neill) 想出了一個方法,將一段彈力繩連接至衝浪板,同時將另一端以扣帶固定在衝浪者的腿上。在腳繩發明之前,要是有人從浪板上跌落,浪板被單獨沖回岸上或是每次有人歪爆失去浪板,最後都會陷入需要長距離海泳的情況。

1970 年代腳繩的興起產生了戲劇性的影響:新一代的衝浪者現在不需要高超的技術和過人的耐力也能親近海浪。有能力的衝浪者,可以試圖攻佔那些以前因為有歪爆後在礁石上斷板的危險,被認定為不可進入的浪,同時技術高超的衝浪者在每個衝浪時段都可以逮到更多浪。各種花式特技動作不斷增加,可歸功於腳繩發明的助長。綁上腳繩的衝浪者開始試驗新的移動招式,因為他們認為就算跌落浪板也能夠立刻安全地找回衝浪板,並快速地划水回去重新嘗試那個招式。然而,從 1970 年代初期到中期,腳繩在衝浪者之間挑起了相當的爭議,引發相當多反對腳繩的口號,例如「腳繩是給狗用的」,並在衝浪媒體刊物上大肆宣揚,更毒的是:「在舊日的美好時光裡,衝浪人去衝浪,菜鳥浪人是去游泳 (kooks swam, surfers surfed)」。

最初腳繩和衝浪板的連接方式是將一個小環鑲在浪板的玻璃纖維上,或在板舵上鑽一個小洞。1980 年代初期開始,大部分當代的衝浪板都會在浪板板面的泡棉上鑲嵌腳繩「栓 plug」。這個栓子包含一個金屬托架,上頭綁著一個尼龍繩環。衝大浪專用的槍板,為用來對付極為強勁的海浪常會包含兩個腳繩栓作為預防故障的安全裝置。

在最好的情況下,腳繩是可以用來救命的 - 它能在巨浪中讓衝浪者與浪板這個漂浮裝置連接在一起,就足以證明它的重要性。在最壞的情況下,腳繩會被水裡的暗礁勾到,讓衝浪者陷入溺斃的危險(不過這種情況的發生只佔少數)。對於腳繩較常見的抱怨就是有點過於依賴它,腳繩會在情況危急的時候仍幫衝浪者保住浪板,這鼓勵了技術不純熟的衝浪者有勇氣下他們無法駕馭的浪,而這卻可能危及到其他衝浪者。

腳繩的反彈力會造成另一種危險。1971 年傑克‧歐尼爾 (Jack O'Neill) 使用兒子早期發明的腳繩,當他所駕乘的衝浪板在回彈的時候刺進了他的眼中,他因而失去了一隻眼睛。

然而因為使用腳繩很平常,所以是衝浪者的主要裝備之一。腳繩有各種不同的長度和粗細,使用時要依據你用的浪板和所要衝的浪的類型來定。一般來說,浪板越大需要的腳繩就越長越粗。使用腳繩的長板玩家(很多人不用,尤其時衝小浪的時候)會把腳繩扣帶綁在膝蓋下方,而不是綁在腳踝(這樣有助於進行優美的走板動作)。

腳繩的銷售量為業者帶來亮眼的收益。因腳繩協助而避免的意外發生率遠比其本身所引發的意外發生率來得高,更使得程度中等,剛好可以體驗衝浪的人,能享受衝浪運動的快感。也許我們應該頌揚一下現代衝浪文化中最大眾化、最具影響力的腳繩。

惡意批評腳繩的人,給它起了「傻蛋繩索」的別名,還有一堆其他侮蔑的名稱,但是有了腳繩這項發明,在衝浪世界中所可擁有的享受,近乎無所不在。

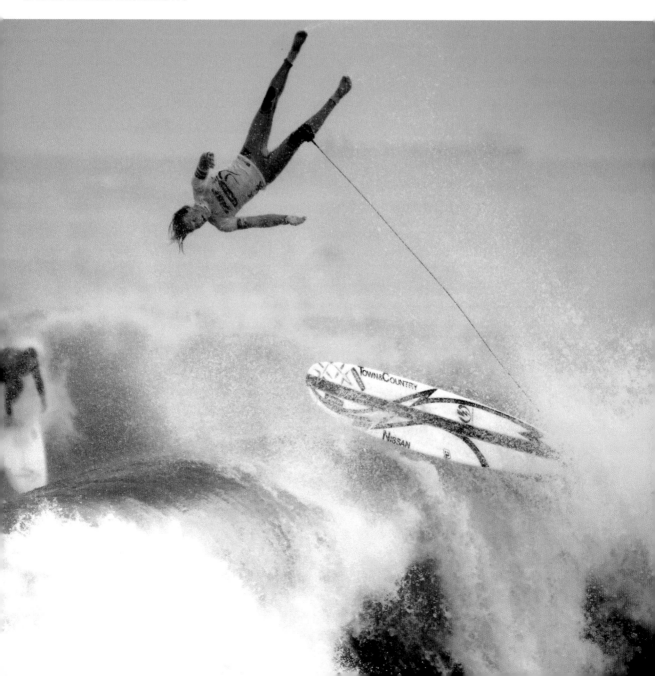

" TRULY

BIG
WAVES
AREN'T MEASURED IN
INCREMENTS

OF FEET.

- 說實在話，
大浪
不是能用英尺測量的。

Buzzy Trent

大浪
是用恐懼來測量的。
巴茲・特倫特 (Buzzy Trent)

衝浪店

自從傑克・歐尼爾(Jack O'Neill)具傳奇性的商店於1952年在舊金山開幕以來,衝浪店就在衝浪文化中扮演著不可或缺的角色。

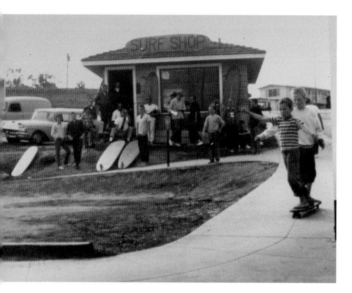

傑克・歐尼爾(Jack O'Neill)在海灘邊的車庫開了史上第一家「衝浪店」,販賣衝浪板和防寒衣。

衝浪店是將衝浪運動中形形色色的相關事物聚集在一起的地方,也是傳統上衝浪者聚在一起訂購浪板、哈拉、嬉鬧磕牙、交換小道消息的場所。經典的衝浪店是衝浪風潮、潮流和改變得以順利地日復一日、一個時代又一個時代發展的所在。

現在零售店快速地被搬到了網路上,而且忽然之間衝浪族散居全球各地,不過衝浪店依舊是衝浪文化的試金石之一。

最早的衝浪店就只是在自家後院從事製作衝浪板的作業。由於厭惡家裡頭塞滿做了一半的浪板還有壞掉的斷板,年輕衝浪者的父母們總是怒氣沖沖,迫使他們的子女在租金低廉的車庫或碼頭邊的屋棚裡存放和處理浪板。早期衝浪文化的行銷方式是以透過口耳相傳進行的,削板師是不折不扣的工匠,有純手工打造訂製服務,訂購者還能嘗試各種設計、材質和精巧的手工藝技術,而在某種程度上,這會讓今日某些強烈要求一切都講求有機和當地取材的人相當高興。

戴爾・維爾茲 (Dale Velzy) 是被公認的早期衝浪板製板業者。1950 年他在洛杉磯的曼哈頓海灘開了一家維爾茲衝浪板店,差不多在同一時期,像是霍比・艾爾特爾 (Hobie Alter)、葛雷格・諾爾 (Greg Noll) 和賓・柯普蘭 (Bing Copeland) 這些削板師衝浪者,都在租金低廉的簡陋小屋裡開始經營自己的衝浪板店。雖然維爾茲從事的是合法的事業,但他採用一切憑直覺和本能的經營方式,一個星期就接了上百張訂單,他不管那個亂七八糟、根本不存在的帳本,而全都依照一票會到「維爾茲神壇膜拜」、「求板若渴的」小毛頭和性感美眉的要求行事。維爾茲與削板天才哈普・賈伯斯 (Hap Jacobs) 一同打拼,在 1950 年代成為加州最主要的浪板製板業者,他的活力、獨到的眼光和摻雜著慷慨豪爽、無心的哄騙的天才吸金手法,使他成為民間傳奇。微爾茲的助手暨北岸衝浪先驅 米奇・穆尼奧斯 (Mickey Muñoz) 回憶道:「維爾茲是最棒、最體貼的好人。他哄人的時候絕不是蓄意的…他給我們這些小毛頭工作、給我們錢、浪板,還帶我們去從沒去過的地方衝浪…」▶▶

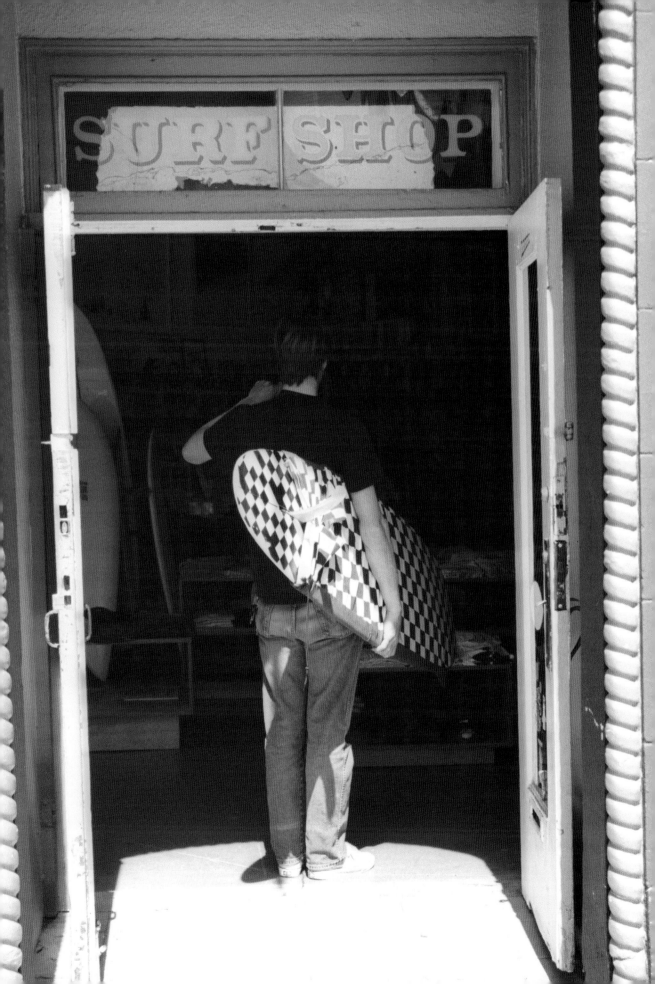

著重設計感的商店，像是紐約的「麻辣斯克公司」
(Mollusk)（右圖），重新建立起早期衝浪店和顧客間那種
親密的關係。

衝浪用品界的巨人「閃銀」(Quiksilver)開設在法國安格雷
(Anglet)的新式商店（下圖）擁有700平方公尺的衝浪商品展
售地，是屬於在金字塔另一端的名品店。

衝浪店

◀◀　在維爾茲的衝浪店極具影響力的時候，那間店
實際上是他自己的浪板製作工廠直營店。防寒衣開
發者及北加州早期衝浪界之首腦人物 傑克·歐尼爾
的衝浪店在 1952 年舊金山開幕的時候，他宣稱店
裡的商品是名副其實的首賣品，防寒衣和衝浪板在
歐尼爾的店裡你都可以買得到（他在 1959 年聖塔
克魯斯開了第二家店）。

　　隨著衝浪文化的發展，衝浪店供應的商品越
來越多元化，有 T 恤、貼紙、衝浪短褲以及各類衝
浪運動相關商品，以吸引迅速成長的一般客層。從
那時開始幾十年間，與衝浪運動相關的商業活動遽
增，從杜拜到倫敦中區的衝浪店如雨後春筍般一間
間地在各地開設，而每一間都在銷售衝浪夢。仍有
些衝浪店，像是加洲海豹灘 (Seal Beach) 的「瑞曲
海港」(Rich Harbour's) 那間迷你型衝浪店，店家在
商店後面保留了從 1950 年代就開始用的削板排架。
另一方面，像是佛羅里達可可海灘 (Cocoa Beach)
的「朗瓊」(Ron Jon) 這種大型零售商店，是極限運
動用品的特大型量販店，從直排輪鞋到搖控衝浪娃
娃什麼都賣。其它業者也包括了主要品牌，例如「閃
銀」(Quiksilver) 在全球各地都有特約經銷商店，只

銷售獨家品牌的浪板及服飾。

　　大型零售商店透過網路將其大部分商品販售給
全球各地急遽增加的顧客已成現今的一股新潮流，
不過它們在衝浪銷售市場中仍然保有地下衝浪小店
的精神。在加州和紐約都有設立商店的「麻辣斯克」
(Mollusk)，以及設立在英國西南部並標榜與衝浪訊
息同步的「輕鬆適意」(Loose-Fit)，店裡販賣來自
世界各地設計的多樣化衝浪板，此外也販售許多流
行商品、書籍、DVD 以及其他商品。衝浪店一直是
從事衝浪運動商業層面活動（又稱為產業）的場所，
可直接貼近不論在街上與海邊的顧客。然而，今天
不論你是在何等荒僻的地方衝浪，都可以在加州訂
做一個短莢型短板，或在日本訂購石灰質橡膠製的
防寒衣。曾經，衝浪者的選擇受限於當地衝浪店的
器材設備取得與設計概念。如今，與世界性衝浪資
源及設計的距離只有彈指之遙。就如此結果一般，
世上沒有比現在身為浪人更為有趣的時期了。

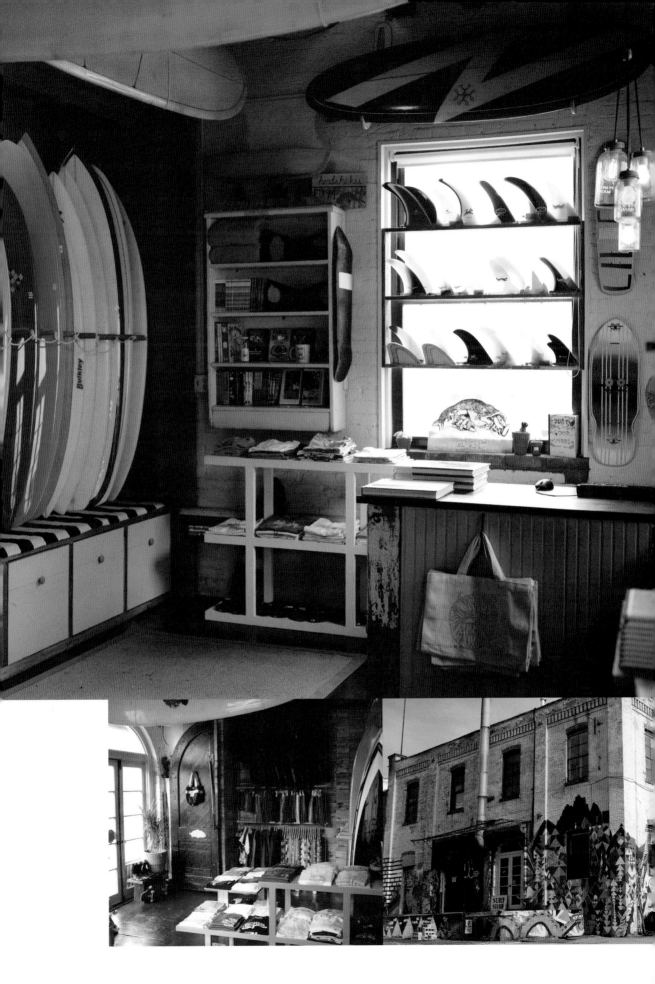

經典打浪車

福斯 TRANSPORTER 商旅車

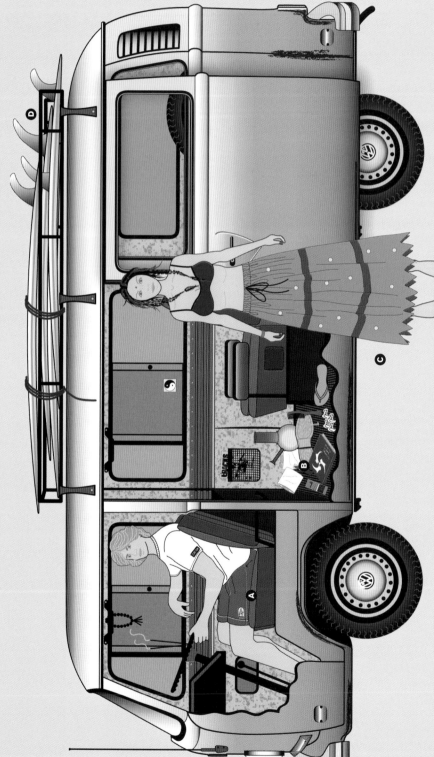

Surf Culture

福斯 Transporter 商旅車是衝浪文化中大家最為熟悉的象徵車款，而且仍舊是目前世上最受歡迎的打浪車。

不論是 1965 年低底盤改裝、前檔雙片平玻璃的 T1 系列露營車，或是剛剛才從工廠出產、使用生質柴油的 T5 系列 Sportline，福斯汽車所出產的代表性的耐用用汽車從 1950 年間世以來一直是海灘停車場的特色。Transporter 那超級可靠、後掛的氣冷式引擎是二次世界大戰後歐洲的設計和工程技術的變革。其發電裝置設置於底板之下介於後輪之間，將車箱內部的空間釋放出來－而且早年年這台車很便宜。

由於實用目價格合理等種種因素結合在一起，使得 Transporter 成為尋找生活之路上的旅行者，還有許多決心要到外地尋找找賣廣，不擁擠的浪點的衝浪人、輪子上的家。雖然早期的 T1 或 T2 系列舊車在 1965 年至 1975 年間熱銷超過一百萬輛，現在在經典復古車系市場中仍廣受歡迎。隨著這款汽車持續被視作反傳統文化的象徵，福斯 Transporter 舊車轉賣的價值也持續增加。也上上衝浪人若從沒想要去一台老福斯商旅車來玩玩，應該是少之又少。

A 蓋伊愛死了他這台小巴士

這是 1969 年 Transporter T2系列。他從澳洲新南威爾斯的偏倫賓比(Mullumbimby)要去當兵時朋友那裡找到的。蓋伊帶著他的馬子雀麗在逃避兵單的旅程上，並終於發覺到自由變愛中的喜悅。

B 拓展心靈的必要裝備

雀麗和蓋伊兩個人都為《跟跡》雜誌裡一則有關菌類有機栽培技術的文章內容所深深著迷。用大麻煙管就可以進行，不過除非能很快率到一些單種迷幻藥，不然他們永遠都無法體悟那種純粹音樂的深沈極限。

C 雀麗穿著租槲布衣裙

她正考慮去印度旅行。不過，蓋伊還沒有拿定主意。恆河上還沒浪可以衝，不是嗎？雀麗認為萊瑞。費茲傑羅是真正的男子漢。

D 閃電牌尖尾衝浪板

蓋伊去年一月從威威買回了一個浪板袋，同時帶上一個黑眼圈，還有對火腿膝利的厭惡感。

布屈・范・阿茲達倫
BUTCH VAN ARTSDALEN

出生日期：1941年1月31日（卒於19 年7月18日）
出生地：美國維吉尼亞州
關鍵之浪：萬歲管浪區、溫丹薩

浪管駕乘先趨及溫丹薩衝浪俱樂部愛吵架的傳奇人物 - 布屈・范・阿茲達倫征服了全球最巨大的海浪，他是1960年代一個喜歡虛張聲勢、缺乏英雄氣質的人物。

布屈・范・阿茲達倫所屬的衝浪世代是講求男子氣概，以木頭製做浪板的世代 - 在衝浪板改以輕巧的玻璃纖維和泡棉製做的新時代，他是正屬於那悄然凋零、受不平對待、與荒蕪的前衝浪世代成員。布屈生於 1941 年，他十五歲開始在加州拉荷亞 (La Jolla) 的海灘衝浪。在出發前往夏威夷做為受當地人歡迎的白人夥伴 (haole) 之前，他在溫丹薩衝浪俱樂部的衝巨浪狂歡派對中，和人發生激烈爭吵弄斷了牙齒。在衝浪文化中有許多關於布屈的小故事。有一段時間，站在長板上夾緊肌肉進入管浪區的他，比之前在那衝浪的任何人更貼近浪頂，此事乃經夏威夷衝浪界的五星級菁英做見證。在那個時刻，他成了「管浪區先生」第一人。另外有一次，在去提華納 (Tijuana) 的短程旅行途中暴飲成癮，他在為一群被關的聖地牙哥衝浪人籌了保釋金後消失不見人影，卻用了籌來的款項買醉去。還有一次在管浪區，他不顧一切強拖一個十八歲的男孩到礁石上，為男孩做了二十分鐘的人工呼吸不願放棄，一直到那奄奄一息的男孩在他的嘴裡嘔吐讓救護車的醫護人員把男孩帶走為止。布屈開了啤酒、斜靠著救生員瞭望塔、點了一支菸，笑了。

據認識他的人說，布屈・范・阿茲達倫是個自相矛盾的傢伙：他愛笑、是個運動高手、會照料（而且常拯救）北岸那些面臨生死關頭的不幸遊客。不過他同時是個危險的酒鬼，他打架、喝酒和衝浪所花的時間一樣多。這就是他的死穴。

布屈・范・阿茲達倫的故事雖然精彩，不過卻不及他衝浪時絕妙的換腳方式以及駕乘管浪的創舉。以他的能力而言，能夠以左腳在前或右腳在前的姿勢衝浪沒什麼好說的，不過布屈能夠在最危急的情況下變換站立的姿勢：例如在管浪區底的浪底轉向，或者在夏威夷哈雷瓦 (Haleiwa) 的空中轉板迎向岸邊蓋整排的浪。他本能般棒球捕手式的蹲伏姿勢，讓他能夠在生死悠關的情況下駕乘管浪且順利通過，他那大猩猩般的彪形大漢體態明顯地違反了自然法則。在 1960 年代初期又大又笨重、頗為粗糙的浪板上，布屈會在比較深的地方、比別人晚起乘，而且可能是第一個將管浪和藝術結合在一起的衝浪者。

1960 年代晚期，當橫掃整個社會的文化大轉變對衝浪文化開始產生影響時，布屈成為伊胡凱海灘 (Ehukai Beach) 的救生員。根據繼承布屈的「管浪區先生」名號的蓋瑞・羅培茲表示，大概是因為布屈在管浪區所拯救的人數之多前所未有，他才有這個稱號。1970 年代初期，社會已不認同於打架、酗酒和長板 - 三種最能代表布屈特性的文化，他感到了疏離感。

在他生命的最後幾年雖然他繼續在北岸來來回回拯救了許多人、仍然縱情飲酒，但鮮少划水出海。在落日海灘的沙洲上，在游泳拯救羅培茲的浪板後，雖然仍有波浪水花的喧鬧聲中，布屈對羅培茲說：「衝浪運動你拿去，我只負責救援的工作。」

布屈・范・阿茲達倫故事的影響力在約翰・米遼士（John Milius）1978年的電影《偉大的星期三》（Big Wednesday）得到迴響。窮盡一生的時間繼續不斷在實體的、社會的及文化的改變中衝浪，它本身就是一種成就，但卻不是所有衝浪者打算完成的成就－就算是對箇中好手而言也一樣。1979年三十八歲的布屈去世的時候，在伊胡凱和他過去的家鄉拉荷亞同步舉行了盛大的紀念活動。在伊胡凱的紀念活動結束後，群眾划水出海，用古老的儀式將他的骨灰灑在管浪區的浪頭上。

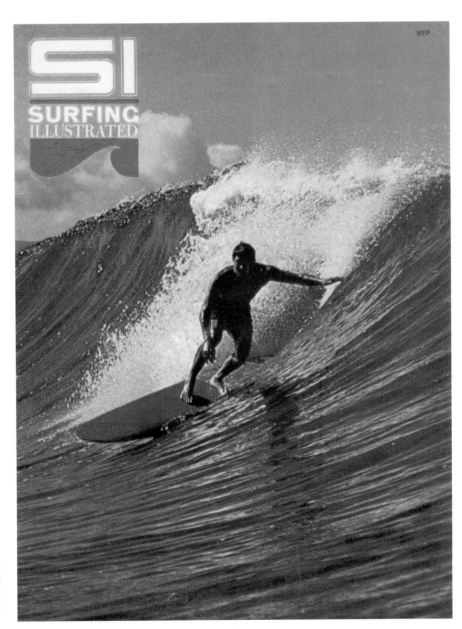

布屈・范・阿茲達倫充滿男子氣概的衝浪風格，與初成立的衝浪媒體刊物的想像不謀而合，從1965年這張在管浪區所拍攝的照片可以看出。

衝浪旅遊小竅門

衝浪即旅行。帶著一堆衝浪板和滿腦子讓人昏
亂的期望到地球的另一端衝浪，可能會變成大
麻煩。選擇幾個簡便的小訣竅，跟我們一起將
壓力減到最低。

❶ 打包

　　最糟糕的情況就是到達有著跟浴缸水溫和完美
好浪的印尼島嶼…卻發現自己的浪板斷成好幾塊。
為了避免這種噩夢般的事情發生，就得小心選擇你
的浪板袋。體積小又輕巧的浪板最適合帶去旅行。
如果你是硬漢型的長板玩家，輕巧、工廠製的環氧
樹脂（epoxy）衝浪板的彈力比傳統衝浪板要好。如
果你非帶那塊珍貴、十呎長的原版史基普‧佛萊浪
板，那麼採用氣泡薄膜和大力膠帶的保護措施多少
能夠獲得些許保障。但是缺點是所有的行李搬運員
對衝浪者和他們的浪板都有股宿怨。打造一個黏答
答、裝了墊子的棺材會增加更多重量，也會讓行李
搬運員更討厭你。固定型的板舵在運送的過程中很
容易被折斷，所以在打包之前儘可能將所有的板舵
拆掉（或加強固定保護[譯註]）。還有絕對不要隨身攜帶
沙包球。

❷ 機場

　　事先打電話做確認，這樣能把衝浪板帶上飛
機的可能性會比較大。關於將衝浪板帶上飛機，許
多航空公司會收取一些費用或者有特別的規定。

由於安全檢查等級提升所以安檢過程較以往更為耗
時。千萬不要拿你的浪板袋開玩笑：機場安檢人員
是不來幽默那一套的。最近做衝浪板相關檢查可能
免不了要付一些費用，動動腦筋想想吧！如果你不
去問，就不會有收穫。有個好用的小訣竅就是要避
免現代衝浪人一成不變的穿著打扮：連帽外套、夾
腳拖鞋、衝浪海灘褲，還有總是掛在臉上的太陽眼
鏡。改為採取海恩森和奧古斯特在電影《無盡的夏
日》裡使用的訣竅試試看：穿上整齊的套裝並打上
一條波紋領帶。何不捨棄用厚厚的髮蠟形成髮線的
造型，改為不分線的髮型？這樣會讓對檢查程序一
板一眼的工作人員手忙腳亂，還可以迷住男性、女
性空服員。如果你堅持要隨身攜帶沙包球，千萬不
要在機場裡面玩。

❸ 飛機上

無論如何絕對不要盯著停機坪的行李搬運工將你的衝浪板送上飛機。因為那個景象在所難免地會挑起你的一陣狂怒和偏執心態－那些於事無補的情緒反應。如果行李搬運車駕駛，看到你在機窗邊狂暴地跟他比手畫腳要他注意，他也很有可能故意搗蛋做出讓你最害怕的事。所以放輕鬆點，即使你的心跟著搖滾樂的節奏跳動，跟著飛機的高強度鋼板搖晃，去跟空服人員打情罵俏吧！假裝自己是個隱退的衝浪旅遊老手。不要手舞足蹈、用一堆術語，沒完沒了的談論你期待到了目的地之後可以看到多少管浪。這樣會讓你的旅伴不想繼續跟你交談，而讓你看起來像個白痴。不要過分沉溺於機上提供的免費酒類。到達目的地之後還有一堆交通轉乘等著你，宿醉和虛脫感會讓你後患無窮。就算你搭飛機要一路搭到復活島，也不要在飛機上的走道上玩沙包球。

❹ 轉機

到達目的地後如果你的浪板表面多了一堆坑坑洞洞，不要緊張、不要激動。別想設法取得該航空公司當地辦事處的賠償。你可以在到達最後的目的地之後修補那些凹洞。如果你已事先安排好當地的交通運輸工具，那是最好的。如果沒有任何安排的話，你得小心選擇搭乘的交通工具。發展中國家的計程車司機們，現在看人看得很準，知道你是擁

有過多特權的享樂主義者，所以會自動認定你有花不完的錢。他們知道你宿醉（除非你有遵守以上的建議），而且會額外加收用皮帶將你的浪板固定在車頂上的費用。這裡有另一個好用的訣竅：自備固定皮帶。試著一大早上去巴東 (Padang) 或可倫坡 (Colombo) 的五金店找找看…

❺ 衝浪營地

好了，你終於毫髮無傷、帶著可以堪用的浪板，還算順利的深入這個珊瑚礁旁的叢林營地。當計程車／巴士／船／嘟嘟車／黃包車接近營地的入口時，享受一下探險的感覺吧！那種像勇士般不停尋找永恆之浪的感覺。在你恍然大悟弄清實情之前，利用那短暫的時刻好好享受吧！這裡有一堆你的同鄉；那間在網路上提供「美味當地海鮮」看起來像是五星級的農舍小屋，實際上是一個蠍子橫行、疑似因大麻煙管的誘導而形成的瘧疾坑；還有那個當地店員的右手，在武裝反叛動亂遭鎮壓後用手榴彈在礁岩區炸魚而被炸爛了。等一等…那艘在海灣外停泊的巨型遊艇是澳洲庫倫加塔 (Coolangatta)，就是十二個受廠商贊助、最火紅的年輕衝浪人的移動式船屋嗎？把你的沙包球拿出來吧。你畢竟還是需要它的。

技巧四
THE TOP TURN 浪頂轉向

浪頂轉向是在浪的頂端改變方向所使用的動作。

能夠以絕佳的浪頂轉向動作成功地重新進入浪頭的力道之中，它是衝浪者必備的技巧。就像任何其他的衝浪動作一樣，要做出漂亮的浪頂轉向，時間點的掌握極其重要。你在一道浪的頂端，用衝浪板的底部碰撞浪峰，同時將外側板緣置入浪壁，做出浪頂轉向的動作。如果動作正確，這個動作會將浪的能量移轉到浪板和駕乘者上，並且控制你下降的速度。浪頂轉向有多種不同的形式，而且也稱為 "off the top 浪頂甩浪"、"off the lip 浪峰迴轉"、"re-entry 重新進入"、"snap 轉折" 或 "rebound 反彈"。在其拍擊浪峰、最動感的表現形式中，將浪頂轉向與浪底轉向的動作結合在一起，就成了專業級衝浪運動中經常可以得分的動作。1980 年和 1990 年代冠軍衝浪手們皆以浪頂轉向動作的驚人純熟度著稱。湯姆·克倫 (Tom Curren)、馬丁·波特 (Martin Potter) 和馬克·歐奇璐波 (Mark Occhilupo) 成為水上移位、水花四濺的浪頂甩浪的代名詞。

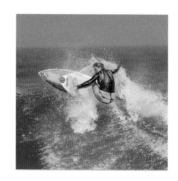

衝浪運動表演中讓人拍案叫絕的特色就是拍擊浪峰的浪頂轉向。

Ⓐ

The Ride

fig. IV: Top Turn
圖IV：浪頂轉向

Ⓐ 板緣

開始進行浪頂轉向時先將你的重心移到板緣外側（浪板離浪壁最遠的外緣）。這會減緩你的速度。

Ⓑ 眼睛

將你的眼光定在你所要撞擊的那道浪的頂端。

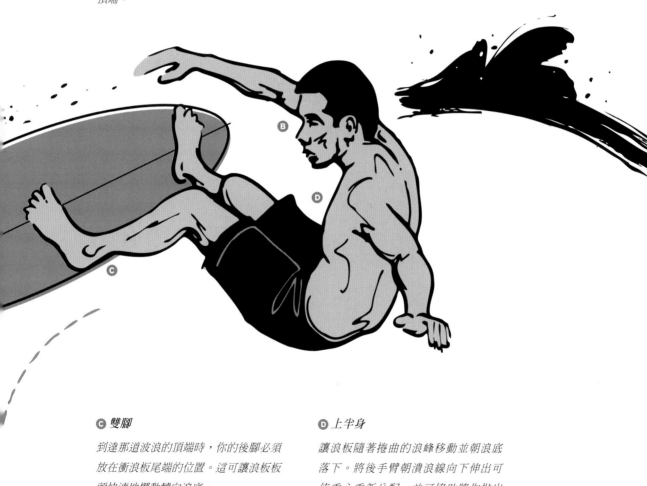

Ⓒ 雙腳

到達那道波浪的頂端時，你的後腳必須放在衝浪板尾端的位置。這可讓浪板板頭快速地擺動轉向浪底。

Ⓓ 上半身

讓浪板隨著捲曲的浪峰移動並朝浪底落下。將後手臂朝潰浪線向下伸出可使重心重新分配，並可協助將你拋出 (project) 完成轉向動作。

阿爾特 · 布祿爾　ART BREWER

阿爾特 · 布祿爾對於色彩與構圖技巧的掌控，在現代衝浪攝影界無人能出其右。沒有人曾以那樣新穎時髦的手法喚起文化的這麼多面向，或使其發揮那樣的影響力。

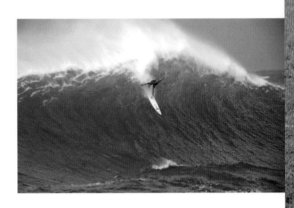

1951 年生於加州拉古納海灘 (Laguna Beach) 的阿爾特 · 布祿爾，十二歲的時候在聖翁費瑞 (San Onofre) 和多西尼 (Doheny) 進行了生平中第一次衝浪。他發表的第一張衝浪照片－是皮耶 · 米歇爾 ((Pierre Michelle) 在拉古納海灘塔莉亞街的一張管浪照片－那是 1966 年《衝浪客》雜誌上的衝浪板廣告。身為衝浪界數一數二的衝浪攝影師，他的影響力是衝浪運動演進的關鍵點。1968 年，這個大部分都靠自學的攝影師，受到一群在南加州乘風破浪的興盛短板衝浪團體所吸引。因此，布祿爾與他們共享生活方式與海浪，為《衝浪運動 surfing》和《衝浪客 surfer》雜誌拍攝出絕佳的封面照片同時進行編輯工作。他在 1960 年代晚期和 1970 年代初期建立的成就讓他成為衝浪媒體的寵兒。從 1975 年到該世紀末他是《衝浪客》雜誌合作的資深攝影師同時偶爾兼任攝影編輯。布祿爾讓人印象深刻的外型和不輕易妥協的態度，在出版商、編輯、與衝浪者間被視為一股饒富變化的力量，並為他贏得美譽。他總能將人物的超凡風采與他超乎常人的知識相互結合，捕捉到特殊的鏡頭－不論是否是運用特殊光影效果，或不落俗套的構圖手法而捕捉到的自然情境。

1990 年代中期到晚期，布祿爾和日本導演、衝浪者增田卓二 (Takuji Masuda) 在實驗性的英日文雙語雜誌《超級限》(Super X Media) 廣泛地展開合作，可以看出這是他最具創意的時期。這本雙語雜誌把重要的衝浪觀念，以及古巴與世隔絕的海浪和溜滑板的景象，帶到觀點完全不同的地區像是停火後的薩拉耶佛等地區。過去十年間，這本雜誌不斷地廣泛增加探討衝浪世界之外的議題，其衝浪界外的商業客戶也持續增加，阿爾特 · 布祿爾已為衝浪文化訂定出其全球影響力的疆界。

延伸閱讀

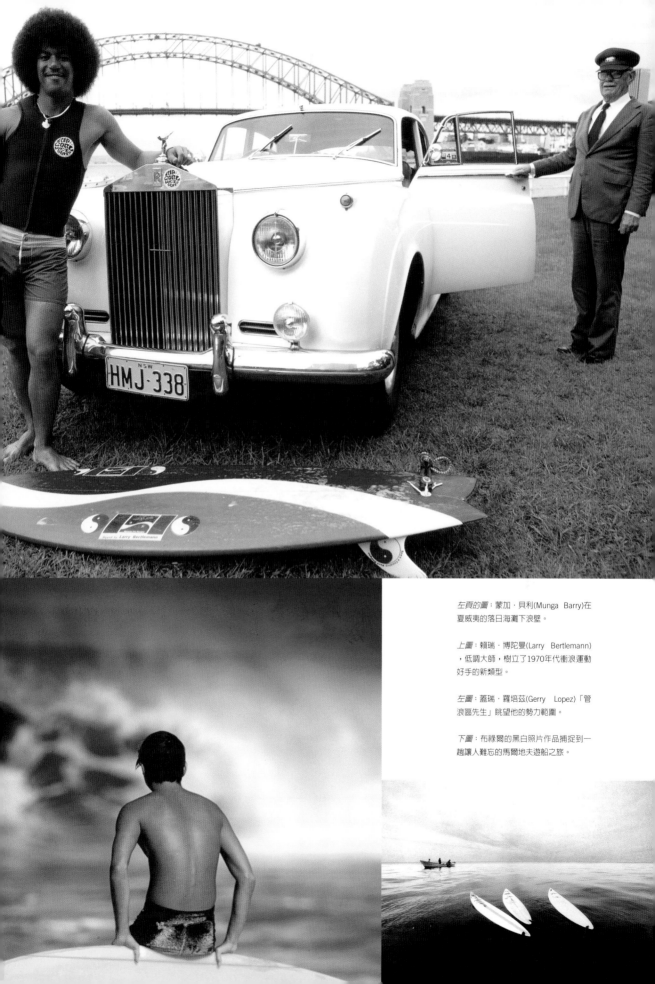

左頁的圖：蒙加·貝利(Munga Barry)在夏威夷的落日海灘下浪壁。

上圖：賴瑞·博陀曼(Larry Bertlemann)，低調大師，樹立了1970年代衝浪運動好手的新類型。

左圖：蓋瑞·羅培茲(Gerry Lopez)「管浪區先生」眺望他的勢力範圍。

下圖：布祿爾的黑白照片作品捕捉到一趟讓人難忘的馬爾地夫遊船之旅。

1962年11月發行的「衝浪客的選擇 surfer's choice」是首張衝浪音樂專輯。其中的一首樂曲「Misirlou Twist」是昆汀塔倫提諾 (Quentin Tarantino)1994年的電影《黑色追緝令》當中的著名配樂。

衝浪音樂

1960年代初期有段短暫的時期，衝浪音樂定義了美國的年輕人。

新港海灘巴爾波亞島上的「約會舞廳」(Rendezvous Ballroom) 裡面的人總是川流不息。時間是 1961 年的夏天，衝浪音樂場所暗地裡正在蓬勃發展，而且就快成為音樂界的主流。小夥子們頂著有光滑分線的蓬蓬頭、穿著彭德頓 (Pendletons) 格子襯衫、李維士 (Levis) 牛仔褲，踩著涼鞋的腳在地板上奮力扭動。美眉們各個身穿七分褲、有花卉圖案的露背衣，跟衝浪男孩和想要成為衝浪人的男孩，隨著穿透人群的音響迴聲，踏腳、扭腰、揮汗跳著爵士舞。舞台上迪克‧戴爾 (Dick Dale) 和他的戴爾樂團 (Del-Tones) 的樂音正賣力演出。「衝浪吉他之王」那把 Stratocaster 電吉他上頭裝載的多條弦，在彈奏產生的高熱下變為黑藍色，而「衝浪吉他之王」本人也隨著音調起伏全心投入，情緒激動裝著怪臉，跟著樂音起舞，將群眾的情緒帶進衝浪的世界裡。現在是七月中，正是滿潮期間，整天都有穩定的南方湧浪出現。舞廳內酷熱而裡頭的人都正興奮地在喊叫回應戴爾的聲音體操，隨著粗嘎的「Let's Go Trippin」連串樂聲落下，潮水也穿過舞廳末端的雙扇門崩落。海浪就在這裡，而且完美無暇。這就是原始的衝浪人頓足爵士舞。

人群外，有個名叫丹尼斯‧威爾森 (Dennis Wilson) 的男孩和他那矮矮胖胖的弟弟卡爾。丹尼斯是鼓手也是衝浪人。他的哥哥布萊恩正在家裡的鋼琴上作曲，丹尼斯設法拉卡爾出來，此時他們直盯著迪克扭腰擺臀、汗流夾背靈巧地跳著頓足爵士舞。今晚這對兄弟很晚才會回家；明天，他們進入父親的工作室面對父親的憤怒時，他們還是會在戴爾的樂聲下激情跳著爵士舞，而丹尼斯又會發狂般地瞎扯他昨天體驗的海浪，還有他和卡爾擁有什麼

樣的夜晚。丹尼斯告訴布萊恩，迪克演奏的時候水會流進舞廳裡，年輕人都為之瘋狂。那種感覺超好，所有年輕人都愛死了迪克。丹尼斯跟布萊恩說他應該寫一首關於衝浪的曲子。那天早上在地平線另一端，約翰‧藍儂 (John Lennon) 正用阿姨的單音喇叭留聲機聽貓王 (Elvis Presley) 的唱片，一邊幻想著離開利物浦的郊區。昨晚，約翰到電影院看《藍色夏威夷》(Blue Hawaii)，去看他心目中的偶像，雖然他的表現似乎大不如前，全是好萊塢式的表演，但是電影中那些草裙舞女郎、棕櫚樹、海浪、衝浪者仍有某種吸引力，讓約翰下決心前往夢想中的美國。

「約會舞廳」的迪克‧戴爾衝浪人頓足爵士舞傳奇在 1961 年的聖誕節劃下句點。那晚「海灘男孩」的曲子成為時下流行的衝浪樂曲，他們的「Surfin'」在排行榜上拿下第 75 名，引起了小小的轟動。

很快地美國的電視廣播和舞廳滿是迪克‧戴爾型的藝人和像布萊恩‧威爾森 (Brian Wilson) 那種用美聲唱出海灘生活的美和嘈雜的作詞者。衝浪樂音樂的曲風開始分成兩種類型。一種是海灘男孩及「詹與狄恩」(Jan & Dean)，以商業性明顯的和聲流行曲風及使人愉悦的流行歌曲表演方式為訴求，另一種則是以充滿活力的樂聲作為表演訴求，像是迪克‧戴爾 (Dick‧Dale)、水手號子 (The Chantays) 和挑戰者 (The Challengers)。

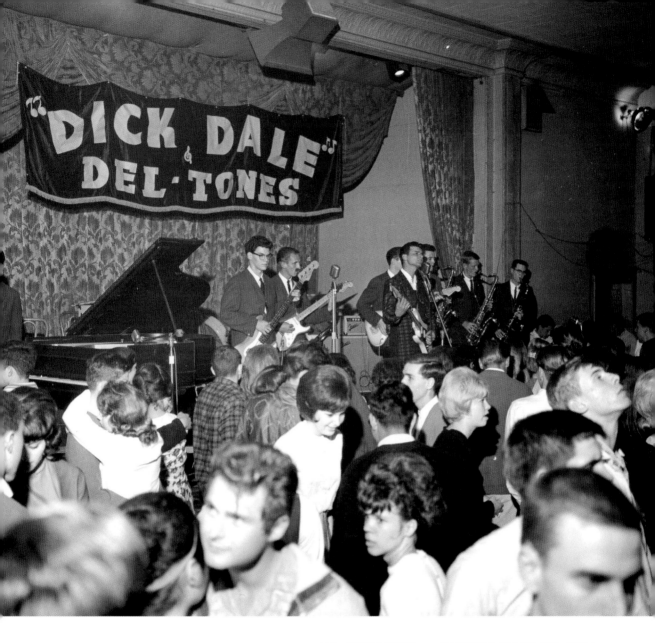

迪克·戴爾和他的戴爾樂團，1961年在新港海灘的「約會舞廳」駐唱，傳奇地夜復一夜引起炫風般的騷動。

相較於流行歌曲歌手的演唱，衝浪運動界主流偏愛衝浪吉他的混音，不過專輯的封面都是以兩種次類型、色彩鮮艷的圖像為設計、企圖將衝浪夢當作囊括一切的人生大事來銷售。一般說來，他們會以非正統派主角的小夥子和《姬佮特》式輕鬆活潑、模樣青澀的衝浪美眉為特色，強調瑪卡哈的奇特巨浪。雖然兩種音樂類型都獨具特色、都有情感豐富的「黑色美國的節奏藍調 R&B of Black America」根基，但從美學角度來看，這兩種衝浪樂型是不同的。當民歌手從一連串琅琅上口的曲調、優美的合聲和流行歌曲中建構出衝浪運動的意象，電吉他 Stratocaster 的舵手們正試著

進入波浪中，在移動水域裡滑動中的巷道，匆忙地刻畫出聲音的意象。1964 年的「英倫入侵 British Invasion」，由約翰·藍儂和他的樂團－拖把頭的流行樂手領軍，把排行榜上名列前矛的衝浪音樂，從前面的名次踢走。不過，有段短暫、狂暴的時期，南加州找到了可以界定自己的樂音。

下一頁：1962-1963年的經典衝浪專輯

1 SURFING IN THE COUNTRY THE BEACH BOYS
SURFIN' U S A

Capitol
HIGH FIDELITY

.S.A.·FARMER'S DAUGHTER·MISIRLOU·STOKED·LONELY SEA·SHUT DOWN
RFER·HONKY TONK·LANA·SURF JAM·LET'S GO TRIPPIN'·FINDERS KEEPERS

CHECKER LP 2987

SURFIN' WITH
BO DIDDLEY

onnettes
BEACH PARTY

Vesta
BV-331

From the
AMERICAN INTERNATIONAL FIL

REAT HIM NICELY / DON'T STOP NOW / PROMISE HIM ANYTHING / SECRET SURFIN' SPOT

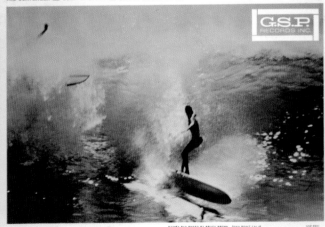

BEACH PARTY

BEACH PARTY ■ WIPE OUT ■ CHURCH KEY ■ LATINA ■ SURFIN' TRAGEDY
DELANO SOUL BEAT ■ LET'S GO TO THE BEACH ■ SUMMERTIME IS SURFIN' TIME
THE SCAVENGER ■ SURF 'N' STOMP ■ SURFIN' WITH JIMMY ■ SURFIN' WITH VIGOR

WIPE OUT

G.S.P
RECORDS INC.

如何製作浪板

關於你想知道卻又不敢問的所有製作衝浪板的事。

儘管經濟全球化、委外生產、機器製、粗製濫造的衝浪板越來越流行，製作衝浪板依然是屬於少數熱情、致力於手工藝的工匠們領軍的家庭工業。削板師將數年得來不易的駕浪經驗融入個人的設計中，他們的製板利潤常常相當微薄。這些削板師通常不僅是才華洋溢的設計師，同時本身也是技術純熟的衝浪好手。就是那種不斷創新和經驗分享使得製作衝浪板成為一種個人化、複雜難懂的手工藝。為了在高度競爭的年代下生存，世界上許多頂尖的削板師允許某些大公司，像是「遠東商業公司」(the Far East)，將他們設計的浪板委外生產製作，而僅為他們自己設計製作的原版手工衝浪板收取部分版權津貼。在真正的訂製服務中，顧客會向削板師諮詢，討論出他或她所需的特定浪板，包括輪廓或板型、板舵細節、長度、板厚、板緣、和弧度等資訊。從平面設計到顏色和其他裝飾細節，都會在這個過程中詳細討論說明。最後的成品，常是削板師和衝浪者實際合作的結果。如果一切順利的話，衝浪者使用這塊手工打造的浪板時將能體驗駕乘的愉悅感。因為這塊「神奇浪板」會完全符合他/她的衝浪風格，而且濃縮了在專業衝浪知識的激盪討論中所產生如煉金術般的神奇力量。

以下是衝浪板製作過程要素的基本指南。

必備材料

PU 泡棉裸板 Polyurethane foam blank
「裸板 blank」是一塊有衝浪板的大致輪廓但未經處理的高密度泡棉。嵌貼在裸板中線上可強化浪板的木條稱為板脊 stringer。

玻璃纖維布 Fibreglass fabric 一塊玻璃纖維織成的布，用來密封裸板並讓它密不透水及保持牢固。

聚酯樹脂／保力膠 Polyester resin 一種液體，與硬化劑混合時會形成衝浪板的堅硬板殼。

硬化劑 Catalyst 也稱為 MEKP（過氧化丁酮）。

表面活性劑 Surface agent 一種苯乙烯和蠟的溶劑，可將密封樹脂隔絕空氣，使其形成能以砂紙磨平加工的堅硬表面 (不至於黏答答的[譯註])。

基本裝備工具

電動刨刀 Power planer
最好是經典款的 Skil 100 電動刨刀，但是很難找到。

迷你手刨刀座 Mini hand-planer
手鋸 Handsaw
剪刀
砂紙
橡膠手套
工業用口罩
混料桶
量桶 (盃)
刮刀
鑿子

第一階段：
板身塑形
Shaping the blank

成形Cutting the blank

　　用電動刨刀將裸板外層移除。
接下來，在其中半邊的裸板上用板模
畫出衝浪板的形狀。❶（你可以在硬
紙板或是美耐板上描繪現有的衝浪板
輪廓，製作出自己的板模。）
小心地在裸板上用手鋸切割出
板型，在另一半浪板上重複上
述相同的步驟，這樣即可以製
作出具方形邊緣、兩邊對稱的
衝浪板形狀。

修邊及刨平 Rail shaping and sanding

　　要把板子的邊緣變成浪板的板
緣，就得將泡棉刨掉 直到修出預想
的形狀為止 ❷ 製作銳角型板緣 (hard-
edged rail) 是為了能迅速、密集做出轉
向的動作；而製作軟而圓的板緣 (soft,
round rail) 則是為了增加板子的穩定性
和驅動性。下一步，翻轉裸板至側面，
沿著板緣尖端到尾端 移動砂紙作打磨
的動作。❸ 在另一側板緣上重複相同
的動作直到外觀達到你的理想程度為
止。最後，用砂紙將浪板的板面和板
底磨平直到光滑為止。

　　這個階段結束後，你的應該擁有
的是一塊形狀完整的衝浪板，但尚未
經玻璃纖維層的包覆及板舵的安裝。

▶▶

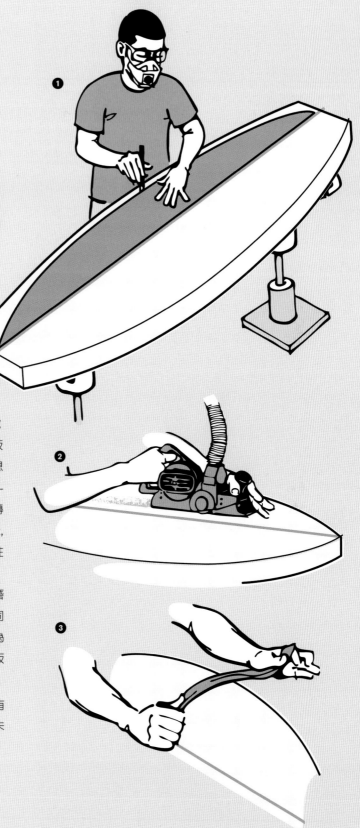

如何製作浪板

◀◀第二階段：
用玻纖布或鑲片密合衝浪板
Glassing or laminating the board

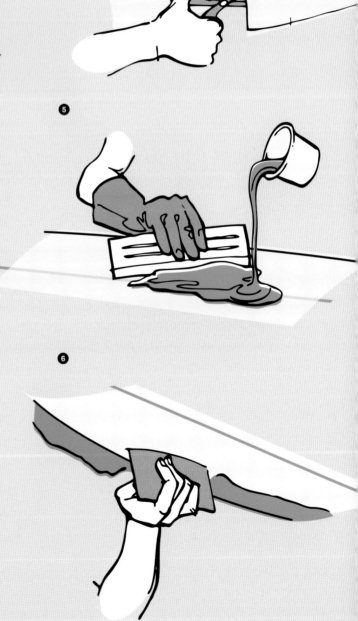

覆蓋玻纖布 Covering the board in cloth

先將浪板的一面鋪上平整的玻璃纖維
布，用鋒利的剪刀將玻纖布料裁剪成浪
板的形狀 ❹。玻纖布一定要夠大，才能
將浪板的另一面也覆蓋住。

塗上樹脂 Applying the resin

將樹脂與硬化劑混合液倒在已覆蓋玻纖
布的浪板上同時用刮刀抹平 ❺。浪板的
整個表面都應被樹脂浸濕。當樹脂與固
化劑混合液逐漸凝固時，可繞著浪板挪
動並確實將它均勻抹平 ❻；在浪板反面
重複以上動作。接下來，再塗一層樹脂，
這次要混合表面活性劑。這將是在拋光
階段以砂紙磨平的那一層，也稱為熱塗
層（hot coat）。使用軟砂紙將最後一層
樹脂磨平 ❼，再將浪板翻過面來重複同
樣的步驟。

❼

❽

上色與設計 COLOUR AND DESIGNS

這些步驟可以在製板程序中的不同階段加入。

泡棉上色 Foam spray 裸板削好後就可以將壓克力顏料噴染泡棉上沒有遮蓋的區域。

壓合時夾入上色鑲板 Colour inlaid during the lamination 將已上色或設計的鑲片，可在壓合的過程中，夾在透明淨白的玻纖布層與板身之間。

壓合中上色 Colour added during lamination 可以在壓合的過程中將顏料加進混合樹脂中。

樹脂上色 Resin tint 浪板壓合後將顏料加進熱塗層樹脂中，經均勻塗刷再用砂紙磨平。

第三階段：
拋光修整 Finishing

安置舵座 Applying the fin box

在浪板的板脊中心離板尾約四吋的距離，勾畫出舵座的輪廓。拿一支鋒利的鑿子將這個範圍的玻璃纖維、板脊和泡棉鑿空。然後，用樹脂和硬化劑的混合液將舵槽固定好。

拋光 Polishing

最後，用拋光機在衝浪板的正反面做出最理想的拋光表面 。

❾

奈特‧楊　NAT YOUNG

出生日期：1947年11月14日
出生地：澳洲雪梨
關鍵之浪：安格瑞的蘭諾克斯岬 (Lennox Head, Angourie)

在當代世紀中沒有一位衝浪手能像羅伯‧奈特‧楊這樣有影響力或引起這麼多爭論。

聖地牙哥海洋海灘 (Ocean Beach) 成千上萬的遊客不曉得是如何聚集而成的。1966 年 10 月的世界衝浪運動錦標賽，加州無庸置疑的是衝浪運動世界的中心。每個衝浪運動愛好者都渴望能夠進行板頭駕乘 (noesride)。這項被斷定得在綿長流暢的浪列上進行的特殊技藝，吸引了加州許多駕乘十呎長厚重浪板的衝浪者。十七歲的大衛‧努西瓦 (David Nuuhiwa) 是傲慢的十秒鐘板頭駕乘高手，大家預料冠軍寶座非他莫屬。

布魯斯‧布朗 (Bruce Brown) 的《無盡的夏日》才剛在全美各地的電影院上映。越戰的規模正擴大並更緊張但是仍被認為很有勝算。布萊恩‧威爾森 (Brian Wilson) 一整個冬天大部分的時間都在洛杉磯的錄音室創作他那優美的代表作「Pet Sounds」（寵物之聲），在那樣的時刻身為加州人以及衝浪人 - 上帝的子民，是快樂而幸福的。但是一場社會和美學的革命即將發生，而且很快就會在這個天堂挑起事端。

一個名叫羅伯‧奈特‧楊 (Robert 'Not' Young) 的澳洲年輕人出現了，在這個轟轟烈烈的文化移轉中，形成屬於他自己微小但具重大意義的一部份。那天他划水出海，給了加州衝浪運動一記當頭棒喝。奈特‧楊在最後一回合中的第一道浪下浪壁，沒有任何耽誤，一如預期以交叉步向前走至板頭，他調整內側板緣並把身體重心移到前面，很威嚴地將浪板移至浪頭之上，就在墜下之前它直接在浪頂上重新調整身形，急行前衝地下浪逸去。奈特自己削製了細長型但尾部寬而稍短一點的浪板「魔法山姆 Magic Sam」，並顯稱出他那精實、高瘦、6 呎 3 的骨架是緊繃地縮著而不是柔和的彎著。若要探查波浪的流體幾何條件，他的身體和浪板似乎充滿了潛在的能量。他移動的動作直接、有力而不是輕鬆、流暢的。這位澳洲客的目光向下堅定地凝視著浪列；他全心投入，單單只有一個目標：輕叩 (tap) 波浪的力量源頭。那天，奈特‧楊衝浪純粹是出於個人意志，而非想與浪融合在一起或成為海洋恩寵的一部份。裁判們對於他的表現大感吃驚。最後一回合，奈特‧楊獲得世界衝浪運動錦標賽的冠軍寶座。

這次奈特‧楊的獲勝是衝浪界權威人士看待駕浪方式產生巨變的開始。若要像奈特‧楊一樣輕叩撞擊波浪的力量，則需要新式衝浪板 - 那種較短、較薄、具刀片般的板緣以及強化機動性角度的板舵。整個衝浪界很快地被奈特‧楊所展現的駕浪方式喚醒而意識到採用強而有力的駕浪方式的可能性。其後兩年之間，反傳統文化風潮仍方興未衰。當東南亞的「春節攻勢」(Tet Offensive, 指 1968 年春節晚，北越針對南越的美軍進行系統性攻擊^{譯註}) 扭轉局面的時候，美國各城市的街上也有多起暴動。衝浪人大肆蹧蹋自己的十呎長板，改裝成引人注目的實驗性造型，一邊留長頭髮而身上開始散發出濃郁的薰香和瑪莉珍 (Mary Jane 迷幻藥^{譯註}) 氣味。至於布萊恩‧威爾森 (Brian Wilson)，他正陷入精神病變的第一段時期，而無法完成那張不曾存在的超正點專輯。▶▶

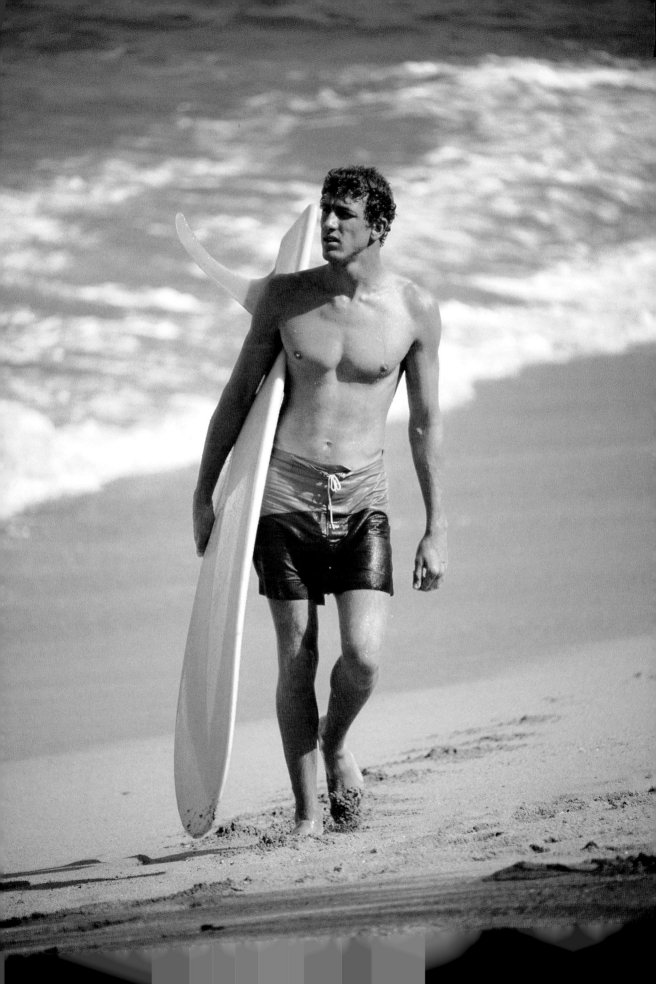

奈特·楊 NAT YOUNG

◀◀　奈特·楊回到新南威爾斯，持續和衝浪夥伴澳洲人鮑伯·麥塔威奇 (Bob McTavish)、加州來的移民喬治·格林諾夫 (George Greenough)（奈特·楊贏得冠軍時用的浪板板舵為格林諾夫所設計）一同發展衝浪風格，他們發展出的這種風格後來被稱為「total involvement」（全心投入）。

　　在設計過程中麥塔威奇匠心獨具，設計了方尾、V 型槽板底浪板致使短板信念更廣為散播。1967 年麥塔威奇帶了一個八呎長的浪板袋和奈特·楊一起去夏威夷旅行，改變了北岸衝浪者的信條。1970 年代初期，奈特·楊在競爭激烈的衝浪運動世界消失，回到位於新南威爾斯安格瑞的家中種田、衝浪、演出幾部具時代意義的衝浪電影，包括艾爾比·法爾宗 (Alby Falzon) 的《世界的晨曦》(Morning of the Earth) 及保羅·維慈格的 (Paul Witzig)《演進》(Evolution)。奈特·楊在 1970 年代成為對業界主流派直言不諱的譴責者。他曾在一本衝浪雜誌上說過一句名言：「透過衝浪，我們支持變革。」最後他在自己的家鄉新南威爾斯成為生態環境的捍衛者，州議會（並不出色的）議員。這個時期，他開始將自己的主張集結成書，並在之後二十多年出版多本書籍、發表許多據他所說代表衝浪真理的文章、專欄評論，其中包括《衝浪狂熱》(Surf Rage)，蒐集了許多有關衝浪暴力和在地主義的文章。奈特·楊總是讓人無法預測，1980 年代他成為長板復興運動的領導人，贏得五次世界錦標賽冠軍，其中有三次是連續奪冠。

　　奈特·楊是個鬥士、真正的衝浪人才培育者，也是廣闊的衝浪哲理學校的贊助人。同時他是個精明的生意人，知道如何運用媒體以他個人對衝浪運動歷史的獨特見解持續偏化輿論。現今六十多歲的奈特·楊仍舊保有衝浪運動權威的美名。以 1966 年將他推向成功的相同意志力，他已成為衝浪界真正的巨人。

延伸閱讀

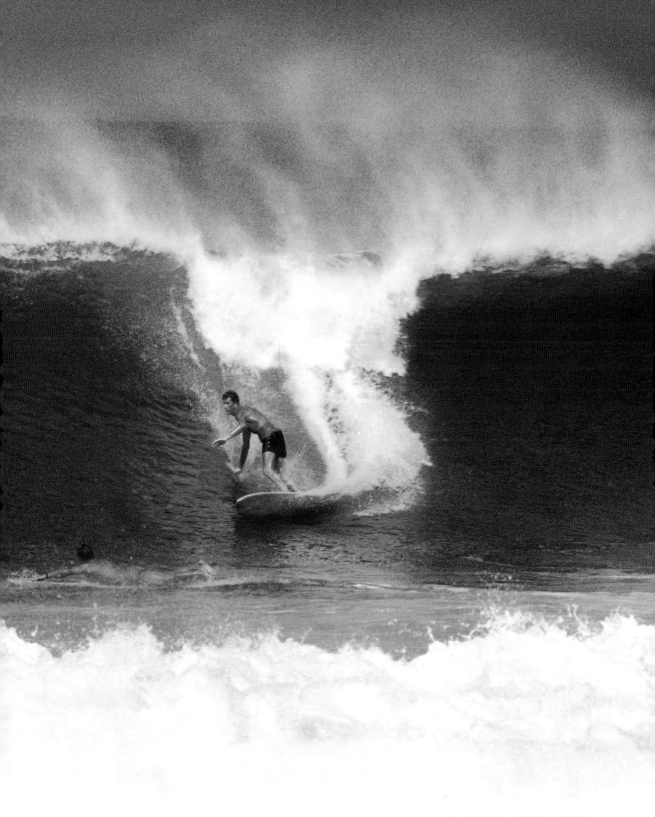

1967年奈特·楊襲擊夏威夷歐胡島。他那結合力道與優雅的
衝浪方式讓他得以成功橫跨長板和短板年代。

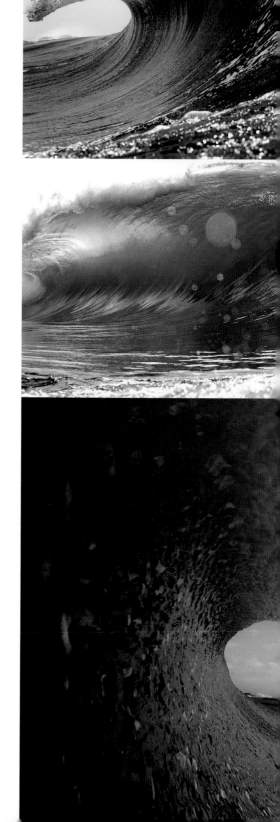

222

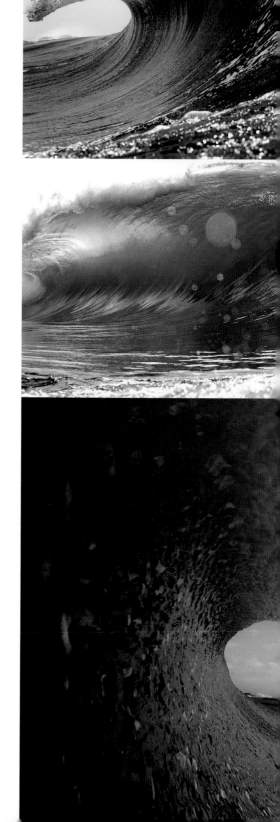

THE BARREL 管浪

時代的潮流會改變、衝浪熱潮來來去去變化無常，但是駕乘管浪仍然是衝浪運動的極致體驗。

1950 年代末期左右，衝浪者開始進入捲成空心浪管的浪頭中進行駕乘。然而對站在又大又厚重浪板上駕浪的時代而言，進入浪管通常就是正要發生或即將發生壯觀而令人蒙羞的歪爆事件。直到 1960 年代初期，加州衝浪人布屈·范·阿茲達倫 (Butch Van Artsdalen) 及跟他同時代的一小群伙伴開始在夏威夷北岸進入由浪峰擲下的水花簾幕之後，「駕乘管浪」(riding the barrel) 成為每個衝浪者根本的渴望。靈巧地進入那個時代不斷擴展的意識思潮，近乎超自然的神秘意義滲入了浪管駕乘。1960 年代末期，管浪成為衝浪文化中的象徵元素，而能夠進行浪管駕乘的人成了次文化的菁英成員。

▶▶

駕乘管浪時，會與「充滿稜鏡氛圍與旋轉的光譜」的環境交戰（就如夏威夷　衝浪手喬克·蘇德蘭(Jock Sutherland)所描述的）。

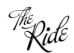

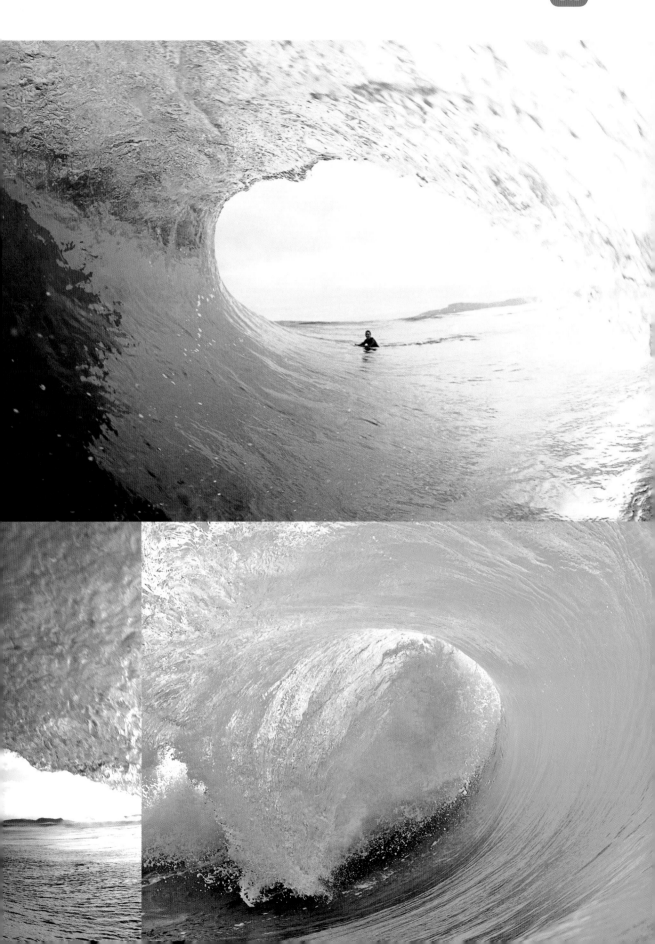

THE BARREL 管浪

◀◀　能夠認同這個新信念的衝浪者，對於專為在波浪能源深處駕乘而設計的那種較短、較順、較輕薄的浪板開始有了需求。管浪區好冥想的浪管駕乘導師蓋瑞・羅培茲 (Gerry Lopez)，在急速旋轉的漩渦深處駕浪時，始終都能到達另一個寧靜的世界。管浪的魅力在整個 1970 年代持續不減，追隨者之熱烈是其他類型的駕浪方式無法相比的。直到衝浪者開始向外探索，越過浪頭的頂端，浪頂騰空技巧出現時這波浪管駕乘熱才停止。

　　受惠於 1980 年代初期衝浪板製作技術大幅提升，使得衝浪者較之前的衝浪前輩們更容易進入浪管，但是好的管浪駕乘者仍很稀有，其意指進入管浪之中依舊是衝浪者的一道儀式，只有真正全心致力其中的人纔能順利完成。無論你的技巧有多好、經驗有多豐富，一旦駕乘過管浪，在你未來的生命中，那份腎上腺素急速上升時刻的關鍵記憶，會永遠深深烙印在你的腦皮層之中。

當你的週遭爆發成一片混亂時，成功的浪管駕乘關乎的一切就是優美和寧靜。

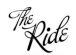

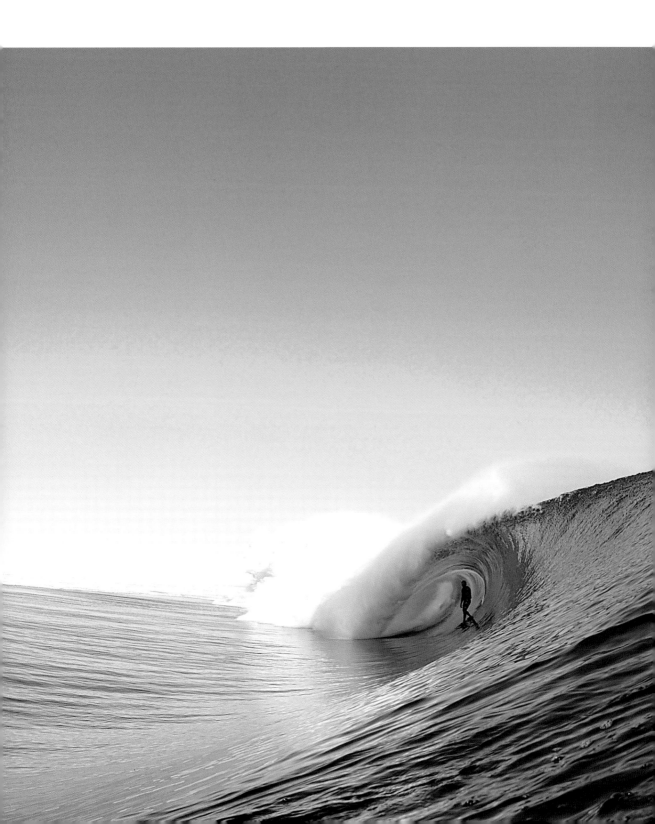

"IN YOUR MIND'S EYE YOU KNOW HOW THE SCENE MUST LOOK FROM THE BEACH.

A SMALL FIGURE SCRATCHING UP THE SIDE OF A TOWERING WAVE, MAKING IT TO THE TOP AND GOING OVER THE OTHER SIDE, PADDLING FOR THE NEXT ONE. AND SUDDENLY, AN INSULATED, QUIET CONFIDENCE BEGINS TO FORM INSIDE. YOU KNOW

「你心裡面清楚的知道，從海灘看過來的景色會是什麼樣子。

一個小小的人影沿著一道高聳入雲的波浪側邊向上移動，直到頂端而後越過另一側，划水出去等待下一道浪。

忽然間，

一股與外界隔絕、靜默的自信開始在體內生成。你曉

YOU CAN DO IT.

IT IS AS IF YOU WERE, MOMENTARILY, STANDING OUTSIDE YOURSELF, WATCHING ALL THIS, CRITICALLY, UNEMOTIONALLY, AND FEELING, VICARIOUSLY, THE TERRIBLE, TENSED ———————

STOKED FEELING

BUILDING UP...

Phil Edwards

自己做得到。
那就像是，頃刻間你站在自己的身體外，
帶著理智、批判的眼光看著這一切，而對於那
種恐懼、緊張的感覺，感同身受—

狂喜興奮的感覺
油然而生…」
菲・艾德華斯 Phil Edwards

經典衝浪之旅
加州

加州。這兩個字只是宇宙星塵中小小的點綴。對衝浪者而言,從舊金山到馬里布的一趟旅行無非就是到現代衝浪運動的溫床去朝聖。

　　從舊金山向下延伸至馬里布,綿延五百公里的加州海岸線,可以拉哩拉雜列出一長串重要浪點,那些喚起衝浪者心中自由與覺醒的黃金年代名稱:大蘇爾 (Big Sur)、霖康 (Rincon),當然還有馬里布 (Malibu)。加州也是過度商業化的衝浪產業總部,其影響力遍及全世界。它呈現的黃金時段、過度包裝、講究品牌的生活型態代表了享樂主義與消費意識的典型本質。▶▶

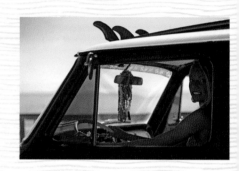

地球上沒有一個地方可以讓你體驗到這麼多現代衝浪文化元素。加州當代歷史與衝浪運動交纏,繞著舊金山高度發展的都市中心(下圖)和棕櫚樹蔓生點綴的洛杉磯打轉,兩者密不可分。

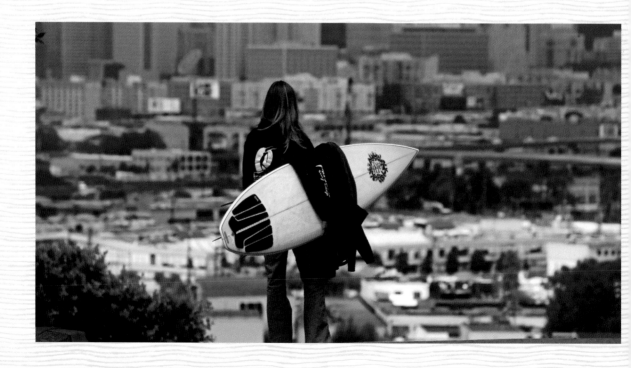

美國

舊金山
(San Francisco)

福特角 (Fort Point)

小牛灣 (Maverick's)

聖塔克魯斯
(Santa Cruz)

蒙特利 (Monterey)

大蘇爾 (Big Sur)

北太平洋
(north pacific ocean)

康塞普申角
(Point Conception)

霖康 (Rincon)

文杜拉 (Ventura)

聖塔芭芭拉
(Sanata Babara)

洛杉磯
(Los Angeles)

馬里布 (Malibu)

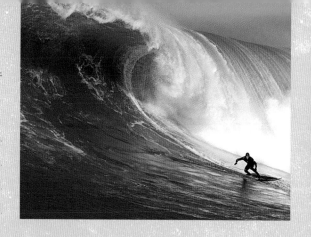

只要帶著一副望遠鏡和一顆謙遜的心就能夠感受小牛灣 (Maverick's) 令人震撼與敬畏的力量。

經典衝浪之旅
加州

◀◀舊金山 (San Francisco) 到聖塔克魯斯 (Santa Cruz)

舊金山是反傳統文化的發源地，也是傑克·凱魯亞克 (Jack Kerouac) 和「垮掉的一代」（the Beat Generation『垮掉的一代』意指二次大戰後，醉心神祕的超脫狀態以及化解社會和性別對立方式的美國成年人。譯註）成長的地方。這個城市一直是創意與機敏的庇護天堂，而且在大家的心中它是與洛杉磯截然不同的地方。這裡的海浪也與包圍廣大洛杉磯的浪大相逕庭。從馬林郡 (Marin County) 向南走越過金門大橋，福特角 (Fort Point) 有全加州最如詩如畫的波浪（衝浪運動的前輩移民湯姆·布雷克 (Tom Blake)1948 年乘著他的單槳衝浪板橫渡這個地方）。福特角快速且會捲人的左跑浪上頭，滿是大都市來的趴板玩家 (body boarders)，金門大橋的拱門線條優美地將它框住。當大洋海灘 (Ocean Beach) 上頑強的沙壩人滿為患時，福特角也提供了一個庇護空間。大洋海灘位於四面受風、湧浪豐沛的位置，它也能驗證出有真功夫的衝浪人。這裡的海浪始終詭侷，多變、乖戾的程度通常讓人難以忍受，但是多數的都市衝浪玩家依然受它所吸引。再往南走，帕西非卡 (Pacifica) 的沙灘浪捲起，進入佩德羅角 (Pedro Point) 的歷史地區，也就是 1950 年代末期，當地人第一次在舊金山都市旅遊景點衝浪的地點。

繞過岬角進入聖馬刁郡 (San Mateo)，至少得好好看一看小牛灣 (Maverick's) 這一趟旅程才算完整。坐落在半月彎北邊岬角的小牛灣，它可以延展出 40 呎的大浪，使得加州重新成為可與歐胡島的威美亞 (Waimea) 和茂宜島的丕希 (Peahi) 匹敵的大浪浪點。如果有大浪正在捲起，請以敬畏的心望著它吧！

聖塔克魯斯 (Santa Cruz) 周圍浪點的浪是比較容易駕馭的，聖塔克魯斯是個時髦新式的城鎮，充滿濃厚的戰後嬉皮氣氛與大量的半導體革命的光榮成就相互交雜。這裡的海浪是由許許多多的礁石、岬角、陸岸和沙灘所組成，所以每道浪的特性大不相同。史帝摩嵐 (Steamer Lane) 是那些為了追浪而豁出一切，極端而激烈的西岸浪人中心，也是加州某些最先進、最具創新精神的衝浪運動的發源地。史帝摩嵐連綿的礁石和岬角正好與被海藻裝飾的歡樂角 (Pleasure Point) 那種可輕鬆駕乘的柔軟波浪及氛圍所相互調和平衡，甚至瀰漫到東邊和更遠的南邊附近地區。但是可別誤會了：當太平洋在遠端所生成的巨浪一路奔來並拍打至這裡的岩礁時，它可是對任何程度的衝浪者來說都是極大的挑戰。

理想浪況：西向-西南向
理想風向：東風-東北風
有趣之處：史帝摩嵐那聳立在外的雄偉礁石
無趣之處：惹人厭的空中特技表演者、不好惹的商人

蒙特利 (Monterey) 到大蘇爾 (Big Sur)

中部海岸地區風景美不勝收，是別具田園風格的廣闊天地，寬闊的海灣被許多岩石、形形色色的岬角、隱蔽的小海灣及其他地形特徵所分隔，而這些地形特性保證可滿足那些好奇與冒險的衝浪客。蒙特利郡因為不會被風吹襲及擁有寬闊的湧浪開口而能提供好的浪型。蒙特利半島上有著精選的海角、礁脈、和變幻不定的沙灘浪點，能終年滿足當地人的衝浪需求。抵達蒙特利南部後你會看到傳說中在大蘇爾河口附近的延伸海岸，儘管已對它有地形概念上的瞭解，卻還是會讓來此地訪遊的衝浪手

危嶮的入海口和受風吹拂的情形都無法減低大蘇爾的魅力。

康塞普申角 (Point Conception) 到文杜拉 (Ventura)

北加州進入南加州的正式分界，其根據是波浪轉為南方湧浪以及畢克斯比 (Bixby)/ 郝利斯特 (Hollister) 私人牧場的所在。這塊地區位在廣闊的聖塔伊內茲 (Santa Ynez) 區域的底端，現在只能坐船進出，而這裡也是許多如夢幻般經典浪點的所在地。由於科喬 (Cojo) （電影《偉大的星期三》許多的連串海浪鏡頭就是在這裡拍攝的）有康塞普申角 (Point Conception) 的防護，其水面多半平滑如鏡。科喬往南有左跑浪、右跑浪、聖奧古斯汀礁石 (San Augustine Reef) 以及一群被稱為醉克斯 (Drake's) 等連串的浪點所結合。再往南走，很明顯地上天對衝浪人開了一個玩笑。海峽群島 (The Channel Islands) 就在海岸線延伸地的正前方，它阻擋了南方湧浪並使這些湧浪不在夏季時拍擊海岸線。艦長岩 (El Capitan Point) 看似是這裡最顯著的岬角地形，但因為這些在聖塔芭芭拉海峽外巨大而突出的岩石使得西面湧浪不能順利通過此處峽道，這裡的海浪鮮少能到達人的頭部高度。當更為偏西的湧浪真的通過時，據知，凶猛好鬥的本地浪人對此稀有的好浪是相當保護與排外的，所以如果你若打算體驗這個地方的衝浪樂趣，最好是低調一點吧。▶▶

迷亂的區域。當地人對好浪點的保密的確是一個因素，而當然此地也仍有許多其他浪點，但若要真能找對地方衝浪，你就得在這待滿一段時間而且對每個浪點的變幻萬千你都得明瞭一些。大蘇爾河南邊有許多浪點極具威脅地被暴露在海風當中，從加州 1 號公路看過來那些波浪會讓人躍躍欲試，所以到了夏天，全美一半的度假人潮便會擠滿這個地方。

更往南走進入聖路易歐比斯波郡 (SLO)，變幻無常這四個字最能形容這裡的情況，如果你已習慣於浪型變換的模式，八十多英哩的海岸線全是一波接一波的沙灘浪頭，可能正符合你要的滋味。有一個造訪 SLO 時很好用的小訣竅就是要認清拂曉巡查浪況的重要性，因為在西北風盛行的時候會在中午吹爆大部分的浪點。

理想浪況： 西向-西南向
理想風向： 東風-東北風
有趣之處： 大蘇爾河口絕妙的氣氛及盛行的陸風

從郝利斯特牧場 (Hollister Ranch)出海，到達康塞普申角 (Point Conception) 的海浪是加州最讚、也最不容易接近的海浪之一。

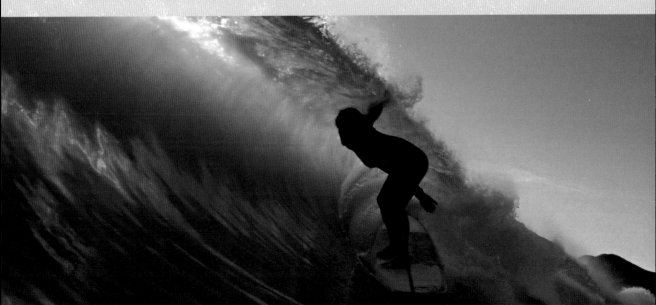

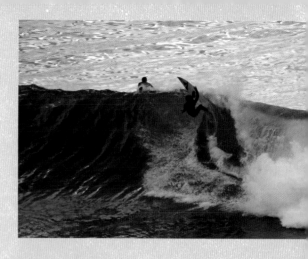

海岸女王霖康是技術型
衝浪運動的發源地之一。

經典衝浪之旅
加州

◀◀　匆匆向南邊走，那些浪點開始受到聖塔芭芭拉的作用力影響；聖塔芭芭拉是個美麗、高消費、迎合上流階級的大學城，這裡靠著西南湧浪而擁有豐沛波浪。就像所有大學城的情況一樣，海面上相當擁擠，但是海灘的氣氛及派對的場景會將你在擁擠等浪區候浪的失望感抵銷掉。儘管隨意地在聖塔芭芭拉呆上一陣吧，那應該還只算是到南邊幾英里遠的霖康之海 (Rincon Del Mar) 朝聖的前哨站而已。

　　霖康 (Rincon) 是全球最經典的右跑定點浪點之一。成排的湧浪搭配驚人的頻率而捲起三種不同的浪頭，完美連結了右向湧浪、潮汐及風的組合。其波浪是由幾個不同的管浪部分所組成－平滑、滾筒般、快速、及可撕裂開的浪牆。這兒就是湯姆・克倫 (Tom Curren) 磨練技巧的地方、也是早期喬・奎格 (Joe Quigg) 試驗尖尾浪板的地方，更是年輕的喬治・格林諾夫 (George Greenough) 和鮑伯・麥塔威奇 (Bob McTavish) 動身前往澳洲東部蠻荒之地協助發動短板革命之前，進行板舵設計、衝浪氣墊和跪板板型試驗的地方。因馬里布冬季無浪可衝的魔咒中而移居過來的人包括米基・朵拉 (Miki Dora)、藍斯・卡森 (Lance Carson)、杜威・韋柏 (Dewey Weber)、丹尼・艾伯格 (Denny Aaberg) 以及那個時代的其他人；當西方和西北方來的冰冷脈動能量被夏天的南方湧浪取代的時候，這些人便會在這裡聚集。現代衝浪板業最富有創造力的人物－艾爾・莫利克 (Al Merrick) 也是霖康名人堂閃閃發亮的一顆星，他的「峽島衝浪板」王國 (Channel Island Surfboards) 現在仍是位於聖塔芭芭拉。霖康的浪高為自腳踝至超過三人高的湧浪，但總是有一大堆、技巧高超的衝浪好手會來探索此地的大自然奇觀。但是不要被唬住了。只要去瞻望一下霖康的浪潮如何從外海席捲入此小海灣的深處，即是體驗到加州衝浪之旅的精髓之一了。黎明初曉時在這巨浪的浪肩上划水出海，只要表示你曾到此一遊就好。

　　除了霖康有高品質的波浪之外，更往南走還有許多不像海岸女王 (Queen of the Coast) 這般美麗、又具歷史意義的右跑浪可供選擇。如果你不想要為了加州最讚的浪組與人爭吵，那麼哈柏森 (Hobson's)、皮特斯角 (Pitas Point)、以及索立瑪爾 (Solimar) 這些浪點都是很實際的選擇，而且可能會比文杜拉鄉村 (Ventura Country) 等級浪區更讓人滿意的另類品味。如果湧浪很大，而你有興趣挑戰展現各式當代衝浪技巧、擁有自己衝浪歷史意義的地方，也許你會想到文杜拉北邊的浪點看看，穿過艾瑪伍德鄉野公園即可進入該地。當強勁的西北方長湧浪都打在尖銳的淺礁上時，文杜拉歐維黑德 (Ventura Overhead) 的波浪可離岸綿延幾百公尺遠。在此起乘時特別危險，因為浪形高聳近乎垂直，不過之後即呈扇形散開並在兩側都有漂亮浪肩，而向右邊有更多持續的浪牆在滾動。這裡的浪像是加州版的夏威夷落日海灘，而且偶爾會更濃烈。

理想浪況：南向－西南向轉西北向
理想風向：北風－東北風
有趣之處：霖康 (Rincon) 的穩定浪況
無趣之處：星羅棋布的「學生艦隊」和霖康的職業選手

馬里布 (Malibu)：
做為這趟旅行的終點站

　　沿著 1 號高速公路再往更南邊走，這條蜿蜒的道路最後會跨越洛杉磯郡界、沙奎特角 (Sequit Point) 繼續前進至祖瑪海灘 (Zuma beach)，抵達這個未受洛城影響的南加州最後淨土。再過了人口仍不斷增加的奧克斯納德 (Oxnard) 和郡界，你會先經過乾燥不毛、絲蘭草遍佈、地勢逐漸平緩的山丘，經過無數個峽谷，最後抵達馬里布。馬里布曾是凌巨牧場 (Rindge Ranch) 上佈滿塵土的落後地區、也是加州異國風情特殊文化的代表，而今天已然成為以高消費市場為主，當代狂熱的衝浪文化縮影。馬里布那完美無暇、緩緩崩潰浪壁所形成的浪牆，衝浪者曾在其上繪出了加州的衝浪運動風格。有人會跟你說現在去馬里布的感覺簡直是一場噩夢，人群已把被當地楚摩氏印地安人稱為「嘹亮海浪聲」的地方與那樣的神聖氣氛給破壞掉了。姑且不要理會它們。任憑那污染、搶浪、畏縮的衝浪群眾，在馬里布的第一海角 (First Point) 追一道浪，然後轉向朝著碼頭一路滑行，這才算上是踏入了永恆傳統的門檻之中。只要追到這一道浪就值回一切票價了。

理想浪況：南向－西南向
理想風向：北風－東北風
有趣之處：啵兒棒的馬里布
無趣之處：擠到爆的馬里布

米基‧朵拉的影響力在二十一世紀的馬里布依然顯著（右圖）。

馬里布（下圖）是孕育現代衝浪文化的溫床。這個地方的永恆讓人驚嘆，好好欣賞吧。

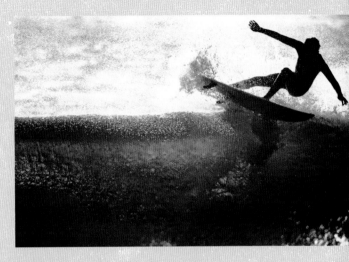

你在文杜拉郡（上圖）可以見識到許多帶有在地主義色彩的舉動，不過沉靜的浪頭會給予勇敢無畏的人應有的回報。

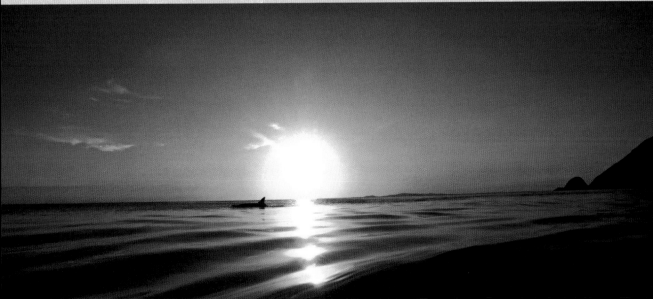

技巧五
THE TUBE RIDE 浪管駕乘

駕乘浪管需要高超的衝浪技巧、日積月累的經驗
而且要有相當程度的運氣 – 以及適當的浪型。

　　正常的情況下，一道浪的浪峰會均勻地崩潰
並形成拋物線狀的水幕－也就是能夠穿越進行駕乘
的管浪。在所有的衝浪動作中，浪管駕乘是最簡單
卻也是最難達成的事情。舉例來說，也許會有一道
可以進行浪管駕乘的完美好浪（這是極少發生的情
況），衝浪者所要做的就是進行浪底轉向、修正方
向以進入波浪中的「綠屋 the green room」。另外還
需要結合不屈不撓的勇氣及過人的衝浪技巧，抓準
時機進入浪管。由於這種帶神秘色彩的誘惑力，浪
管駕乘成為最受歡迎的衝浪體驗，經喬克‧薩瑟蘭
(Jock Sutherland) 以及蓋瑞‧羅培茲 (Gerry Lopez)
建立起一種極富禪意的駕乘浪管的模範，自此每個
世代的衝浪者都立志要效法他們的衝浪方式。

　　浪管駕乘的基本原則就是在海上畫出一道明顯
的線條，不論是以拖曳滑行的方式作減速，或是加
快速度都是為使波浪中心的空心空間足以將你容納
其內。你的目標應該是要能在不斷翻轉攪動的波浪
中心移動時猶能感到平靜。若能夠在強勁的大自然
力量之中找到這樣沈靜的平衡點，就表示真正能精
準掌控衝浪的速度、時間點以及板緣的位置了。

Ⓐ 雙眼

*你的眼光應固定在滑出管浪的路線，或可稱
作浪肩。*

Ⓑ 身體

*你身體的重心要很牢固而且穩定：上半身應
該放鬆。*

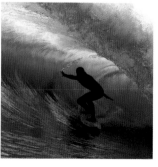

一名衝浪手進入空心捲浪的中心。

fig.V:
Tube Ride
圖V：浪管駕乘

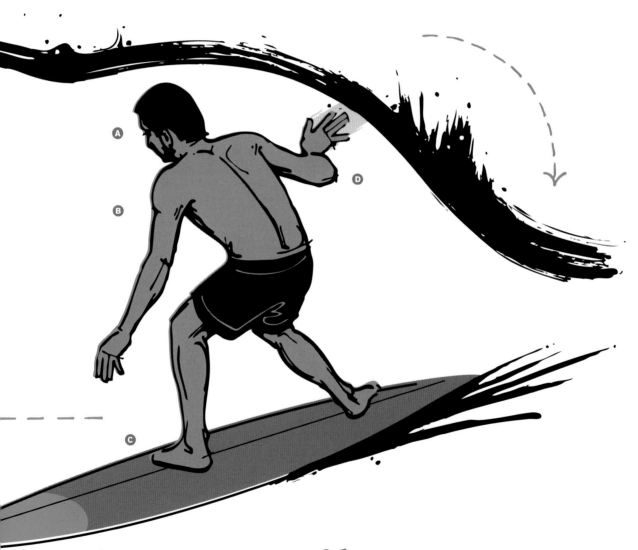

C 板緣

穿越管浪時板緣放置在海浪中的位置對於維持適當的速度和路線極為重要。

D 手

將手插入浪壁中拖著前進會減緩速度，而採用彎腰屈膝的姿勢則可以加速。

該選哪一種浪板？
第二部

The Thruster 短板

三片舵式的衝浪板讓衝浪者更能深入浪管、更能做好轉向動作，以及衝過浪峰作騰空動作。

三片舵式推進器型的短板是指具有三片相似尺寸的板舵、呈三角點排列的衝浪板。其尾舵 (trailing fin) 被置於靠近衝浪板板尾的中央地方，而兩片前導板舵 (leading fin; side fin) 則置於靠近板緣的位置。這個基本的衝浪板結構，二十五年多來是所有競賽型衝浪手偏愛的選擇，也因此目前幾乎所有短板的結構都是如此。

一直等到 1981 年，當澳洲職業好手賽門‧安德生 (Simon Anderson) 駕乘他的短板開始贏得幾場衝浪比賽，衝浪界才確立了三舵短板的地位。這個身高 6 呎多、體重 200 磅、且企圖心旺盛的雪梨衝浪手，在駕乘單舵和雙舵浪板時無法使斜角轉向速度更快、角度更精確而感到越來越沮喪。為了要能跟上那些個頭較小、較輕盈、已學會駕乘新型雙舵浪板的衝浪者，安德生開始試驗在浪板中央加上另一片板舵。他的全新設計很快地在衝浪愛好者中聲名大噪。在 1982 年底，職業巡迴賽的衝浪手全部都是使用三舵短板。儘管三片舵式推進器型的短板大受歡迎，但安德生從未申請專利，或者因為這項革命性的創新發明而從中得利。

峽島衝浪板公司的「Black Beauty」浪板，是艾爾‧莫利克 (Al Merrick)根據湯姆‧克倫(Tom Curren)在1985年澳洲貝樂斯海灘（Bells beach）的比賽中擊敗馬克‧歐奇瑠波(Mark Occhilupo)所使用的浪板削製成的。

The standup paddleboard 立式單槳衝浪板

立式單槳衝浪板,或稱SUP,是1900年代初期夏威夷衝浪者的一種衝浪工具,經過現代重新發明創造,算是海岸上較新的事物。

　　立式單槳衝浪板一般來說有10到14呎長,至少有27吋寬與4吋厚。不應把它跟救生用,通常以跪姿或俯臥姿勢雙手划水的救生衝浪板弄混了。此種衝浪板是以平行站立的姿勢駕乘,而且移動時需使用一支木製(或塑膠製、碳纖維製)的長槳。

　　立式單槳衝浪板在波浪當中,是用類似長板的駕乘方式駕乘 - nose rides 板頭乘浪、carves 側刹車、及 cutbacks 切回轉向等都是相同技術。SUP通常有一片置於浪板中央的大片單舵,駕乘SUP能夠讓衝浪者進入大洋湧浪以及最小的波浪當中;它促使衝浪者能前往較難以進入的浪點作探索,甚至在靜水區仍可使用,而這個划水動作可產生有效又激烈的體能「核心」鍛鍊。

　　一般認為,茂宜島的改革者也是重量級的水中健將萊爾德・漢彌爾頓 (Laird Hamilton),是2000年代初期將 SUP 引介給當代等浪區衝浪者的人,在本書撰寫的時候,SUP 仍然走在朝氣蓬勃的衝浪運動前端。SUP 能否永久受到一般衝浪人的喜愛,仍尚待觀察。

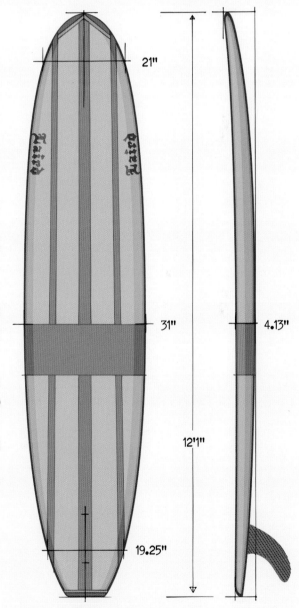

「海浪科技」(Surftech)的Laird立式單槳衝浪板是大眾市場中第一塊,也是最廣泛、容易取得的立式單槳衝浪板。

BIG-WAVE SURFING
衝大浪

從瑪卡哈的創始時期至今，衝大浪運動已經有
了大幅進展。拖曳式衝浪運動，即衝浪者被水
上摩托車拖進浪裡，使得一群衝浪菁英們能夠
駕乘地球上最巨大、最快速的浪。

　　當海浪變大的時候，時間的節奏似乎就放慢了。
這是很弔詭的事情，因為大波浪的行進速度會比小
波浪的速度來得快，這是衝浪運動中不可辯駁的事
實。當真正的大浪隆起，在海中划水尋找浪頭時會
感覺時間變慢了，那是由於你所有的感觀都完全集
中在自我保護而使知覺過度敏銳所產生的錯覺。就
像車禍即將發生前的那一刻，你彷彿正在一段距離
外看著一切，所有事情的發生都是以慢動作進行。
在不斷翻騰滾動的海水中，時間變慢的錯覺是因相
對性所混合而成的。當潮汐、湧浪和海床互相影響
並生成大浪時，它是沒有固定位置可供參考的。

　　波浪達到 20 和 30 呎間的高度時便無法以划水
方式進入。儘管為衝大浪設計的「槍板 gun」是以
划水進入如歐胡島威美亞海灣拱起的怪獸體內而創
造，但是要在被一直稱作「無法駕乘的領域」- 30
呎以上的浪壁上進行駕乘，還是需要引擎力量的協
助導入。1990 年代初期，夏威夷衝浪者萊爾德‧漢
彌爾頓 (Laird Hamilton) 和達瑞克‧督爾拿 (Darrick
Doerner) 開始互相鞭策，利用了一種裝備船外發動
機的充氣橡皮艇及滑水用的拖曳繩進入歐胡島北岸
的大浪中。其後，他們兩人再轉往茂宜島上終日受
風摧殘的北岸，除將船外發動機換成水上摩托車，
他們所選用的載具也隨即進化換成較短、較重而堅
固，適合與固定腳架搭配使用的衝浪板。

　　水上摩托車的速度使得被拖曳的衝浪者能夠深
入前所未見、最深邃的管浪裡衝浪，並可將他們擲
入相當於六層樓高的巨浪中。被拖曳的衝浪者也保
有一項信念，既使處在極危險的情況下，那輛最完

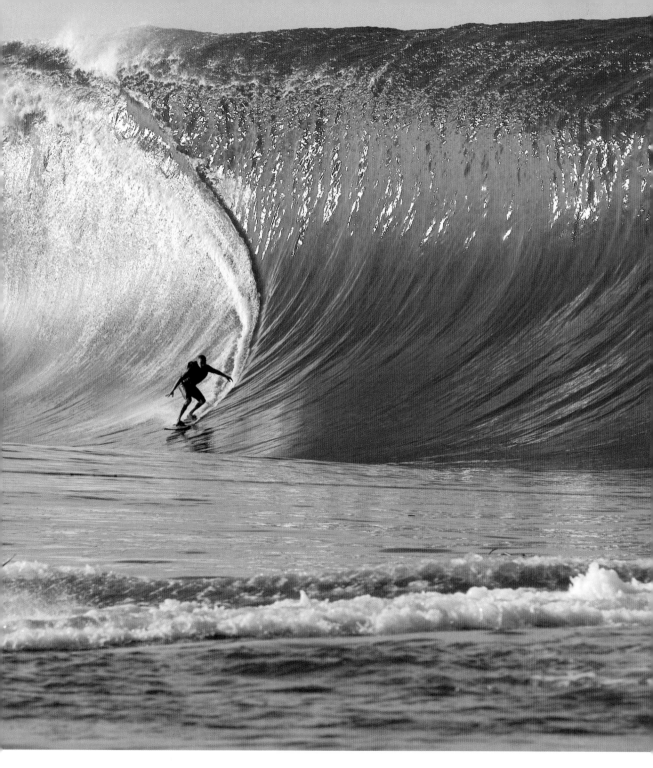

美救援工具的水上摩托車始終伸手可及。由於漢彌
爾頓和督爾拿先期成功的駕乘經驗，拖曳式衝浪運
動開始遍佈世界各地。每年都有人新的大浪被「發
掘」並將它加入已開發的大浪浪點名冊中。▶▶

大溪地的裘瀑(Teahupoo)礁岩浪點在1998年突然受到矚目，
該處的海浪力道強勁前所未見。

BIG-WAVE SURFING
衝大浪

◀◀ 今日的大浪代表著龐大商機。專業衝浪團 - 通常由衝浪界的聯合大企業、電影製片公司和雜誌社贊助 - 跟隨著世界各地的大型湧浪希望能夠追到目前所知最大、最壯觀、最引人注意的巨浪。衝浪團為追求極限已到過加州中部半月灣北的小牛灣 (Maverick's)、大溪地的裘瀑 (Teahupoo)、墨西哥的托多斯桑托斯 (Todos Santos)，以及距加州約 100 英哩的寇特斯堤岸 (Cortes Bank) 暗礁（麥克‧帕森斯 (Mike Parsons) 於 2001 年曾駕馭此處所掀起 65 呎高的巨浪）。之前未曾有人駕馭的巨浪在西班牙的巴斯克自治區 (Basque Country) 北部被人發掘，還有距夏威夷群島不遠，前所末知的多個外礁浪點也被一一發現。

拖曳式衝浪省略了衝浪運動中最關鍵的起乘部份，以「團隊」觀念在前方拖曳以啟動衝浪，拖曳式衝浪本身也自成了一項運動。然而，這項運動只有技巧絕倫、體力充沛、與藝高膽大的衝浪者才有辦法掌握。對於組成這個獨特俱樂部的玩家們來說，拖曳式衝浪已讓他們能夠進入浪中並體驗海洋的無比宏偉作為回報。

左上圖開始順時鐘方向：小牛灣 (Maverick's)是西岸最著名的大浪浪點。

(p.159)上圖：距離南非開普敦不遠的地下城(Dungeons)的浪可達40呎以上，是目前為止人類在南半球征服過的、最駭人的浪。

鬼樹(Ghost Trees)是加州蒙特利海灣難以捉摸的大浪浪點。

歐胡島傳奇的北岸威美亞海灣是大浪駕乘的發源地。

墨西哥下加利福尼亞州的托多斯桑托斯 (Todos Santos)的浪據說可達70呎。

2005年秋天愛爾蘭衝浪人瓊‧麥卡西 (Jon McCarthy)和戴夫‧布朗特(Dave Blount)率先在愛爾蘭西岸的愛林斯 (Aileens)衝浪。

下一頁：拖曳衝浪團隊正看著距茂宜島北岸不遠的下頷(Jaws)令人畏懼的景象。

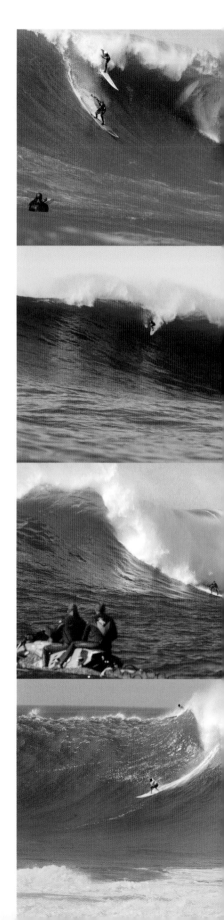

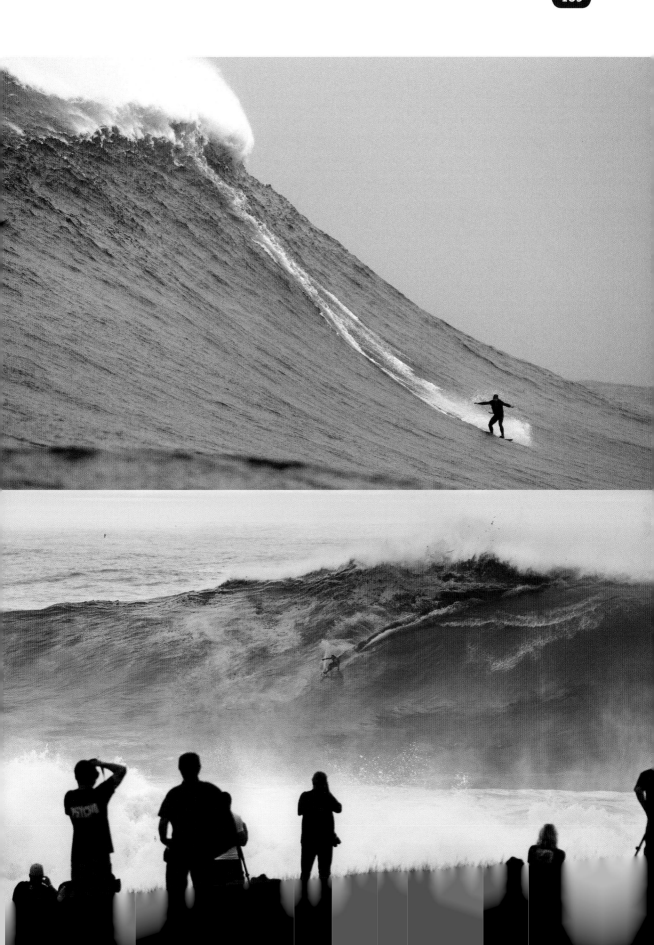

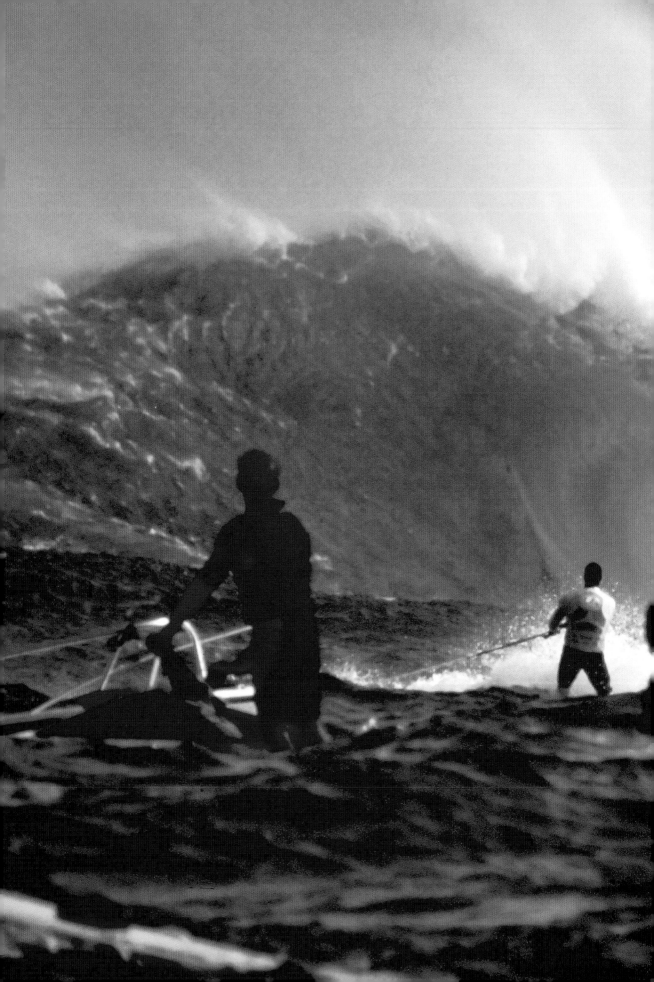

経典衝浪電影

MORNING OF THE EARTH 《地球上的晨曦》

澳洲導演艾爾比·法爾宗(Alby Falzon)于1972年的經典之作《地球上的晨曦》為反競爭、非商業性的衝浪運動（又稱靈魂衝浪Soul surfing）傳說神話奠定了基石。

《地球上的晨曦》回歸大自然的精神，在昆士蘭衝浪傳奇人物麥克·彼得森（左圖）的移動當中，找到了其完美的具體形象。

法爾宗的電影捕捉了峇里島以及新南威爾斯北部海岸之美。

　　雪梨出生的艾爾比·法爾宗 1970 年與人合作出版《軌跡》(Tracks) 雜誌。從一開始這本雜誌就強而有力地代表了澳洲衝浪界的反傳統之聲。《軌跡》雜誌將非衝浪相關的生活元素融入它以想像設計所編輯出的內容作組合，刻意忽略衝浪運動中的競爭性，而關注於旅遊、創意等主要議題，並以短板風潮首批世代的優秀衝浪者為號召。《軌跡》雜誌以文字和照片捕捉嬉皮式的生活型態，是屬於報刊文字版的衝浪夢想，而法爾宗在電影《地球上的晨曦》中繼續召喚著這個夢。

　　這部電影紀錄了澳洲衝浪運動的「鄉村靈魂樂 country soul」時代，它主要是在澳洲新南威爾斯北部的海岸拍攝，也繞道昆士蘭的奇拉 (Kirra)、印尼峇里島的烏魯瓦圖 (Uluwatu) 以及美國夏威夷的數個浪點等地方拍攝。那年代可以在寬敞無人的海上衝浪，遠離塵囂並生活在大自然中與海洋共舞，自行以手工方式削製浪板，那是後長板世代的一種生活型態選擇。影片中展現著奈特·楊 (Nat Young)、麥克·彼得森 (Michael Peterson)、泰瑞·費茲傑羅 (Terry Fitzgerald)、魯斯提·米勒 (Rusty Miller) 和史帝芬·克隆尼 (Steven Clooney) 以自然放縱的態度在斷頭岩 (Broken Head)、安格

瑞 (Angourie) 及蘭諾克斯岬 (Lennox Head) 等浪點衝浪，過去從末有電影記錄下這樣的生活。

各項活動配上民謠搖滾作電影配樂，歌詞中描述衝浪客意欲為迷離幻覺所啓發及顯現衝浪人核心價值觀，一旁襯以耕作、野生動物、以及夕陽餘暉籠罩等美麗影像。這部電影的賣座驅散了長板年代時衝浪者給人的一種排他又自負的感覺，即使那曾只有很短暫的時間。

《地球上的晨曦》上映後隔年，法爾宗與導演兼設計師喬治·格林諾夫 (George Green Greenough) 合作的記錄片《水晶航行者》(Crystal Voyager) 再次大受歡迎，這部記錄片主要敘述在加州出生的新南威爾斯居民所擁有超乎常人的衝浪視野，並向世人介紹何謂管浪駕乘。

法爾宗透過純粹浪漫的手法拍攝影片，其視野中帶著救贖性與充滿衝浪體驗的情感。也難怪《地球上的晨曦》在當多數人都尚處懵懂的世代，它猶能誘導出人們對衝浪的憧憬目標。

*《地球上的晨曦》*展現出「速度之王」泰瑞·費茲傑羅 (Terry Fitzgerald)（下圖）的功力。法爾宗以模擬紅外線攝影效果的膠片進行拍攝，創造這部影片的特色。

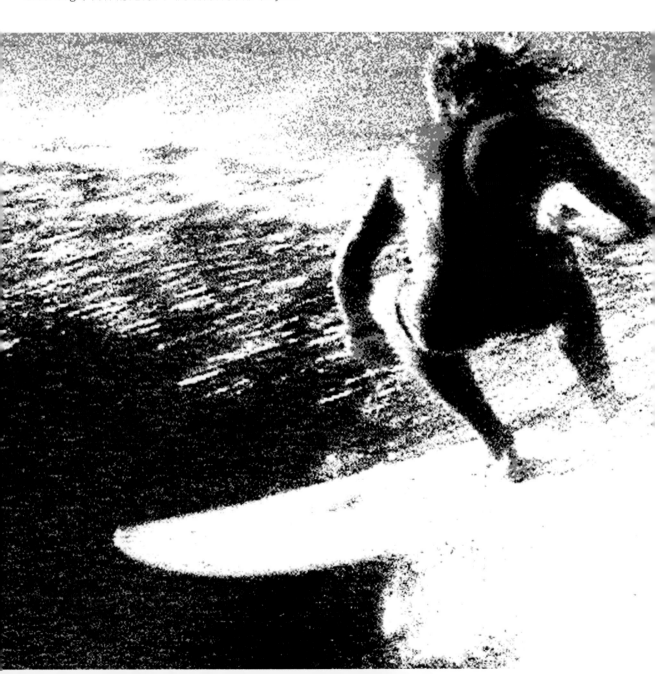

衝浪運動的危險
一覽表

由於重複性的感染，你的軟組織已成鈣化結節；你曾被水母螫傷，也曾遭受鯊魚威脅，甚至已被女友拋棄。身為一個認真的衝浪人，這總得付出一些代價的。

❶ 曬傷

衝浪者比大部分的人花更多的時間在海邊，而長時間在太陽的 UV 線下曝曬，罹患皮膚癌的風險會增加。所以當在海邊的時候，特別是夏天，不要吝惜使用防曬用品，最好戴頂帽子把自己遮起來。另外鼻子、耳朵、額頭和膝蓋後方尤其要特別注意。

❷ 乳頭擦傷

由於與衝浪板、防摩衣、或防寒衣摩擦，你的乳頭會不斷地承受摩破皮的風險。可以搽些凡士林讓自己好過一點。

❸ 鯊魚

被鯊魚攻擊的事件多來自於衝浪客之間的妄想猜測，而且研究顯示你被雷擊的可能性遠比遭受鯊魚攻擊高得多。即使以最不可能的情況來說吧 - 不要怕，就把它打回去！鯊魚常常誤把正在划水的衝浪者當成美味的海中生物，一旦瞭解合成橡膠的氣味跟牠們平常吃的海豹、烏龜或其他海洋生物不同，牠們就會轉回到別的地方去。

❹ 水母

這些單純的海洋無脊椎動物觸手中含有毒素，它能用來殺死獵物或者做為防衛武器。在環繞澳洲北部寬廣、季節性循環的溫暖水域，可以見到箱形 (Box) 水母和爾尤肯寂 (Irukandji) 水母，而過去一百年間估計至少造成了七十起死亡事件。水母多數都會螫人，它會使你痛上一陣子但是很少真能致命。

❺ 織布魚 (Weaver fish)

這些醜醜的底棲魚都把自己埋在岸邊淺灘的沙子裡。牠們約有 15 公分長，背鰭上有會分泌毒液的鰭刺。如果踩到這種魚，免不了討來一頓狠狠地螫刺並招致感染的危險。遭到這種魚的螫刺而致命的情況鮮少發生，不過要是受感染而沒有接受治療會導致壞疽的產生。

❻ 海膽

這些無腦的棘皮動物受尖銳並有時會分泌毒液的刺所保護，而這種刺也可能不慎地插進你的身體裡。如果你要去遍布海膽的礁岩區衝浪，那麼幫你自己一個忙，最好穿上礁鞋吧。

❼ 葡萄球菌感染

葡萄球菌 (Staphylococcus) 是一門單細胞細菌的通稱，它會在人體或動物身上引發疾病。它最常是經由礁岩引發的擦傷而侵害衝浪者，如果免疫系統沒有做出立即而有效的反應，可能會導致敗血病和死亡。

❽ 鼻水症候群 (Nose-tap syndrome)

在傍晚激烈的衝浪運動結束之後，你已經安排好來一場火辣辣的約會。當她凝視著你的雙眼、你牽起她的手、嘟起嘴尋求觸電般的初吻。忽然間原本被鼻竇堵塞出不來的鹽水，像鼻涕一樣從你的鼻孔湧出。真的很糗而且有點噁。

❾ 衝浪人的履歷表（職業欄空白）

你過去數十年來都在全球各地穿梭探尋好浪。工作僅成為用來買機票的工具。你拒絕接受生活乃是追求平衡的一般社會理念，當你三十五歲時猛然發現，你正用吸塵器幫忙清掃衝浪店並以賣無邊便帽以維生。同一當下，你那個為高爾夫著迷、當系統分析師的小弟剛在葡萄牙阿爾加威 (Algarve) 買了第二間渡假小屋。這一切到底是怎麼發生的？

❿ 等浪區的地雷

海上的漂浮物和廢棄物將是你的伙伴。當進行拂曉巡查時即可見到衛生棉條、糞便、還有保險套四散在你的週遭，海灘看起來像是個墮落的伊甸園。但往好的方面來看，這樣會強化你投身環保的動力。

⓫ 戀愛關係的瓦解

你的私生活是由許多糾纏不清的感情關係所堆疊出不成個樣子。有太多次你都選擇回應海洋上迷人的仙樂妖音，卻將其他人摒除在外。星期天的黎明，一道道長長的湧浪經微風吹拂後梳整的更形美好，你的女朋友示意要你留下來陪她，但每次你總是選擇擁抱大海。你也曾試過跟女朋友一塊去衝浪，但感覺就是不對…

⓬ 衝浪人的耳朵

經年累月暴露在冰冷的海水和冷風之中，在耳道裡可能會形成小小的耳骨腫塊並導致聽力喪失與增加耳朵受感染的危險。弱聽、半聾對你交女朋友或找一份好工作並沒有幫助。所以如果你有聽力減弱的情形，但沒有好工作、也沒有女朋友，那麼建議你成為到處漫遊的衝浪神秘客，完全退出這個物質的世界吧。畢竟，只要有一道管浪，所有的一切就都值得了。

出生日期：1948年11月7日
出生地：夏威夷檀香山
關鍵之浪：管浪區、印尼G陸(G-Land)

蓋瑞‧羅培茲
GERRY LOPEZ

1960年代末期，蓋瑞‧羅培茲在夏威夷的管浪區定義出新的短板衝浪世代。看他輕鬆地做著衝浪動作是種教人賞心悅目的畫面，他是「靈魂衝浪者」的指標性人物。

　　蓋瑞‧羅培茲的體型纖長。他的肩膀並不寬闊，描繪衝浪手體格特性的卡通漫畫《闊背肌》(Latissimus dorsi) 還在漫畫中特別突顯他的肩膀外型。他外表溫文儒雅而且常面帶笑容。當穿越管浪區的管浪中心時，他的手臂自然垂下、雙腳牢牢的站在浪板的板面上、身體調整成一直線；而當他身陷於讓人驚呼連連的巨大水洞裡並歷經大開大闔的波浪變化時，他仍一直保持著那個完美的姿勢。當你注視蓋瑞‧羅培茲衝浪的時候，會有種浪板彷彿消失的感覺。他所駕乘的是海浪，而不是浪板。這就是與大自然的力量共舞、而非試圖以蠻力向大自然搏鬥的男人。

　　蓋瑞‧羅培茲 1948 年出生於夏威夷，九歲就開始在威基基衝浪。他在十幾歲的青少年時期就定期參加衝浪比賽，1966 年得到夏威夷青少年錦標賽冠軍，而那時奈特‧楊 (Nat Young) 手臂下夾著浪板袋，裡頭裝有一塊輕、薄、短的浪板，正以新任世界盃冠軍的身分動身前往夏威夷群島的時候。很快地，羅培茲就適應了這種新式衝浪板，他開始致力於鑽進浪管更深處的地方。當許多其他短板風潮的成員都盡可能地在浪管上展現轉向和切回轉向得動作，羅培茲依舊將精神集中於進入波浪原力的中心。偏愛於動中有靜的瑜珈理念而衝浪，羅培茲很快地也影響掌控了北岸和其衝浪文化。不久之後他就成為知名的「管浪先生」(Mr Pipeline)。

　　1969 年悉瓦南達 (Sivananda) 瑜珈學校的創辦人斯瓦米‧維斯努德瓦南達 (Swami

Vishnudevananda) 到夏威夷大學演講，而當時羅培茲正是大學裡的學生。他 1999 年在《興奮》雜誌 (Adrenalin) 中說道：「我是個衝浪嬉皮客。大家都在尋找某種悟道的途徑。瑜珈相當符合我的衝浪生活方式，而從那時候開始我就成了斯瓦米的弟子。」由於羅培茲對瑜珈的偏好關係，他的名字不僅是管浪駕乘和管浪的同義詞，也由於那樣的衝浪淵源而將東方哲學的瑜珈與西方教義的「露天禮拜堂」結合在一起。▶▶

沒有一個衝浪人像1980年在管浪區拍攝的照片中所見的蓋瑞‧羅培茲那樣熱切專注。

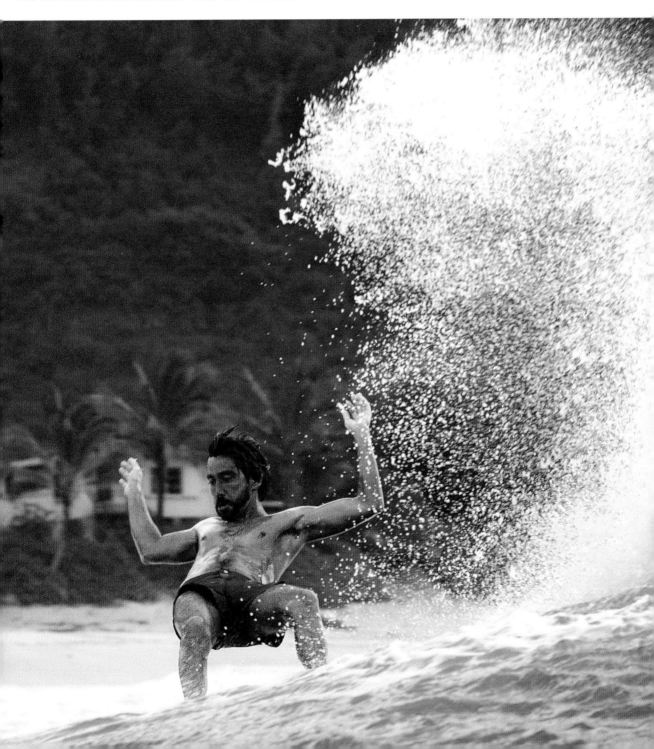

羅培茲掌控閃電公司，這間經營極為成功的衝浪板公司就等同於1970年代的靈魂象徵。

蓋瑞·羅培茲
GERRY LOPEZ

羅培茲也許是全球關注的焦點，不過也確定他不是個摒棄社會主流的人。在削板大師（與癮君子）迪克·布魯爾（Dick Brewer）的指導影響下，1970年他挾帶優越的管浪駕乘知識創立了「閃電」（Lightening Bolt）衝浪板品牌。他和生意人傑克·史普利（Jack Shipley）一起合作，在市場上銷售流線、拋光、並滲入羅培茲禪意風格的衝浪板。沒多久在衝浪世界中，只要有管浪的地方就可以看到閃電牌衝浪板，而他們的公司也成為1970年代經營最成功的品牌之一。不過，羅培茲不僅在商業上有敏銳的洞察力也還刻畫出了靈魂衝浪的原型。他在一整個1970年代繼續參與衝浪競賽，並且與衝浪媒體及各階層產業都有著互動。

1970年代全程與1980年代初期，羅培茲協助開拓了印尼數個管浪眾多的浪點。當他那個年代大部分的衝浪者全然停止衝浪或將心力放在其他方面的時候，他持續以出眾非凡的本領作浪管駕乘。他說：「練瑜珈使我的衝浪功力能維持在一定的水準，如果沒有練過瑜珈，今天就不可能是這樣。」1978年羅培茲在約翰·米遼士（John Milius）的衝浪賣座電影《偉大的星期三》飾演自己。假定電影是預告短板時代的來臨，它還真的是神來一筆地挑選到了演員。

1990年代羅培茲搬到茂宜島，繼續以自己的名義製作及銷售衝浪板（他1980年已賣掉自己在「閃電」（Lightening Bolt）公司的股份）。特具意義的是，他供應衝浪板給在北岸丕希（Peahi）衝浪的第一代拖曳式衝浪玩家。1992年去奧勒岡州旅行之後，他首次嚐到玩滑雪板（Snowboard）的樂趣，隨即沈溺其中。羅培茲搬到了奧勒岡州的滑雪城 - 本德（Bend），他在那邊和妻子（奧勒岡本地人）一起開設了一家滑雪板公司，事業相當成功。

不論是對衝浪運動的液化水牆或是高山裡的「冰凍海洋」，蓋瑞·羅培茲持續展現全心投身駕乘的精神，讓比他年輕一倍的衝浪者深感欽佩。「我的風格演進就像是我的舞蹈是隨著我對配樂的體認而越來越深入。滑雪（板）讓我比以前更加對衝浪有所領略。冰雪和海浪是大自然中兩種最讓人難以置信的物體，其中隱藏著更深層的意義，等待真正信仰它們的人去發掘。我深信。」

「管浪先生」所展示的平穩姿態與無動於衷為他贏得美名。

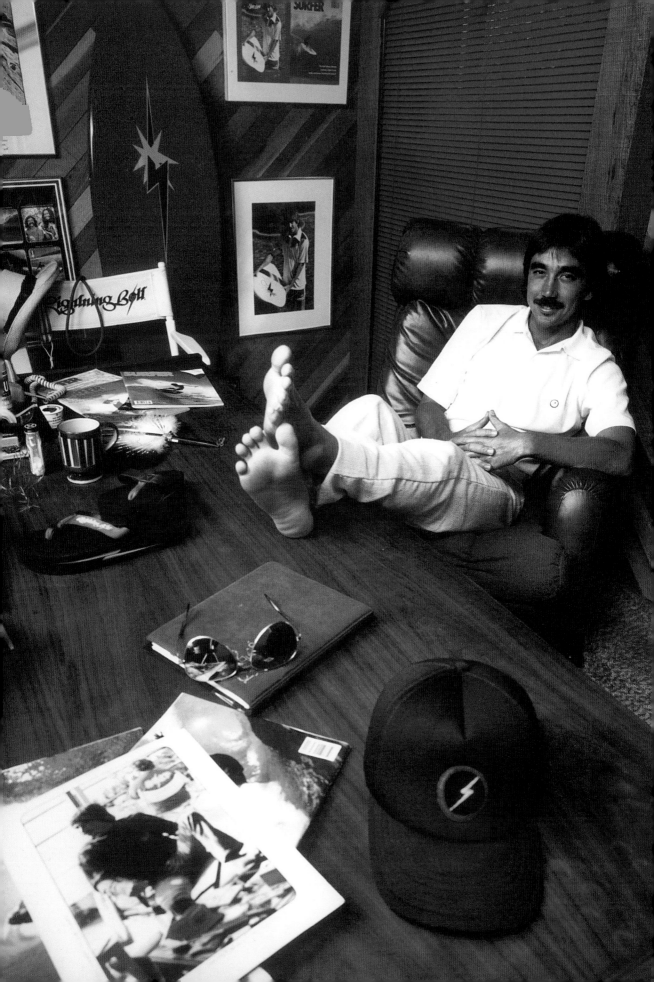

英格蘭西南部一個隱密的礁岩浪點。

哪一種浪？
REEFBREAK 礁岩浪型

礁岩浪點就是指那些因海床面突然改變而產生海
浪的浪點，其海床通常是由岩石、珊瑚礁或熔岩
這些永久性的地層所形成。

　　礁岩浪點能夠產生特性迥然不同的波浪，從最
適合進行長板衝浪運動的柔軟、和緩、滾動的浪頭，
到茂宜島丕希 (Peahi) 那讓人懼怕的空心管浪。歐胡
島北岸管浪區有著三種不同的礁岩，製造出世界上
最具傳奇性和被最詳盡記載的礁岩浪頭，而且驚嚇
指數百分百，是使人腎上腺素急遽上升的金牌級衝
浪學校。

　　一般而言，只有堅固的礁岩地形才有辦法順應
那種龐大的力道並產生具實質意義、可駕乘的波浪，
而在這些條件下所產生的礁岩浪型也屬最具危險性的衝浪類型。
尖銳、堅硬的岩石與熔岩礁石不只會折斷浪板，也會折斷衝浪者
的骨頭和自尊心，即便是名氣響亮的衝浪明星也不例外。而熱帶
地區活生生、會呼吸的珊瑚礁岩更會造成易受感染的擦傷和割傷。
在礁岩區衝浪還有另一種危險，就是你的腳繩垂下的時候會被卡
在礁石中，不過這種狀況不常發生就是了。要是你喜歡在山脈陸
塊旁的海岸線找尋岩礁，密克羅尼西亞 (Micronesia) 群島邊緣以及
南太平洋和印度洋的其他偏遠的地方就有珊瑚礁和「礁岩海峽」。
在受潮汐變化範圍影響明顯的地區，例如英國，其礁岩浪點在受
某些潮汐影響的特定時段根本無法衝浪。然而撇開礁岩浪型充滿
挑戰性的特性不談，由於它們的力道強勁、形狀完好及一致性，
還是有人偏好追尋。

A *Lines of swell* 湧浪列

從深水區漫遊而來的湧浪列會被外圍礁石「集中」，因而增加它們的大小和力道。

B *The reef* 礁岩

波浪會在牢固的岩礁、珊瑚礁岩或熔岩上崩潰。湧浪列會突然被迫在礁岩上減緩速度。浪峰因此被向前擲出並造成波浪內部的慣性運動，形成管浪。

C *Rips* 激流

當海水從岸上設法經由礁岩間或附近的深水「通道」奔流回大海時，常會形成強烈的海流。

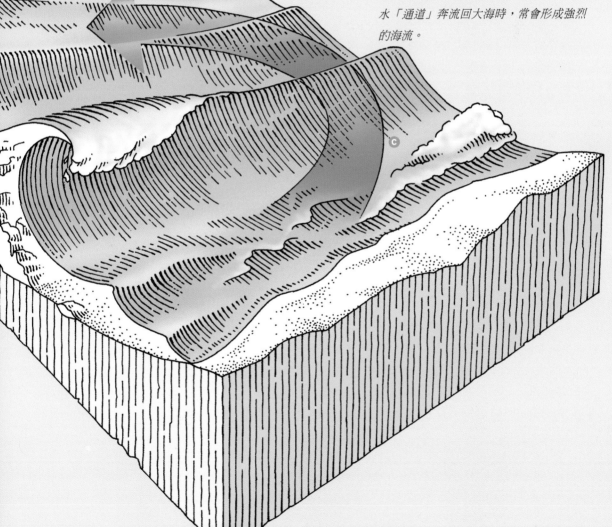

騰空世紀

隨著衝浪板越做越輕、越來越具動力，以及滑板和衝浪文化之間的交流滋養，主流衝浪運動無可避免的遲早會越過浪峰並延伸天際。

1970 年代中期，橡皮關節人，梳著非洲大澎頭的夏威夷衝浪人賴瑞‧博陀曼 (Larry Bertlemann)，開始在進行他獨特的的浪頂轉向時將板舵自浪壁上移開。那是個自然的演進發展，將滑板運動在碗形斜坡上的大力扭轉動作所移轉過來的衝浪動作。飛離浪頂而後試圖降落回到浪壁並完成駕乘，博陀曼是將滑板動作反饋到它母體文化的先鋒。

博陀曼的實驗性騰空特技動作成為知名的「賴瑞花式」(Larryials)，它所引起的跨越變遷現今仍深深嵌在主流衝浪運動之中。1980 年代隨著短板 (throuter) 的出現與其動力十足的轉向方式和無限的靈活性，騰空動作形成衝浪文化中另一種放縱的次文化，而且是那些瘋狂專注於 1970 年代管浪氛圍者的變節對照組。刺青鮮明的加州青年克力斯坦‧費勒屈 (Christian Fletcher) 和麥特‧阿契博德 (Matt Archibold) 是那種會讓家長害怕的騰空動作的代表性人物，他們具體表現出那個時期的龐克文化。

起初，新興起的重力型衝浪世代 (Power-surfing) 與其騰空動作並不為原先的衝浪人所認同，但主流派的衝浪明星像是湯姆‧克倫 (Tom Curren)、湯姆‧卡洛 (Tom Carroll) 及馬克‧歐奇璐波 (Mark Occhilupo) 將其具體化，而另一群衝浪新星 - 凱利‧史雷特 (Kelly Slater)、夏恩‧多利安 (Shane Dorian) 及羅伯‧瑪查多 (Rob Machado) 則將騰空動作融入力道與流暢性，使之化身為可駕乘、可計分的衝浪動作中。1990 年泰勒‧史提勒 (Taylor Steele) 的電影《動力》(Momentum) 通告了騰空世紀的曙光出現；整個 1990 年代，即使是靈魂衝浪人或是重力型衝浪手都在整排蓋浪上或是其他區域中被看到延展緣限和衝上天際的動作。

二十世紀末，由於衝浪文化、滑板運動以及滑雪板運動相繼在市場上大受歡迎，也成就了騰空動作成為板類運動的試金石角色；新崛起的衝浪明星如澳洲衝浪手奧斯卡‧''奧奇''‧萊特 (Oscar 'Ozzie' Wright) 和塔吉‧布羅 (Taj Burrow)，就是以將動力十足的騰空動作，與更強勁的波浪融合在一起而出名。南非衝浪手裘帝‧史密斯 (Jordy Smith) 以在全球的無敵強浪上進行前所未有的繁複騰空動作出名，2008 年初有傳言指出，裘帝加入成為世界錦標賽 (WCT) 的新成員，獲得史上最大的一筆贊助交易；而衝浪暨滑板品牌公司「Volcom」公告將砸下十萬美金，作為第一個能實際完成滑板中「翻板 kickflip」動作的衝浪者獎金。衝浪運動的世界冠軍成為精通騰空動作的大師只是時間上的問題。

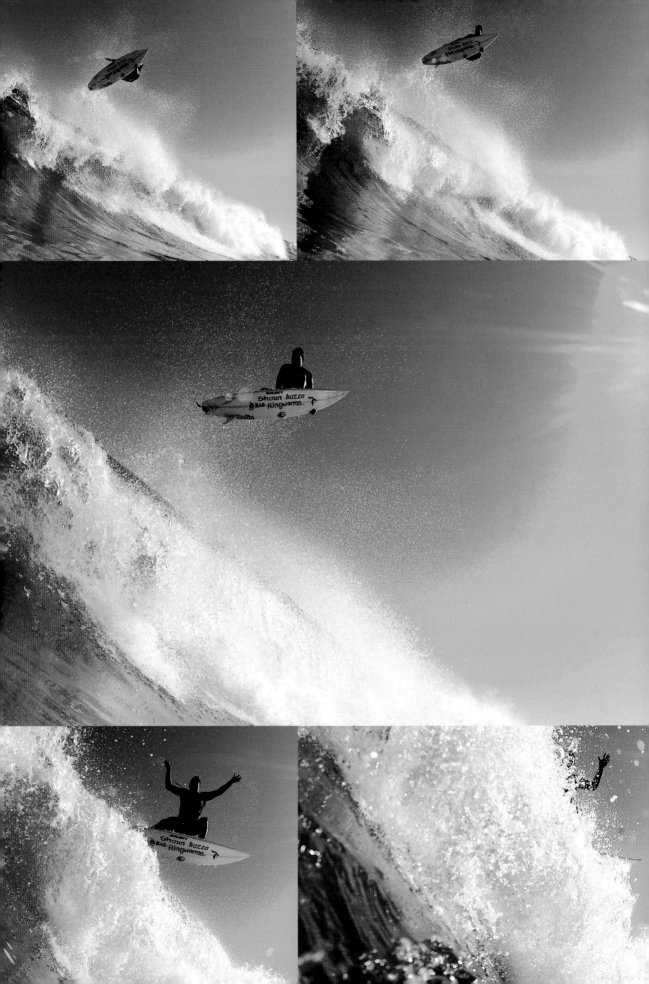

如何成為一個
有綠色環保概念的衝浪者

衝浪人肩負的環保責任不見得要比其他人來得大。但是，身為選擇追求自然原力的人，對於耗損大自然的恩賜，你的體驗將比多數人更為強烈。這裡有十種讓你可以做出改變的方法。

❶ 除了足跡之外什麼也別留下

衝浪最棒的事情之一就是，這項運動本身不會消耗也無法創造資源。你要確實實踐這個基本的真理。不要在海灘上留下你造訪過的痕跡。包括用剩的蠟塊渣、蠟塊的包裝紙、廢棄的腳繩、壞掉的防寒衣，以及你帶去的所有食物和飲料。一併把別人製造的髒亂也清理掉。要是每個人都這樣做，你每次都可以在清新的海灘中划水出海。

❷ 除了回憶之外什麼也別帶走

注意當地的環境。換句話說，不要把打浪車停在易碎的沙丘中，也不要在當地嬌弱植物群集的地方架設營火。如果你要釣魚、捉蟹、撈蚌或其他的甲殼動物，請確定不要捉走幼小的生物。若還尚未成熟，就放牠走吧。

❸ 減少消耗

衝浪生活型式的樂趣之一就是不需要去買一大堆東西。你所需要的只是一塊浪板、一條腳繩，以及一些在水裡穿的衣物。當然，所有產品都有一定的壽命 - 東西在水裡壞掉的速度相當快 - 而想當然每個衝浪人都很喜歡試試新的浪板。不過只要使用時多注意、再多點照顧及定期修補，你的防寒衣可以撐十年而浪板袋甚至可以用得更久。請把裂縫和凹洞修補好吧！

❹ 憑道德心消費

現代的衝浪板、防寒衣、腳繩、蠟塊以及幾乎各種衝浪必要裝備，其中總一部份是以有毒的化學物質和無法回收的材料所構成。雖然衝浪界已慢慢地被迫清醒去思考這個問題。被點名的公司事實上根本也無所謂。不過有越來越多的削板師，會運用自然工法和永續生長的木頭、麻類纖維和其他物質來製作浪板。無污染物質的蠟塊、以持久性設計製作的防寒衣及其他服飾，將會迅速地在市場上大量銷售。尋求你買的產品其背後的故事，提出問題，找出答案。

❺ 聰明地運用科技

使用網際網路做出精準的預測來縮減你為了觀察浪況而消耗的油料。純粹靠猜測或對當地的瞭解，以直覺預測浪況的日子已經過去了。如果你是個新手浪人，為了一道浪開上數英里的路到了浪點，才發現那道浪正在岸邊咆嘯而且足足有三個人高，這樣的情事是沒有任何意義的。另一方面來說，避開仲夏週日那僅有兩呎高的右跑浪也許也是上策。

❻ 使用更環保的燃料

衝浪人常開車。所以要讓衝浪人愛上低排放量並省油的汽車,捨棄累人的吃油怪獸車是件輕而易舉的事情。你會需要的是一台價格實惠、空間寬敞的旅行車,不過仍要確定車子的性能狀態良好,你才會同時改善成本效益及空氣品質。

❼ 保持警覺、保持熱情

全世界的經典浪點都正遭受以利益為主、不顧後果的海岸開發案所威脅。在愛爾蘭多尼戈爾郡的邦道然鎮 (Bundoran) 有個知名波浪的故事,它是衝浪者權利勝出並挽救了一個浪點的經典案例。經由一個有力的開發公司遊說團提出了一項海港開發計畫,而該計畫卻對這一個屬於歐洲中浪況較好的礁岩浪點產生了威脅影響。當地的衝浪團體組織起來,發起拯救運動並向相關主管單位提出抗議。在筆者撰寫本書的此時,該項海港計畫已暫時擱置。請幫忙繼續施壓以拯救各地稀有的浪點。一旦那些浪點像滅絕的物種一般消逝了,它們就會在世上永遠消失。

❽ 當一個行動派的人

支持各種衝浪者的環境遊說團體組織和他們舉辦的環境保護運動。「國際衝浪基金會」(Surfrider Foundation) 是一個行動派衝浪者的全球性組織,它促使當地環境有實際的改變,而每個衝浪會員國都有自己當地的網頁、及在地組織(例如:英國的「反污水衝浪者組織」)。就像許多人將自己得來不易的閒暇時間大部分用在巡視各地近岸水域一般,作為相稱的水域保管人是自己的責任。

❾ 吃有機食物

在農作物上大量使用殺蟲劑和除草劑導致有毒的逕流最後終會流回大海。避免食用及使用以有毒化學物質生產製作的食物和產品,這個舉動雖然微小但卻是減少其市場生存力的具體辦法,且終至能減少這些物質對海洋的影響。

❿ 不要捨近求遠

OK,我們之前談過衝浪即是旅行。但是當你自家附近就有數不清而你從未駕乘過的海浪時,真有必要每幾個月就搭一趟飛機繞過大半個地球到處找浪嗎?居所附近的當地海灘、礁岩和定點崩潰浪也許比不上傑佛瑞灣和歐胡島管浪區的波浪,不過你也不會將自己和凱利·史雷特比較吧?我們每個人不時都會有一股要尋找新浪的強烈慾望,但何不在自家附近尋找新浪點呢?或許新發現的點會讓你相當驚喜。

衝浪短褲

從寬鬆的游泳褲到及膝的衝浪褲，衝浪褲在銷售衝浪夢想上，扮演了一個極重要的角色。

這是理所當然的。在溫暖的水域，把衝浪褲的長度被剪裁至膝蓋左右的地方是合情合理的。試試看穿著一件將臀部緊緊包住的泳褲去衝浪，它不只會讓你看起來像個尋找年輕小夥子在浪花中嬉鬧的買春團觀光客，而且在等浪的時候你的大腿內側還會因為跨坐在浪板上而被蠟磨傷。

直到 1800 年代傳教士抵達波利尼西亞之前，夏威夷人都是以裸體衝浪。然而，身為征服者的殖民地居民，嚴格要求全面禁止衝浪運動，以免當地人因為這項可恥的行為而永遠被拒於天國之外。衝浪運動在 1900 年代初期重出江湖，威基基的海灘男孩在教白人衝浪的時候會穿上羊毛製的泳衣。浮架獨木舟俱樂部的成員很快地就將傳統的泳衣列為拒絕往來戶，而喜愛一種袒露胸脯、長型、用帶子繫住腰部的高腰褲。從二十世紀初直到二次世界大戰這段期間，衝浪服裝都是即興創作 - 看看大戰前衝浪運動的照片檔案，可以見識到維多利亞風的一件式泳衣、五花八門的「浮架獨木舟專用褲」以及各式各樣訂作的褲子。

大戰後幾年，加州商店裡充斥著生產過剩的廉價軍用衣物，衝浪者開始訂作一種在熱帶地區出任務時穿的輕巧棉質軍用褲。這種附帶子或鈕扣的褲

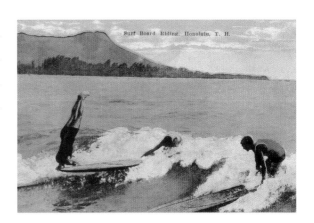

1913年的威基基，穿著羊毛製泳衣的衝浪客正在向人炫耀他的技巧。

子通常都會先漂白而褲管則剛好剪裁在膝蓋上方的長度，穿起來寬鬆而且褲圍在臀部上。這些衝浪者訂作這種褲子的舉動，潛意識中所傳達的訊息是：「我們是浪人，才不鳥你那些守舊的習俗。」

1950 年代期間，口袋裡麥克麥克的加州人開始一窩蜂跑到夏威夷去，歐胡島的「M. Nii's」裁縫店開始販售第一件商業用衝浪服裝。Nii's 短褲引起一陣狂熱而葛雷格‧諾爾 (Greg Noll) 的監獄褲變成了他們最知名的設計款。很快地，不同廠商在市場上推出各式各樣的風格長腿褲，有運動條紋式、波里尼西亞印花及明亮色彩等設計。這些褲子大多都是寬鬆剪裁，這代表海水可以很容易流出，讓衝浪者能保持輕鬆的感覺。

1960 年代開始的時候，衝浪褲一般是用厚綿料製成，某些品牌會使用雙縫補強車線和其他引人注目的小裝飾，以利與市場上其他品牌的衝浪褲做區隔。到了 1960 年代中期，市場上出現了材質比綿花輕且乾燥速度更快的人造尼龍和聚脂纖維，各相關製造業者紛紛開始在新發行、需求廣告若渴的衝浪雜誌上大力推銷他們的產品。「Jams」以色彩鮮豔的印花圖案和創新的剪裁為特色，而「Birdwell Beach Britches」和「Hang Ten」生產的短褲偏愛帶有鮮明色塊和彩色滾邊的簡單設計。

1950年代期間到夏威夷群島旅行，如果沒去光臨「M. Nii's」商店，買一條出名的「瑪卡哈溺死者」衝浪褲，那趟旅行就不算完整。(Makaha droumer')

1970 年代來臨時，傳說中由 Katins 生產的耐用且永不過時的 Kanvas 短褲大受歡迎，歐胡島北岸每張照片中的衝浪人似乎都穿著他們更緊、更短、設計優雅的衝浪短褲。1970 年代末期，澳洲的「Quiksilver」開始在市場上銷售他們的第一件衝浪褲：簡單的設計外型，採用以棉花和人造材質混合成的衣料，預告粗獷風格的衝浪褲的時代即將來臨。這款衝浪褲銷售量驚人。而 1980 年代末期，幾乎每個衝浪主品牌都在爭食這個銷售市場。到 1990 年代初期，「Roxy」因為有麗莎·安德生 (Lisa Anderson) 引領品牌形象，成為市場上第一家販售

女性專用衝浪褲的品牌，其設計理念類似但剪裁較不那麼寬鬆。

現在，在先進國家的高檔賣場和商店街所賣是以高科技快乾材質製成的衝浪褲。款式從嘻哈風格、滑板龐克、到簡單復古，和超大尺碼而諷刺意味濃厚的波里尼西亞印花圖樣都有，未曾有一種生活型態能被成功地推銷給這麼多人，卻又那麼地容易。

下一頁：1930年和1973年古早的衝浪服裝樣式（順時針方向看）

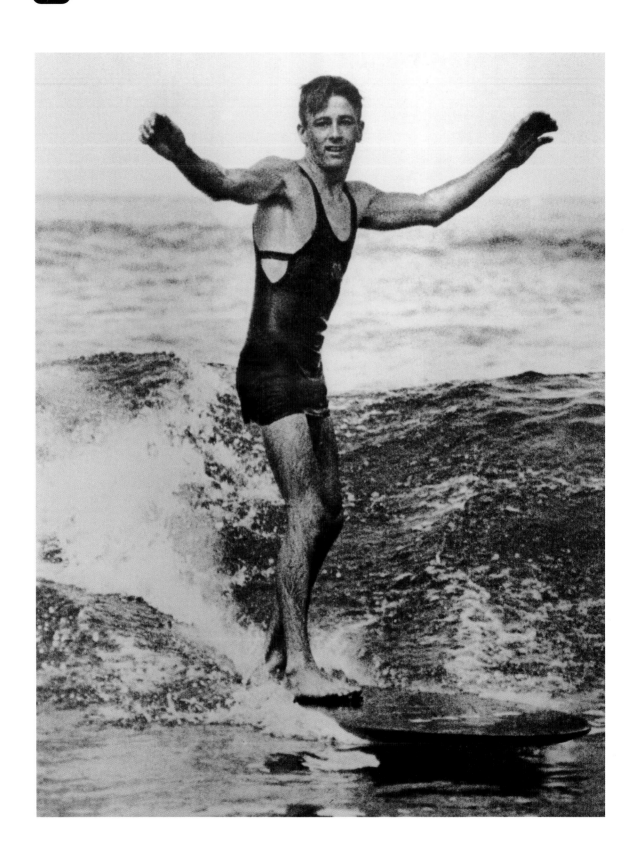

Katins International

1) Wayne Bartholomew, *Australia* 2) Robbie Husic, *Hawaii* 3) Bruce Raymond, *Australia* 4) Paulo Proenca, *Brazil* 5) Shawn Thomson, *South Africa* 6) Jeff Crawford, *Florida* 7) Dan Merkel, *California* 8) Guess Who? 9) Tony Staples, *California* 10) Greg Loehr, *Florida* 11) Rick Rasmussen, *New York* 12) David Scibal, *New Jersey* 13) Rory Russell, *Hawaii* 14) Reno Abellira, *Hawaii* 15) Peter Townend, *Australia* 16) Mark Warren, *Australia* 17) Ian Cairns, *Australia* 18) Mike Purpus, *California*

Our customers are our only salesmen.

KANVAS BY KATIN, INC.
16250 Pacific Coast Hwy.
Surfside, California 90743
Phone (213) 592-2052

Send 50c for decal and new 1975 brochure. Dealer inquiries invited.

Kanvas by Katin

CUSTOM SURF TRUNKS
SURFSIDE, CALIF.

板舵的演進

板舵是接在衝浪板下面，幫助轉向動作順利的安定裝置。這些年來，板舵促成了衝浪者衝浪方式的改變。

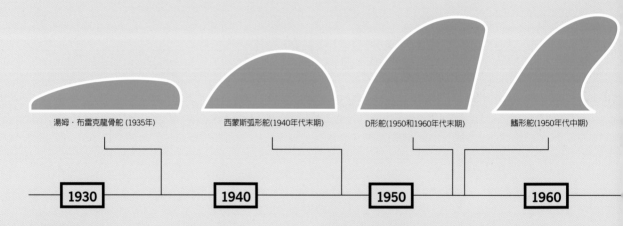

湯姆·布雷克龍骨舵 (1935年)　　西蒙斯弧形舵(1940年代末期)　　D形舵(1950和1960年代末期)　　鰭形舵(1950年代中期)

1930　　　　**1940**　　　　**1950**　　　　**1960**

龍骨板舵 (Keel fin)

　　1935 年衝浪先鋒湯姆·布雷克 (Tom Blake) 把機動船的尾舵裝到衝浪板尾端時，大家公認他為創造出第一片實用板舵的人。在板舵出現之前，衝浪者要轉向時是將在板側的一隻腳移出浪板外並浸到水裡，因而產生阻力。儘管湯姆·布雷克已有突破性的發現，然而大部分的衝浪者持續在「滑屁股 slide ass」，用看起來不大優雅的側滑方式放開浪板的板尾。再過了十年之後，裝上板舵的衝浪板才成為加州等浪區的特色。

弧形板舵 (Radius fins)

　　板舵科技就是關於衝浪者如何利用物理力距與據此來操弄拖拉動作並影響滑行速度的方式。衝浪者暨科學家鮑伯·西蒙斯 (Bob Simmons) 率先採用了這種得來不易的知識。1940 年代期間，西蒙斯和其他削板師所用的新月形狀的弧形板舵，通常是以各種木材製成，貼上或膠封至衝浪板板尾的下方。

鰭形舵 (Dorsal-style fins)

　　1950 年代期間，深度約 9 至 10 吋的斜角單舵變成了標準規格。當然這種舵會有多種不同的面貌，其中包括適合用於各種板厚和輪廓的經典 D 形舵，以這種板舵進行轉向和修正的時候，衝浪者採各種程度的收放施力都沒問題。隨著 1960 年代的到來，玻璃纖維製或背鰭形可拆式尾舵 (由海豚背鰭形狀得來的靈感) 開始替代了早年由木質或鑲板材質所製並被密合固定於板尾的板舵。

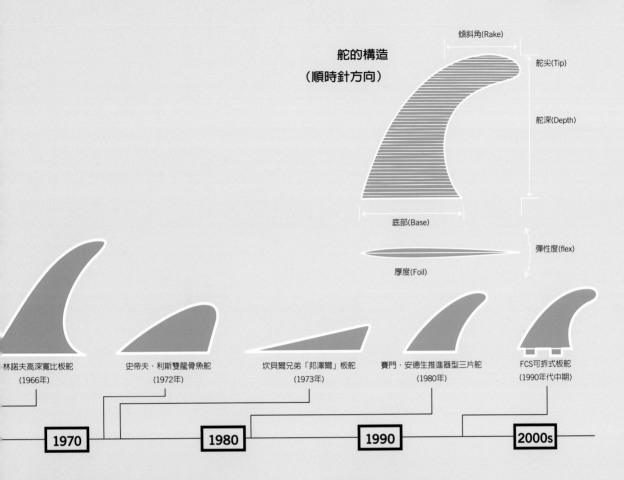

舵的構造
（順時針方向）

傾斜角(Rake)

舵尖(Tip)

舵深(Depth)

底部(Base)

彈性度(flex)

厚度(Foil)

林諾夫高深寬比板舵
(1966年)

史帝夫‧利斯雙龍骨魚舵
(1972年)

坎貝爾兄弟「邦澤爾」板舵
(1973年)

賽門‧安德生推進器型三片舵
(1980年)

FCS可拆式板舵
(1990年代中期)

1970　　**1980**　　**1990**　　**2000s**

高深寬比板舵 (High-aspect ratio fin)

　　由眼光獨到的加州佬喬治‧格林諾夫 (George Greenough) 所設計，舵頭又尖又斜而底座窄小的板舵，它是最具影響力的板舵設計之一。格林諾夫在仔細研究鮪魚的尾鰭之後設計了這個板舵。他的目標是要能迅速以及僅需在侷促的空間裡即可完成轉向動作。格林諾夫駕乘一塊相對較短並搭配他自己設計板舵的衝浪板贏得 1966 年的世界錦標賽，奈特‧楊 (Nat Young) 隨即對那個革命性的板舵設計表示肯定。

1970年代的實驗

　　1970 年代期間有各式板舵在進行形狀和結構的實驗。史帝夫‧利斯 (Steve Lis) 率先開發出雙龍骨魚舵設計，坎貝爾（Campbell）兄弟的三片式「邦澤爾 Bonzer」板舵設計，以及澳洲的馬克‧理察斯 (Mark Richards) 所設計能迅速轉向的雙舵（無圖示），是該時期最具重大意義的三種設計，它們提供衝浪轉向時操控更好、速度更快。

FCS 短板舵 (FCS Thruster fins)

　　1980 年代期間，三片式的「推進器型」板舵設計隨處可見於短板之上。在初期，三片式板舵多是被膠合固定於板尾，但是過去十年間可拆式板舵已成為最通行的板舵結構。被廣泛使用的三片舵裝置，其深度、寬度、厚度以及彈性程度均可依衝浪者的需要而調整安裝。

無板舵浪板 (The finless board)

　　過去幾年一項最有趣的行動就是把板舵給拔掉。由澳洲的戴瑞克‧海德 (Derek Hynd) 及一小群技巧超凡的衝浪手所領軍，它們重新發現到浪板厚度和板緣輪廓在轉向技術上的重要影響性。也許這個有七十年歷史的浪板設計史會兜了一圈又回到原點－若是無板舵衝浪板真的開始大量生產的話。

傑夫・德汎 JEFF DIVINE

傑夫・德汎捕捉到的衝浪者與波浪間共鳴的美感比任何攝影師都來得深刻。

　　時間是 1968 年的新年除夕。十七歲的傑夫・德汎正在一個鬆軟的懸崖上費力攀爬到一半，那懸崖通往著加州最早的沙灘浪點布雷克斯 (Blacks)。他用 400 釐米的鏡頭從懸崖處俯瞰瞄準一道晶瑩剔透的完美湧浪穿過海底峽谷，在其中匯整海洋的力量後即投射出滾滾波浪。他克制住自己的強烈慾望將相機放入車子前座底下然後自己划水出海，他祇得開始拍攝起朋友克里司・普勞斯 (Chris Prowse) 幾番進出管浪的影像。這名年輕的業餘者，首次在《衝浪客》雜誌上發表的衝浪照片便是在這段期間所拍攝的。

　　要是朗・史東納 (Ron Stoner) 捕捉到的是 1960 年代衝浪者的衝浪片刻，那麼，德汎則是在接下來的數十年繼承了那個難以捉摸的奇才的地位。他發展琢磨出最優質的衝浪運動攝影靈敏度，表現注意力在岸邊非主流的畫面與海浪中的衝浪景象一樣好。過去四十多年，他聚積起了衝浪運動史中最具意義的衝浪照片檔案寶庫。1981 年到 1998 年間身為《衝浪客》雜誌的照片編輯，他主導了衝浪界在職業化及商業化的成長關鍵時期。其後，身為《衝浪者日誌》(The Sufer's Journal) 的攝影最高主管，他持續發揮龐大的影響力；雖然也算是他工作的一部份，他近來參與了一項四萬美金預算的

1974年，不羈的衝浪人「釦子」蒙哥馬利・卡魯修卡拉尼 (Montgomery 'Buttons' Kaluhiokalani)在夏威夷北岸的維爾茲蘭德(Velzyland)，划水出海時比出勝利的手勢。這個時期德汎所拍的照片是時代見證的紀錄。

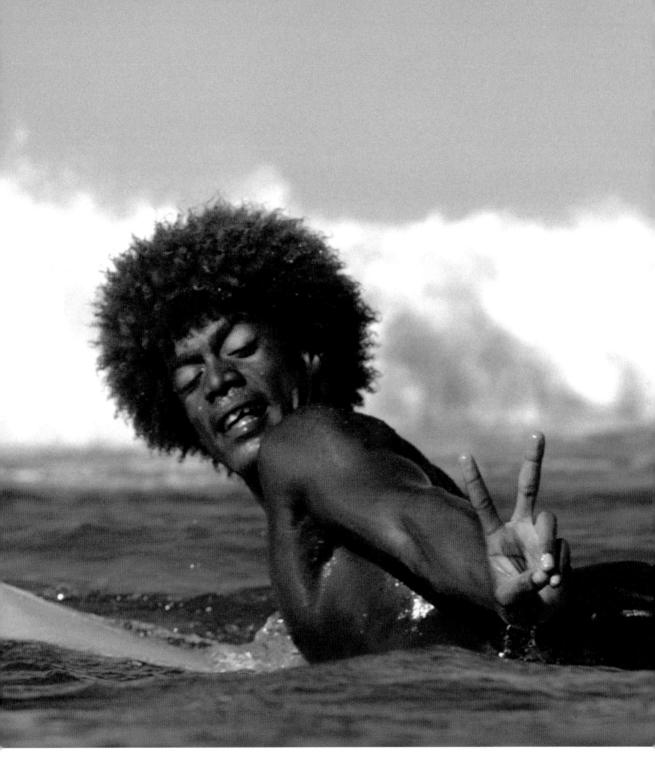

商船旅行，而這艘船可以被稱作個高張力的浮動廣告，只差在船上是喝峇里島的 Bintang 啤酒而不是法國的高級香檳 Bollinger。無論如何，那個在布雷克斯費力攀上懸崖而雀躍不已的十七歲男孩的精神依舊健在。他說：「衝浪關乎的就是人與波浪」，「他帶著所有的一切划水出海，追到一道浪，而海浪則把一切都沖刷掉了。衝浪中所有的商業觀點都祇是狗屎。」

布萊恩‧威爾森
BRIAN WILSON

布萊恩‧威爾森用音樂所喚起的衝浪之美，比任何其他藝術家都要來的完整。

布萊恩‧威爾森是家族式樂團「海灘男孩」(Beach Boys) 背後的創造力泉源，這個樂團在距離洛杉磯的曼哈頓與荷摩莎海灘社區內陸數英里遠的霍桑嶄露頭角。「海灘男孩」1961 年的「Surfin'」專輯 - 原本是布萊恩為應付高中音樂課而作的曲子 - 大賣之後，布萊恩‧威爾森很快就領悟到衝浪相關議題所隱含的威力。他的家人和經理人很快地意識到發行與衝浪運動相關的歌曲有會一定的商機。布萊恩‧威爾森開始創造音樂，向懷有青春美夢及易受感動的年輕聽眾傳達他的加州夢，於是追逐浪花的衝浪意念擄獲了美國西岸的人心並逐漸深入美國的中心。

布萊恩音樂的主要脈動是以衝浪運動質樸的本質為理念。「海灘男孩」早期的熱門歌曲充滿 woody 車、編織涼鞋、金色膨膨頭髮型的意象，並以極為柔美的和聲及音樂深度感所編製而成，輕易地就使其他美聲衝浪樂團相形失色，如「詹與狄恩」（Jan & Dean）及「狩獵樂團」(The Safaris)。無止境的青春以及玩樂、玩樂、再玩樂的意象使得布萊恩的樂曲創作能深入該世代的品味中 - 他們的唱片因此熱銷大賣。

布萊恩最能真正捕捉到衝浪生活美感的樂曲是在「Pet Sounds」和「Smile」專輯中，1965 年後他才將這兩張專輯收錄在一起 - 雖然專輯的歌曲中只有一首提到衝浪運動。「Good Vibrations」這首代表性單曲是「Pet Sounds」時期錄製的，它包含高昂、讓人興奮愉悅的和聲，只能以樂音的欣喜來表達。在「Smile」專輯時期發行的「Surf's Up」是一首採取同樣飄緲、與世隔絕的作曲風格的歌曲，其歌詞完全不帶「海灘男孩」1960 年代初期曲風中那種大肆傳唱衝浪運動的陳腔濫調。歌曲中的詞句提及各種事物、有催眠般的和音，並具有以衝浪運動做為護身符隱喻的特質，而這首歌的歌名在歌曲的高潮部分才會出現。

　　儘管這樂團以彰顯衝浪生活意象為其表現的方式，加州真正的衝浪手卻從沒打算接受他們的音樂。事實上，「海灘男孩」的音樂能和衝浪運動確實扯上邊的只有布萊恩‧威爾森出道的時間和地點。紀錄顯示布萊恩從來沒有衝過浪，只有他那個玩搖滾的弟弟，「海灘男孩」的鼓手丹尼斯‧威爾森 (Dennis Wilson) 曾經划水出海。同樣的，阿肯色州和奧克拉荷馬州，花錢在自動投幣點唱機播放他們的歌曲的青少年，以及美國中西部在冤下車電影院、餐廳點播衝浪頓足爵士樂的青少年們可能一輩子也都沒看過海。

　　雖然布萊恩‧威爾森一生從沒追過浪，但他瞭解這種人類和海洋的互動關係，教使萬物黯然失色，而且他還能以樂音清楚的表達出那種複雜又多彩多姿的微妙關係。

浪點

努沙 (NOOSA)

昆士蘭的努沙角岬是五個熱帶型右跑定點浪點的所在地，如在夢境中所規劃的衝浪地。

這是一個陽光和煦的努沙早晨。位於世界的另一頭，離布里斯本北邊幾小時的路程，這裡是你可以同時實現所有的衝浪夢想的地方。努沙有多讚你是不會知道的。你曾聽說這段期間輕柔的風會吹過岬角，深情地梳整過的右跑定點崩潰浪，穿越國家公園的樹林。時間是黎明時分，大地一片寂靜。你可以看到有4個浮標般的人影在岬角水面上等待著；一個老浪人正倚靠在他陳舊不堪的小卡車引擎蓋，用毛巾擦乾身體。他向你問好，你的反應卻有點扭捏因為你自知以前從沒有衝過浪，不過多年來你已經貪婪地看了一堆衝浪雜誌了。你划水出海的時候，頭頂上輕輕拍動著的彩色光影閃閃發亮－一群長尾小鸚鵡在空中俯衝盤旋。你的心隨著海浪的氣息及自然力的強度撲通撲通地跳著。你划水出海，一直划，一直划，直到地平線上有個人出現在你眼前，他大聲叫喊、旋轉、滑行、將自己向上抬升，並由右向左調整位置在你面前橫跨那道浪。那個浪人衝過去了，他拱起後背、手臂高高舉起。你彎下腰推動那塊老舊的單舵板就像在照片裡看過那樣，穿過朦朧的彩虹。另一個浪人衝過一組浪中的第二道浪，丟下你一個人在那邊。地平線上很快又出現了另一排浪，海浪開始在你的前面以及右側靠近岬角的地方發威。一道嘶嘶作響、高高捲起、綠色水波的彎曲浪肩朝你的方向而來。在那股能量融合聚集並向前滾滾推進開始向上舉升的時候，你掉頭划水。▶▶

擁有成排卵石的茶樹灣(Ti Tree Bay)是圍繞在昆士蘭努沙岬四周的五個浪點之一。

浪點
努沙 (NOOSA)

擁有完美柔緩波浪的努沙，就像世界上其他地方一樣，幾乎可說是地球上的衝浪天堂。

◀◀ 你開始往下落，在你右邊也開始有浪壁形成。你引起了正在划水出去的衝浪人注意，就是那個追到第一道浪的浪人，受到他的眼神鼓勵，你憑自己的感覺去做，然後划水再划水，過沒多久你在昆士蘭的努沙岬成功下了第一道浪。

1957 年 9 月，海登‧肯尼 (Hayden Kenny) 成為第一位在環繞努沙岬的波浪上衝浪的人。「我來到這國家公園，看到這些令人驚艷的海浪，但是不知道該不該划水出海。附近沒有半個人，我想要是我歪爆撞到頭，那就玩完了。不過最後我還是出發了，而且在浪板上緊抱住浪板，因為真要是失去浪板那會嚇死人。」而這時太平洋的另一邊，朵拉 (Dora) 和艾德華斯 (Edwards) 正在馬里布 (Malibu) 和霖康 (Rincon) 賣弄衝浪技巧，傳奇削板師、短板革命先鋒鮑伯‧麥塔威奇 (Bob McTavish) 在岸邊正為海登‧肯尼 (Hayden Kenny) 製作衝浪板，他選擇努沙做為他的衝浪據點。「這個地方真是正點，海浪超棒。有湧浪來的時候我們就會關上電源停止製作板子，然後跑去努沙衝浪。那裡感覺超好，但是有點荒涼。」

「有點荒涼」這個詞無法用來形容現在真正的努沙，但是和澳洲東岸海岸線上其他狂亂、激烈的衝浪點相比，如果你有耐心和時間等候，這裡也有著許多好浪讓人悠哉享受。努沙的海浪是由五個連串的右跑浪點所組成；從岬角外圍偶有挑戰性的茶樹灣 (Ti Tree Bay) 到具有鼓舞人心的機械性海浪的強森 (Johnson's) 和第一海角 (First Point)，那裡的海浪對於喜歡以流暢風格衝浪的人來說是在完美不過了。

貝琳達‧彼得森(Belinda Peterson)讓長板的用途得以發揮：她移動腳步到浪板的前端進行板頭駕乘，徹底善用努沙海浪平穩而漸緩的浪型。

如果你認為追逐兇險的管浪很無聊事，那努沙便是世上最迷人的右跑浪點。

十二月到三月之間是起浪的季節，不過最晚可到七月，從太平洋附近低氣壓區來的巨大湧浪仍可能會圍繞著岬角。努沙的氣溫從讓人汗流浹背的夏季到那種宜人的南方冬日都有。

最近幾年努沙地區已成為世上最具有想像力的衝浪社群聚集地，終年都有駕乘各式浪板的旅遊衝浪人到訪，他們使用的板子從常見的傳統長板、最新式的三舵短板、莢型板、魚板、立式單槳衝浪板。加州的削板師暨環保衝浪運動的前瞻者湯姆‧

韋格納 (Tom Wegener)，曾利用努沙緩緩消退的美麗浪壁來作試驗，以古夏威夷浪板設計理念翻新創造的新版夏威夷浪板，並且開發出以生長快速、經久耐用的桐木製手工木質浪板。由於自然資源有限的情形下，努沙地區過去二十多年經歷了全面性的大量開發。這浪點受到人群喜愛但又藏著一些無常變化，這是由於它面向北邊，而且距離那個使澳洲東部海岸其他地方成為全球最一致的衝浪海岸的廣闊湧浪窗口很遠。儘管有這些惱人的事情，努沙還是一個必遊的地方，尤其是如果你喜歡衝長板及緩緩的右跑浪。

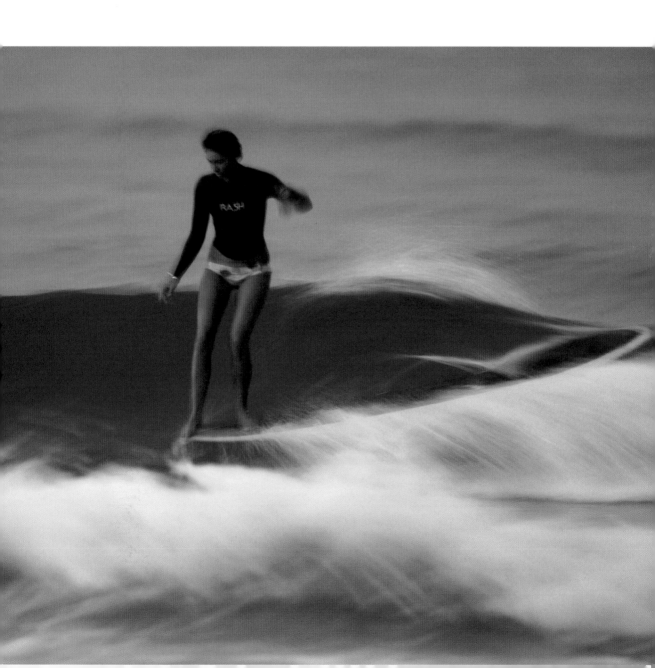

英國北德文郡(Devon)靈矛斯(Lynmouth) 的定點浪點。

哪一種浪？
POINTBREAK 定點浪型

任何在岬角附近形成衝浪點的地方都應是定點浪況。通常都有著綿長而雅致的浪型，世界上的幾個代表性衝浪點都是由定點浪型所構成。

定點浪點可能是沙質或岩石地形，由於這種浪點靠近陸地所以會深受移動的沙子、礫石及潮汐的因素影響。不論是在哪種環境下，定點浪點的浪都是向同一個方向崩潰。舉例來說，智利海岸線其特色就是有連串綿長、岩石底、左跑浪點，而這和出產各式各樣右跑浪的摩洛哥中部恰好相反。定點崩潰浪點的特色通常是，只要划水出海就可以看到狹小而明顯的起乘區。這種浪點所產生的浪通常是綿長、可以預測、及延續一致地崩潰的浪，因此它以能夠培育出衝浪風格流暢而獨特的衝浪手所著名。對所有的衝浪者來說（高手級的衝浪手除外），定點浪點唯一的缺點就是它們所製造的浪頭可能會難衝到令人生氣，這類型的浪點會吸引大批人潮而在狹小的浪頭上追浪的機會卻相當有限。

經典的定點浪點－其海上活動是在靠近岸邊的地方進行，而且衝浪者只需朝與陸地平行的浪列前進即可－可能是所有類型的浪點中最具美感和吸引力且最上相的。它們所製造出的長型液態水牆是完美展現個人衝浪風格的最佳舞台。長板世代理想中的完美好浪其浪點幾乎都是由定點浪點所包辦，例如加州的霖康 (Rincon) 及馬里布 (Malibu)，這些浪點曾經孕育出全世界最優

秀且風格獨特的幾位衝浪好手。如同時也是在創造衝浪歷史，許多當代高階動作派衝浪的表演場所，如南非的傑佛瑞灣 (Jeffrey's Bay) 和位於澳洲黃金海岸的超級沙岸 (Superbank) 所產生的都是崩潰迅速、力道強勁的定點浪。若要征服定點浪型仍舊需要經過衝浪風格和能耐這兩種試紙的測試。

A *Lines of swell (湧浪列)*

湧浪列在岬角附近「折射」後形成了沿著卵石灘、沙灘或石灘緩緩崩潰的波浪。它們的浪列線是呈輻射狀發射出去並進入深水之中。

B *Peaks (浪頭)*

當湧浪列到達岬角附近較淺的水域時，波浪會開始崩潰。然後它們會沿著海岸線平穩地逐漸消退。

C *Current (海流)*

自岬角陸地向下沖刷的海流奔流回到海裡，它會在沿著波浪周圍形成一個水流通道。

D *Aggregate (沉積物)*

石堆、沙堆及其他的沖積沈澱物自岬角外成扇形散開堆積成形，它影響並集中海浪推向浪點。

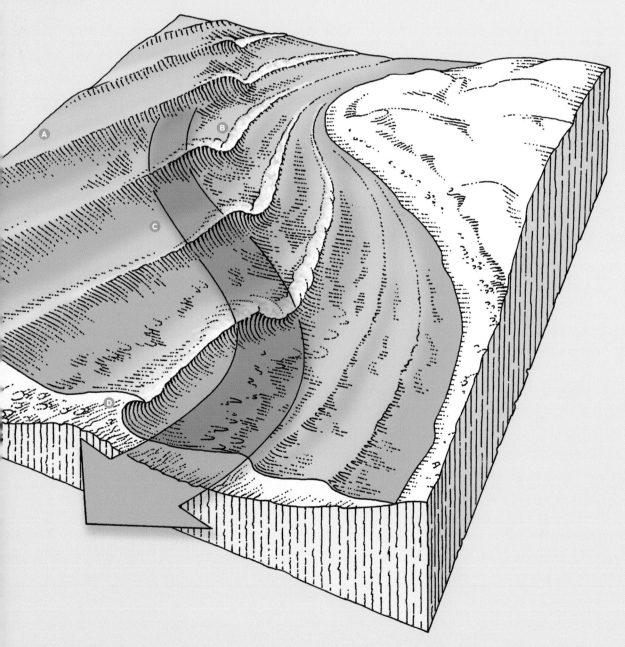

出生日期：1949年（卒於1976年）
出生地：夏威夷
關鍵之浪：貝克朵管浪區
（Backdoor Pipeline）

邦克爾·史布雷寇斯
BUNKER SPRECKELS

從享盡夏威夷特權與榮華富貴的紈綺子弟到沉浸毒品世界而死亡，這無限揮霍人生的神話傳奇，邦克爾·史布雷寇斯的放浪不羈在衝浪文化中激起了一陣漣漪。

生活場景

一：一個北歐日耳曼民族樣貌的彪形大漢肩膀上扛了一支來福槍，他袒胸露背，臀部被緊身高腰長褲緊緊裹住，他的眼睛隱藏在金邊飛行員太陽眼鏡後面。右手緊握著用來福槍獵得的羚羊角。二：被陽光與大海親吻的金髮小子，緊抱著一塊短短地、唱片形狀的衝浪板，木然地盯著阿爾特·布祿爾（Art Brewer）的鏡頭。三：蓄落腮鬍而神色呆滯的怪人，身穿衣領開口很低的衝浪T恤，溜著滑板穿越歐洲的城市廣場，他身上的珍珠白緊身喇叭褲管前後搖動。四：一個蓄著八字鬍，看起來心事重重，身穿皮長褲的癮君子盯著相機鏡頭，這次的背景是他靠著破舊的旅館房間。一條牧牛鞭和一部手風琴的前景道具形成超現實的氣氛。五：一堆奇形怪狀的浪板像輪輻一樣展開，中間有個穿著晚間居家休閒便服的人站在豹皮地毯上。

邦克爾·史布雷寇斯三世是茂宜島砂糖企業的繼承人。他的曾組父是早期甘蔗種植園的寡頭統治集團成員，即使面臨殖民地居民和傳教士的龐大壓力，仍捍衛夏威夷的獨立和自由，因此年幼的邦克爾被夏威夷土著祭司視為當地的王子轉世。他曾被教會了一些神秘的儀式而且受到當地土著家庭的熱情支持。他跟著家人在加州和夏威夷群島間來來去去，在威基基和加州的私人海灘上學會衝浪。1955年邦克爾的母親嫁給電影明星克拉克·蓋伯－當時正是這個演員名利雙收、頗具影響力的全盛時期。有了明星光環的加持，史布雷寇斯的家族聲望迅速達到高峰。

邦克爾·史布雷寇斯是短板風潮的煽動者之一。

邦克爾在非洲學會了打獵。他沉迷站在於好萊塢聚光燈焦點下，以及在馬里布 (Malibu) 和霖康 (Rincon) 的海岸間來回旅行，當然還有在冬天的時候回到有著巨浪的夏威夷群島。1960 年代中期，小邦克爾走上歧途出了亂子，他的家人怪罪於馬里布那群隨心所欲的衝浪朋友。馬里布的人才不管史布雷寇斯是誰，也不在乎他的家人、繼父是何方神聖。而真正重要的是你的衝浪技術如何，以及你如何約束自己。1960 年代中末期，史布雷寇斯到偏遠的浪點參與一連串的拓荒旅行，一路上還夾雜迷幻藥點綴助興。▶▶

邦克爾・史布雷寇斯
BUNKER SPRECKELS

照片中可以看到，1969年史布雷寇斯在他的「艾爾瑪Alma」
浪板上衝浪，他是率先在貝克朵管浪區衝浪的人之一。

　　每年冬天史布雷寇斯都會回到北岸去製作和駕乘最短、最奇特的新式短板，並順勢研發出第一塊上圓下銳型板緣的衝浪板。史布雷寇斯開拓了從管浪區（現在被稱為貝克朵 (Backdoor)）浪頭逸出而鮮有人駕乘的右跑浪，展現出他的眼光。史布雷寇斯以趴、跪、彎腰蹲伏和小腿伸直等姿勢衝浪，有的時候是在同一道浪上進行這些動作 - 他拋開風格形式的窠臼，以全然原創的方式詮釋每一種駕乘方式。這種新的衝浪運動元素包括粗暴的行進、快速彎腰屈膝、能量與流暢度的爆炸性釋放、利用兩側板緣靈活交替地衝浪，動作之間以斷奏般的急扯、扭動和腳步移動做分隔。

　　短板風潮當道的時候，邦克爾終於繼承了家族事業，其財產範圍預估為五千萬美金。那是事情真正開始走樣的時候。整個世界變成邦克爾的「聖餐杯」。一個由作家、藝術家、攝影師和導演組成的小圈圈依然跟隨他的腳步，他成了不受身體或美感上約束的劇情式紀錄片主角。他的生活本質變成一連串魯莽的冒險活動，其中包含一群明艷照人的女子、名人、跑車、讓人無法容忍的怪異妝扮、毒品以及酒精從未間斷。這個衝浪人已成為具遊手好閒、放浪形骸等綜合特性的人。

　　1976 年邦克爾・史布雷寇斯被人發現死在巴黎一間旅館的房間內。驗屍官判定史布雷寇斯是自然死亡，得年二十七歲。

1970年代中期，史布雷寇斯 - 一個性愛、毒品、酒精和致命武器的狂熱愛好者 - 是他自創的心理劇中的主角。

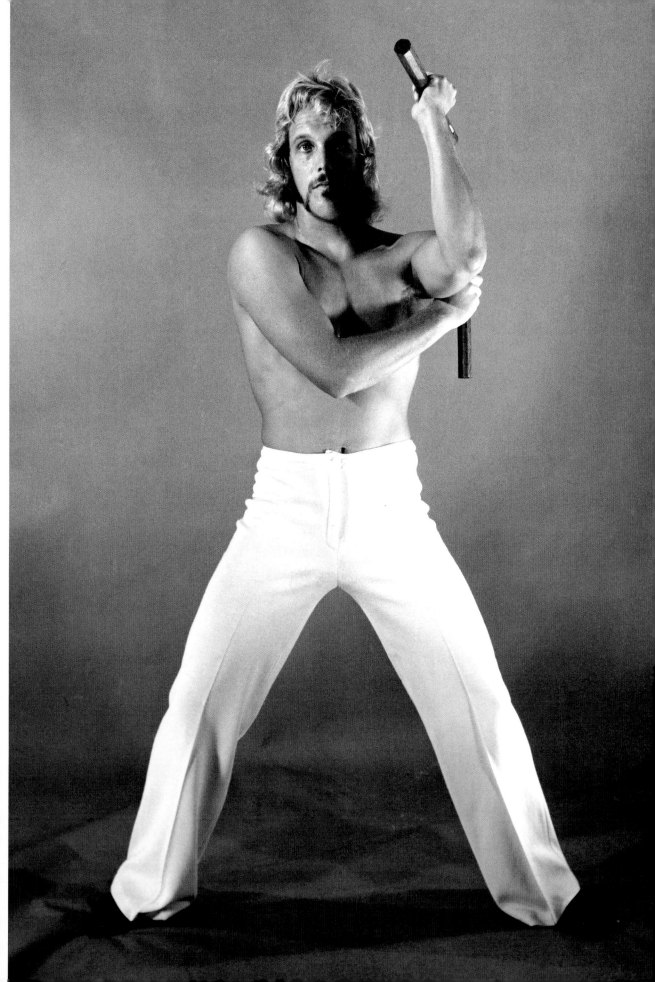

如何舉辦
一場完美的海灘派對

向晚的微風撫過，棕櫚葉隨著風輕輕搖曳，滑音吉他慵懶的和弦聲彌漫在空氣中，烤架上正烤著讓人垂涎三尺的鬼頭刀魚...你正身處一場夏威夷式的完美海灘派對。

　　夏威夷當地的宴會 (luau) 傳統是 1819 年國王卡美哈美哈二世，在來自英國與葡萄牙殖民者的壓力下，宣布在宗教與文化傳統上，對於貴族和平民用餐、飲酒以及慶祝時必須分開的命令是違法的。連衝浪運動甚至也曾經遭受相同的隔離待遇。卡美哈美哈國王民主化的命令將這一切永遠改變了。這是有史以來，夏威夷的貴族成員和平民後代可以聚會、一起衝浪、參加宴會和跳舞。

夏威夷人的花環 The Lei

　　要歡迎你的客人，當然花環 - 象徵夏威夷文化的傳統花冠是絕不可少的。要製作一個完美的花環，你會需要細線、幾朵盛開的大花（木槿或蘭花最理想），及一大根針。準備一條一百公分的細線，在一端打上一個大結。將細線穿入針眼，然後穿過花的萼片（用來保護花瓣、有很多綠色葉狀薄片的部份）。繼續上述動作直到到達線的末端。你的客人抵達時，在他們每個人的脖子上戴上一串花環吧。

模仿這個傳統草裙舞者描繪太陽的動作，讓你的客人留下深刻的印象。

樂音 Sounds

若要創造出完美的海浪和夏威夷群島上濕熱的微風可能性大概很低，真可惜，不過要拼湊出一個完美的夏威夷式的海灘派對，氣氛一定要對。將你的 iPod 灌滿各種夏威夷的傳統樂音，其中再以幾首布萊恩·威爾森 (Brian Wilson) 晚期的作品做點綴、加上一點胡島最出名的年輕人傑克·強森 (Jack Johnson) 柔美的樂音，這樣準沒錯。來點撩撥四弦琴的簡單聲音 - 只需要認識幾個簡單的和弦 - 就可以做得很好。

C大調　　　G大調　　　D大調

這裡有三個四弦琴的和弦，現在來組一個樂團吧。

卡魯瓦烤豬 Kalua Pig

每一場夏威夷傳統盛宴都有烤魚，不過整場宴會的主要菜餚是烤乳豬。

材料：

一整頭豬（各種大小皆可）
香蕉葉
鹽巴

❶ 挖一個符合豬的體型大小的坑 (imu)。在坑底排上光滑的石頭。

❷ 在坑內升火讓它燒成灰燼。

❸ 把豬準備好。將豬的身上從裡到外都抹上鹽巴。把已加熱的石頭放進豬的體內，然後把豬的腿綁在一起。

❹ 用耙子將灰燼集中然後用香蕉葉將石頭覆蓋住。

❺ 將整頭豬放入坑裡，再覆蓋更多香蕉葉、熱熱的灰燼和土。

❻ 整頭豬要烤五個小時。

雞尾酒時間 Cocktail Hour

食物消化了以後就是雞尾酒時間了：海灘派對中沒有什麼比來一杯經典的邁泰 (Mai Tai) 更好了。邁泰的原創者是偉客餐廳 (Trader Vic's) 連鎖店的創辦人維特·布吉朗 (Victor Bergeron)。

材料：

2 份牙買加蘭姆酒

1 份白柑橘香甜酒

1 份新鮮萊姆汁

杏仁糖漿少許

薄荷

❶ 將所有材料倒入一個調酒器中。

❷ 搖動後倒入一只滿是碎冰的高杯裡。

❸ 再加上新鮮薄荷的春意做裝飾。

草裙舞 The Hula

一旦邁泰酒下肚之後，就是該跳草裙舞、呼拉一下的時間了。夏威夷有各種不同的傳統舞蹈，從基本旋轉輕柔的 hula、說故事般的 hula ala apapa，到激烈扭腰擺臀的 hula hue - 舞者隨著鼓手的節奏快速搖動，鼓聲有多快，舞者的搖動速度就有多快。當你必須跳輕柔旋轉的舞步時，絕對不要跳成 hula hue。你可能會引起不同派別人的紛爭。因此對當地文化有所認識是相當重要的。

愛情
Love

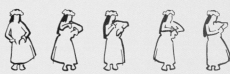

海洋
Ocean

經典衝浪電影
BIG WEDNESDAY
《偉大的星期三》

約翰‧米遼士的《偉大的星期三》上映時是衝浪人和評論家口中的笑柄，現在卻是受人尊崇的經典作品。

雖然1978年這部電影上映時票房慘澹，但《偉大的星期三》從那時候起便成為史上最具影響力的衝浪電影之一。

這是導演作家約翰‧米遼士 (John Milius) 的故事，由詹麥可‧文生 (Jan-Michael Vincent)、威廉‧凱特 (William Katt) 以及蓋瑞‧巴席 (Gary Busey) 主演，是透過 1960 年代初期，幾個在加洲一起玩小浪、一起開派對的朋友所描述的故事。十年之後，越戰徵兵而帶走了許多衝浪成員，而酗酒問題毀了一些成員。戰爭肆虐，那些留下來的人仍然固守舊日的生活方式，日漸衰老而且越來越與世事脫節。1970 年代初期，短板風潮與嬉皮文化一同出現，衝浪成員中的核心人物大多難以忍受。因此這些衝浪夥伴不再碰衝浪運動，彼此漸漸疏遠。主角們在《偉大的星期三》所指的那天早晨再次相聚，當完美好浪又出現在他們經常衝浪的地方。這一天他們將以衝浪者、朋友以及平常人的身分面對自己。電影所傳達的訊息就是 - 波浪是永恆的，但悲哀的是，衝浪人的生命轉瞬即逝。

影片公式化的架構與充滿衝浪情懷對比的矛盾可以追溯其創作者們大相逕庭的生活經歷。約翰‧米遼士 1960 年代初期至中期在馬里布，藍斯‧卡森 (Lance Carson) 和米基‧朵拉 (Miki Dora) 這些名人的庇蔭下衝浪長大。他顯現用玩笑式地方式並以長板世紀風格的觀點來檢視這個世界。很快地就在好萊塢成名，他的名聲包括為 1973 年的劇情片《緊急搜捕令》(Magnum Force) 編劇，並參與《現代啟示錄》(Apocalypse Now)，這部擁有「查理的岬角」著名的衝浪鏡頭電影的共同編劇。後來電影中虛構的名衝浪手「藍斯‧強森」下士是以傑出的衝浪手藍斯‧卡森 (Lance Carson) 命名，而《偉大的星期三》的主角麥特‧強森 (Matt Johnson) 是由詹麥可‧文生 (Jan-Michael Vincent) 飾演。另一方面，聯合編劇丹尼‧艾伯格 (Denny Aaberg) 則是一個受人尊敬的衝浪團體的資深成員，而且曾為多種衝浪雜誌執筆寫過許多有關馬里布衝浪手們怪異行徑的故事。也曾為喬治‧格林諾夫 (George Greenough)1972 年那部具開創性的電影《純粹娛樂的極限深處》(The Innermost Limits of Pure Fun) 譜曲。

米遼士召集了一個優秀的團隊將整部電影匯總起來。水中攝影是由喬治‧格林諾夫、巴德‧布朗恩 (Bud Browne)、丹‧梅克爾 (Dan Merkel) 所拍攝，這些人全都是攝影界的要角，而葛瑞格‧麥吉利瑞 (Greg MacGillivray) 以絕妙的手法製作出步調完美的連續鏡頭。儘管這個團體的成員都極富創意且頗具威信，但最終的電影成品，傳達在海洋中建立起的永恆友誼，這種過於簡單的訊息，卻遭到觀眾們的否定。

然而經過多年之後，這部電影出乎意料的成為衝浪文化中的檢驗標準之一。其中的可能原因就是電影中談論的衝浪世代已經衰老、變胖而且更緬懷過去。這段期間，新世代的衝浪人在擁擠的海浪中崛起，因而憧憬更為純樸、單純、寬闊舒適的海上時光 - 以及這部電影傳達出的去試試衝浪運動的理念。事實上，《偉大的星期三》永遠是加洲衝浪文化史中，一部敘事生動、拍得極好的經典作品。只是這部電影上映時，那些衝浪人太好挑剔批評，以致於看不到這一點。

延伸閱讀

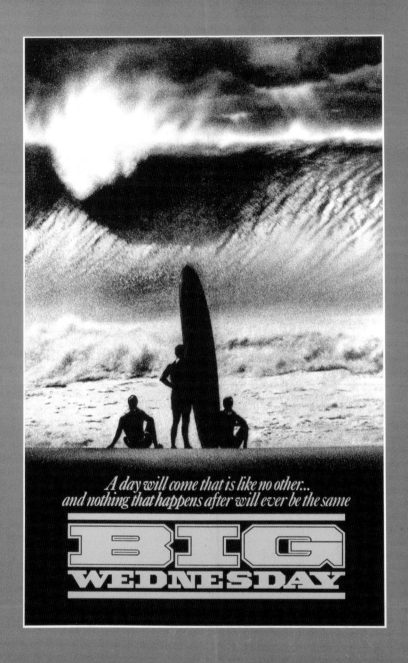

A day will come that is like no other...
and nothing that happens after will ever be the same

BIG WEDNESDAY

starring
an A-TEAM production "BIG WEDNESDAY"
JAN-MICHAEL VINCENT · WILLIAM KATT · GARY BUSEY co-starring PATTI D'ARBANVILLE · LEE PURCELL
screenplay by JOHN MILIUS and DENNIS AABERG produced by BUZZ FEITSHANS directed by JOHN MILIUS
executive producers TAMARA ASSEYEV and ALEX ROSE surfing sequences produced by GREG MACGILLIVRAY
music by BASIL POLEDOURIS · PANAVISION® · METROCOLOR® DOLBY STEREO

Read the Bantam Paperback

From Warner Bros. W A Warner Communications Company
© 1978 WARNER BROS. INC.

780041

"BIG WEDNESDAY"

經典衝浪之旅
康瓦爾北部海岸(NORTH COAST CORNWALL)

從康瓦爾最西邊古代的崎嶇地勢往北移動到戴文 (Devon)的邊界，那是一段充滿崎嶇之美的衝浪之旅。

北大西洋在不列顛群島和愛爾蘭拋出了無止境的湧浪。這個鋸齒狀的群島海岸線有部份地區仍保有著未開墾的荒野氣氛，像是克爾特邊境那強勁而有型的波浪至今還未有人前往駕乘。其他地區，例如康瓦爾北部海岸的居中帶狀地區，擁有成熟的衝浪文化，由於大西洋與無數的礁脈、岬角與海灘相連，你將可以在這個地區親身體驗許多有高品質好浪的浪點。要在這緯度的地區獲得完美的衝浪旅遊經驗，其祕訣在於選擇適當的季節（秋天或是春天）前往，使用合適的浪板（長板和魚板及輕薄的短板）以及確實適用的防寒衣（一定要厚、很厚、非常厚）。

森南 (Sennen)到紐奎(Newquay)

森南灣 (Sennen Cove) 是位於康瓦爾最前端、英國最西邊的海中懸崖，也是不列顛群島之中景色最優美的海濱。森南灣是一個致力於用靈魂深

康瓦爾的菁華可以在森南灣找到。

處、全心衝浪的衝浪社群發源地。這個地區的湧浪比康瓦爾其他海岸的湧浪都來的多。森南和關弗 (Gwenver) 在退潮至中潮期間尤其吸引人，當地盛行的西南湧浪和風向總能帶來值得駕乘的波浪。去關弗比去森南還要多費一點功夫，所以關弗是個可以避開人潮的地方。開門見山的說 - 高品質、稍微傾斜的好浪及身處英格蘭邊界外的感受，是康瓦爾最主要的特質。

越過霧濛濛的溼地向北走到風景如畫的聖艾維斯 (St Ives) 漁村，儘管英國的旅遊業發展蓬勃，任何的商機都不會放過，但來到這個地方你將會注意到它與世隔絕的特質。波爾斯米爾 (Porthmeor) 海濱正對著西方，具有優質的沙壩並能產生形狀完美的西向湧浪。聖艾維斯港的城牆在巨大的西南暴風影響下可以製造出世界級的左跑浪，也可以阻擋受到風的侵襲。聖艾維斯北方的卡碧斯灣 (Carbis Bay) 就近提供了庇護，而且衝浪人潮通常比聖艾維斯地區少了許多。谷西恩托恩斯 (Gwithian Towans) 巨大的弧形沙灘一直到戈綴唯 (Godrevy) 岬角的燈塔這個區域，最近興起成為康瓦爾西部最繁忙的浪點之一，這裡結構良好的海岸可以製造出好玩又容易起乘的波浪。

如果顛簸劇烈的浪比戈綴唯 (Godrevy) 那種和緩但起伏很大的浪更合你的胃口，那麼往北方幾英里遠的波特里思海港（Portreath Harbour）前進。防波堤的背風面會爆出最適合趴板玩家和跪板玩家玩的右跑管浪。再向前面不遠處會看到一個以前稱為貝德蘭斯 (Badlands) 的地區，大片的海灣與海灘擁有全英國浪況最好、最具競爭性的浪。雖然那邊另人畏怯的在地主義以現在來說有些不合時宜，不過某些在貝德蘭斯衝浪的浪人卻是全英國最優秀的衝浪手，所以那裡有著過度保護地方的情況產生也不難理解了。只要特別注意衝浪規矩和禮節，不要獨佔海浪並且態度友善，這樣的話就不會有問題了。波爾士圖文 (Porthtowan) 的浪時有厚實又強勁的海浪，它有著難以捉摸的迴流與結實的海岸俱以會斷板而聞名，也同時會摧毀來訪的衝浪高手自尊。查普爾波思（Chapel Porth）是另一個景色怡人的僻靜海灣，在漲潮時會有很好的浪頭。▶▶

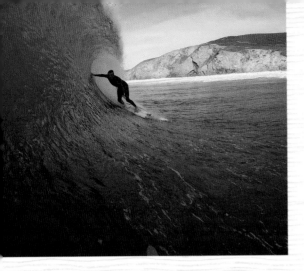

波爾士圖文(Porthtown)（上圖）的沙壩創造出康瓦爾最強勁的波浪。

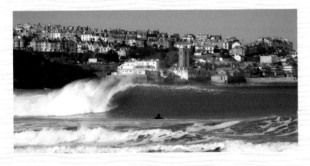

卡碧斯灣(Carbis Bay)擁有美麗的聖艾維斯(St Ives)為背景（上圖）。但是別分心啊。在某個大好日子裡，這個浪點會創造出世界級的波浪。

英格蘭
(England)

巴德 (Bude)

廷塔哲
(Tintagel)

崔爾巴威斯海岸
(Trebarwith Strand)

哈爾林 Harlyn

康斯坦丁
(Constantine)

帕茲托 (Padstow)

大西洋
(Atlantic Ocean)

水門 (Watergate)

佩倫波爾斯
(Perranporth)

紐奎 (Newquay)

聖阿格妮絲
(St Agnes)

波爾士圖文
(Porthtowan)

戈綴唯 (Godrevy)

聖艾維斯
(St Ives)

英吉力海峽
(English Channel)

森南 (Sennen)

克倫塔克的退潮浪跟任何康瓦爾北部海岸浪點的浪一樣具挑戰性。

經典衝浪之旅
康瓦爾北部海岸(NORTH COAST CORNWALL)

◀◀ 在聖阿格妮絲(St Agnes)的特里沃南斯灣(Trevaunance Cove)，它棘手又猛烈的浪頭多為當地人所掌控，儘管它是這片海岸線最美的小浪點之一，卻不是個適合初學者衝浪的地方。當貝德蘭斯之旅完成後就該前往佩倫沙地(Perran Sands)了，這大片的弧形沙地是沙丘向北邊回填而形成，而且北邊還有一個軍事地區。

北部的這個地區擁有最一致的海岸，所以多走一點路是絕對值得的。繞過岬角就是紐奎(Newquay)最南端的荷里威爾灣(Holywell Bay)，這裡有連串猛烈而不定的浪頭。

如果你是在最佳的時間點到訪，而且不介意亂推亂擠的情況，那麼英國的衝浪城(Surf City)會是能讓你立足的好地方。這個地區最重要的地方是菲斯卓(Fistral)，浪況最好的時候會有真正世界級的右跑浪出現，即使是一般的情況下也可以拋出值得品味的浪牆及快速且有力的浪頭。克倫塔克(Crantock)這個地區的浪較和緩但波浪力道依然強勁，尤其是在退潮的時候，而且這裡算是些許受益於西南邊往北向的風所帶來的屏障。紐奎灣(Newquay Bay)比菲斯卓(Fistral)更好，它提供左跑好浪而且在漲潮較滿的期間會不固定地產生速度更快的右跑浪。總而言之，紐奎是個可以享受體驗形形色色波浪的地方，若你能好不容易穿過那些用盡全力破壞衝浪城美好氣氛、不停喧鬧的衝浪男女身邊之後。

擁有高品質沙灘浪型的菲斯卓(上)是紐奎最棒的沙灘浪點。英國主要的衝浪比賽大多在這裡舉行。

理想浪況：西向-西南向
理想風向：東風-西南風
有趣之處：關弗寬闊的沙灘浪點
無趣之處：盛夏的紐奎

水門(Watergate)到巴德(Bude)

只要冒險向紐奎北邊前進就可以逃離喧鬧和騷動。你會找到水門灣(Water Bay)，一個景色壯麗驚人並提供許多衝浪空間的必訪浪區。再往北邊稍微過去一點的地方，康斯坦丁(Constantine)及布彼灣(Booby's Bay)附近的海灘，受到崔佛斯岬(Trevose Head)屏障保護，具持續並多樣選擇性的海浪。當強勁的湧浪產生及西南風呼嘯時，哈爾林灣(Harlyn Bay)的岬角附近將

讓人聯想到亞瑟王傳奇的崔爾巴威斯（下圖），是康瓦爾北部最戲劇性的浪點之一。

潮汐與天氣狀況（上圖）動不動就會改變，使得在康瓦爾衝浪成為最自然的體驗。

變得繁忙，因為它面向北方而且興起的是離岸風。如果你用的是六呎長或不到六呎的浪板，它那快又短的波浪衝起來很過癮。

這個地區還有許多受到保護仍未有出名的浪點，所以把它們給找出來吧。向前走，越過駱駝河（Camel River）的帕茲托（Padstow）是個高品質的海鮮天堂，多虧有瑞克·史坦（Rick Stein）這位料理達人。位於潘泰爾岬角 (Pentire) 的背風處，帕茲托北方的海爾灣（Hayle Bay）是個湧浪製造機。

朝海爾灣西邊走會到北康瓦爾 (North Cornwall) 一大片陰森森、與世隔絕，有著亞瑟王傳奇氣息的地區。崔爾巴威斯海岸 (Trebarwith Strand)、廷塔哲 (Tintagel)、博斯卡索 (Boscastle) 及博西尼港（Bossiney Haven）這些地方可能都藏有足以縱情肆意衝浪的機會，但是要找到正確轉進去的小路就像是大海撈針一般。幾世紀以來，這個地區一直與亞瑟王傳奇故事連在一起，其具戲劇性的懸崖以及與世隔絕、人煙稀少的環境創造出一種能與克爾特英雄傳說匹配的氣氛。這附近一帶都是那種讓人神經錯亂、密密麻麻的小巷和小徑，而其中某些小徑可以通到寂靜又無人打擾的浪點。在 700 多英尺的高崖 (High Cliff) 向下俯瞰具不祥之兆的斯傳苟司 (Strangles)，這塊由巨礫和石板構成的危險地帶，航海時代有許多水手在此付出了寶貴的性命。海岸附近約數英里外的克拉金頓港（Crackington Haven），擁有趣味盎然且生氣勃勃的海浪，儘管這裡受歡迎的程度不斷上升，但仍保有一種神祕感。沿著這一大片地區走，會發現更多形形色色的偏僻角落、海灣、海港及海濱。夏季的巴德海濱始終是繁忙的浪點，但隨著康瓦爾被戴文郡較為柔和的景觀給取代，要在北部各浪點找到無人駕乘的浪並不困難。

儘管康瓦爾的衝浪運動盛行，秘密浪點仍然存在。

理想浪況：西向－西南向
理想風向：東風－西南風
有趣之處：持續的康士坦丁波浪及康瓦爾北部的秘密礁脈
無趣之處：會破壞湧浪的風

"I'M EXTREMELY INTERESTED IN FINDING A

NEW WAY TO LIVE AND I THINK THAT SURFING COULD POSSIBLY BE THE ANSWER. I FEEL THAT SURFERS REALLY HAVE A HEALTHY ATTITUDE.

「我極感興趣找出一種
新的生活方式，
我想衝浪可能會是我要的答案。
我覺得浪人們抱持的態度確實都很健康。

THEY'RE AGAINST THE
CAPITALISTIC STYLE OF LIVING,
THEY'RE MORE INVOLVED AND
INTO THE OCEAN AND JUST THE
WAVES,
THE WAVES MEAN EVERYTHING.

I'M SEEKING OUT A WAY TO LIVE
AND IF IT'S SURFING, THAT'S THE
WAY I'LL DO IT, **I'LL BE A SURFER.** FOR THE
REST OF MY LIFE. "

Andy Warhol

他們都反對資本主義式的生活，
他們投身海洋而且只追尋海浪，
海浪就是一切。
我在尋找一種生活方式而如果答案就是衝浪，

那就是我將會做的方式，
我將會是衝浪人。終其一生。」
安迪・沃荷 (Andy Warhol)

湯姆・克倫 TOM CURREN

出生日期：1964年7月3日
出生地：加州新港海灘
關鍵之浪：霖康、貝爾斯海灘

湯姆・克倫在1980年代交織利用優雅的應用力學與對波浪超乎常人的精準判斷力，將高水準的動作派衝浪運動(Performance surfing)作重新定義。他與生俱來的天賦為其他的衝浪者設立了新的基準。

一直有人謠傳湯姆・克倫在馬爾地夫的樂活法西島 (Lhohifushi) 參加了 2005 年「歐尼爾蔚藍海洋公開賽」(O'Neill Deep Blue Open)。傳言說他以四十五歲的年紀開始再度參加「世界衝浪資格巡迴賽」(World Qualifying Series)。這曾是個美好的傳奇。生於 1964 年，三屆「衝浪職業好手協會 (ASP) 世界錦標賽」冠軍，日漸衰老的衝浪指標性人物，拍掉他的莫利克衝浪板 (Merrick) 上的灰塵辛苦的再與一群小毛頭一回合又一回合地奮戰；當 1985 年他第一次奪冠時，這群小毛頭那時還沒出生咧 (他在 1986 年和 1990 年這兩年又分別奪得錦標賽冠軍)。接下來這個舞台成為一群衝浪明星，在世界上最完美的波浪上進行一連串英雄式地交戰的場所。而後來他也有了和勁敵 - 跟自己同一世代的競技鬥士 馬克・歐奇瑠波 (Mark Occhilupo) 較勁的機會。這場衝浪賽事就像是拳王阿里 (Ali) 退休後重出江湖，擺好姿勢對抗重量級拳王喬治・福爾曼（George Foreman）。

資格賽中，年輕一代的衝浪職業選手很少有人知道 1980 年代中期，克倫第一次贏得冠軍頭銜之前，美國人未曾想過在世界衝浪賽中將參賽者分級。早期的「ASP 衝浪世界巡迴賽」始終由一群到處作案的澳洲小流氓所主宰，他們以自己獨特的形象創造出職業性的衝浪運動。克倫的出現，運用他那混合了優雅激進思想、平穩的姿勢、與時間點的掌控，一起創造出動作派衝浪的新方式，重挫澳洲小子的驕傲與自負。湯姆的天賦得以發揮是由於他的出身 (他是夏威夷北岸衝浪先鋒、削板師英雄帕特・克倫 (Pat Curren) 的兒子)、他與生俱來的衝浪基因、年少時迎戰聖塔芭芭拉 (Santa Barbara) 附近的定點浪點，以及有抱負的衝浪手夢寐以求的培育環境，這些因素共同造就了他。定期接觸平穩又一致的定點浪型，促使他對波浪能有精準的判斷，有助這位具有天份的衝浪者在可看性高的右跑浪衝浪賽地 - 例如南非的傑佛瑞灣 (J-Bay) 和澳洲維多利亞省的貝爾斯海灘 (Bells Beach) - 做好了萬全的準備，而這種比賽的常勝軍最終往往即是贏得世界錦標賽的冠軍。

湯姆・克倫在 1980 年代初期所呈現的衝浪風格，以傳承了 1970 年代流暢、以駕乘管浪為導向、及對單舵板的體驗，再結合新興未來風格的垂直浪頂轉向、激進式二次下浪 (re-entries)、轉向時潑灑水花、及利用板緣誇張地側滑 - 那是一種衝浪精神與力量的混合體，並為衝浪運動鋪設未來新局。克倫的衝浪風格可用他的浪底轉向動作來轉述，他在進行浪底轉向時掌控了整個下浪的速度，將其轉換成驚人的向前投射動力。他站姿穩固並藉勢透過上半身釋放出向心力的力量，並且在轉向時能比前人要更可咬住波頂。克倫比賽時使用的是艾爾・莫利克 (Al Merrick) 削製的三舵式推進器型衝浪短板，他在浪上所畫出創意十足的線條是前所未見 - 將浪頭和浪底連接於極為順暢的轉換過程之中。▶▶

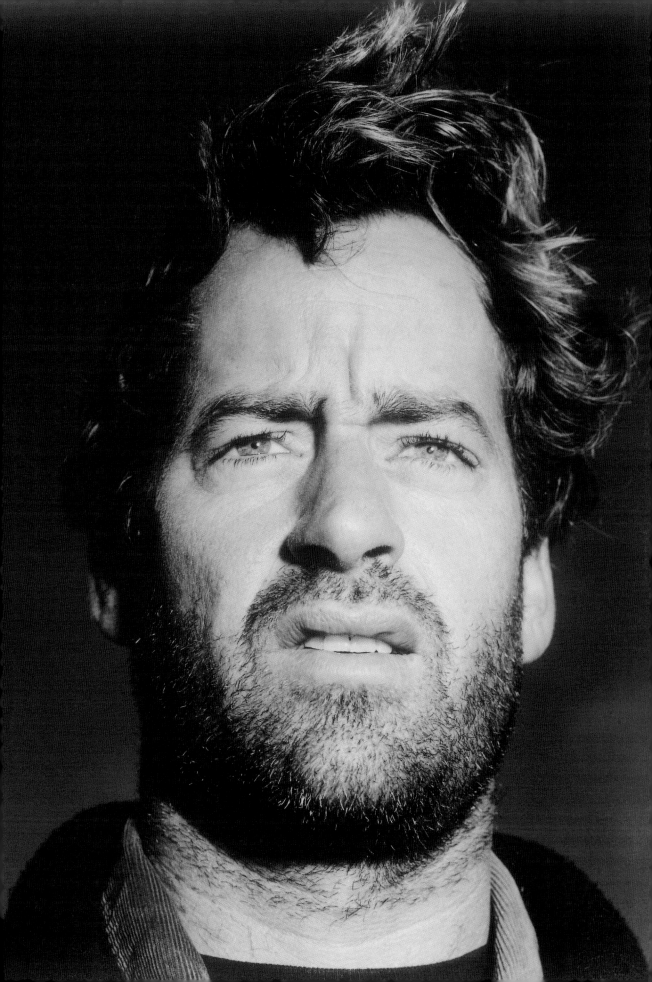

湯姆‧克倫 TOM CURREN

將激進式的應用力學與與貌似輕鬆的衝浪風格結合，全球衝浪者都為之懾服。

◀◀ 衝浪雜誌與主流媒體對於克倫喜歡孤獨的孤僻個性，有過無數篇專欄報導並進行分析討論。他在《滾石》雜誌中被認為是謎樣般的衝浪代表人物第一名。雜誌中討論的內容包括：父親不在身旁；母親熱衷於傳福音；不穩定亦不受世俗束縛的童年生活，曾在有許多性格古怪衝浪奇葩的環境中居住；年輕時濫用毒品和酒精；十幾歲就結婚成為年輕的小爸爸；最後終於因為發覺基督教信仰而結束四處遊蕩的成年生活。他健康、傑出、不凡的才能和教僧般的特性常常混在一起。其他人認為像克倫這類天賦異稟的人，就某部分來說，沒有將自己的天賦轉變成與傳統社會進行互動的能力，因而造成「湯姆‧克倫之謎」這是種必然的結果。但是關於克倫還有其他讓人困惑的評論－沒有一位衝浪手能在其他的衝浪者之間獲得這樣多的讚嘆聲。即使是經驗豐富、好挑剔的職業衝老手在克倫划水出海時往往也是默不作聲。

不幸的是 2005 年那場偉大的東山再起賽事並未實現，而他也沒能符合資格展開「夢幻之旅」。儘管如此，克倫已為年輕浪人展現了一種引人入勝的衝浪風格與讀浪品味，那是身為摩登世代最偉大的衝浪者具備的特質之一。

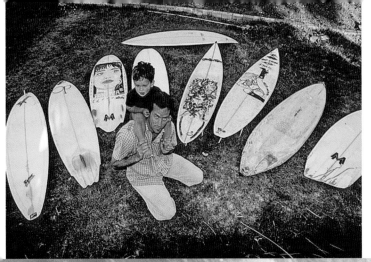

從不畏懼拓展衝浪板設計的界線。湯姆‧克倫
始終是靈魂衝浪者首選的世界冠軍。

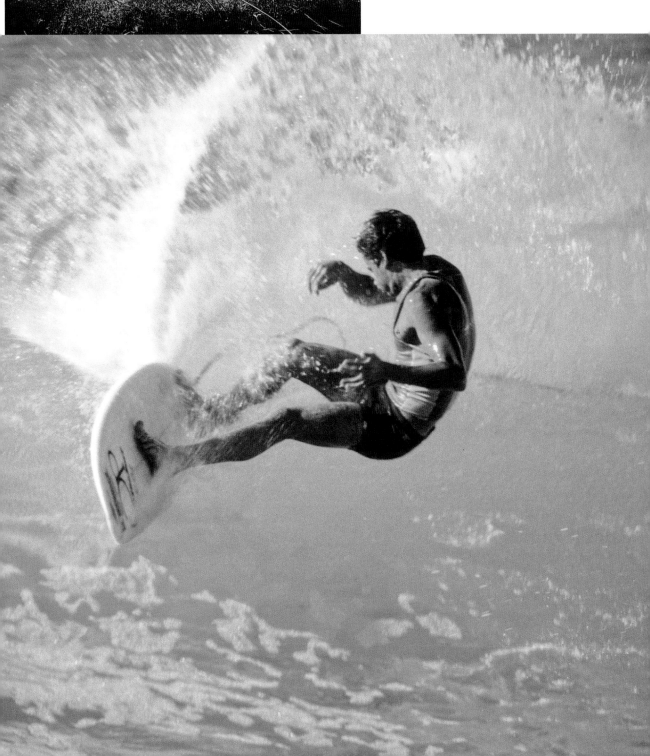

蠟塊

用來塗抹平滑的衝浪板板面以增加摩擦力的蠟塊，在衝浪者生活中所佔的地位低微，但卻是不可或缺的東西。

對旁人而言，衝浪者看來好像跟他們的衝浪板有一種奇特又密不可分的關係。看我們小心撫觸新買衝浪板的板緣造型，用手舉起感覺浪板的重量。我們甚至可以聞到裡頭薄片的氣味而且可以盯著它一直看，珍愛地看著玻璃纖維層就像在請示神諭一樣。願意瞭解一塊新衝浪板的線條和凹槽是如何與移動的浪牆互動，而就是這樣的動機能激發出自內心建立的關係。這樣的夥伴關係一旦形成，進行上蠟工作的時間就到了。在新浪板的板面塗上一層蠟增加摩擦力，整件事就可以推展到下一個層級。

經過層壓製作 (laminated) 的衝浪板在表面弄濕的時候就會很滑，這是個簡單的事實，因此創造出製作蠟塊這種與眾不同的行業 - 蠟塊的成分是業界的機密，製造業者小心謹慎、保密到家。蠟塊的成分是採用美國與澳洲的媽媽們用來封住盛裝加工食物罐子的一種石蠟油製成物質，這種曾經屬於在自家後院經營的事業，最後竟演變成高度差異性的產業，蠟塊產品的行銷組合區分其味道、包裝和化學製品嚴格的憑證規定且一直在發展進步中。由於蠟是從石油提煉出來的產品，所以生產毒害較少、更為環保的相關產品動作是越來越多。現在已有部分蠟塊的成分是以蜜蠟和蔬菜油所製成。

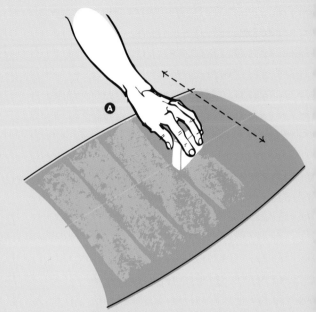

A *上底蠟 The base layer*

底蠟應該上在全新的浪板上，橫向塗抹。上蠟時最好是用蠟塊的邊緣去上。

當 1980 年代一大堆黏貼式「防滑墊」產品湧入市場時，蠟塊工廠的風險成本急劇上升也預告著蠟塊成了過時的商品。蠟塊產業以增加其使用範圍的多樣性及為市場推出不同黏性的蠟塊予以反擊。「底蠟」一般為較為堅硬的混合物，蠟塊另分有為冰水、冷水和暖水域等各式的設計和選擇。現在全球市場上約有三十家的蠟塊公司，而蠟塊產業也比以往健全得多。加州的弗雷德利克·赫薩格 (Frederick Herzog)1972 年創立的品牌，「薩格先生的性感蠟塊」 (Mr Zog's Sex Wax)，始終是這種軟膏藝術的主要代表。澳洲品牌「龐莫爾太太」(Mrs Palmer)（和她五個可愛的女兒）則是那個加州蠟塊巨獸的商場勁敵。為建立少年們的忠誠度，有時蠟塊的設

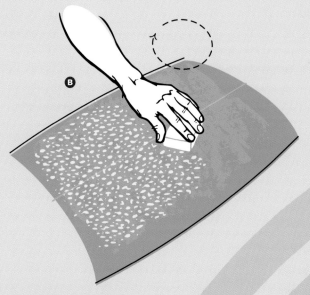

B 面蠟 The top coat

一旦打好了底蠟，以畫圓圈方式快速移動
蠟塊，將會帶來令人喜愛並典型的「珠狀
beading」上蠟效果。

計會充滿不雅的意象；蠟塊同時也會被當地的有
心人士用來當作對付外來客車子擋風玻璃的武器。

　　由於這項產品具有破壞汽車烤漆、座椅及衣
物的方便性，它也是在許多衝浪人相處關係中造
成口角和決裂的原因。

　　蠟塊還有另外一件值得一提的事，那就是它
的味道超好聞，這是生意人極聰明的行銷手法。
「薩格先生」的產品有四種不同的味道，業者被
迫在產品上貼上「本品不得嚼食」的警語。不過
蠟塊受歡迎程度不斷增加，而蠟塊的接受度能勝
過別種止滑商品的祕訣就是 - 為浪板上蠟時可以
擁有的那種親密接觸時刻。因為對衝浪人而言，
與所愛的物品共度的寶貴時光才是最重要的。

「性感蠟塊」(Sex Wax)是全世界衝浪止
滑商品中最受歡迎的品牌。有四種不同
的味道：葡萄、椰子、鳳梨和草莓。

經典式長板衝浪

經典式長板衝浪風格著重於機能上的流暢,以改變手臂揮舞的程度強調動作,祇要世上還有可以衝的浪存在,長版衝浪風格就仍會是等浪區裡的一員。

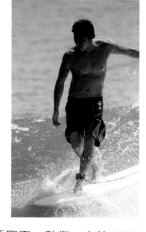

交叉步是將重量前後移轉的時尚衝浪方式,一隻腳在另一隻腳前跨出,讓雙腿呈現出X型的交叉姿勢。

1930、1940 年代這段時期,衝浪板的體積都很大、笨重、難以駕馭。以前的衝浪人必須有足夠的體力才能將沉甸甸的浪板拖到海邊,還要將它舉起,駕馭沒有腳繩的板子穿過近岸的猛浪及向外前進到等浪區。諷刺的是,對許多人來說衝浪風格的基石卻是一種企及完美修飾而優雅又精巧的技藝。

平衡 (Trim) - 在浪頂的前端處待上一段時間保持不動 - 這個動作在第二次世界大戰前後,迅速成為衝浪者們無與倫比的「聖盃」動作。由於 1950 年代末期動感十足、以技巧為主的「熱狗搖擺動作 hotdogging」興起,平衡這項技藝失去了許多原有的掌聲,而隨著 1960 年代末期短板風潮的來臨這項技藝更是受到打擊。熱狗搖擺動作主要是在 1950 年代中期至末期,由衝浪手杜威‧韋柏 (Dewey Weber)、科奇‧卡羅爾(Corky Carroll)及米奇‧穆尼奧斯 (Mickey Muñoz)(這些人的身高都不高而且腳步都很輕盈),在加州的定點浪點所發展出來的。他們所創並顯赫一時的地方風格包括迅速、重複不斷的激烈轉向動作,配合頭部下垂、旋轉等姿勢,例如以弓著背進行「鐘樓怪人式」以及「棺材式」的駕乘。板頭駕乘 (Nose-riding) 就是衝浪者站在浪板前面三分之一的地方,試著在板頭上方進行雙腳駕乘或單腳駕乘,這為傳統 / 搖擺 (classic/hotdog) 動作分界之間搭起了橋樑,而且在短板風潮來臨之前的那些年,板頭駕乘動作本身就是衝浪運動的次文化。

單腳屈膝轉向是使用厚重浪板衝浪的日子所留下、風格獨具的姿勢,在厚重的浪板上轉向比用現代的長板要困難的多。

經典長板衝浪藝術的當代傑出代表人物 - 像是裘爾‧杜朵 (Joel Tudor)、吉米‧甘博瓦 (Gimmy Gamboa) 以及丹‧彼得森 (Dan Peterson) - 透過優雅的方式操弄有蛋型板緣、單片舵的巨大衝浪板,展現精巧、得來不易的技能,就能將他們駕乘的所有海浪「點浪成金」。優良的長板衝浪緊扣著傳統,它將美學形式與動作機能融合,雖然受到短板的全面襲擊,使得長板衝浪的光芒在雜誌頁面中消失已久 - 長板衝浪依然像我們親眼所見的一樣美好動人,但要精通長板衝浪也像以前一樣具挑戰。

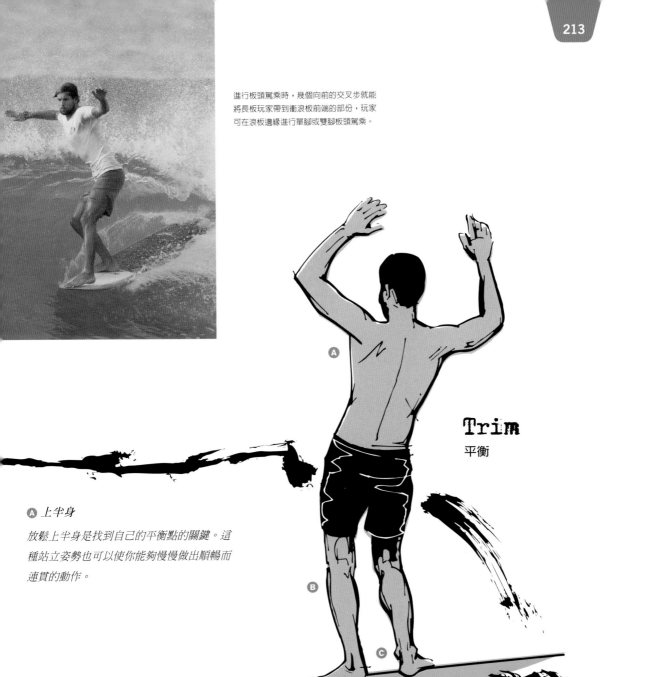

進行板頭駕乘時，幾個向前的交叉步就能將長板玩家帶到衝浪板前端的部份，玩家可在浪板邊緣進行單腳或雙腳板頭駕乘。

Trim
平衡

Ⓐ 上半身

放鬆上半身是找到自己的平衡點的關鍵。這種站立姿勢也可以使你能夠慢慢做出順暢而連貫的動作。

Ⓑ 雙腿

雙腿只能保持微微的彎曲，而且打開時最好不要超過肩膀的寬度。彎腰的姿勢會讓身體重心降低，這將可讓你飛過浪頂，然而要是雙腳站得太開則會導致無法俐落完成動作。

Ⓒ 雙腳

在正面駕乘（面向波浪的浪牆，如圖所示）的時候若要能完成平衡動作，首先必須將你的重量朝腳趾移動，將浪板固定在浪牆上。

電影《藍色染料》中展現了各式衝浪板和各種衝浪風格。照片中德瑞克‧海因德駕乘的是一塊五呎八吋的史基普佛萊雙龍骨魚板(Skip Frye twin-keeled fish)。

經典衝浪電影
LITMUS 《藍色染料》

《藍色染料》是1990年代衝浪電影製作上一個關鍵性的時刻 – 這部電影促使寬廣的衝浪觀點成形，如今依然熱烈發展。

　　由澳洲導演安德魯‧基曼 (Andrew Kidman)與電影攝影師約翰‧法蘭克 (John Frank) 和藝術家馬克‧薩瑟蘭 (Mark Sutherland) 創作的電影，《藍色染料》誘發了一場衝浪文化的美學革命。這部電影在澳洲、南非、愛爾蘭、美國的加州和夏威夷等地拍攝，以衝浪板設計大師德瑞克‧海因德 (Dereck Hynd) 和重量級衝浪板削板師韋恩‧林屈 (Wayne Lynch)（以及湯姆‧克倫和米基‧朵拉的演出）為賣點。電影在 1996 年上映，它完全欠缺那個時代強烈驅動、放縱的精神。《藍色染料》協助敲醒衝浪世界並且面對一個事實 - 新穎又流暢的衝浪運動並沒有隨著三舵短板的出現消逝，而衝浪行為的本身，遠比一堆老掉牙的廣告行銷詞語來得豐富多了。這部電影所展示的信條真理被貼上「復古派」的衝浪標籤，一群先鋒將其付諸實行，而這個真理很快地遍佈了全球各地。據基曼表示：「電影攝影師約翰‧法蘭克和我原本只想製作一部電影，展現韋恩‧林屈和瑞克‧海因德這兩個四十多歲衝浪手依然了得的衝浪功力，以及他們是如何透過探索設計浪板以達到這種境界。在這期間發生了別的事情，例如愛爾蘭的海浪。我們只是將時間放進主題與地點當中，直到我們覺得已將它們真誠的表現出來為止。」

　　這部電影喚起一種衝浪類型，那種類型與主流衝浪產業銷售的 - 將衝浪生活塑造成一股讓年輕人狂熱崇拜的要素，幾乎沒有任何關聯。如果衝浪真是一種狂熱，透過《藍色染料》的電影鏡頭，這項運動被重新定義為永恆青春 - 由一大群形形色色的衝浪者，和各式衝浪板流體力學的潛力所展現。除了這部電影創意十足的表現手法，愛爾蘭冰冷、強勁的優質海浪也第一次被基曼呈現在衝浪大眾的面前。他藉著電影將重點擺在泰瑞‧費茲傑羅 (Terry Fitzgerald) 的兒子裘爾 (Joel) 以激進風格在祖先曾經經歷過的海岸上衝浪，以搭起兩代之間的橋樑並表現出衝浪在演進中，家族傳承所扮演著重要的部分。電影裡包括法蘭克以柔焦技法拍攝、幾近完美的光影鏡頭、馬克‧薩瑟蘭的反海洛英動畫片《夢想(Dream)》、「The Val Dusty Experiment」（基曼、法蘭克和薩瑟蘭）的電影配樂、以及不怕受人議論的訊息；《藍色染料》觸動了那一代衝浪者內心的共鳴，他們曾被視作外星人一般，只因媒體曲解放大了他們對衝浪所付出的真性情。

　　現代的衝浪者可以用各式各樣的衝浪板浪衝浪，一般而言，他們的選擇能夠受到尊重應該要好好感謝基曼對於各種可能性的探索。不過《藍色染料》真正持久不變的影響可能是基曼在製作衝浪電影時運用的環境氛圍、高潔基調、及沉思冥想的手法。基曼最終的任務是要將衝浪者們承襲的美感展現至世人面前。基曼說：「我們製作《藍色染料》時，並沒有想試圖改變這個世界，我們只是想試著展現出人類所擁有的是多麼富足。我們有一扇窗口通往引導世界運作而每當我們划水出去即可進入的那個深不可測力量中，所以我們當然應將那股力量攜回並注入生活之中將它反映出來。」

《藍色染料》的強烈感情與沉思默想，促成衝浪文化新世紀的開始

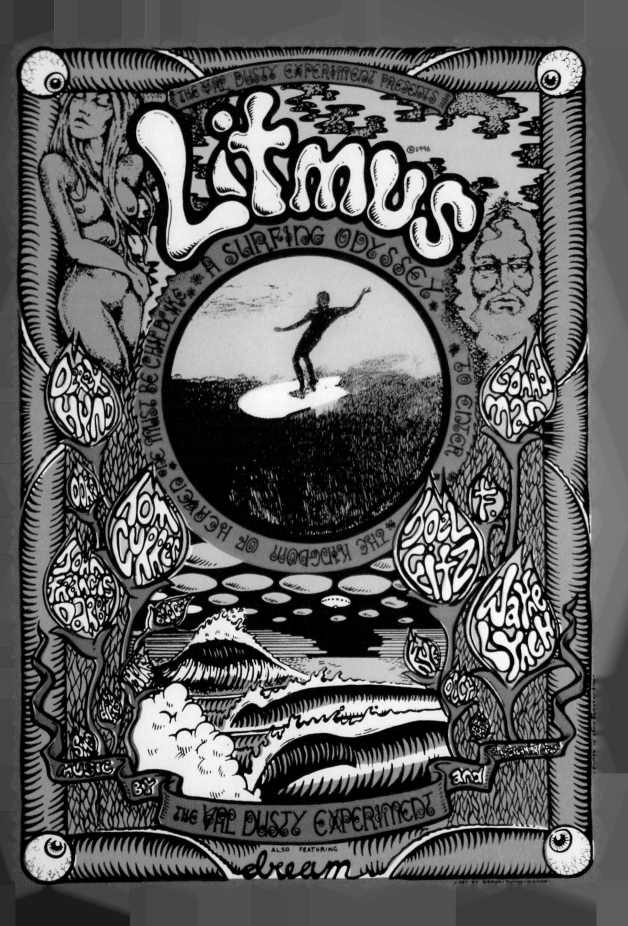

基本的衝浪食物

說到能量的消耗，進行一個小時衝浪運動就等於六公里的跑步。如果你想要持續享受衝浪很high的感覺，在衝浪之前吃的東西，跟你是否有做好下水衝浪的準備，是一樣重要的事情。

不要相信衝浪人就是要徹夜狂歡奉行享樂主義的那種誇大宣傳。當然衝浪人常常會放縱自己而且會在深夜裡充分享受邪惡的物質，將衝浪生活無止盡的愉悅感更加擴大。然而，要使衝浪生活持續不斷，照顧好自己變得相當重要 - 且要注意加進體內衝浪之火的燃料。

早晨前一天的晚上

你下午五點看了一下氣壓圖，一個暴風正在地平線上方施展魔法。你計畫要去做一趟拂曉巡查。現在就是該開始思考你的體能等級的時間。清晨五點鐘醒來，你一定不想這麼做 - 吃下一堆高脂肪的油膩早餐，一邊想著趕快多吃一些碳水化合物、蛋白質和脂肪才可以追到浪。要是你吃下豐盛油膩的早餐，即使是在衝浪前兩個小時進食，等到一下水你不但很有可能會覺得想吐，而且為了消化所有的食物，你的身體也還會消耗寶貴的能量。這裡有個訣竅就是前一天晚上吃一些較低脂、高碳水化合物的食物。晚餐的主食應該要是通心粉、米飯和穀類等複合式碳水化合物。而且要避免將這些碳水化合物與過多的奶油或起司等飽和脂肪結合在一起。複合式碳水化合物會漸漸、持續不斷地釋放能量，避免去碰脂肪類的食物，以免衝浪時突然感到體力不足或渴望補充糖分。馬拉松選手會在比賽的前一天晚上對著一大碗通心麵詛咒，當你要去參加自己的水上奧運，你就該考慮效法他們的作法。晚餐早點吃，而且時間一到就上床睡覺。

義大利麵拌紅辣椒、大蒜和橄欖油

一道義式經典菜餚：快速、營養、美味

材料（2人份）
義大利麵 400 公克
1 支紅辣椒（切碎）
2 顆蒜瓣（切碎）
6 大匙特級橄欖油
2 大匙帕馬森乾酪
新鮮香菜一把（切碎）

❶ 拿一個大平底鍋裡頭加水，灑上少許鹽巴將水煮滾後加入義大利麵。煮義大利麵的時間要比包裝上所指示的時間少一分鐘。煮好之後的麵條還是很細緻、很堅韌，把麵瀝乾放在一旁。

❷ 將油、紅辣椒和大蒜放入平底鍋裡，然後開最小火。大蒜和紅辣椒要稍微煎一下，把它們的味道逼出來，讓味道進到油中。兩分鐘後，把火開大，將義大利麵倒回平底鍋裡，將麵和已浸透大蒜與辣椒味道的油充分攪拌均勻。

❸ 用大碗裝盛，在義大利麵上方鋪上磨碎的帕馬森乾酪、切碎的香菜，並斟酌個人口味灑上少許鹽巴和胡椒。在以一盤新鮮的蔬菜沙拉，上頭加上檸檬、萊姆和少許橄欖油等簡單醬汁。

晚上後一天的早晨

　　之前說過你不會想要在衝浪之前吃一頓大餐。事實上，最好堅持早餐只吃一點點就好。衝浪前一刻攝取的任何碳水化合物或醣類將會被變成阻礙你衝浪的害蟲。你應該前一晚就吃的飽飽的，不過如果你一定得吃，就吃一根香蕉、一碗麥片粥或五穀粥。這裡有一個非常好的祕訣就是做一份可以帶去海邊、下完浪後馬上就能喝的新鮮水果昔。天然果糖和其他營養物在衝浪後用來迅速補充體力最好；你很快地就能回到水裡進行當天第二回合的衝浪。

香蕉莓果水果泥(Banaberry Smoothie)

這是我個人最喜愛的配方，加進燕麥粥這個秘密成分當作衝浪後喝的主要水果泥。這個構想來自於一本當地衝浪指南及水果泥喝上癮的漁夫德瑞克‧柯伊利 (Derek Coili)，他是在三月一個寒冷的早晨，蘇格蘭島的外赫布里底群島 (Outer Hebrides) 上得到靈感。你可以在前一晚做好水果泥，然後在放入膳魔師隨身瓶保冷之前，先冰在冰箱裡。

成份
2 大根香蕉
草莓、藍莓和覆盆子各一大把
200 毫升蘋果汁
2 大匙燕麥粥
一小撮鹽

❶ 將所有材料放進製作水果泥的冰沙機中。
❷ 混合攪拌直到食材看起來平滑為止。

早晨同一天的夜晚

　　待在水裡六個小時並追了無數道浪之後，喝幾杯健力士啤酒，加上一條魚和薯條當晚餐犒賞自己是很合理的事。如果你沒辦法和一起分享衝浪愉悅感的夥伴們聊聊啤酒和美食，那麼你的體力再好、衝得再好也沒用。這種喝酒的聚會當然也會有機會品嚐當地美食。在加州沒有什麼比得上超大墨西哥捲餅配上一副冰鎮的 cervecas 啤酒；在法國西南部就算你差點就把肋眼牛排和一大壺紅葡萄酒吐出來，也會得到原諒。無論如何，品嚐當地的食物，多吃一點。那是你應得的。

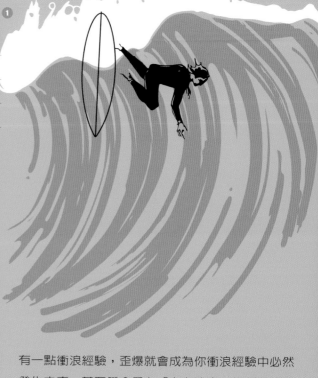

THE WIPEOUT 歪爆

歪爆是衝浪文化中稀鬆平常的事。有衝浪經驗的任何人 － 從湯姆‧克倫到湯姆、狄克和哈利 － 摔下浪板的次數一定比完成漂亮駕乘的次數還要多。

由於歪爆太常見，所以這個辭彙在衝浪用語中，從「taking gas」到「getting ragged」有一堆俚語。最糟糕的歪爆情境，從浪板摔下的衝浪者可能會被浪峰擊中擲出，而後在狂亂的浪中翻滾，再被隨後而來的波浪力道壓入海裡。這種歪爆情形又稱為「going over the falls」（卡在浪底）。它可能會因撞擊而導致昏迷、嚴重喪失判斷力、以及最危險的例子 - 溺斃。

另外一種常見的景象就是衝浪者被「caught inside」（困在裡面）。這情況發生在正划水出海的衝浪者被困在一連串接近中的波浪，在海浪朝向海灘的一側。被困在內側仍可能會像卡在浪底下一樣造成劇烈搖晃，這要視海浪的大小和力道而定。保持輕鬆，不要對抗大自然的力量是擺脫這種情況的關鍵。在絕大多數的例子中，衝浪者會在影響區（impact zone）被推走（滾滾白浪花的位置即是大浪崩潰的地方）。

雖然衝浪運動中溺死的情況相當罕見，當它真的發生時就是在提醒大家，划水出海進入波浪之中，其危險性是永遠存在。除非你準備好去冒這種險，不然你永遠都無法成為夠格的衝浪人。一旦你

有一點衝浪經驗，歪爆就會成為你衝浪經驗中必然發生之事。甚至學會愛上「卡在浪底」的刺激感都是有可能的。

① Over the Falls 卡在浪底

如果你起乘失敗從浪板上摔下，你可能會被波浪的浪峰給擲出去。

② Back up the Face 回到浪壁

在強勁的空心浪管中你可能會被吸回至波浪的浪壁上，再次被擲出去。衝浪者會變成像波浪裡的水分子一樣。

③ Hold-down 被水壓制

在被水壓制期間，上方水的力量可能會押著你朝向海床。你的腳繩會將你和浪板連在一起，而那種景象看起來可能會像浪面上的墓碑一樣。

④ Recovery 回復

一旦你找到方法回到水面上，把自己、浪板和呼吸集合起來調整好。但是心裡還是做好準備承受更多道浪會來到你的頭上！

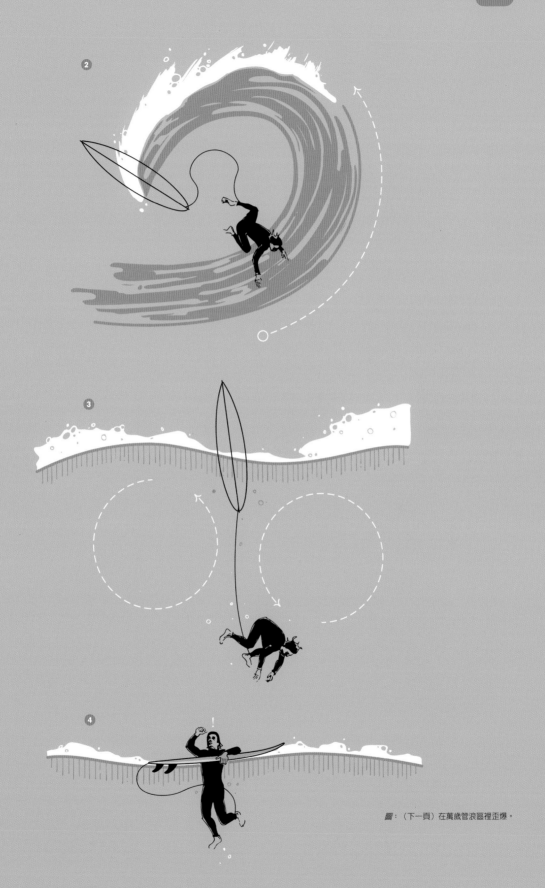

圖：（下一頁）在萬歲管浪區裡歪爆。

該選哪一種浪板？

第三部

The boogie board 趴板

玩趴板衝浪的人經常會被站在衝浪板上的衝浪者嘲笑和愚弄，
不過目前為止趴板衝浪是世界上最受歡迎的衝浪方式。

在木質腹式衝浪板上趴著的衝浪歷史由來已久，可以回溯古波里尼西亞到英國維多利亞時期的海邊甚至更久以前。現代的第一塊趴板是加州的湯姆‧莫瑞 (Tom Morey) 所創造 - 根本只是一塊短短、寬寬的彩色泡棉。價格便宜、製造簡單而且適合小孩使用，「莫瑞的趴板」在 1973 年問世。這項產品立即造成轟動，而且很快的在全球各地都能買到，成為大部分人的衝浪初體驗。趴板不只是供一般人玩樂的物品而已，1970 年代末期，首次舉辦競爭性的趴板衝浪比賽，而趴板玩家開始大膽進入管浪深處進行「管浪滾翻 barel rolls」。1980 年代和 1990 年代期間，專心致力趴板的玩家開始探索世界上最極端的駕乘方式。今天，麥可‧史都華 (Mike Stewart) 等這些玩家，具有一身好本領，能在萬歲管浪區進行空中特技以及駕乘強勁的管浪，他們已將這項運動帶進新的制高點。

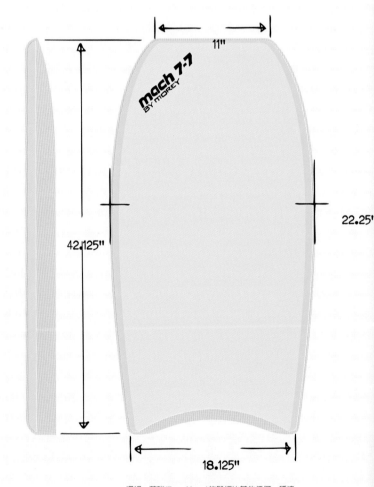

湯姆‧莫瑞(Tom Morey)的趴板比其他任何一種浪板更能讓初學者體驗衝浪的樂趣。

The gun 槍板

「槍板」是一塊專為划水進入大浪而設計的浪板；其基本形狀過去四十多年來僅有些許的改變。

　　長形、似矛一般、外觀雄偉，經典的大浪專用衝浪板其設計的目的有兩個：獲得和維持前進的划水速度以利追到快速移動的大浪；然後用夠快的速度「追過」大浪駭人的浪峰。槍板除了比每天用的衝浪板更長，它的弧度也更明顯（衝浪板從板頭到板尾彎曲的幅度），尤其是浪板前端的區域。槍板大部分都有一個「內收型drawn-in」尖尾，能夠讓衝浪者以斜角牢牢卡進速度飛快的大浪浪壁上。由喬治‧道寧 (George Downing) 和帕特‧克倫 (Pat Curren)，在瑪卡哈與威美亞灣的這兩位衝浪先鋒所削製的早期槍板都是單舵板。這種低阻設計隨處可見，直到賽門‧安德生 (Simon Anderson) 在 1981 年展示了三舵式浪板的優越性為止。強烈而會威脅生命安全的夏威夷北岸海浪支配了經典大浪專用的浪板設計，而威美亞灣仍舊是以划水進入進行衝大浪活動的故鄉。

7"

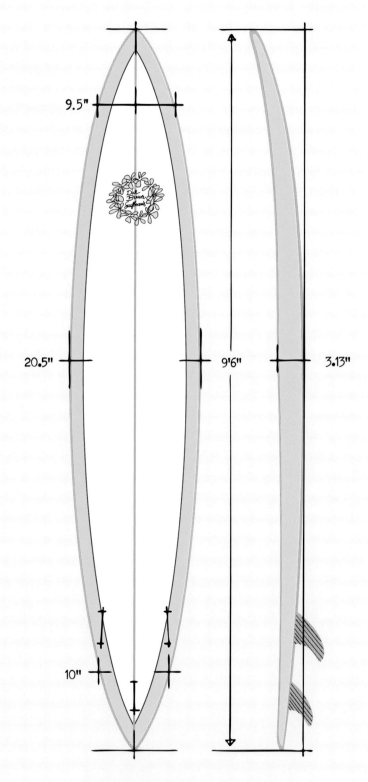

9.5"

20.5"

10"

9'6"

3.13"

三片舵式槍板與質地輕巧的環氧樹脂結構結合，已將槍板的表現帶入另一個層級。

麗莎‧安德生
LISA ANDERSEN

出生日期：1969年3月8日
出生地：紐約
關鍵之浪：佛羅里達州奧蒙德海灘
(Ormond Beach)

雖然那純粹只是因為對衝浪的投入而且具有天賦，拿過四次世界冠軍的麗莎‧安德生證明了衝浪運動不必要有雄性激素的驅動才可進行。

1995年麗莎‧安德生在歐胡島的布布齊雅(Pupukea)以正向快轉而濺起海水。這一年是她四次奪冠中的第二座世界冠軍。

麗莎‧安德生的家人快把她逼瘋了，那股不斷增強的壓力已經好幾年了。從紐約州的長島搬到佛羅里達州奧蒙德海灘(Ormond Beach)，當時十三歲的麗莎的一切理當是安定的。還好，佛州有海浪，這讓家門外的所有事情變得更為輕鬆自在了。然而當太陽下山、無浪可衝、朋友生病或離開到外地去了，總還是得應付家庭的生活。麗莎的家人將衝浪運動與毒品和生活放縱畫上等號，而且厭惡她把所有的時間都花在跟像是毒蟲那類的衝浪人在海邊混。某天，她用潦草的字跡寫了一張字條，上頭寫著她要「離開家裡並贏得世界衝浪冠軍」，然後她就帶著一張單程機票跳上一班飛往加州的飛機。

麗莎一抵達杭廷頓(Huntington)海灘，她生命中嶄新但混亂的重要階段就此展開。雖然麗莎有時候在戶外隨便找個地方睡覺，不斷的划水使她的肌肉呈現美麗的線條、漂亮的金髮以及全身充滿著海灘生活所給予她的自然活力。最重要的是，她參加比賽，每個星期都在地區性的比賽當中拿下高分。她從當地的報紙剪下自己在賽事中排名的相關剪報，然後以匿名的方式將這些剪報快遞寄給佛羅里達的家人。她什麼都沒寫，而且總是略過寄件人的地址欄位不填。她只是要讓家人知道她很平安，而且靠自己的力量憑藉衝浪而成功。

麗莎的衝浪風格流暢、激進且令人驚艷。即使是在橘郡(Orange County)的溫室環境，她很快地就嶄露頭角。1986年她意識到自己正在前往英國紐奎參加世界業餘衝浪手錦標賽的旅途上，這是她首次出國旅行，她的腦海中隱約出現一種想法，就是她也許可以達成在佛羅里達情緒激動中所潦草寫下的承諾。

1992 年完成巡迴賽，世界排名第四的麗莎，接受了「Quiksilver」新成立女性運動服飾品牌「Roxy」的第一份贊助廣告契約。那個時間點正好。儘管頂尖的女性衝浪手例如喬伊絲・霍夫曼 (Joyce Hoffman)、麗莎・班森 (Lisa Benson)、瑪歌・歐柏格 (Margo Oberg)、芮爾・桑恩 (Rell Sunn)、潘・伯利吉 (Pam Burridge) 和芙萊達・桑巴 (Frieda Zamba) 等人在衝浪運動上都頗有成就，但女性衝浪運動一直以來總是處於社會邊緣受到忽視，而且蒙受令人尷尬又陳腔濫調的批評影響。1994 年麗莎贏得她四次連續世界冠軍頭銜中的第一個冠軍，開始為女性衝浪運動應受到正視而鋪路。兩年後，她甚至登上了《衝浪客》雜誌的封面。那是《衝浪客》雜誌史上第二個登上封面的女性。封面標題還以挑撥的語氣寫道：「麗莎・安德生衝得比你好」。

安德生做 Roxy 的品牌代言人，是影響力極大的動作，它改變了一般人對女性衝浪運動的認知。雖然麗莎的故事證明了衝浪可以培養女性的獨立性，也能讓她看起來很酷，但是這項運動從一開始就是高度商業化、以柔美粉紅色打造的女性力量革命。女性衝浪品牌的產品設計依然受制於滿是木槿花、充滿椰香、柔美、陽光照耀的「衝浪女孩」的典型概念。不過毫無疑問的，麗莎・安德生嫻熟的衝浪功力與「Roxy 女孩」的行銷結合，已助長將所有新世代女性帶進衝浪世界的風氣。

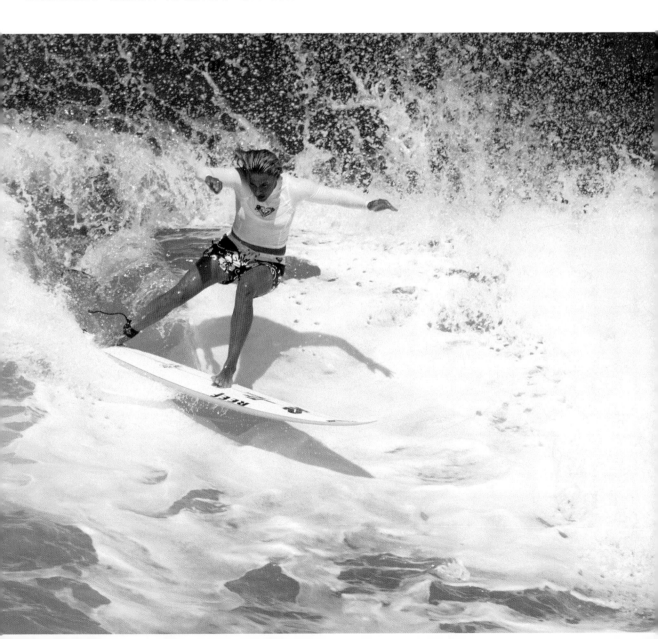

"WHEN I SURF

「當
我
衝浪的時候

I DANCE FOR KRISHNA. 〞

Ted Spencer

我是在為克裡希納神起舞。」

泰德・史班瑟 Ted Spencer

（Krishna，克裡希納；印度教 "黑天" 大神；意喻傳道、救世者^{譯註}）

在地主義 (LOCALISM)

衝浪的地盤佔領意識，又稱為在地主義，是一種對不斷增多又曾被衝浪臭蟲咬過的人的惡劣回應。

那位仁兄只是在海上漂浮著。他是個塊頭大、蒼白、手臂毛茸茸的德國人，他搖搖晃晃的跨立在一塊已用舊了的長板上。這是 1986 年的邦迪海灘 (Bondi)：湧浪的浪況很優，而且這裡有好多年都沒看到長板了。海岸上一切都完美，所有常在這裡衝浪的玩家都在外側較遠的地方。這裡興起相當罕見的管浪，忽然間空氣中一股濃濃的雄性激素，像病毒般穿過人群激起陣陣漣漪。那個德國仁兄看到一群穿著 DayGlo 螢光色衝浪服的當地年輕人開始向外側划水，也跟上前去。他不知道自己在做什麼。德國仁兄是個大塊頭，那塊巨大的浪板讓他在划水出海時能夠全速前進。當那一組浪開始展現威力的時候，他已很快地將那群年輕人遠遠拋在後面。無預警出現的浪，是從龍捲風的能量中產生出來的，形成黑壓壓、頗具威脅性的浪列並填滿了地平線。德國仁兄絕對無法過越浪頂，所以實在應該趁勢離開以減少傷害才對。但是他真是太無知了，當那組浪中的第一道浪開始飄散，他還是直挺挺地繼續划水衝向浪峰。當地衝浪人預見到即將發生的事情時就像是詛咒一般，他們趕快潛入水中能多深就多深。當浪峰開始拋擲，那位整個人有 200 磅重的仁兄、他那 10 呎長又硬又厚的長板、及如短柄斧般的 10 吋板舵向後飛過去，以快速又致命地方是穿

過人群。待那組浪一過去，那位德國仁兄回到水面上一邊大笑，一邊看著四周其他正在滾滾波濤中划水的衝浪者。沒有人知道他在笑什麼。果不其然，等到受滾滾海水影響的區域平息之後，有一個小個頭的年輕混混向前划水並朝德國仁兄的方向而去，開始對他大聲吼叫。年輕人的臉頰被板舵畫了一道長傷口。過了不久，另一個人也加入了，而後又有一個人加入，那群人像食人魚一樣將他團團圍住，當又快又猛的拳頭像雨點般落在德國仁兄的頭上時，他臉上的笑容很快地悄悄消失了。那真是讓人不快的畫面。真是悲慘。而這樣的畫面一直在全球各地的等浪區，以不同版本形式重複播放。但是用不著害怕。因為不管別人怎麼想，海浪是不屬於任何人的。

在地主義的概念很簡單。就是某些特定人士認為在某個特定區域崩潰的浪，只有他們自己才有下浪駕乘的權力。這是高品質海浪所擁有短暫而又難以捉摸的特質，以及浪質好卻又人口多的偏遠地區常有的小鼻子、小眼睛心態下所產生的副產品。雖然有時候地方主義會被歸咎為人潮帶來的壓力，但是在人潮沒那麼擁擠的地區還是可以發現在地主義大剌剌的存在。根據紀錄報導中因在地主義作崇所發生過最糟糕的情況，是在澳洲南部偏遠荒涼的區域，無辜的衝浪者、業界攝影師和記者，都曾在那裡遭到肢體攻擊。

世界各地以不同的方式評斷當地暴力團體的行為。他們可能是在某特定地區衝浪長大，所以會將那個地區的浪視為他們自己人專屬的浪。他們也許會自認為是等浪區中最厲害的衝浪人，因此可能會宣稱最讚的浪是他們的（雖然真正有本事的衝浪人很少會去傷害外地來的人，或技術比較差的衝浪人）。

　　在地主義形成的某部份原因也應歸咎於漫無止境的衝浪生活型態行銷結果。在地主義可能會出現在非衝浪地點，也就是說你只要去買件 T 恤、一塊浪板、還有那本書，就是衝浪人了，你相信嗎？然而，有一派人將衝浪運動視為永無休止的入會儀式，由一群年紀較長的衝浪老手管轄主持，不僅宣稱他們有完美好浪的浪權，還有權授予浪權給組織中層級較低的人。

　　在地主義超過限度的極端行為可以依不成文的衝浪人守則予以避免。不要去超過你的衝浪能力太多的地方衝浪；不要搶浪；在適當的地方划水出海，並觀察等浪區的自然律動；用正面、追根究底的態度跟別人聊天，要是氣氛太沉，並不是很讓人愉快，那麼入海划水等著氣氛改變吧。不過，杜克‧卡哈那莫庫說的這一句忠告最好：「好浪很多而且會一直出現，所以用不著擔心。不要急，慢慢等 - 浪就會來。」

哪一種浪？

RIVERMOUTH 河口浪型

墨西哥拉提克拉(La Ticla)的河口浪。

由於河口通向大海，上游區域流動沖刷下來的
沉積物會在河口製造出浪點。這些沉積物形成
沙堆或岩堆，而波浪就沿著其上崩潰成形。

　　河口浪型的結構和外觀與定點浪型類似，它常
會在入海口源頭附近圍繞並形成狹長而逐漸縮小的浪牆，向著河口方向崩潰。
西班牙巴斯克自治區 (Basque Country) 的蒙達卡所擁有的河口浪，浪質好、
力道強是最著名的例子。蒙達卡的浪移動速度快且很厚重，對所有造訪的衝浪
人來說都是挑戰，但是並非所有的河口浪都是動作派浪人的斷板殺手。因為河
口所在的位置暴露在兩種水文體的匯流處，會特別受海流及風吹拂的影響，所
以河口浪通常不適合衝浪初學者。河口浪可能變幻不定而且形狀不一致，它們
的結構容易受到週期性風向改變，及退潮和漲潮時間的影響而導致浪點關閉。
既使像蒙達卡那相對較為一致持續及穩固的沙壩於 2005 年開始
浪質降低，顯然是受鄰近蓄水池疏浚工程導致。污染也是河口常
見的問題，因為廢棄物與農業區逕流常會流向下游河口三角洲，
那是污染物與其他沉積物沿著河岸聚集的地方。河口還有一個缺
點，就是有鯊魚出沒這項惡名，許多海洋生物會聚集在河口附近
以便進食，河口因而成為海洋中高等掠食動物的最佳航行區。然
而對於喜歡探索、愛冒險的衝浪人來說，這種刺激的元素使得河
口浪更顯特別：相較稀少、荒涼、呈現尖尖的有趣形狀。河口浪
點是可以避開人潮的好地方，著名的蒙達卡除外。

THE
SURFING
PLANET

Ⓐ 沉積物

例如沙子、土壤、卵石和
其他土團等沖積物流向下
游，在河口附近形成堤岸。

Ⓑ 波浪

湧浪駛入較淺的水域。
其所產生的浪會沿著河
岸逐漸變小。

Ⓒ 危險因素

有毒的廢水和其他污染物
質會沿著河岸和等浪區集
中，製造出具有重重挑戰
的環境。

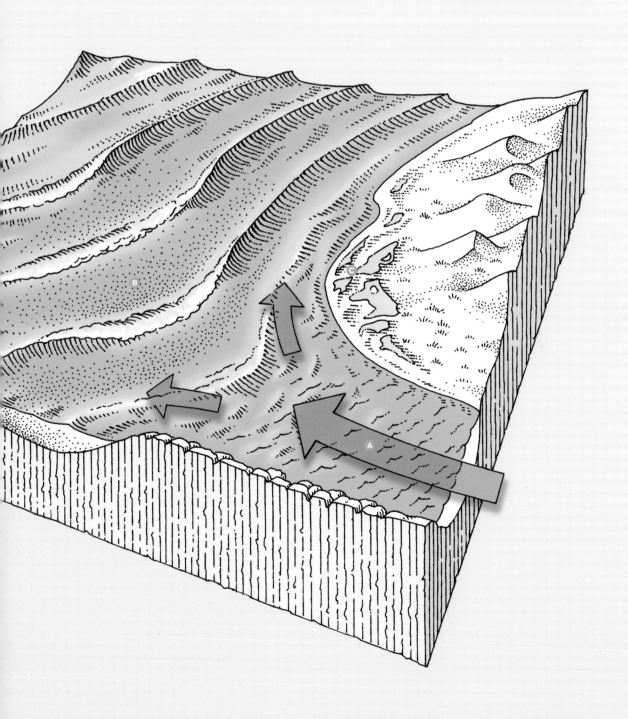

萊爾德 · 漢彌爾頓
LAIRD HAMILTON

出生日期：1964年3月2日
出生地：舊金山
關鍵之浪：丕希(Peahi)、裘瀑
(Teahupoo)

萊爾德·漢彌爾頓對駕乘範圍的遠見已清楚標示出衝浪運動的邊界極限。

2000年8月17日Teahupoo（發 "裘瀑" 的音）的浪，讓身高6呎3、體重220磅的萊爾德·漢彌爾頓相形變小了，他在那裡掀起了一陣浪潮。那則相關新聞甚至登上了洛杉磯時報的頭版。

攝影師和導演們集結在小型船隊上，正在觀賞像是直接從舊約聖經畫中擷取下來的景象。那道波浪看起來似乎帶起了整片海洋的重量，不論是它浪牆還是礁岩的部份。你必須要有摩西的能耐，才有辦法將自己置身在那道浪的極致質量之中。有個人影以流暢又近乎漫不經心地移動方式，出現在眾人的視線上。萊爾德·漢彌爾頓丟下拖曳繩纜，他將浪板板緣和板舵深深地嵌入浪壁中。他在轉換角度時，右腿開始越來越彎，而當他要駕乘的浪面變得陡峭、移轉的動能也接近極限時，他將左腿打直。從旁觀者的角度來看，他看起來似乎是漩渦裡沉靜的中心點；霎時，他像是要往反方向移動，而那道浪開始向上拱起然後在珊瑚礁上炸開，發出雷鳴般的劈啪聲，轟隆轟隆地片片剝落。從任何角度看那道浪都顯的非常巨大 - 它厚實、寬廣、深邃而且高聳。然後，萊爾德消失了，他深深地被吸入在浪管爆裂時所噴出的薄霧中。在船隊上大聲喊叫的人頓時寂靜無聲，過了不久駕乘這頭巨獸的衝浪者出現了 - 雙臂張開，從霧氣中激射而出，滑行到安全的浪肩地帶。如果萊爾德·漢彌爾頓所駕乘的浪不是史上最大的，那麼他所駕乘的可能是史上最厚重、最駭人、力道最強勁的海浪。

延伸閱讀

2000 年 8 月 17 日，那道穿過大溪地裂瀑 (Teahupoo) 在珊瑚礁上崩潰的巨浪，其影像隨即登上全球各地的媒體並大放光芒。漢彌爾頓 2007 年跟一個採訪記者說：「那是令人極為感動的情況。你在一生之中不斷的做準備，只為了讓自己能適應這一刻，突然之間你得到親身體驗它的機會。」他繼續說：「由於成功的駕乘那道巨浪，使我往後要做的其他事情變得容易多了。那就像是飛機突破音障，或者四分鐘跑完一英哩的紀錄。」

對萊爾德·漢彌爾頓來說，他的人生中充滿著關鍵時刻。第一次是他四歲的時候，拉著衝浪傳奇人物比利·漢彌爾頓 (Billy Hamilton) 到海邊認識自己的母親。之後萊爾德的母親和比利墜如情網結婚。比利成為小萊爾德的繼父，並且扎扎實實的讓他成為高貴的衝浪世家成員。第二次關鍵點在他十六歲時來臨，當時的他輟學逃離可愛島，經由加州再回到歐胡島的北岸 - 他繼父那一代人的衝浪競技場。1992 年還有一個關鍵時刻，那年他決定要讓巴茲·柯爾巴克斯 (Buzzy Kerbox) 用 Zodiac 橡皮艇將他拖進茂宜島北岸的巨浪裡 - 創造了新類型的衝大浪運動。

他最新的探索行動是參與向世人重新引介立式單槳衝浪板。萊爾德·漢彌爾頓再次展現出使衝浪運動演進的創造力，而且他比任何一個現代衝浪者還要有遠見。

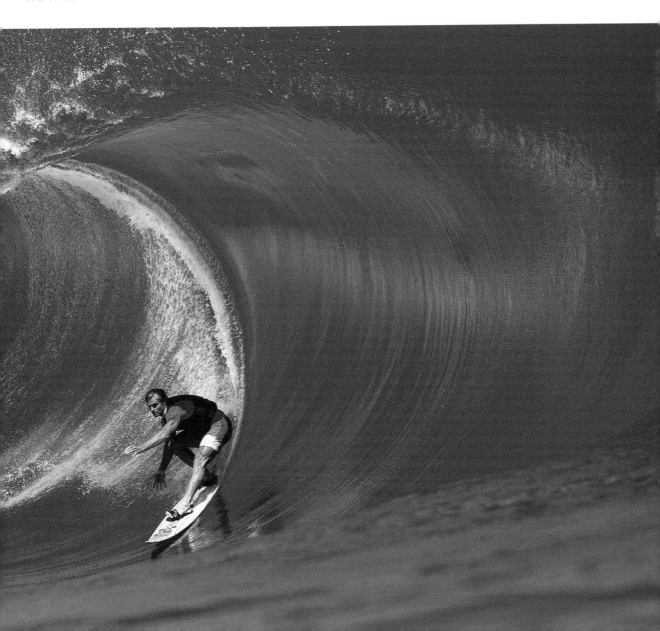

衝浪攝影
簡介

擁有完整的裝備只是身為一個成功衝浪攝影師的部分秘訣。對海洋有深入的了解才是這項技藝最不可缺的元素。

你正游過岸邊的捲浪，推進並越過浪花區。你的相機潛水箱牢牢的綁在潛水配重帶上，但是你一直不斷檢查，確定東西還在。你很快地到達浪花區外較為平穩的水域。當你游泳出海時，跟你一起工作的衝浪者已經在暖身了。這麼多年來你已經培養出對這群衝浪者駕乘海浪方式的通盤瞭解。你移動到內側，找好位置，然後等待被拍的對象下浪。

捕捉那極為重要、難以捉摸、凝結的瞬間，需要對海洋環境有詳盡和成熟的認知，以及特殊的裝備（對開頁有某些裝備的圖示）。如果你要從事衝浪照片的拍攝工作，大部分的專家建議一開始用大鏡頭，先在海灘上拍攝以培養對所有變化無窮又持續不斷的浪況掌握力。從海灘上開始拍攝也會在處理更具挑戰性、不甚寬容的海洋環境之前，對於使構圖技術精進有所幫助。別忘了，經驗豐富且成功的攝影師會花好幾年的時間和他們所拍攝的衝浪者建立好關係。

Ⓐ 相機和三腳架

要從海灘上熟悉了解衝浪動作，用介於400厘米到600厘米之間的鏡頭最為理想。堅固的三腳架與望遠鏡頭都是岸上攝影的必備物品。

Ⓑ 安全帽

在海中，當你接近衝浪者或他們的浪板時，這項保命裝備可以保護你的頭部。

Ⓒ 救生器材

救生衣/浮筏會讓攝影師保有浮力保護其人身安全。你在攝影時只會想專注於重要的關鍵時刻，而不是在想是否能夠持續在水上漂浮。

Ⓓ 防寒衣

即使是在溫暖的水域，許多水中攝影師都會穿防寒衣。有些專家待在水裡一次就是三個小時，即便是在熱帶地區，待在水裡幾小時後肌肉就會開始喪失肌耐力了。

Ⓔ 蛙鞋

特製的硬式橡膠蛙鞋可另外提供動能使游泳能更快速、更有效率。

Ⓕ 相機防水盒

相機裝在一個壓克力與玻璃纖維製、附橡膠塗層的防水潛水盒裡。在防水盒前面有個十分高檔的玻璃圓罩保護鏡頭。

Ⓖ 塘鵝氣密箱(Pelicam Case)

塘鵝氣密箱是業界的標準配備，防水、防震、難以破壞，而且上山下海都沒問題。除了收藏像機與鏡頭，它包含一個防水的閃光燈（左上方）、繫鏈、多功能工具鉗及鉤環（左下方）。這個鉤環的作用是攝影師游泳出海到進行拍攝的地點時，將相機栓在腰間以連結潛水員的配重帶（中間上方）並減輕重量。

Ⓗ 相機

快門速度、光圈以及其他的操控裝置可以在防水盒外部控制。快門也可由手柄上連接的扳機式開關所觸動。在防水盒上加裝長桿連接裝置可讓攝影師更方便延伸操控。

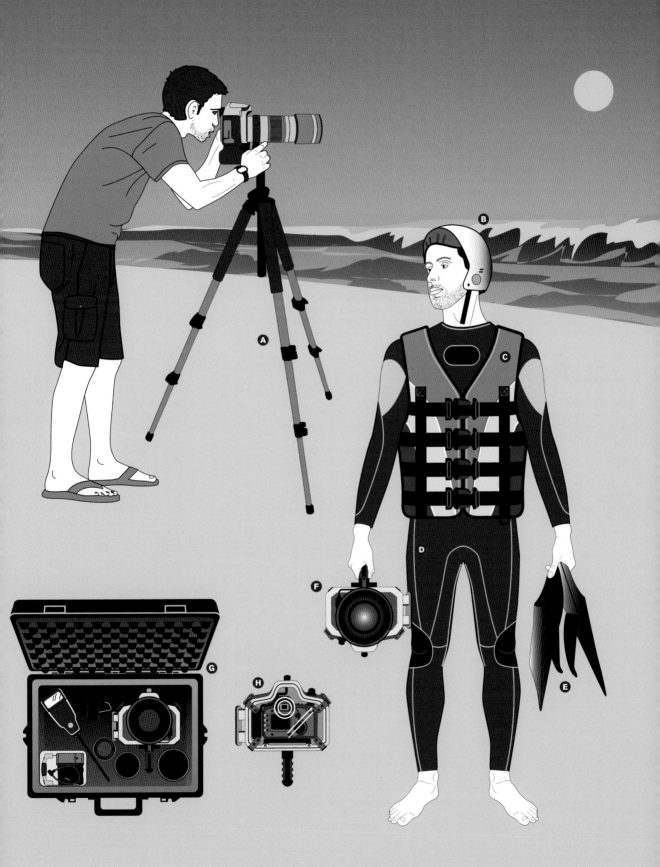

莫里斯的冥想：索蘭德岬角的浪像是澳
洲精神的突變體。

比爾·莫里斯　BILL MORRIS

過去三十多年，雪梨消防隊員比爾·莫里斯，
一直將自己的空閒時間花在捕捉巨浪鏡頭上，
那些浪是目前世人所知最巨大的浪。

　　很可惜，庫克船長不玩衝浪。1770 年這個探險家登陸並
宣稱新南威爾斯是英王統治地的地點就在索蘭德岬角 (Solander
Point) 附近，那裡也是瘋狗浪崩潰在懸崖腳下珊瑚礁岩的地點。
當地人稱那個地方為「我們的地盤」(Ours')。庫克船長親身經歷
到的唯一反抗行動是當地原住民們的和平抗議。但二十一世紀時
還膽敢在這裡宣稱主權的外地人所面臨的卻是更糟的狀況。索蘭
德岬角的浪由雪梨南方名為「麻擾布拉男孩」(Maroubra boys）
一個惡名昭彰的衝浪團體所掌控。不論哪一天，每當這浪點的浪
頭強勁、有浪可衝的時候，「麻擾布拉」男孩們會用他們的鐵拳
監督、管理這個地方的人。攝影師比爾·莫里斯的身影會像海豚
般在他們活動的中心穿梭，而且在緊張的戲碼上演時捕捉鏡頭。
「我們的地盤」是比爾最愛拍攝的浪點。「在這裡拍攝海浪，真
正讓人驚奇。總是有特別的浪。而且這裡什麼都有：巨型管浪、
危險礁石、精彩的歪爆事件。真是帥呆了！而且這個浪點就在我
家附近。」

　　莫里斯第一張被刊登出的衝浪照片，是在 25
年前一本默默無名的澳洲衝浪雜誌《衝浪寫真》
(Surfing Snaps) 上，那是一張在印尼的格拉加干
（Grajagan, G 陸）史畢德礁脈 (Speed Reef) 所拍
攝的跨頁照片。從那時候開始，比爾成為加州最
暢銷的衝浪刊物《衝浪運動》(Surfing) 雜誌的攝影
師，其地位無可動搖，而且他還投寄攝影作品給全

球各地的衝浪雜誌。這些年來他已成為最頂尖的水
中攝影師，而他那讓人嘖嘖稱奇的游泳能力，使他
能在衝浪活動的中心與衝浪者建立前所未見的親密
感。「在海浪中進行攝影工作絕對有獨特之處，尤
其進行廣角攝影，實際上是在海浪裡和衝浪者一起
游泳。」要能在管浪區和索蘭德岬角等地的巨浪中
感到自在愉快，特別需要勇氣、對海浪有深入的了
解、及專業技術的高度敏銳度等特性組合。比爾·
莫里斯毫無疑問地，具備了這些特性。

熟悉於讓人緊張的各種狀況，那是比
爾·莫里斯作品的特色。這張照片中拍
攝的是柯比·亞伯頓(Koby Abberton)在
索蘭德岬角駕乘管浪的影像。

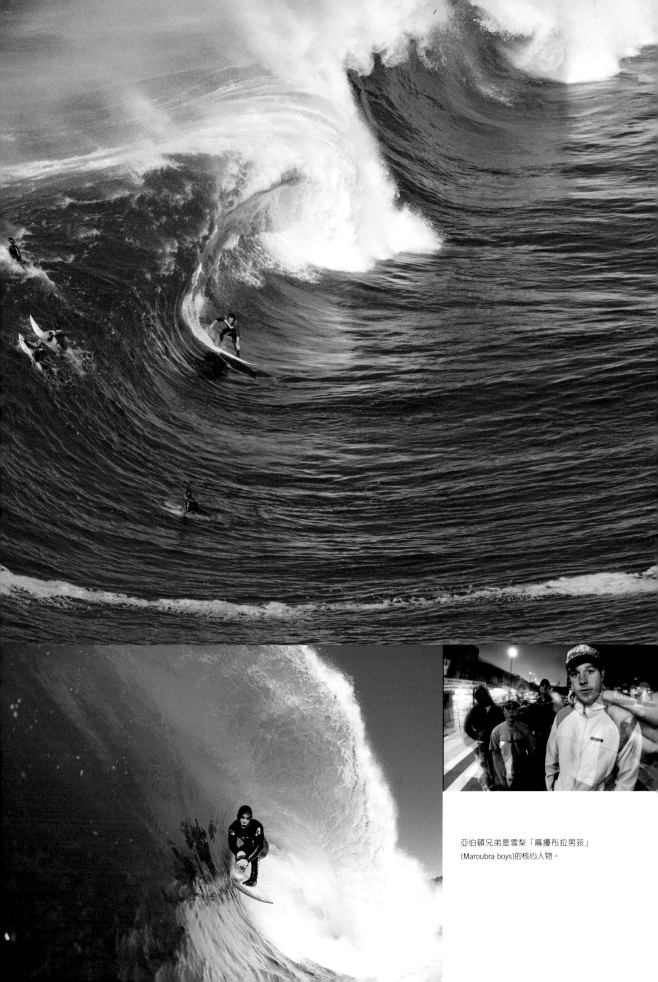

亞伯頓兄弟是雪梨「麻擾布拉男孩」
(Maroubra boys)的核心人物。

速度和時間點是成功做好切回轉向動作
的基礎。

技巧六
THE CUTBACK 切回轉向

切回轉向是在浪肩進行的轉向動作，是為讓衝
浪者回到波浪上更快速與更強勁的部位中。

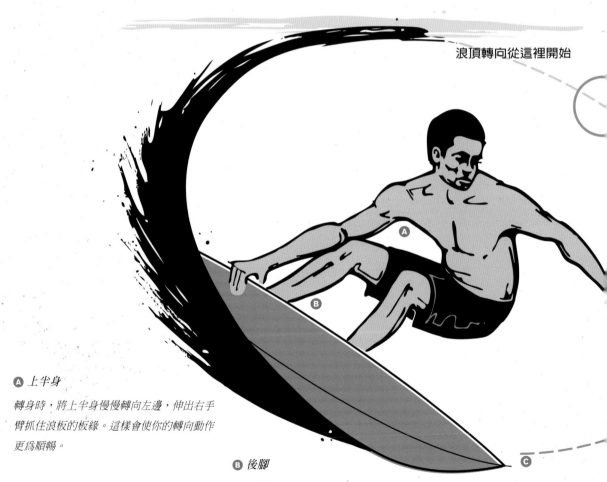

浪頂轉向從這裡開始

Ⓐ 上半身

*轉身時，將上半身慢慢轉向左邊，伸出右手
臂抓住浪板的板緣。這樣會使你的轉向動作
更為順暢。*

Ⓑ 後腳

*雖然你是以後腳為中心進行旋轉，但知覺上
應該是用前腳導引板頭進行180度轉向。*

延伸閱讀

fig. VI.
Cutback
圖VI：切回轉向

在長長的 roundhouse（大弧度迴旋）動作中，衝浪者會如下圖所示畫出數字 8 的字型，切回轉向是結合表現形式與功用性的一個賞心悅目組合。切回轉向是以一個浪底轉向動作為起始，接著進行浪頂轉向以供衝浪者做出 180 度旋轉的組合型動作。雖然切回轉向的動作有著各種表現型式 - 包括長板玩家的經典 drop-knee（單腳屈膝轉向），還有 360 度旋轉動作，衝浪者轉一圈彈回白浪花區 - 其主要目的是藉由回到力量點以維持駕乘的動力感。

不論是何種形式的切回轉向動作，大約在 1930 年代就已經開始出現。但是那種大型切割式的特技動作，據知是 1960 年代的衝浪者菲·艾德華斯 (Phil Edwards) 等人率先進行的。1980 年代後，猛烈地飛濺灑水的大弧度迴旋動作，是所有重力型衝浪者必做的動作。

ⓒ 板頭

如果你已設法保持一定的速度，實際上板頭將會轉回內側的白浪花區。將視線固定在你想撞擊的那一點上。

切回轉向是以浪底轉向的動作由這裡開始

經典衝浪之旅
法國西南部

法國西南部的美麗海岸是歐洲某些完美好浪的故鄉。到那裡進行衝浪旅行就是對於已在全球傳播的衝浪文化的一場體驗課程,而且是每個歐洲衝浪人極為重要的人生大事。

　　位於法國巴斯克地區 (Basque country) 最北邊的比亞里茲 (Biarritz) 是歐洲第一個接觸到衝浪文化的地方。時間是1956年,好萊塢的編劇衝浪者彼德·維爾德 (Peter Viertel) 一直在忙著將海明威小說《旭日依舊東昇》(The Sun Also Rises) 中的一景改編成電影。維爾德看到波浪推入巴斯克海灘後,他決定派人去加洲拿他的衝浪板。加州的衝浪文化和法國巴斯克的悠閒自在相互碰撞,當地豐富多元的衝浪景象於是產生。比亞里茲 (Biarritz) 和安格雷 (Anglet) 有著又快又捲的沙灘浪,歐斯勾禾 (Hossegor) 的移動沙壩,強勁的礁岩浪和定點浪緊貼著西班牙邊境附近的蓋撒西 (Guéthary),衝浪人很容易就會愛上這個地區。▶▶

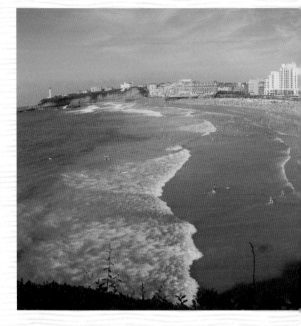

全世界已開化的文明地區很少有像比亞里茲那樣優美的海浪。

安格雷有連續又一致的沙灘近浪,比亞里茲北部會產生快速的空心管浪。

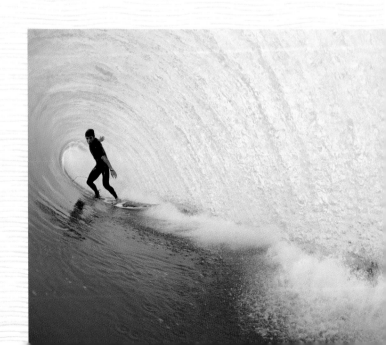

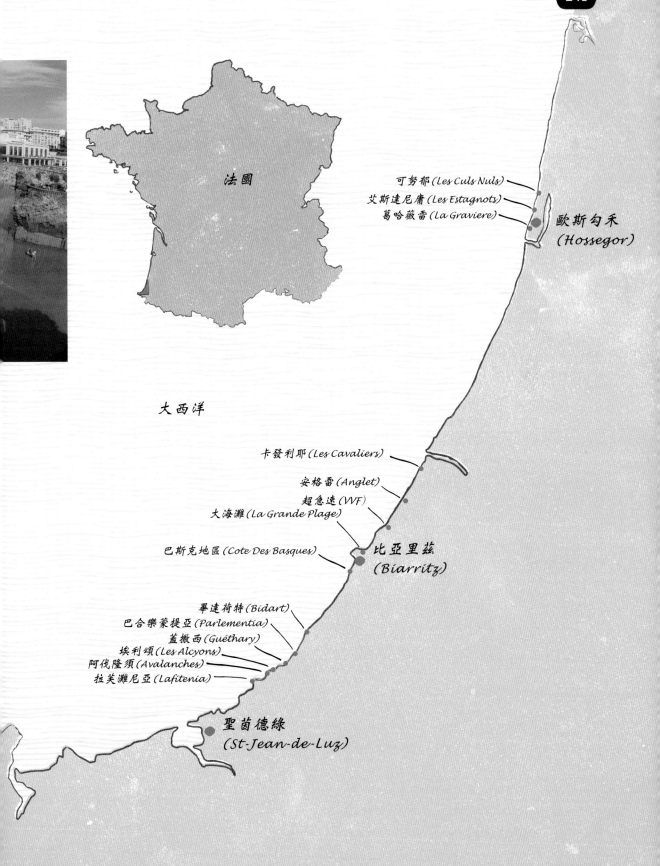

法國

可努郁 (Les Culs Nuls)
艾斯達尼庸 (Les Estagnots)
葛哈薇雷 (La Graviere)

歐斯勾禾
(Hossegor)

大西洋

卡發利耶 (Les Cavaliers)

安格雷 (Anglet)
超急速 (VVF)
大海灘 (La Grande Plage)

巴斯克地區 (Cote Des Basques)

比亞里茲
(Biarritz)

畢達荷特 (Bidart)
巴合樂蒙提亞 (Parlementia)
蓋撒西 (Guéthary)
埃利頌 (Les Alcyons)
阿伐隆須 (Avalanches)
拉芙灘尼亞 (Lafitenia)

聖茵德綠
(St-Jean-de-Luz)

經典衝浪之旅
法國西南部

比亞里茲(Biarritz)是巴斯克地區(Cote Des Basques)（上圖）柔軟和緩浪的發源地，也是歐洲首次舉辦「Roxy女子衝浪賽」(Roxy Jam)（下圖）的地方。

◀◀比亞里茲(Biarritz)與安格雷(Anglet)

　　海灘圍繞，林蔭大道星羅棋布的比亞里茲是拿破崙時代一個雅緻渡假小鎮，你可以在這個地區享受三樣當地名產：美酒、美食及氣氛。說到衝浪運動，在小鎮中心的賭場前方有個叫大海灘 (La Grande Plage) 的地方。這個浪點相當擁擠，形形色色的人都有：年輕浪人、渡假的人、還有推擠追浪的衝浪菜鳥和技巧高超的當地浪人。每當和緩的湧浪出現時，可能就會有很讚的空心管浪。如果你對綿長、平穩、漸漸平息的浪牆有興趣，那麼可以去一下面向巴斯克地區 (Cote Des Basques) 的岬角。這個浪點是比亞里茲的長板運動發源地，雖然這裡的浪一般而言比這個地區其他海灘的浪要慢而且更為和緩，但當湧浪興起，若是方向適當、大小適中的時候，海浪力道會更強而且浪型更多樣。巴斯克地區是一年一度舉辦的「比亞里茲衝浪節」(Biarritz Surf Festival) 及「Roxy 女子衝浪賽」的場所－那是歐洲地區最負盛名的兩個衝浪賽事，也吸引頂尖好手每年到訪此地。比亞里茲北邊幾分鐘路程遠的地方就是安格雷，延伸著許多高品質的沙灘浪點，其中包括卡發利耶 (Les Cavaliers) 有著適合進行動作派衝浪手的浪。其南端是「超急速」(VVF, Very Very Fast)－這裡有個沙壩，可產生快速的空心浪管，適合進行激烈的衝浪活動。沿著這個地方約五公里長的大片沙灘，到處都可以遇到好玩、快速的浪頭，以及岸上那些令人心動的餐廳和酒吧。卡發利耶 (Cavaliers) 有真正的世界級沙灘浪點，而且常常作為「衝浪世界錦標巡迴賽」法國站的賽事地點。

理想浪況：西北向
理想風向：東風
有趣之處：卡發利耶的完美管浪
無趣之處：夏季的交通及平坦的湧浪

歐斯勾禾(Hossegor)的海浪以強勁的空心管浪著稱。在夏季月份中，海灘上會有很棒的派對氣氛。

歐斯勾禾 (Hossegor)

　　開車從比亞里茲往北邊開約三十分鐘的路程，會到達歐斯勾禾附近的小鎮，你將可以在那裡發現歐洲最厚重、最具挑戰性的沙灘浪。每年夏天來自歐洲、澳洲和南非成群結隊的衝浪者會在那個區域附近搭帳篷，享受各式各樣的浪況，從夏季柔軟和緩崩潰的浪，到近似夏威夷那種讓人腎上腺素急速上升的沙灘浪都有。這裡的派對場景也很與眾不同－用平價葡萄酒助興而極具夏日海灘氣氛的即興海灘聚會。葛哈薇雷 (La Graviere) 是歐斯勾禾一連串臭名遠播的沙壩中心位置，其所製造的湧浪可達 15 英尺以上。可努郁 (Les Culs Nuls) 和艾斯達尼庸 (Les Estagonts) 的浪頭力道差不多，不過它們的浪在較小的湧出現時才是最理想的。當湧浪開始出現的時候，全球最頂尖的幾個衝浪手會成群湧向歐斯勾禾的重要浪點，尤其是在九月和十月這兩個主要月份，也就是「世界巡迴錦標賽」(WCT) 巡迴賽歐洲站的賽事駐點於歐斯勾禾與蒙達卡之間的時段。這裡夏季和初秋擁擠的人潮確實是個問題，不過如果你並不想試著在致命的管浪中吸引媒體鎂光燈的話，沿著無窮盡的海灘閒晃，你一定可以找到恬靜、獨特的浪頭。海灘上優美及輕鬆的氣氛可以很輕易地將人潮所帶來的任何壓力都給抵消。如果歐洲有可以與強調歡樂的美國南加州匹敵的地方，就非歐斯勾禾莫屬。

理想浪況：西北向－西向
理想風向：東風
有趣之處：雄偉的沙壩和世界級的衝浪動作
無趣之處：如果你不喜歡露營，就沒有地方可住

運氣好的時候，蓋撒西離岸礁石會製造出可和夏威夷落日海灘匹敵的海浪。

蓋撒西 (Guéthary)

　　要是你對營火、海灘派對和狹長的沙壩不感興趣，那麼你可能會想從比亞里茲往南走，去發掘蓋撒西地區不流於俗的樂趣。在畢達荷特 (Bidart) 南邊的巴合樂蒙提亞 (Parlementia) 是個離岸的世界級礁岩浪點。這裡的右跑浪可能是全法國最長與最好玩的浪，滾滾而來又看似可以起乘的浪向陡峭的浪牆區域展開，它繼續向浪壁的彎曲區域前進，而速度更快的浪都在內側移動。但是要知道。這個地方是某些全心致力衝浪運動、技巧純熟、最具競爭力的衝浪手的發源地，而且當地居民甚至包括幾位來自世界各地的專業衝浪運動老前輩。這裡的浪厚重多了，比從岸上看起來還要難下，真的是專供成年人衝的浪。馬里布的騎士、傳奇人物、到處遊走的米基‧朵拉多年來都稱蓋撒西為他的家鄉。再往南走是阿伐隆須 (Avalanches) 和埃利頌 (Les Alcyons)，其岬角附近就是擁擠的右跑定點浪點拉芙灘尼亞 (Lafitenia)。那裡的天氣不像北邊的歐斯勾禾那樣常常陽光普照。也沒有許多無人駕乘的浪可以享受，當然沒有那麼青春洋溢和歡樂至上的氣氛，但只要多等一下、多點耐心及有禮貌的態度，到法國南部巴斯克地區旅遊的人將可以擁有全世界最棒的海浪和最愉快的氣氛。

理想浪況：只要夠大的湧浪都是理想的浪
理想風向：東南風
有趣之處：五星級海浪、五星級的食物
無趣之處：可供初學者玩的浪相當稀少

該選哪一種浪板？
第四部

湯匙板 (The spoon)

喬治‧格林諾夫(George Greenough)的激進式
設計為短板風潮鋪路。

　　雖然以跪姿駕乘浪板的歷史與立式衝浪運動
的歷史一樣長，以跪姿駕乘浪板一直是主流中頗為
特殊的次文化群－直到今天仍是如此。至少從現代
的衝浪史中，仍可追溯到喬治‧格林諾夫以不斷創
新、具遠見的方法製作浪板。格林諾夫用短小、輕
薄、動力十足的衝浪板做試驗，最後結案於體積小
而靈活度高的「湯匙板」設計。格林諾夫 1965 年
製作的原始匙板稱為「Velo」，只有六磅重。其舵
尾及中間部分是由玻璃纖維層組成，沒有內芯。板
頭邊緣的部分和板緣週圍的聚胺酯泡棉薄薄的內芯
提供的浮力只有一點點。雖然要駕乘湯匙板划水
出海極為困難，但匙板擴展了衝浪運動的可能性，
使格林諾夫能夠進行連續並頻繁的浪頂至浪底轉
向。格林諾夫的衝浪方式使鮑伯‧麥塔威奇 (Bob
McTavish) 等改革者，直接受到刺激，而用前所未
有的方式，以更短的衝浪板做試驗，輕叩波浪的力
量。格林諾夫早在短板風潮當道及衝浪界其他浪人
趕上之前，就能在湯匙板上以激進又動感十足的方
式衝浪。

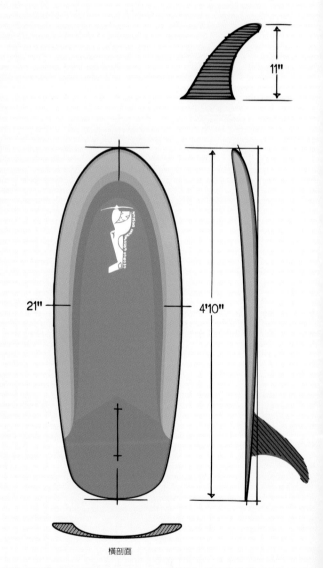

橫剖面

速度快、反應力也很好，但是只有些許的浮力很難划水，以
跪姿駕乘的湯匙板一直都只是專家級浪人的專利。

排水英式短板
(Displacement Hull)

葛瑞格·里多(Greg Liddle)的中長型衝浪板是衝浪板設計五十年來的高潮。

　　這些被稱為「船殼hull」和「矮胖型stubby」，形狀大小為七到八呎、方便衝浪者操作的浪板，是1960年代末期到1970年代中期以馬里布為中心的加州短板革命的支派。葛瑞格·里多 (Greg Liddle) 是這個事件的中心人物，他於1967年在親眼目睹奈特·楊駕乘那塊又短又粗名為「Keyo」的單舵板之後，他就展開了實驗期的年代。四十年之後，成果呈現出設計相當精緻和成熟的浪板作品，其板緣輪廓、厚度、基本外型及駕乘特性，幾乎是利用了過去五十年衝浪板設計的每一種元素。「stubby」最適合馬里布第三號海角那種激進又流暢的典型海角浪況，讓駕乘者能夠連結以激進的短板風格進行的連串動感十足的轉向動作，其中又帶有長板駕乘的流暢風格。在此過渡期的設計仍對中等大小的衝浪板發展有直接的影響。這些設計稱為「蛋板」(egg)、「混合型板」(hybrids)，與「中型板」(mid-ranges) 的設計目的均在於增加使用者的衝浪經驗（機會）- 並不是只為已在浪上表演的老練衝浪者。

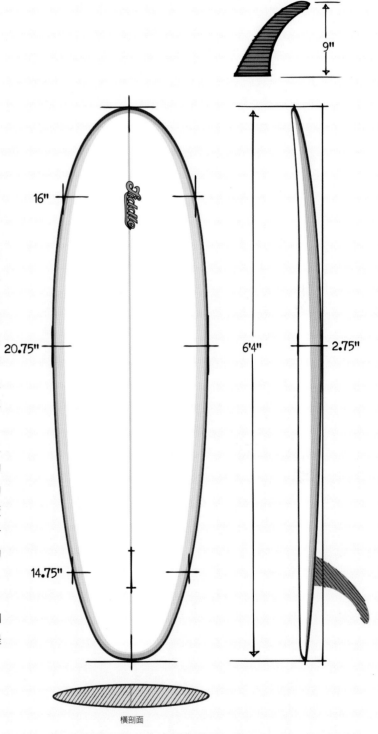

16"

20.75"

14.75"

6'4"

2.75"

9"

橫剖面

排水英式短板，例如葛瑞格·里多(Greg Liddle)的式樣，越來越受追求駕乘時能有動感及流暢感的衝浪者歡迎。

凱利·史雷特
KELLY SLATER

出生日期：1976年8月19日
出生地：佛羅里達州
關鍵之浪：可可樹海灘、藍斯的右跑浪(Lance's Right)

曾經得到八次世界冠軍的凱利·史雷特是前所未見的超強競賽型衝浪者，同時也可能是有史以來最偉大的衝浪高手。

　　凱利·史雷特是個怪胎。他在浪裡畫出的線條像是個充滿衝浪喜樂 (surf-stoked) 的少年在無聊的數學課教室裡所作漫不經心的塗鴉。他弓著身體以閃電般的速度連續做出幾個瑜伽姿勢 (asanas)，在波浪裡鑽進鑽出、忽前忽後地只銘刻下幾道痕跡，所有的動作交織在一起以思緒般飛快的速度完成。雜誌或電視螢幕所捕捉的史雷特身影的影像，都無法將他衝浪時的力道和流暢感呈現出來。有些技藝超群的衝浪手其衝浪特色是強調力道與激進；有些謎樣般的衝浪者在海上留下的波痕特色是細膩、感性、讓人訝異甚至是晦澀難懂；而少數天賦過人的衝浪者則有把上述特色合併的能耐，甚能將對波浪超乎常人的認知與超強的競爭力混合在一起。但是沒有人像凱利·史雷特一樣，能將上述所有的衝浪特色結合在駕乘同一道浪時一致且無誤地展現出來。

　　看著在南非傑佛瑞灣的史雷特，他沿著浪痕加速前進，後膝微曲、雙臂輕鬆自由的伸展、前腳逗弄著薄薄的衝浪短板，讓人難以想像下一個動作是什麼。一眨眼間，他倚著拋擲中的浪峰垂直下降，踩弄板尾，在漂過白浪花再順勢重回到浪口深處。當傑佛瑞灣的浪牆敞開時，他在浪面上畫出一道經典的弧形然後向上投入浪壁，同時抽打著水面形成鳳頭鸚鵡頭冠似的扇形水花，其速度之快讓人目不暇給…

　　雖然凱利·史雷特可能不是以金錢報酬為動機而參加比賽，但他是目前最富有的職業衝浪手。一言蔽之，他是品牌代言人，大小賽事他都贏過，從法國拉卡諾 (Lacanau) 的涓流小浪到美國夏威夷威美亞灣高聳如山的大浪以及大溪地裂瀑的兇猛深淵之

凱利·史雷特身陷於印尼_明達威群島不遠處的萊福斯的管浪中。

浪。史雷特 1990 年在泰勒‧斯蒂爾 (Taylor Steele) 劃時代的《動力》(Momentum) 系列影片中的表現，為騰空動作開啓了新的派別。而在大約二十年後的今天，史雷特仍蓄勢待發等著奪下第九個世界冠軍頭銜 (凱立‧史雷特已於 2008 年取得第九次世界冠軍。[譯註])，並也依舊在為其他的衝浪者立下標準。

儘管有了名聲和榮耀，史雷特仍是那個眼神如鋼鐵般堅毅的謎樣人物。他所散發的特質從衝浪男孩常有的輕浮善變（還記得他在「海灘遊俠 Baywatch」當中的角色嗎？）轉變為恬淡寡欲、近乎莊嚴的氣質。畢竟，毫無爭議的，他背負著由杜克 (Duke)、布雷克 (Blake)、艾德華斯 (Edwards)、朵拉 (Dora)、克倫 (Curren) 這些人所傳承下來的衝浪世界之王的沉重責任。就像其他傑出的頂尖運動健將 - 車神艾爾頓‧席納、足球王比利及籃球大帝麥可‧喬丹一樣，對眾人來說史雷特的天份充滿謎樣的吸引力。史雷特曾在一次專訪提到，他常常在比賽的時候，覺得自己的專注力已完全深入「海洋的某個區域中」，能夠以意志力讓波浪往自己的方向靠攏。設法擺脫困境排除萬難，在最後一分鐘拿下幾近滿分的高分，這是他能贏得那麼多場競爭激烈的衝浪比賽的方法，也似乎能證明他先前的說法。這個佛羅里達州人真的可以成為衝浪界的薩滿教僧 (Shaman 薩滿教僧，為多義詞彙，意指北亞一帶宗教信仰並認為萬物有靈，Shaman 亦為部落中的意見領袖、神喻傳達者、或溝通人與神的媒介。[譯註]) 嗎？或著他單純地只是比世上任何人更能夠深入緊扣海洋的自然節奏？

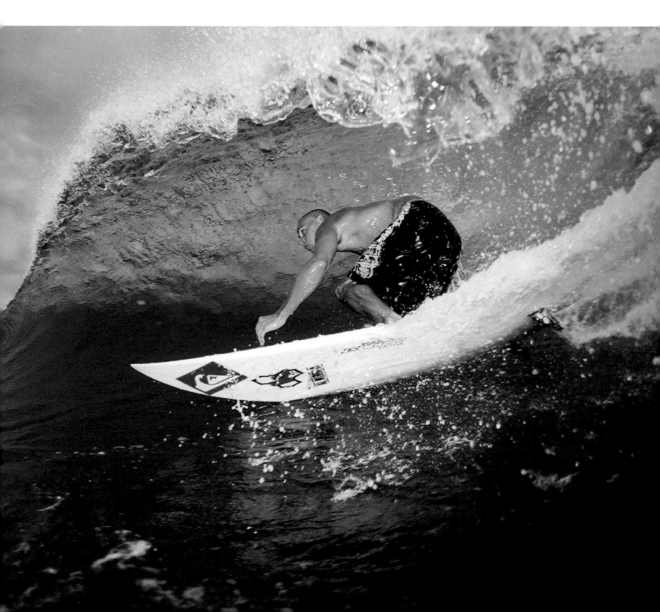

衝浪運動體適能

衝浪運動是一種劇烈的身體活動。學習一套經典的瑜伽動作將有助於保持身體的健康、強健和靈活性 — 換句話說，就是要為寶貴的海上時間做好萬全的準備。

① 雙腳併攏站好，而後打開與肩同寬，雙腳要穩穩的站在地板上。

② 從兩側揮動雙臂向上舉起伸展，直到雙手手掌在頭頂相互觸碰，同時吸氣。

③ 當你向前彎，將雙手置於地板時要吐氣，必要的話就屈膝。

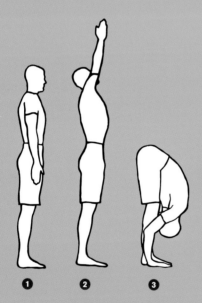

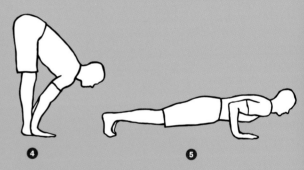

❶　　❷　　❸　　❹　　❺

正如常言所說，衝浪本身就是對於進行衝浪運動最好的訓練。這句話很有道理，因為要能成功衝浪所需的那種體能是混合肌力、耐力、核心穩定度和柔軟度的一種特別組合，離開水面後相對很難達成此目標。當然你會想說，那些要素在去衝浪的時候就可以直接鍛鍊，何必這麼麻煩花時間上健身房？雖然從事

衝浪運動的人在過去數十年來已呈等比級數迅速成長。三十多歲、四十多歲甚至年紀更長的男性和女性 - 他們之中有許多人有工作而且要照顧家庭 - 被迫將許多時間花在陸地上，但是他們仍有熱情投入這項運動。這些不斷增加的廣大群眾需要一種能保持身體健康與靈活的方法，這樣他們才能充分利用寶貴的衝浪時間。

在印度「瑜伽」已發展數千年之久，是一種包含哲學和心靈的傳統名稱，其實踐目的在於促進個人內在最深層的轉變。

❹ 吸氣 - 把頭抬起，背部盡量拉平，可能的話將手掌盡量貼地。

❺ 吐氣 - 手掌攤平貼地，往後跳或後踩呈向前撲倒的姿勢（像是做伏地挺身一樣）

❻ 吸氣 - 背部拱起腳背打直呈「向上犬式」。要確定頸部不可彎曲，保持臉部朝前，如果會感覺比較舒服的話。

❼ 吐氣 - 身體呈「向下犬式」。雙腳打開與臀部同寬，手指盡量向前伸展。做五次深呼吸。

❽ 吸氣 - 退後或向前一步，回到 ❹ 的姿勢。

❾ 吐氣 - 身體向前彎，回到 ❸ 的姿勢。

❿ 吸氣 - 回到 ❷ 的姿勢。

⓫ 吐氣 - 將手臂放回身體的兩側。

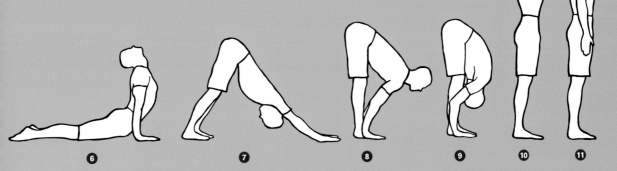

在西方國家，隨著瑜伽課程越來越普遍，從健身房到學校隨處都有，但重點主要是放在瑜伽的身體姿勢。這些在梵文中稱為「瑜伽式子 asanas」（等同於印度的拉丁文）的姿勢，可以依循你吸氣和吐氣的節奏保持同姿勢或重複數次。這些姿勢也可以組成流暢且通常很嚴苛的瑜伽動作，像是阿斯坦加瑜伽。

練習這種稱為「拜日式」的瑜伽動作，是鍛鍊衝浪體能非常好的起點。各種不同形式的「拜日式」動作都是阿斯坦加瑜伽的基本部份。將身體、呼吸和心靈專注力集中在一個時間點上，可以促進移動時的心靈沉靜 - 正是衝浪者所必須嫻熟的項目，在移動中能夠控制，將週遭正在爆發的混亂元素，整理得井井有條。在學習這個招式並培養肌力和柔軟度的過程中，也可以發展出你所需的、屬於自己的、成功而持久的衝浪運動生活特性。

技巧七
THE AERIAL 騰空停留

騰空動作，或「空中動作 air」，是一種高難度特技動作，衝浪者在降落回到浪壁之前先從浪峰上飛躍出去。

騰空動作純粹是衝浪運動及滑板運動跨界交流下的產物。

　　騰空動作是從一個帶著一點戲劇性又時髦的結束動作，演變成動作派衝浪的主要元素。基本的正向騰空動作（衝浪者面向波浪作動作）有各種五花八門的變化，而這個特技動作當然也可以背向進行（背對著波浪進行）。騰空特技動作大部分的變化型式都源自於滑板運動。例如 360 度的空中動作，是衝浪者在回到浪壁降落之前做出完整的圓形旋轉動作。就像滑板運動一樣，騰空動作的名稱是以衝浪者在空中抓板的方式來定義。舉例來說「method」是衝浪者一隻手抓住外側板緣的背向騰空動作，而「stalefish」則是衝浪者以位置在後的那隻手，去抓雙腳間內側板緣的位置。「Rodeos」可就更行了，它是由衝浪者整個人做出空翻或扭轉動作後再回到浪壁上。

　　技巧高超的衝浪者都能夠在巨大、強勁的海浪中進行所有的空中特技動作，而且世界錦標巡迴賽中的許多頂尖衝浪專家，都具備全套的騰空動作絕招。然而，我們所見的多數騰空動作都是在近乎完美的近岸浪區上進行，柔軟的浪頭和整排蓋下所形成的「斜坡 ramps」，最適合進行向上抬升的騰空動作。

B 雙腳

到達浪峰的目標點時，後腳就踏到浪板的板尾上，以利進行空降動作。

D 降落

一旦降落之後，你必須注意重新下浪(re-entry)的位置。除了垂直的浪壁之外，波浪的任何部分都非常適合降落。

fig. VII: Aerial

圖VII：騰空動作

Ⓐ 雙手

前腳膝蓋朝向胸部，然後抓住板緣以阻止浪板無止境地飛向天際。

Ⓒ 板頭

若要將浪板的板頭轉回朝向海灘，抓住板緣之後，你的後腿必須打直。

Ⓔ 速度

速度是成功進行騰空動作的關鍵。在完成浪底轉向之後，你應該儘早瞄準你預備投射出去的浪峰位置。

湯瑪斯‧坎貝爾
THOMAS CAMPBELL

導演、畫家、平面藝術者、音樂製作人和攝影師-湯瑪斯‧坎貝爾豐富創作在多種媒體上,因此無法將他的作品簡單歸類。

說話輕柔的加州聖塔克魯斯客 (Santa Cruz) 以 2001 年所發行的長板衝浪電影《播種》(Seedling),引起了衝浪界的注意。《播種》是他電影三部曲中的第一部,該海報上標明是獻給「長板衝浪」的電影,坎貝爾把電影焦點放在一群思想開放的衝浪者身上。他們對於裝備的選擇反映出導演兼容並蓄的情懷,同時他們所展現的衝浪風格深入探索衝浪運動的歷史,並以當代的質感將它重新詮釋。《播種》是以加州水晶般晶瑩剔透的海浪為特點,其厚重飽滿的色調、分割畫面剪接、少見的構圖、與曝光過度的表現手法,另有幽默的旁白解說(以示對布魯斯‧布朗的敬意-無盡夏日的導演),在在展現了坎佩爾與眾不同的審美眼光。他在場景中以一種輕鬆又低音質的配樂處理,與電影本身慵懶自在的氣氛相互穿插。電影《播種》只是輕輕觸碰衝浪議題,就替衝浪電影的製作含意重新下了定義。

《新芽》(Sprout) 是三部曲中的第二部,接續《播種》)的內容。這部電影展示著樣式溢增的各款浪板、具異國風情的浪點,及多位衝浪者,包括裘爾‧杜朵 (Joel Tudor)、羅伯‧瑪查多 (Rob Machado)、德夫‧瑞斯特弗(Dave Rastovich)、艾力克斯‧納斯特 (Alex Knost)、丹‧瑪洛依 (Dan Malloy)、貝琳達‧貝格斯 (Belinda Baggs) 以及老派的傳奇人物史基普‧佛萊 (Skip Fyre) 和蓋瑞‧羅培茲 (Gerry Lopez),全都以耀眼的電影技術手法排列結合在一起。《禮物》(The Present) 是他現在的計畫方案,也是三部曲中的最後一部,初期預告片已使觀眾心裡的期望如巨浪般湧起譯註。

就如所有引人注目的藝術一樣,坎貝爾的作品引起大眾不同的極端看法。坎貝爾的手法,及這幾部電影本身的出發點是採純藝術的觀點,然而衝浪電影絕大多數都是全然的商業行為,而且穩穩的在業界扎根。有些人認為坎貝爾的作品沒有屬性根基,也正剛好為當代的衝浪運動下了註腳。然而,另一些人則將他作品中的藝術性視作一種混淆不清又操控媒體的手法。

這個藝術家已經成為迷你型加州衝浪復興運動最重要的一部份,而且已為衝浪電影製片者、藝術家和攝影師鋪路,讓他們的作品能清楚地被日漸增多的衝浪觀眾群看到。《衝浪人日誌》雜誌的影像編輯傑夫‧德汎 (Jeff Divine) 說:「湯瑪斯教育了大眾用與眾不同的現代的手法-透過電影、藝術及照片影像,來記錄我們的運動。」坎貝爾沒有主流衝浪產業的支持,但他在二十一世紀所確立的以衝浪為導向的創意比任何人都來的多。

坎貝爾的藝術作品和電影一般贏得許多讚揚。這件複合媒材的作品是他的縫製作品中的其中一件,這件作品的主角是裘爾‧杜朵(Joel Tudor)。

右頁:坎貝爾的電影剪影包括《禮物》(左上方),以及被譽為有史以來最優美的衝浪電影《新芽》。

衝浪人的音樂播放表

在開始下水衝浪之前,音樂可以炒熱氣氛,或單純地激起駕乘海浪的感覺。

播放音樂時所引起的血清素流動的方式,類似於衝浪所引起生化反應的方式,這兩者間可能有某種關聯。不論什麼原因,衝浪運動和音樂的關係長久以來已相互交纏密不可分。這裡精選的音樂播放表,可以幫助你到達衝浪體驗的核心。

經典衝浪樂音

1960 年代早期吉他主旋律的音樂精選

「Let's Go Trippin」迪克‧戴爾 (Dick Dale) 和戴爾樂團 (Del-Tones)（1963 年）

「Pipeline」水手號子 (The Chantays)（1962 年）

「Wipe Out」狩獵樂團 (The Safaris)（1963 年）

「Surfing Bird」垃圾清運工 (The Trashmen)（1964 年）

「Apache」影子樂團 (The Shadows)（1960 年）

「Miserlou」迪克‧戴爾 (Dick Dale) 和戴爾樂團 (Del-Tones)（1962 年）

「Walk Don't Run」投機者樂團 (The Ventures)（1960 年）

「Telstar」龍捲風樂團 (The Tornados)（1960 年）

「Surfer's Stomp」市集樂團 (The Marketts)（1962 年）

「Hawaii Five-O」投機者樂團 (The Ventures)（1964 年）

人聲歌曲演唱

為 1960 年代的衝浪美夢獻聲

「Surfin」海灘男孩 (The Beach Boys)（1961 年）

「Super City」詹與狄恩（Jan & Dean）（1962 年）

「Surfin Safari」海灘男孩 (The Beach Boys)（1962 年）

「Surfer Joe」狩獵樂團 (The Safaris)（1962 年）

「The Warmth Of The Sun」海灘男孩 (The Beach Boys)（1964 年）

「Ride the Wild Surf」詹與狄恩（Jan & Dean）（1964 年）

「Surfer Girl」海灘男孩 (The Beach Boys)（1963 年）

「Catch A Wave」海灘男孩 (The Beach Boys)（1963 年）

「Justin」亞德里恩與落日 (Adrian and The Sunsets)（1963 年）

「Sidewalk Surfin」詹與狄恩（Jan & Dean）（1964 年）

美夢已逝

喚起衝浪文化所喪失的單純本質

「Surf's Up」海灘男孩 (The Beach Boys)（1971 年）

「All Along The Watchtower」吉米‧韓醉克斯 (Jimi Hendrix)（1968 年）

「G ood Vibrations」海灘男孩 (The Beach Boys)（1966 年）

「Apostrophe」法蘭克‧柴帕 (Frank Zappa)（1974 年）

「The End」門戶合唱團 (The Doors)（1967 年）

「Ride Of The Valkyries」理察‧華格納 (Richard Wagner)（1870 年）

「Heroes And Villains」海灘男孩 (The Beach Boys)（1966 年）

「Horse With No Name」美利堅合唱團 (America)（1971 年）

「Dancing Girl」泰瑞‧卡利爾 (Terry Callier)（1973 年）

「My Sweet Lord」喬治‧哈里遜 (George Harrison)（1972 年）

讓人聯想起海洋的和聲
爵士樂喚起海浪的感覺

「The Creator Hasw A Master Plan」法老王山德斯
(Pharoah Sanders)（1968 年）

「Journey In Satchidananda」艾莉絲・柯川
(Alice Coltrane)（1971 年）

「Om Mani Padme Hum」薩希・席哈柏
（Sahib Shihab）（1965 年）

「Stolen Moments」奧利佛・尼爾森
(Oliver Nelson)（1960 年）

「Parker's Mood」查理・帕克 (Charlie Parker)
（1948 年）

「So What」邁爾士・戴維斯 (Miles Davis)
（1958 年）

「Let's Get Lost」查特・貝克 (Chet Baker)
（1956 年）

「Brother John」尤瑟夫・拉提夫 (Yusef Lateef)
（1963 年）

「Softly As In A Morning Sunrise」約翰・柯川 (John
Coltrane)（1962 年）

「Celestial Blues」蓋瑞 巴爾茲 (Gary Bartz)
（1972 年）

海浪般的節奏律動
到舞池中衝浪

「Let The Children Play」山塔那樂團 (Santana)
（1977 年）

「There But For The Grace of God Go I」機器樂團
(Machine)（1979 年）

「M.U.S.I.C」D 型列車 (D Train)（1985 年）

「Southern Freeze」結凍樂團 (Freeze)（1981 年）

「Still A Friend Of Mine」匿名者合唱團 (Incognito)
（1994 年）

「London Town」世界之光 (Light of the World)
（1980 年）

「The Pressure」黑暗之聲 (Sounds of Blackness)
（1992 年）

「Harlem River Drive」芭比・韓芙瑞
(Bobbi Humphrey)（1973 年）

「Time」石子合唱團 (Stone)（1981 年）

「Ordinary Joe」泰瑞・卡利爾 (Terry Callier)
（1974 年）

當代強拍樂聲
為衝浪增加燃料

「Pictures」摩哈維三人組 (Mojave 3)（1995 年）

「F-Stop Blues」傑克・強森 (Jack Johnson)
（2001 年）

「Love Song Of The Buzzard」鐵與酒
(Iron and Wine)（2007 年）

「No One Knows」阿夏 (Asa)（2007 年）

「Andrade」陶奴卡・瑪爾亞 (Taunuka Marya)
（2007 年）

「Silver Stallion」貓女魔力 (Cat Power)（2007 年）

「New Romantic」羅拉・曼寧 (Laura Marling)
（2007 年）

「The Funeral」馬之樂團 (Band of Horses)
（2007 年）

「This Is」莉茲・萊特 (Lizz Wright)（2007 年）

「Every Step」泰薇雅 (Tawiah)（2008 年）

裘爾‧杜朵　JOEL TUDOR

出生日期：1976年1月23日
出生地：加州聖地牙哥
關鍵之浪：溫丹席亞、萬歲管浪區

裘爾‧杜朵是一位真正的衝浪煉金術士。他有能夠突顯所有波浪的特性並帶出其美感的超凡能力。

　　看裘爾‧杜朵在 J 氏兄弟的衝浪電影《長板者》(Longer) 的表現。電影配樂是艾羅‧嘉納（Erroll Garner）的柔和經典鋼琴樂聲「Play Mist For Me」，電影中還有加州及膝的沙灘浪型 - 是展現長板玩家技藝最理想的場景。這名衝浪手的動作中有種完美呈現的優雅，能與波浪的速度和節奏連結。他在浪板上改變方向、踩著交叉步、腳跟懸空、作雙腳板頭駕乘、以單腳屈膝姿勢切回轉向再一路滑回沙灘岸上。全套的經典衝浪技巧穿插在輕鬆的移動中，讓衝浪看起來一點也不難。要仔細看著他些微調整的重心及複雜又絲毫不差的腳下功夫；裘爾即興做出的招牌動作，總是出其不意又有點不合拍子，像是爵士樂家將標準的樂句再以多種不同的方式重新創造。

　　現在回到斐濟的塔瓦魯阿 (Tavarua) 那令人驚聲尖叫的管浪場景。裘爾乘著一塊鑽石尾、6 呎 8 吋長的單舵板直下浪底，在身體傾倒做出浪底轉向動作之前，他在海面上畫出一道連續綿延的線條，並且在消失於下降中的水幕深處之前，已將管浪的形式完整地描繪出來。

　　裘爾很小的時候就浸禮於衝浪運動的歷史

中。他十二歲的時候，削板師高山唐納 (Donald Takayama) 在聖地牙哥郡卡爾帝夫礁石 (Cardiff Reef) 的停車場，將他介紹給奈特‧楊；三年之後這個澳洲傳奇人物把杜朵拉進「牛軛隊」(Oxbow)。身為牛軛隊的成員，他們與世上最頂尖的衝浪手，一同在世界各地巡迴，衝世界上最好的浪。而對一個天賦異稟的衝浪新手來說，奈特‧楊即是一位跨時代的權威大師。

　　雖然裘爾‧杜朵的衝浪技藝不僅止於傳統的

長板衝浪，但他的名字儼然是九呎多浪板復興運動的同義詞並盛行於 1990 年代的衝浪界。1970 和 1980 年代衝浪板的長度縮短，體積也變小，這使得許多衝浪者及想成為衝浪手的人，對於一般衝浪店提供的浪板漸漸失去信心。1980 年代末期和 1990 年代初期時若站在那又薄又翹的三舵式短板上衝浪，如果你沒有像凱利‧史雷特那種與生俱來的能力，或雖是個稱職的運動員但體重卻又超過 170 磅，那麼就不用想能成為真正上手的衝浪手了。全球各地的衝浪者開始領悟到這個事實，而這時一小群核心削板師之間正在進行一個轟轟烈烈的地下活動，這些削板師開始恢復對 1980 年代初期的衝浪板設計的興趣。當少年時期的裘爾‧杜朵以純真性格駕乘長板的照片，開始在衝浪媒體上出現時，大家看清了一個簡單的事實，那就是使用大型的衝浪板衝浪，比使用短板更能容易進入浪中滑行。那些照片也吸引了在短板風潮之後，覺得自己被衝浪運動拒於門外的那種前朝衝浪人，再回頭進行衝浪運動。重現江湖的長板，最適合在幾近完美的波浪中使用，並與正在興起的衝浪流行復古風美妙地結合在一起。長板確實是維持衝浪運動那股持續不斷喜悅感的絕佳配備 - 而且對這產業也絕對有利。

1990 年代末期不論裘爾‧杜朵喜歡與否，他已成為全世界最酷的衝浪手，以及挖掘出先前被視為過時設計的「復古派」(retro-progressive) 衝浪代表人物。杜朵的經典款「Takayama Model-T」（高山 T 型板），成了衝浪史上最暢銷的特色浪板。而且多虧受他的影響，魚板、邦澤爾板、鳥嘴型板頭的單舵板，以及所有各式各樣的混合式浪板設計，又重回到了全球各地的等浪區。

1998 年終於贏得長板世界錦標賽的冠軍之後，（儘管評審們沮喪又不情願地代表「ASP 衝浪世界巡迴賽」接受他那種難以分類的個人風格），杜朵只偶爾參加比賽，他寧願遠離當代衝浪運動的聚光燈，去上巴西柔術課。然而，他的影響力之大再怎麼強調也不為過。他將現代的所有衝浪風格結合在一起，促使二十一世紀的衝浪者能撇開制式教條而依循自己的路線衝浪。

裘爾‧杜朵在 J 氏兄弟 2002 年的衝浪電影《長板者》展現他超乎自然的優雅與簡潔的衝浪動作。

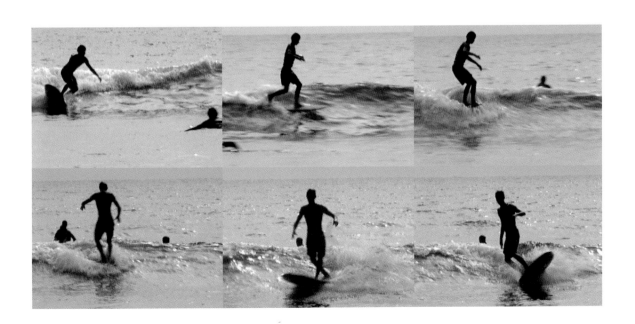

浪點

萬歲管浪區
(BANZAI PIPEINE)

由於許多迷人的元素組合使得萬歲管浪區的海浪成為最多人拍攝，而且可能是全世界最具挑戰性的浪。

　　萬歲海灘算是處於衝浪文化搖籃的中心地位，也是為人熟知的夏威夷歐胡島北岸，面向數千平方公里寬廣的太平洋。穿過太平洋的風暴會帶來極為強勁的湧浪，尤其是在每年的十一月到二月這幾個月份間。由於夏威夷群島周圍沒有大陸棚，所以當海浪從深海中湧出襲擊北岸時會很猛烈。這時就是夏威夷的巨浪季節，離萬歲海灘不遠的珊瑚礁即是主要的衝浪競技場。

　　事實上萬歲管浪區包含三個獨立的珊瑚礁脈，依大小和湧浪的方向而定，每個礁脈都會製造出劇烈的管狀波浪。坐落於與海灘不遠處的第一礁脈是主要的競技場。這裡最常有力道駭人的波浪，而且可在高達 10 呎多的浪上進行短暫而激烈的駕乘。在第一礁脈可得到的衝浪體驗是，幾近垂直的下浪後就直接衝往海灘方向，接著還有狂暴致命的浪底轉向。要是下浪與平衡的動作都能僥倖成功，那麼在被拋至浪肩之前，衝浪者在接下來幾秒鐘，就可以體驗世界上最速度最快、最深邃的管浪。過去稍遠一點的地方就是第二礁脈，那裡的浪在抵達第一礁脈，重新成形之前會在約 15 到 20 呎的高度飄散開來。第三礁脈的浪僅供巨浪專家享用。這裡的浪會在更遠的地方崩潰而且鮮少有人下浪。▶▶

當湧浪從北方和西北方靠近的時候，一個強烈右跑浪在管浪區浪頭不遠的地方成形，此種浪被命名作「後門」(backdoor)。

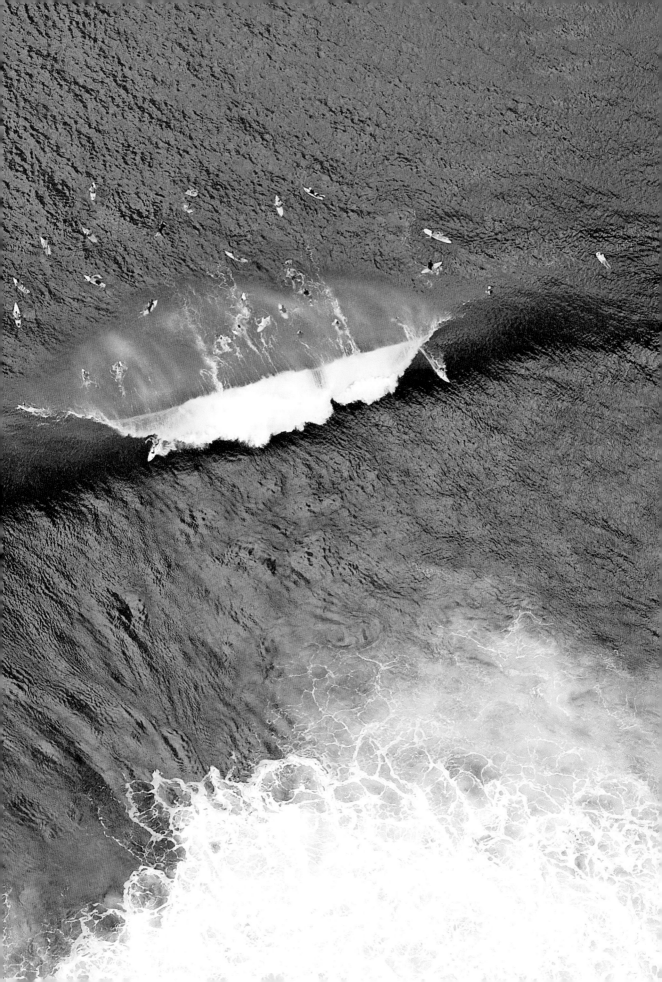

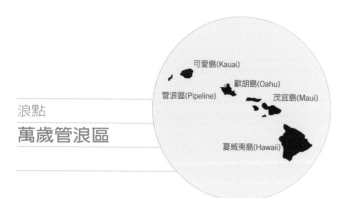

可愛島(Kauai)
歐胡島(Oahu)
管浪區(Pipeline)
茂宜島(Maui)
夏威夷島(Hawaii)

浪點
萬歲管浪區

◀◀　　萬歲管浪區令人生畏的名聲就這樣形成，而且都沒有人前去衝浪，直到 1961 年加州行動派衝浪運動先鋒菲‧艾德華斯 (Phil Edwards) 打破禁忌為止－這項英雄事蹟為導演布魯斯‧布朗（Bruce Brown）記錄下來，並剪接成短片《衝空心浪的日子》(Surfing Hollow Days)。這裡激烈的海浪很快地讓這個競技場的聲名傳了開來，但不久就又被打破。頂著加州溫丹席亞衝浪俱樂部 (Windansea Surf Club) 名聲的布屈‧范‧阿茲達倫 (Butch Van Artsdalen) 是第一個贏得「管浪先生」名號的人。阿茲達倫在長板上向前猛衝的英姿，在短板風潮來臨後被才華洋溢的衝浪大師蓋瑞‧羅培茲所體現的超凡衝浪姿勢所取代。1980 年代期間，夏威夷的當地衝浪明星德瑞克‧胡 (Derek Ho) 將深入浪管的駕乘帶入新的層級，而拿下八次世界冠軍的凱利‧史雷特在管浪區展現出駕乘技藝，其駕馭浪管的程度已超乎任何先鋒所能想像。

　　管浪區這個衝浪競技場的環境，至今仍舊是嚴苛而絕不寬容的，那裡充滿受雄性激素驅動、想成為衝浪文化下受眾人注目焦點的人。而眾人評斷衝浪技術的依據就是管浪。

延伸閱讀

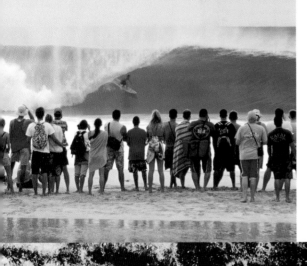

管浪區的礁脈就在海灘附近，因而製造出衝浪運動中最具戲劇性，且最能取悅人群的競技場。

湯姆・克倫在「後門管浪區」(Backdoor Pipeline)的壓力下展現優雅姿勢。

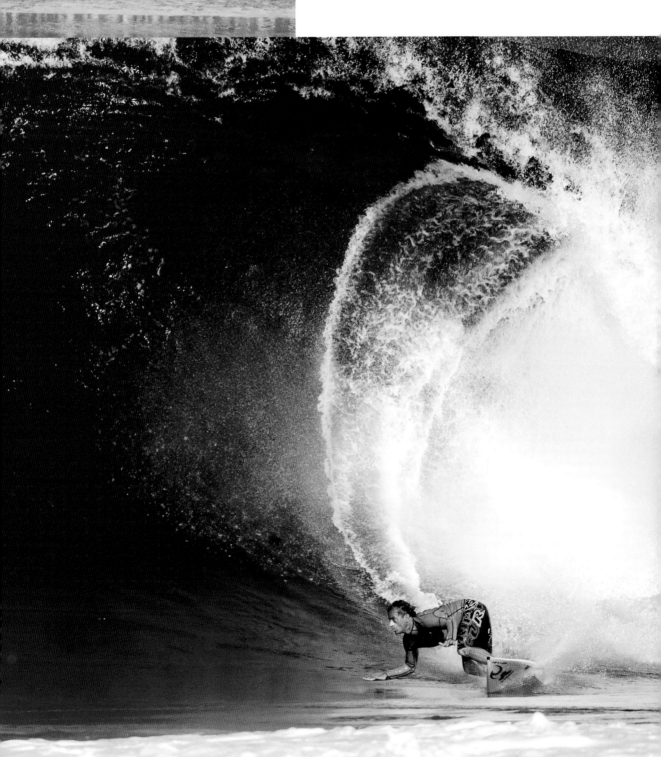

"PERHAPS,
AS SOME HAVE ARGUED,
THE WAVE IS THE
FUNDAMENTAL FORM
OF THE UNIVERSE AND
EVERYTHING IS WAVES,
WAVE AFTER MIGHTY WAVE,
RISING AND FALLING
FOR
EVER
AND EVER.

也許，
就如有些人所主張的，
波浪是天地萬物的基本形式，所有的一切都是
波浪，

波浪之後還有更強的波浪，
升起落下，
永遠
和永遠。

BUT,
IN ANOTHER WAY,
THE WAVE IS NOTHING,
A GHOST, AN
EMPTY,
 EVANESCENT
 ARCHITECTURE.

,,Andy Martin

但，
另一方面來說，
波浪什麼也不是，
它是幻影、一個

空虛、
轉瞬即逝的
結構體。
安迪・馬丁 (Andy Martin)

小辭典（翻譯順序同原文字母排列順序）

Aerial 騰空動作　受到滑板運動影響發展的一種衝浪特技，在這特技中衝浪者會從浪頂飛出去。

A-Frame A 字型浪　一道波浪的外形，其兩側各有左向崩潰浪和右向崩潰浪的浪型。

Aloha 阿囉哈　夏威夷詞語代表愛的精神、熱情和親屬關係等義，也作一般的招呼語用。

Barrel 管浪　波浪捲動時的空心部份。

Beachbreak 沙灘浪型　波浪在海灘上崩潰的任一個衝浪地點。

Big wave 大浪　從浪峰到浪底約三公尺或更高的浪。

Bottom turn 浪底轉向　在一道浪的底部所進行的轉向動作。

Bowl 碗型；彎曲的浪壁　一道浪或浪的某一的部份彎曲、傾斜使得浪出現凹面。

Close-out 蓋整排

1. 一道浪全面性地同時崩潰，範圍涵蓋本身的全長。
2. 一道浪的尾端部份，常由浪頂重疊而形成白浪花區的波濤激流。

Crest 浪緣　波浪崩潰時的最前端。

Curl 浪頂　一道浪彎曲、崩潰的部份。

Cutback 切回轉向　180 度的轉向動作，通常是在浪肩進行。

Dawn patrol 拂曉巡查　衝浪者在曙光中尋找不擁擠的波浪 / 浪點。

Deck 板面　衝浪板上層表面，衝浪者站立的地方。

Ding 凹洞 / 撞點　衝浪板上任何損壞的部份。

Down-rail 上圓下銳型板緣　衝浪板銳利的外側邊緣，通常短板上才看得到。

Drop in

1. 下浪 起乘之後順著慣性動力下滑至浪壁的開頭動作。
2. 搶浪 在別人已駕乘的浪上起乘。

Duck dive 潛越　過浪的技巧，衝浪者划水出海時，推著衝浪板的板頭下壓並順勢由下穿過正在靠近的浪面。

Egg 蛋板　1970 年代早期所發明的圓緩造形的衝浪板。

Face 浪壁　波浪未崩潰的部份，或是意指從浪底到浪峰可進行測量的表面。

Fetch 海上產生波浪並形成湧浪列的區域。

Fin 板舵　固定在浪板底部使其穩定的裝置。

Foil 板厚　衝浪板從板頭到板尾的相對厚度。

Gnarly　衝浪俚語，表示激烈、混亂或危險的浪況。

Grom　術語，意指年輕一輩的衝浪者。

Groundswell 暴湧　離岸暴風所形成的一組浪與侷限在某一地區的「風湧 wind swell」成對照。

Gun 槍板　專為衝大浪設計的衝浪板。

Hang ten　長板衝浪的代表性動作，衝浪者將雙腳踩在板頭尖端的上方，如此腳趾會懸在浪板的邊緣。

Haole　夏威夷語中用來稱呼非夏威夷的人（字面的翻譯是「毫無生氣的人」）。

Hold-down　當衝浪者被許多上方崩潰的浪推擠到水面下時會發生的潛在危險。

Hotdogging 熱狗式甩尾動作　以特技為主的衝浪風格，通常與 1950 年代晚期和 1960 年代晚期這段期間聯想在一起。

Hybrid 混合式板型　同時擷取採用長板和短板設計元素的一種衝浪板。

Kick-out　結束駕乘時的一種時尚動作風格，衝浪者於波浪在其頭頂消失之前，滑離波浪並當越過浪峰上方時輕拍衝浪板的板頭。

Kook　貶損初學者或技巧不純熟的衝浪者的詞語，其義為衝浪新手。

Leash 腳繩　用來將衝浪者和衝浪板拴在一起的繩索。

Left 左跑浪　從海灘上望去從左向右崩潰的浪。

Line-up 等浪區　靠近浪頭，衝浪者等著追浪的區域，或指波浪崩潰的區域。

Lip 浪峰　衝浪者描述浪頂的用語。

Localism 在地主義　衝浪的地盤佔領意識，居住在某個浪點當地的衝浪者，對前往該地的衝浪者，明顯表示出嫌惡的態度。

Log　衝浪俚語，表示長板之意。

Longboard 長板　板頭形狀飽滿、長度九呎多的衝浪板。

Nose ride 板頭駕乘　踩在衝浪板前三分之一的地方進行駕乘。

Nose 板頭　衝浪板前端三分之一的部位。

Off-the-lip 在浪頂做出動感十足的轉向動作，衝浪者從浪峰彈回且繼續在浪壁進行駕乘。

Outside 外側 波浪朝向海洋那側的區域。也稱為「out back」。

Overhead 頭頂浪 用來描述浪的尺寸大小（浪壁介於五、六呎之間），其浪峰會在一般衝浪者的頭部上方。

Paddle out 划水出海 出發至等浪區的動作。

Peak
1. **浪頭** 浪開始崩潰，且應該能追到浪的地方。
2. **三角浪型** 一種中心部份明顯凸起的浪型，其兩側都是傾斜並緩緩崩潰的浪壁。

Peeling 和緩崩潰浪型 形容一道從右向左或從左向右均勻並逐漸崩落的浪。是最適合進行衝浪運動的浪型。

Performance Surfing 動作派衝浪 高度衝勁的衝浪風格，建立在一連串快速並動感十足的轉向動作及其他特技動作之上。

Plank
1. **裸板** 自二十世紀初期開始提供、未經加工設計的衝浪板原型。
2. **大板子** 衝浪俚語，表長板。

Pock 浪口 波浪力道最強勁的部份，一般而言浪口是浪壁最陡峭、移動速度最快的區域。

Pointbreak 定點浪型 任何一個波浪在海中懸崖或岬角岩塊附近崩潰的衝浪地點。

Popout 表所有量產製造的衝浪板，常做貶意。

Power surfing 重力型衝浪 衝浪運動形式，以激烈、大弧形轉向及其他大動作以引人注目的動作為中心。

Radical 激進型衝浪 一直以來很流行的詞語，用來形容引人注目、積極、激進、艱難或危險的衝浪特技動作。

Rail 板緣 衝浪板的外側邊緣。

Reefbreak 礁岩浪型 任何一個衝浪地點其波浪在露出水面的岩層上崩潰，這岩層通常是由岩石、熔岩層或珊瑚礁所形成。

Retro-progressive 復古派運動 舊詞新義，千禧年初杜撰的詞用來形容一種普遍的運動，衝浪者以及從衝浪運動得到創作靈感的藝術家和攝影師，探究之前被認為過時的設計可能性。

Right 右跑浪 從海灘上望去從右向左崩潰的浪。

Rip
1. **激流** 自岸上流回大海的海水所形成的海流。
2. 以積極、激進方式衝浪。

Rock 弧度 衝浪板從板頭到板尾彎曲的程度。

Roundhouse 大弧度迴旋動作 一個完整、畫出數字 8 的切回轉向動作。

Section 部位 意指波浪的某一部位，如在「浪管部位」或「整排蓋部位」。

Set 浪組 正在接近等浪區的浪群。通常由暴湧形成，而且是一個接著一個，浪組會因風平浪靜的停滯期而產生隔段。

Shaka 全球通用的衝浪人手勢，伸出大拇指及小指頭，中間三隻指頭縮在手掌內，（單手比出六的手勢）左右搖動打招呼示意。

Shaper 削板師 雕塑衝浪板外型、製作衝浪板的人。某些削板師也會一併作衝浪板壓模和「拋光」作業。

Shortboard 短板 輕巧的衝浪板，其長度通常介於 5 到 7 呎之間。

Shoulder 浪肩 波浪傾斜的部份，在浪頭的兩側都可以看到。

Stoke 狂喜感 因衝浪運動刺激而產生的興奮、喜悅的感覺。

Surf wax 蠟塊 塗在衝浪板上用於增加摩擦力的一種黏性的物質。

Swell
1. **湧浪** 由向岸風或離岸暴風所形成的波浪。
2. **湧** 一道未崩潰的浪或波浪組。

Switch-foot 以任何一腳作為前腳並在衝浪板上駕乘（的能力）。

Tail 板尾 衝浪板後三分之一的部份。

Take-off 起乘 進行駕乘一開始，衝浪者雙腳躍起並起身下浪的時刻。

Template 模板 從衝浪板上方看下來的輪廓。也稱為「planshape」。

Thruster 推進器型短板 具三片大小相同板舵的衝浪板，一片位於中間，另外兩片則置於前述板舵前方接近兩側板緣的位置。

**Tombstoning 歪爆之後衝浪板的板頭先回到浪面時，景象看似立在海上的墓碑，而衝浪者尚被波浪的力道壓制在海面下。

Top turn 浪頂轉向 在波浪頂端或靠近浪峰處進行的轉向動作。

Tow-in suring 拖曳式衝浪運動 一種衝浪運動型式，衝浪者被一輛水上摩托車，或其他個人水中載具拖著，然後進入一道巨大、尚未崩潰的浪中。

Tube 浪管 管浪 barrel 的別名。

Wall 浪牆 一道和緩波浪所揚起、近乎垂直的浪壁。

Waterman 水中健將 深諳水性的運動員，能順利完成所有與海洋相關的水上活動，包括游泳、潛水、釣魚及衝浪運動。

Whitewater 白浪花 波浪崩潰之後留下的泡沫。

Wipeout 歪爆 從衝浪板上跌落。

參考資料

THE SURFING PLANET　《衝浪星球》

《衝浪科學：衝浪入門》（Surf Science: An Introduction to Waves for Surfing），作者東尼‧巴特（Tony Butt），艾立森霍吉出版（Alison Hodge Publishing, 2002），本書原為英國普里茅資大學（Plymouth University）指定作海洋學課程的教科書，這本小書詳細記載一般人最想了解的氣象學、深海探測術（bathymetry）的知識，尤其適合衝浪客閱讀，凡是對大海感興趣的人，本書就是最佳大眾科學讀物。

《海浪之書：海洋的形與美》（The Book of Waves: Form and Beauty of the Ocean），作者德魯‧凱比恩（Drew Kampion），阿普圖像出版（Arpel Graphics, 1989），本書部分是攝影集，部分是衝浪科學入門書，部分則是針對海浪本質所做的哲思冥想，一本絕對不容錯過的好書。

「奇幻海藻網站」（www.magicseaweed.com）：英國地區最佳搜尋衝浪活動預告的入口網站，內容愈來愈豐富精彩。

「衝浪線網站」（www.surfline.com）：專為全球的爸爸媽媽們搜尋全球各地浪況活動，網站內容深入豐富而廣博。

　《追波逐浪》

《衝浪板：藝術、生活型態、快意感動》（The Surfboard: Art, Style, Stoke），作者班‧瑪可士（Ben Marcus），航行者出版（Voyageur Press, 2007），本書以攝影圖片完美而深入地呈現過去一世紀的衝浪板設計。

「搖擺鎖網站」（www.swaylocks.com）：凡是對衝浪板或衝浪板設計深感興趣的人，這是不可或缺的線上資源。

「哈伯衝浪板網站」（www.harboursurfboards.com）：李察‧哈伯（Rich Harbour）的個人網站首頁，李察‧哈伯正是美國加州最受推崇的衝浪板製造商，他的個人網站針對衝浪板設計與建造，提供大量的資訊。

「泰勒衝浪板網站」（www.tylersurfboards.com）：廿一世紀衝浪板製作技藝大師泰勒‧哈茲基恩（Tyler Hatzikian）所推出獨具後現代風格的滑水衝浪板。

「峽島衝浪板網站」（www.cisurfboards.com）：艾爾‧莫克峽島衝浪板（Al Merrick's Channel Island Surfboards）旗下的網站中樞，美國加州設計動作派衝浪板的重鎮。

「曼達拉客製造型網站」（www.mandalacustomshapes.com）：美國舊金山曼紐‧卡羅（Manuel Caro）所設計的前衛造型衝浪板。

THE VISION　《開拓視野》

《蒼穹：安德魯‧基曼選集》（Ether: The Collected Works of Andrew Kidman 1986–2007），康塞福出版（Consafos Press, 2007），衝浪電影 litmus 導演於廿年衝浪相關創作的印刷合輯。

《里洛伊‧葛奈斯：一九六〇年代及一九七〇年代衝浪攝影》（Leroy Grannis: Surf Photography of the 1960s and 1970s），編者吉姆‧海門（Jim Heimann），拓森出版（Taschen, 2006），本書以絕佳的製作品質完美呈現大師最精緻的攝影傑作。

《攝影紀念輯：舉世最偉大衝浪攝影師邁特‧華蕭的興起、沒落及神秘的失蹤》（Photo/Stoner: The Rise, Fall, and Mysterious Disappearance of Surfing's Greatest Photographer Matt Warshaw），紀錄報出版（Chronicle, 2006），本書不僅詳錄郎史東艱辛完美的攝影傑作，同時也記載衝浪傳奇人物華蕭此一剛愎自用的天才，所歷經衝浪黃金時代的心聲。

《郎邱奇：從加州到夏威夷，一九六〇年到一九六五年》（Ron Church: California to Hawaii 1960 to 1965），作者布萊德‧巴瑞（Brad Barrett）以及史蒂夫‧沛蔓（Steve Pezman），T‧阿德勒出版（T. Adler Books, 2007），此書為紀錄攝影集，蒐羅衝浪攝影先驅親身參與當代衝浪初盛風潮的紀錄。

Surf Legends 《衝浪傳奇》

《心與聚光燈：瑞克·葛瑞芬的超越》（Heart & Torch–Rick Griffin's Transcendence），作者道格·哈威（Doug Havery）、葛瑞格·艾斯卡蘭提（Greg Escalante）以及賈克·柏卡斯特（Jacaeber Kastor），銀杏出版（Gingko Press, 2007），本書完整蒐羅藝術家葛瑞芬的最佳傑作。

《衝浪攝影大師》（Masters of Surf Photography），衝浪者日誌出版（Surfer's Journal, 2001），集結系列獨白訪談錄，包括名人艾特·布魯爾（Art Brewer）以及傑夫·迪溫（Jeff Divine）。

《今宵上映：衝浪電影海報藝術，邁特·華蕭從一九五七年到二〇〇四年》（Surf Movie Tonite! Surf Movie Poster Art, 1957–2004 Matt Warshaw），紀錄報出版（Chronicle Books, 2005），蒐匯衝浪電影大師華蕭精彩的衝浪電影紀錄。

《那就是奈特：衝浪傳奇人物奈特·楊》（Nat's Nat and That's That: A Surfing Legend Nat Young），寧波達出版（Nymboida Press, 1998），奈特·楊最具權威的個人自傳，他曾在一九六〇年代末期引導短板風潮，廿年後他又帶領長板復興。

《杜拉生活：米基·杜拉授權傳記》（Dora Lives: The Authorized Story of Miki Dora），作者德魯·凱比恩（Drew Kampion）以及 C·R·史代克（C. R. Stecyk），T·阿德勒出版（T. Adler Books, 2005），凱比恩及史代克合輯衝浪英雄杜拉猶如九命貓的生涯，本書蒐錄罕見的豐富照片，讓你更加親近馬里布傳奇事蹟。

《邦客·史貝克：墮落的衝浪神聖王子》（Bunker Spreckels: Surfing's Divine Prince of Decadence），作者 C·R·史代克（C. R. Stecyk），拓森出版（Taschen, 2007），本書蒐羅衝浪文化史上最奇特的傳奇人物精彩紀錄，書中所收錄栩栩如生的攝影傑作來自衝浪生活型態大師艾特·布魯爾（Art Brewer）之手。

《管浪之夢：衝浪人的旅程》（Pipe Dreams: A Surfer's Journey），作者凱利·史雷特（Kelly Slater），哈波考林斯出版（HarperCollins, 2004），本書是由傑森·波特（Jason Borte）合寫，坦率記載著世上最偉大衝浪人的傳奇生涯。

《湯姆·布列克：先驅者的不凡旅程》（Tom Blake: The Uncommon Journey of a Pioneer），作者惠特曼·蓋瑞林區（Waterman Gary Lynch）、邁爾肯·高特-威廉斯（Malcolm Gault-Williams）以及威廉·K·霍普（William K. Hoopes），庫魯爾家庭基金會出版（Croul Family Foundation, 2001），本書專研先知衝浪人湯姆·布列克（Tom Blake）的生涯。

《一小時前你就該在這裡了》（You Should Have Been Here an Hour Ago），作者費爾·艾德華（Phil Edwards），哈波與羅出版（Harper and Row, 1967），本書蒐羅早已失傳的精采回憶錄內容，記載衝浪大師及先驅者的生涯與表現。

《撞倒大門》（Bustin' Down the Door），作者維恩·"兔子"·巴瑟羅慕（Wayne 'Rabbit' Bartholomew），哈波出版（Harper, 1996），本書是一本誇張但有趣的自傳，紀錄澳洲管浪客及北岸浪人的傳奇故事。

「傳奇衝浪客網站」（www.legendarysurfers.com）：由邁爾肯·虢特-威廉（Malcolm Gault-Williams）所提供無與倫比的線上資訊，詳載過去一百年以來的知名衝浪人士，包括男女在內。

THE SEARCH　《全球特搜》

《全球暴風駕御指南》（World Stormrider Guide），作者安東尼・卡羅斯（Antony Colas），低氣壓出版社（Low Pressure Publishing, 2000），為世界各地的衝浪景點提供全球導覽。

《衝浪英倫、衝浪世界、與衝浪歐洲》（Surfing Britain, Surfing the World, Surfing Europe），作者克里斯・尼爾森（Chris Nelson）以及戴咪・泰勒（Demi Taylor），腳印手冊出版（Footprint Handbooks, 2004, 2005, 2008），詳細介紹英國康威爾郡附近的衝浪景點以及非常有趣的相關資訊。

《加州》（California），作者班克・賴特（Bank Wright），山海出版（Mountain and Sea Publishing, 1973），帶著濃厚家鄉味氣息的衝浪經典之作，詳細記載美國加州海岸從北到南各地的衝浪景點，從克雷森市（Crescent City）到提華納灣（the Tijuana Sloughs），只可惜資料稍嫌過時，原因是本書已屆出版四十週年啦。

《衝浪國度》（Surf Nation），作者艾力克・維德（Alex Wade），西蒙與舒斯特出版（Simon & Schuster, 2007），本書詳細記載英國及愛爾蘭兩地的衝浪文化及其現狀。

「想衝浪網站」（www.wannasurf.com）：本網站提供世界各地衝浪景點的全球導覽，內容包羅萬象，不過，千萬不要過份依賴其他使用者所提供的網站內容而忽略了線上論壇常教人氣結的談笑風格。

「獵浪者網站」（www.wavehunters.com）：提供美式高檔的夢幻衝浪之旅，包括遊艇、小島探險等，專為難忘衝浪夢的人所設計的衝浪之旅。

「衝浪旅遊澳洲網站」（www.surftravel.com.au）：介紹澳洲當地提供遊艇度假衝浪之旅的先驅者，包辦東南亞旅程在內。

Surf Culture　《衝浪文化》

「放輕鬆英國網站」（www.loose-fit.co.uk）：世界首創零碳排放量的環保衝浪商店，備有來自全球衝浪界所提供琳瑯滿目的衝浪板、藝術品、服飾以及叢書。

「軟體動物衝浪網路商店」（www.mollusksurfshop.com）：小型連鎖衝浪精品店，備有各式各樣的高檔貨，包括葛雷格・李杜（Greg Liddle）所製做的板身以及湯姆士・坎伯（Thomas Campbell）所製作的精美工藝品在內。

「衝浪搜尋澳洲網站」（www.surfresearch.com.au）：來自澳洲觀點所提供的線上衝浪文化雜誌。

「換腳網站」（www.switch-foot.com）：來自澳洲的衝浪創意，充滿澳洲衝浪的獨特靈魂氣息。

致謝詞

我希望在此感謝卡洛琳‧哈瑞絲（Caroline Harris），她以富含禪意的邏輯思考，激勵我完成本書的寫作；其次，我要感謝克萊芙‧威爾森（Clive Wilson），她幫助我讓這一切最後終於實現（我們一起花了很長的時間討論這本書）；再者，我要感謝藝術創作者尼克‧羅德福（Nick Radford）、蓋瑞‧辛克斯（Gary Hincks）、羅絲‧伊門（Ross Imms）以及艾列克‧羅斯（Alex Rowse），他們賦予這本書獨特的視覺形像；我還要感謝在「超世界」（Transworld）負責本書編撰工作的道格‧楊（Doug Young）及其所帶領的團隊，他們以美麗輕柔的手撫育本書成長。最重要的是，我要感謝我的家人露西（Lucy）、傑伯（Gabe）、鉅德（Jude）以及葛莉絲‧佛德曼（Grace Fordham），還要感謝派翠西亞‧安‧佛德曼（Patricia Ann Fordham），她教導我該如何去愛，因為有她，一切充滿意義。

麥可‧佛德曼

（Michael Fordham）

本書出版商天狼星＼九月特別感謝下列人士提供無價的協助，讓本書得以順利完成：

Art Brewer,
Thomas Campbell,
Jeff Divine,
Andrew Kidman,
Vince Medeiros,
Moonwalker（Neil Armstrong）,
Bill Morris,
Mickey Munoz, David Pu'u,
Andrew Shield and
Mickey Smith.

此外，本書還要感謝下列人士：

Wayne Barnes,
John Blair,
Scott Brearton
(www.surfwarez.com),
Tony Butt, Tod Clayton,
Bing Copeland,
Chris Gentile,
Peter Gowland,
Jim Heimann,
jbrother, Renee Linton,
Chris Mannell,
Alex Mercl,
Martin Morrison,
The Reel Poster Gallery,
Shirley Richards,
Lori Rick,
Kate Ruggiero,
Robert Schmidt,
Roger Sharp,
Brett Simundson,
Sharon Turner,
Hannah White,
Nat Young, Zog.

攝影圖片出處

出版商感謝以下機構人士授權本書轉載攝影圖片

◎ **Jakue Andikoetxea/3Sesenta** 92–95;

◎ **Associated Press** 70–71;

◎ **Bishop Museum** 32, 33;

◎ **Art Brewer** 126–127, 169, 192–195, 256;

◎ **Bruce Brown Films**, LLC 42, 43 （bottom）, 99;

◎ **Thomas Campbell** 252–253;

◎ **Ron Church** 20–21, 98;

◎ **Bing Copeland** 80（bottom）;

◎ **John Blair** 128, 130–131;

◎ **Sylvain Cazenave** 240–243;

◎ **Sean Davey** 64 （bottom）, 65 （bottom）;

◎ **Jeff Divine** 6, 16–17, 106–107, 166–168, 182–183, 208, 209, 224–225, 280–281; c Epes/ A-Frame 250;

◎ **Alby Falzon** 138, 162–163;

◎ **Ed Fladung** 230;

◎ **Jeff Flindt/ NewSport/Corbis** 220–221;

◎ **Hector Garcia** 64 （top）;

◎ **Gordon & Smith, Surfboards, Inc**. 80 （top）;

◎ **Peter Gowland** 87–88;

◎ **LeRoy Grannis, courtesy** of M+B （www.mbfala.com） 54–55;

◎ **Hodgson/A-Frame** 238;

◎ **D.Hump/A-Frame** 78;

◎ **Griffi n Ink** 90–91;

◎ **Ryan Heywood** 186–187;

◎ **Hulton Archive/Getty Images** 178;

◎ **Ross Imms** 110;

◎ **jbrother** 257;

◎ **Katin, Inc.** 179;

◎ **Andrew Kidman** 214–215;

◎ **Alex Laurel** 4–5, 278–279;

◎ **MacGillivray-Freeman Films** 43 （top）, 44–45;

◎ **Al Mackinnon** 2–3, 159 （top）, 286–287;

◎ **Greg Martin** 82, 111, 170, 190, 200, 201 （bottom）;

◎ **Tom McBride** 177;

◎ **Tim McKenna** 232–233;

◎ **Mollusk Surf Shop** 115, 117;

◎ **Moonwalker** 102, 188–189, 212–213, 284–285;

◎ **Juliana Morais** 246;

◎ **Bill Morris** 236–237, 246–247;

◎ **Mickey Munoz** 72–73, 120;

◎ **Tim Nunn** 201 （top）, 202, 203 c O'Neill, Inc. 104–105, 114;

◎ **Michael Ochs Archives/Getty Image**s 129;

◎ **PhotoRussi.com** 258–261;

◎ **Fred Pompermayer** 148, 156–157, 158 （top）, 158 （bottom）, 159 （bottom）;

◎ **Davidpuu.com** 1, 26–29, 40, 146, 149, 151, 160–161, 277, 282–283, 288;

◎ **Quiksilver, Inc.** 116;

◎ **Gregory Rabejac** 243;

◎ **Andrew Shield** 62, 65 （top）, 66–67;

◎ **David Simms** 207;

◎ **Mickey Smith** 10, 30, 140–143, 152, 158 （centre left）, 173;

◎ **Ron Stoner/Primedia** 84–85;

◎ **Warner Bros. Entertainment Inc**. 199;

◎ **Steve Wilkings** 138–139;

◎ **John Witzig** 137.

本書已盡力搜尋所有轉載攝影圖片的版權所有人，然而，假使仍有疏忽遺漏或失誤，以致至今尚未取得授權的攝影圖片，我們將致上歉意，並且會在得知失誤之後，努力在新版本之內更正。

以下為插圖出處：

Gary Hincks
18-19, 31, 47–51, 68–69, 82–83, 108–109, 170–171, 190–191, 230–231

Infomen/Carlos Coelho and Aman Khana 36–37, 118–119, 234

Nick Radford
22–23, 34–35, 40–41, 74–75, 79, 89, 97, 102–103, 124–125, 132–135, 152–153, 154–155, 164–165, 80–181, 196–197, 210–211, 213, 218–219, 222–223, 238–239, 244–245, 250–251

其他插圖均來自 A-Side Studio。

作者簡介

本書封面圖片來自：

◎ 1 David Hopkins, California Gold Coast.

◎ David Pu'u 2–3 Bag Pipe, North Shore, Scotland.

◎ Al Mackinnon 4–5 Eric Rebiere, Mentawai Islands.

◎ Alex Laurel 6 （title page） Gerry Lopez, Pipeline, Oahu.

◎ Jeff Divine

本書封底圖片來自：

277 Mary Osborne, Ventura County, California

◎ David Pu'u 278–279 Fredo Robin, Mentawai Islands.

◎ Alex Laurel 280–281 North Shore, Oahu.

◎ Jeff Divine 282–283 Coast Highway, LA County, California.

◎ David Pu'u 284–285 Ventura County, California

◎ Moonwalker 286–287 Rick Willmett, Bag Pipe, North Shore, Scotland.

◎ Al Mackinnon 288 Rusty Keaulana, Makaha, Oahu

◎ David Pu'u

© Marc Wilson

　麥可・佛韓（Michael Fordham）出生於倫敦，當他還是個青少年時在澳洲作了生平第一次衝浪。當麥可覺悟到他無法成為第二個湯姆・克倫（Tom Curren P.206）時，他回到了都市並成為一名作家記者。

　1997 年他發行了一份頗受好評的國際季刊《激動》（adrenalin），探討衝浪、滑板、與滑雪板運動文化等相關議題。基於他對衝浪歷史、文化、及身體力行的那份熱情，驅使他出現在薩爾瓦多的定點浪點與加薩走廊那圍著荊藜鐵網的海灘，當然還有一些其他地方。

　麥可現在最常在英格蘭西部過生活、寫作、和衝浪。

衝浪之書 / 麥可.佛韓 (Michael Fordham) 作 . --
第一版 . -- 臺中市：十力文化 , 2010.07
　　面；　　公分
譯自：The book of surfing : the killer guide
ISBN 978-986-85668-3-5(精裝)

1. 衝浪

994.818　　　　　　　　　　　　　　99012129

書　　　名	衝浪之書－終極指南
作　　　者	MICHAEL FORDHAM
翻　　　譯	陳韻祥、佚恩章
專 業 審 稿	佚恩章
責 任 編 輯	林子雁
行 銷 企 劃	黃信榮
內 頁 排 版	賴怡汝
封 面 設 計	劉鑫鋒
封 面 完 稿	王智立
出 版 者	十力文化出版有限公司
公 司 地 址	11675 台北市文山區萬隆街 45-2 號
通 訊 地 址	11699 台北郵政 93-357 信箱
劃 撥 帳 號	50073947
戶　　　名	十力文化出版有限公司
電　　　話	02-2935-2758
網　　　址	www.omnibooks.com.tw
電 子 郵 件	omnibooks.co@gmail.com
統 一 編 號	28164046
出 版 日 期	2010 年 8 月
版　　　次	第一版第一刷
定　　　價	1200

ISBN－13　　978-986-85668-3-5

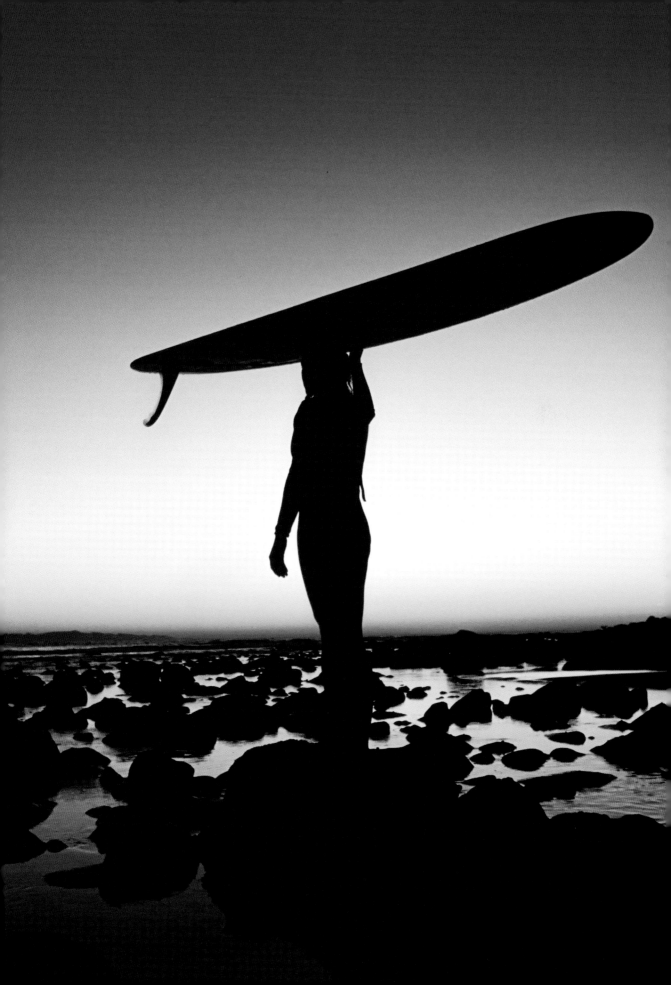

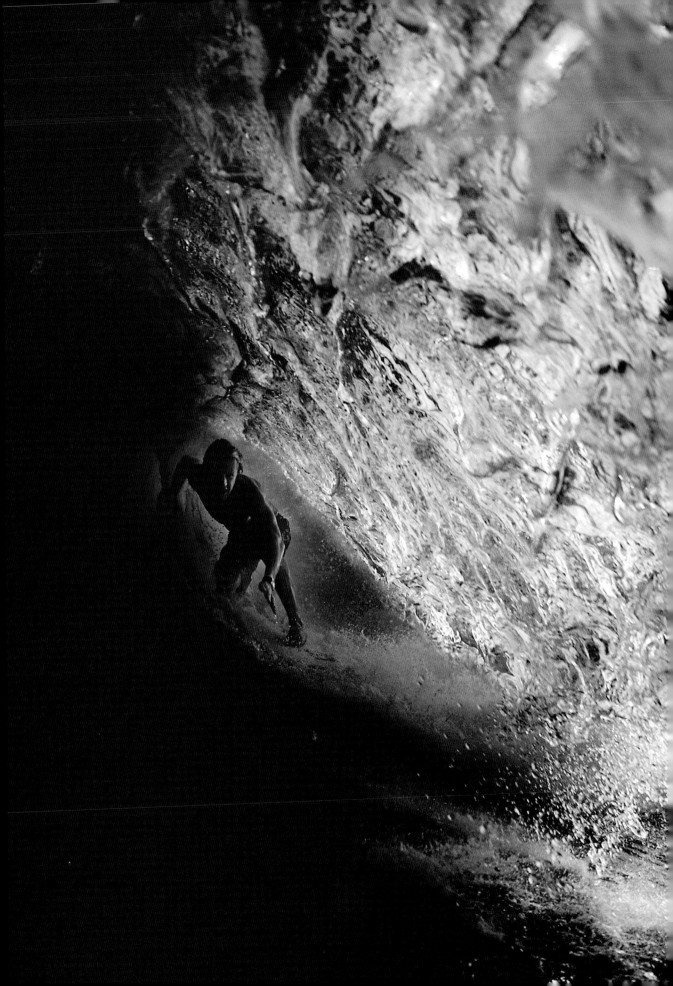

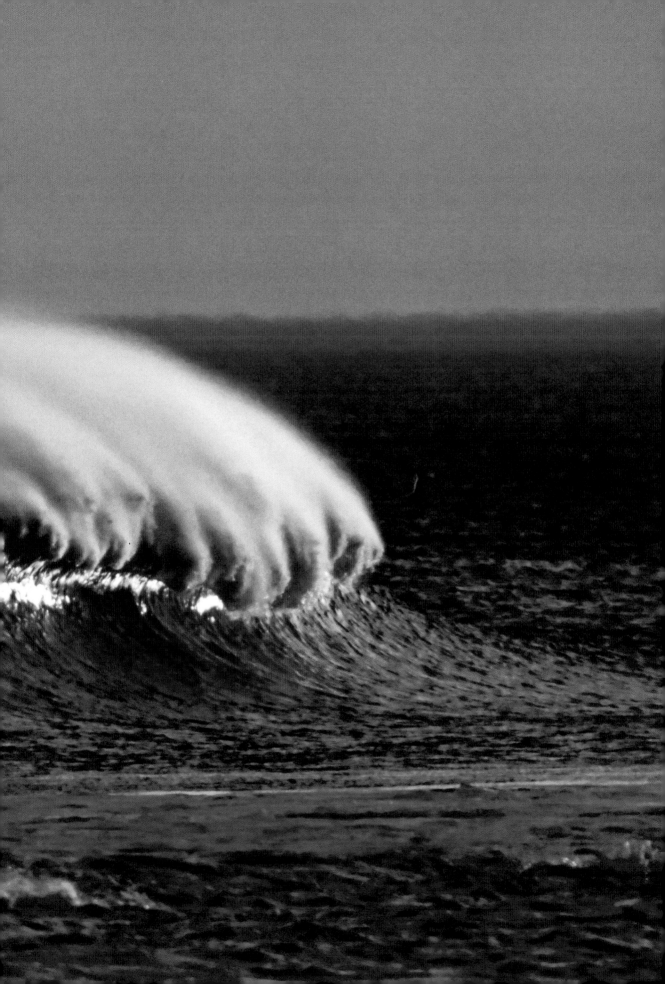

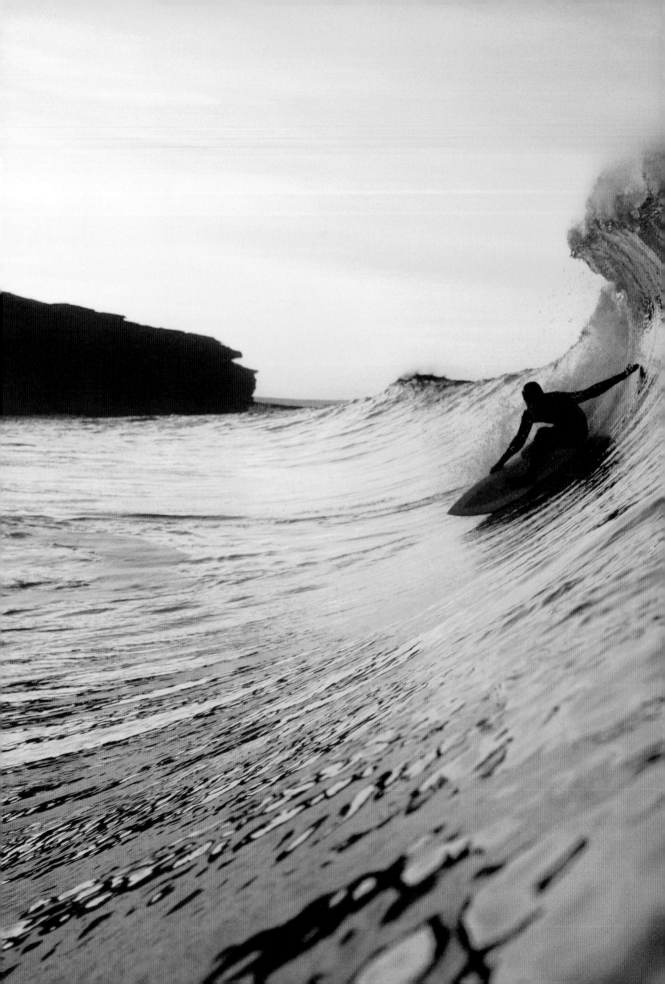

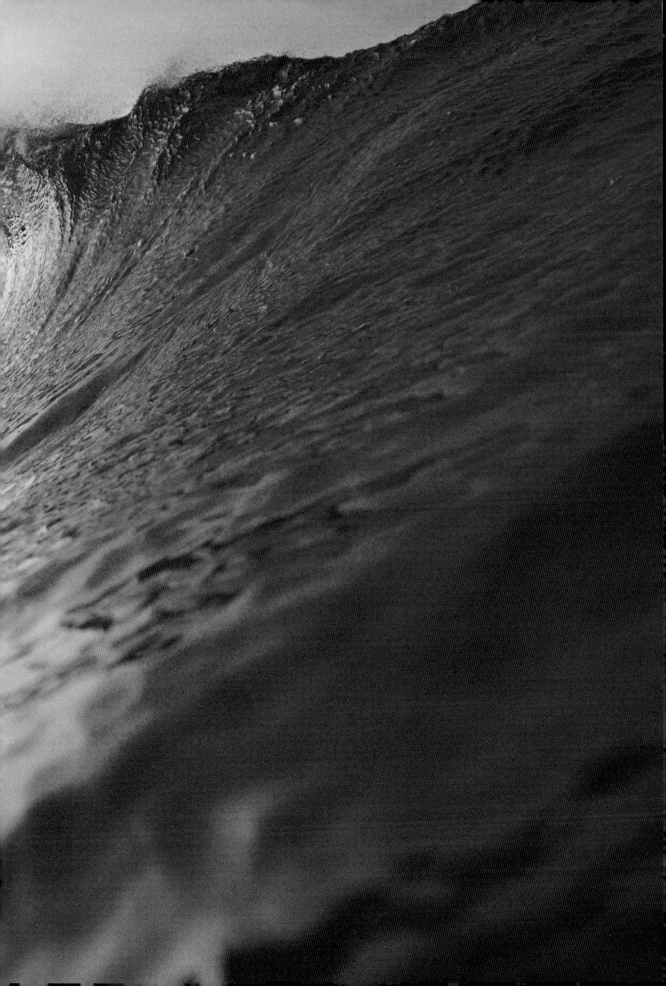